미술사의 신학 ②

북유럽 르네상스 미술부터 시민 바로크 미술까지

미술사의 신학 ②

북유럽 르네상스 미술부터 시민 바로크 미술까지

신사빈 지음

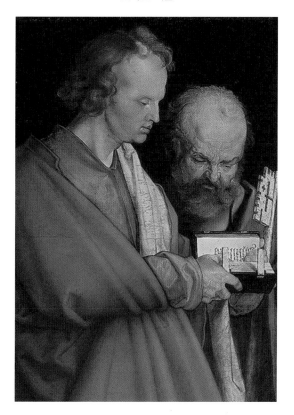

W미디어

양명수(이화여대 명예교수)

서양의 모든 분야가 그렇듯이 서양 예술 역시 기독교를 모르고 이해하기 어렵다. 중세는 물론이고, 르네상스와 근대의 서양 문화 역시 기독교 신학의 변화와 밀접히 연관되어 있다. 이번에 출간되는 신사빈 박사의 저술이 서양 미술을 이해하는 데 큰 도움이 되리라고 믿는다.

르네상스 시대에는 중세의 신 중심적 세계관에서 벗어나 인간이 강조되면서, 인간의 시각과 인간의 감정을 드러내는 작품들이 등장한다. 르네상스 예술의 소재는 여전히 성서적인 것이 많았지만, 그 표현은 그리스도와 성모마리아의 인간적 측면을 드러내는 방식으로 이루어졌다. 그 결과 그리스도의 인간적 고통이 강조되는 그림들이 등장하는데, 이것은 그리스도를 승리자요 우주의 통치자로 묘사한 중세의 그림과 큰 차이를 보인다. 그리스도의 제자들이나 성모마리아 역시 근엄하고 거룩한 모습이 아닌, 두려움과 슬픔의 감정을 드러내는 인간적 모습이 두드러진다. 이런 변화는 중세 말기의 변화된 신학을 반영하는데, 인간의 일상적 경험과 욕망을 기준으로 진리를 이해하려는 경향이 예술에 반영된 것이다.

한편 종교개혁은 서구의 개인주의와 자유주의의 출발이라고 할

수 있다. 이탈리아의 르네상스가 주로 예술운동으로 시작했다면, 북유럽의 종교개혁은 종교의 변화가 일으킨 정치적 변화와 사회혁명을 가져왔다. 루터가 강조한 십자가 신학은 인간의 죄와 하나님의 은총을 강조하면서 인간이 만들어 놓은 기존의 관습과 권위주의를 배격하는 운동으로 이어졌다. 신흥 세력인 시민계급이 개신교 신앙을 가지면서 보통 사람들의 시대가 열리는데, 그러면서 한편으로는 청교도적인 도덕성이 강조되고, 다른 한편으로는 대중문화의 시기로 접어드는 계기가 된다.

신사빈 박사의 저술은 변화된 신학적 관점이 근대 초기의 그림에 어떻게 반영되어 있는지 잘 보여준다. 신사빈 박사는 그림을 그리는 화가이면서 독일에서 미술사를 공부하고 한국에서 미학과 신학의 관계에 관한 논문으로 박사학위를 받은 학자이다. 그동안 신학자들이 기독교 미술을 다루려는 노력이 있었지만 미술 전공자가 아닌 데서 오는 한계가 있었다. 또한 미술사학자들은 서양 미술을 다루는 데 있어 신학을 잘 모르는 데서 오는 한계가 있었다. 신사빈 박사는 미술과 신학을 모두 공부한 학자로서 한국의 신학계와 미술계에 크게 기여하리라고 믿는다.

이번 저서를 통해 독자들은 서양 미술을 좀 더 깊이 있게 이해하면서 즐기게 되는 기쁨을 얻을 수 있을 것이다. 앞으로도 계속될 신사빈 박사의 저술을 기대하며 추천사를 마친다.

『미술사의 신학』은 시리즈로 기획된 책이며, 1권의 "초기 기독교 미술부터 이탈리아 르네상스 미술까지"에 이어 2권에서는 "북유럽 르네상스 미술부터 시민 바로크 미술까지"를 다루고 있다. 대부분의 독자들은 '르네상스 미술' 하면 이탈리아를 떠올린다. 이탈리아 르네상스의 거장으로 레오나르도 다 빈치, 미켈란젤로, 라파엘로는 잘 알아도 '북유럽의 르네상스 화가?' 하면 고개를 갸우뚱한다. 물론 르네상스 문화가 이탈리아에서 생겨난 이유도 있지만, 조르조 바사리^{Giorgio} ^{Vasari}(1511~1574) 같은 미술사가가 르네상스 화가들의 삶과 작품을 상세히 기록해 놓은 『르네상스 미술가 열전』(1568) 등의 책 덕분에 우리는 당시 이탈리아의 미술에 대해 생생히 알 수 있다.

반면 북유럽에는 그러한 미술사적 기록도 부재할 뿐더러 1517년 일어난 종교개혁 그리고 연이어 일어난 성상파괴운동(이코노클라즘)으로 많은 작품이 파괴, 유실되어 연구 자료가 턱없이 부족한 현실이다. 이러한 이유로 이탈리아 미술에 비해 덜 알려져 있기는 하지만 남아있는 작품만으로도 북유럽에는 이탈리아 르네상스 못지않은 뛰어난 미술이 존재했음을 알 수 있고, 특히 플랑드르 화가들은 미술사상 최초

로 유화물감을 사용하며 이탈리아 화가들을 월등하게 능가하는 묘사력을 갖추고 있었다. 이러한 저력이 있었기에 종교개혁과 성상파괴운동 같은 역사적 격변기를 겪었음에도 불구하고 북유럽의 미술은 폭발적인 에너지로 새로운 미술을 창조할 수 있었다.

이 책은 그러한 북유럽 미술의 다사다난한 이야기에서 출발하고 있으며, 화두는 종교개혁이다. 종교개혁 이후 나타난 전통 미술과의 급격한 단절로만이 동시대 이탈리아 미술과 다르게 전개된 북유럽 미술의 독특한 특징인 '세속화de-sacralization' 현상을 설명할 수 있을 것이다.

책은 총 5장으로 구성되어 있다. 제1장과 제2장은 각각 종교개혁 이후 등장한 독일과 네덜란드의 새로운 미술을 다루고 있다. 같은 종교개혁이 일어난 두 나라이지만 독일과 네덜란드는 루터와 칼뱅의 성상聖像에 대한 의식 차이와 정치적 헤게모니의 차이 등으로 확연하게 다른 미술로 전개된다. 루터는 신앙에 도움이 되는 한 이미지를 수용한 데 반해, 칼뱅은 강경한 이코노클라즘 옹호자였다. 따라서 독일의 경우는 전통의 기반에서 새로운 프로테스탄트 미술을 서서히 발전시킬 수 있었지만, 네덜란드에서는 대대적인 성상파괴운동과 함께 전통 성화와의 급격한 단절이 일어났고 이로 말미암아 도상의 '세속화' 경향도 독일보다 더욱 급진적으로 일어난다. 이어 제3장에서는 종교개혁 등으로 혼란해진 이탈리아 사회의 독특한 매너리즘 미술을 다루고 있고, 제4장에서는 종교개혁에 맞불을 붙인 가톨릭의 반종교개혁counter-reformation과 이를 선전하기 위해 적극 활용된 바로크 미술을 다루고 있다. 종교개혁자들이 성상을 부정했다면, 반종교개혁에서는 성상과 성화를 더욱 화려하게 부활시키며 가톨릭교회의 정통성을 입증

하고자 했고, 이로부터 가톨릭 바로크 미술양식이 산출된다. 끝으로 제5장에서는 제2장에서 다룬 네덜란드 프로테스탄트 미술의 연장으로 시민 바로크 미술을 다루고 있다. 같은 바로크 시대지만 종교개혁을 분기점으로 구교 지역과 신교 지역의 바로크 미술은 확연하게 달라진다. 구교 지역에서는 화려하고 거대한 가톨릭 바로크 미술양식이 획일적으로 나타났지만, 신교 지역에서는 화가 개인의 주관적 해석이 들어간 독창적 미술들이 꽃피운다. 렘브란트의 '일상화'된 성화를 비롯해 중산층 프로테스탄트 시민들의 수요에 따라 발전한 다양한 초상화와 정물화, 풍속화, 풍경화 등의 소박한 미술 장르들은 이전보다 더욱 '세속화'된 형태의 프로테스탄트 미술로 현상했고, 네덜란드 미술은 더치 르네상스^{Dutch Renaissance}라고 불리는 황금기를 맞게 된다. 성상파괴운동이 가장 극심하게 일어난 나라에서 오히려 가장 새로운 미술이 창조되는 아이러니를 낳은 것이다.

북유럽 르네상스와 다양한 바로크 미술 현상은 종교개혁을 빼놓고는 결코 근원적으로 해명될 수 없다. 종교개혁이 전통 성화를 부정하며 북유럽의 르네상스 미술에는 비非신성화, 세속화, 일상화의 경향이 프로테스탄트 미술 현상으로 나타났고, 이에 대한 반작용으로 다시 가톨릭 지역의 바로크 미술은 더욱 화려하고 웅장해진 반면, 신교 지역의 시민 바로크 미술은 세속화 경향을 더욱 강화시킨 것이다. 이 세속화된 미술 형태가 19세기 모더니즘 미술로까지 연결될 때 프로테스탄트 시민 바로크 미술은 종교개혁正과 반종교개혁反의 변증법적 과정을 거쳐 새로운 합合으로 탄생한 미래의 미술이라고 볼 수 있다. 필자는 대부분의 미술사가 이 흐름을 간과하고 있다고 보았고, 종교개혁을

키워드로 복잡다단한 이 시기의 미술들을 재해석하고 정리하였다. 이 책으로 기독교의 역사가 미술사에 어떤 영향력을 미치고 있는지 근원적으로 살펴보는 계기가 마련되길 바라고, 나아가 미술작품을 통해 신과 존재를 사유하고자 하는 독자들에게는 그 길을 동행하는 안내서가 되어주길 바란다.

2022년 7월
신사빈

차례

제1장

종교개혁과
북유럽 르네상스 미술
: 독일

종교개혁의 거대한 물결은 한 명의 가톨릭 수도사로부터 시작되었다. 독일 아우구스티누스회에 속했던 마틴 루터^{Martin Luther}(1483~1546)는 1517년 독일 비텐베르크 대학교 정문에 95개 반박문을 내걸며 거대한 가톨릭교회의 체제를 뒤흔들 개혁의 불씨를 놓는다. 성직을 돈으로 매수하고 면죄부를 팔아 죄와 용서의 문제를 돈벌이 수단으로 악용하는 등 가톨릭 내부에 만연해 있던 성직자들의 도덕적 타락은 서서히 교황권의 추락으로 이어졌고, 이를 되살린다는 명분으로 대대적인 성전 재건사업까지 벌이며 자금 충당을 위한 면죄부를 더욱 노골적으로 판매하게 된다. 이에 루터는 서민의 삶을 억압하고 착취하는 가톨릭교회의 오류를 95개조 반박문에 조목조목 담아 비판하였고, 이후 대대적으로 전개되는 종교개혁운동과 프로테스탄트 신교 탄생에 초석을 놓는다.

그런데 새삼 묻지 않을 수 없다. 어떻게 일개 수도사가 중세 천년을 통해 구축된 가톨릭교회의 권위에 맞서 개혁을 일으켜 성공할 수 있었을까? 루터 이전에도 이미 여러 차례 개혁의 시도들은 있었지만, 모두 종교재판에 회부되어 처형되는 비극으로 귀결되었기 때문이다. 루터도 분명 죽음의 위험을 무릅쓰고 반박문을 내걸었을 것이다. 그러

나 루터가 개혁을 일으킬 당시는 바야흐로 '개인'이 깨어나던 르네상스 시대였다. 개인의 이성이 깨어나며 맹목적 신앙으로 구축된 시스템에 의문을 품기 시작하던 시대였고, 신학으로부터 인문학과 철학이 독립하며 휴머니즘 사상과 예술을 꽃피우던 시기였다. 이러한 시대적 변화 속에서 루터의 담대한 체제 비판과 무모하게만 보인 개인행동은 오히려 많은 지성인과 예술인들의 공감과 호응을 얻으며 루터 자신도 상상하지 못할 정도로 큰 반향을 일으켰던 것이다. 게다가 당시 독일에서 발명된 인쇄 기술로 루터의 개혁적인 생각은 빠른 속도로 전파될 수 있었고, 이내 가톨릭교회도 어떻게 할 수 없을 정도로 대중 저변에 큰 공감대를 형성하며 그의 사상은 퍼져나갔다. 교황청은 루터를 이단으로 규정하고 그의 저서들을 불태우며 저지했지만, 르네상스 민심은 급격히 루터를 향하고 있었다.

　　루터의 개혁이 성공할 수 있었던 또 다른 이유로는 독일인으로서 루터의 정치적 입지가 어느 정도 유리하게 작용한 것을 들 수 있다. 로마 가톨릭교회에 소속된 수사였지만 루터는 독일인이었고, 독일 내에서 그는 교황청으로부터 어느 정도 신변의 보장을 받을 수 있었다. 특히 독일 내 고위 정치 세력들의 루터 지지는 개혁의 성공에 결정적인 역할을 하였는데, 황제 다음의 권력 서열을 지녔던 선제후 Kurfuûrst들이 루터를 지지함으로써 당시 신성로마제국 황제였던 카를 5세Karl V(1500~1558)도 결국은 아우크스부르크 종교화의Augusburger Reiligionsfrieden(1555)에서 루터의 신앙고백문을 승인하기에 이르렀고, 신교는 정식으로 신앙의 자유를 인정받게 된 것이다.[1]

루터와 대大 루카스 크라나흐

．
．

루터의 개혁적 생각은 인문주의 지성인들뿐만 아니라 예술인들에게도 큰 공감을 불러일으켰고, 독일 내 르네상스 미술이 전개되는 데에 큰 분기점으로 작용했다. 대표적인 화가로는 대 루카스 크라나흐Lucas Cranach the Elder(1472~1553)를 들 수 있다. 루터의 매우 가까운 지인이었던 그는 다수의 루터 초상화를 제작했고, 루터의 글에 수많은 삽화를 그려 넣으며 종교개혁 사상이 널리 퍼지는 데에 큰 역할을 하였다. 그가 남긴 루터 초상화들은 루터의 행적과 종교개혁의 역사를 재현하는 데에 생생한 증거이기도 한데, 대표적인 예로 루터가 바르트부르크Wartburg 성에 은신할 당시 제작된 〈융커 외르그로서 마틴 루터 초상〉(1522)을 들 수 있다.

1. 대 루카스 크라나흐의 〈융커 외르그로서 마틴 루터 초상〉

가톨릭교회는 루터가 95개조 반박문을 공표한 후 그를 이단으로 몰고자 종교재판을 개최하는데, 이는 곧 루터의 처형을 의미하는 것이었다. 이 상황을 미리 예견한 작센 주州의 프리드리히 선제후는 루터가 최소한 독일에서 재판을 받을 수 있도록 정치력을 발휘하였고, 청

문회가 독일의 보름스^{Worms}에서 열리도록 선처한다. 이에 루터는 일단 처형을 면할 수 있었지만 그럼에도 불구하고 하루하루가 위태로웠고, 이에 프리드리히 선제후는 바르트부르크 성城으로 그를 피신시킨다. 이곳이 바로 루터가 2년간 은신하며 성서를 번역한 곳이다. 사제들만 읽을 수 있던 고압적인 라틴어 성서 대신에 헬라어 성서를 직접 독일어로 번역하여 그

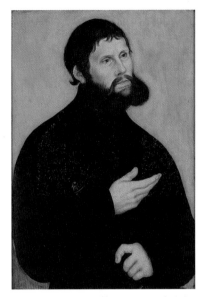

대 루카스 크라나흐 〈융커 외르그로서 마틴 루터 초상〉 1522년. 바이마르 성城미술관. 독일

는 독일 대중들이 직접 하나님의 말씀을 접할 수 있는 길을 열고자 한 것이다. 위의 초상화는 그 시절의 루터를 그린 것이다. 신변의 위협을 받고 있던 터라 루터의 은신은 철저히 비밀에 부쳐졌고, 이름도 '융커 외르그^{Junker Jorg}'라는 가명을 사용하였다. 세상은 루터가 죽은 줄 알았고 매우 가까운 소수의 지인들만 그의 근황을 알고 있었는데, 바로 그 지인 중 한 사람이 대 루카스 크라나흐였다. 크라나흐는 루터의 초상화뿐만 아니라 부부 초상화도 여러 점 남겼는데, 결혼은 루터의 행적에서나 종교적 차원에서나 매우 중요한 사건이었기에 그림으로 기록한 것으로 보인다. 대 루카스 크라나흐가 1529년에 그린 〈마틴 루터와 카타리나 폰 보라의 초상〉을 통해 종교개혁에서 결혼이 지닌 의미와 부부 초상화의 미술사적 의미에 대해 살펴보도록 하겠다.

2. 대 루카스 크라나흐의 〈마틴 루터와 카타리나 폰 보라의 초상〉

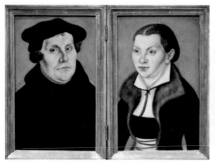

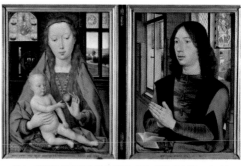

대 루카스 크라나흐 〈마틴 루터와 카타리나 폰 보라의
초상〉 1529년. 다름슈타트 헤센 주^州미술관, 독일

한스 메믈링 〈마르텐 반 뉴벤호베의 이폭제단화〉 1487년.
한스 메믈링 미술관, 벨기에 브뤼허

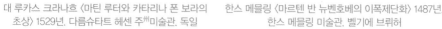

　　루터의 부부 초상화는 전통적인 이폭제단화^{Diptychon}의 형태를 취
하고 있다. 한스 메믈링의 〈마르텐 반 뉴벤호베의 이폭제단화〉에서 볼
수 있듯이 종교개혁 이전에는 이폭제단화에 보통 성모자와 주문자를
나란히 그리는 경우가 많았다. 그런데 크라나흐는 그 자리에 루터와
그의 아내 카타리나 폰 보라를 당당히 그려 넣고 있는 것이다. 카타리
나 폰 보라^{Katharina von Bora}(1499~1552)도 루터와 마찬가지로 가톨릭 시
토회^{Zisterzienser}의 수녀였으나 루터의 개혁 사상에 공감하며 파계^{破戒} 후
루터의 동지이자 아내가 된다. 가톨릭교회에 종신서원을 하고 독신으
로 살 것을 맹세한 두 남녀가 결혼하고 가정을 꾸리는 것이 가톨릭에
서는 성직박탈의 사유였지만, 신교에서는 오히려 성직자가 갖추어야
할 기본 요건이 된다. 루터에게는 개인의 결혼과 가정이야말로 신앙공
동체의 핵심이었는데, 이는 신앙생활의 축이 체제^{system}로부터 '개인'으
로 변화한 것을 의미한다. 체제로서 교회의 중재 없이도 루터는 '개인'
이 직접 하나님과 관계할 수 있다고 가르쳤고, 이로부터 카타리나와의

결혼을 감행하며 몸소 결혼과 가정을 통한 새로운 신앙공동체의 길을 보여준 것이다. 이에 대해 가톨릭교회는 반종교개혁^{counter-reformation}을 통해 성직자의 독신제와 교황을 정점으로 하는 피라미드식의 성직 체제를 더욱 강화했고, 신교의 새로운 신앙공동체를 이단으로 규정한다. 이러한 점에서 부부 초상화는 가톨릭과 차별화된 신교 미술의 새로운 주제로 부상한다.

양식면에서 보면 〈마틴 루터와 카타리나 폰 보라의 초상〉은 이탈리아 르네상스 미술에서 추구한 고전주의 양식과는 사뭇 다르다. 이탈리아 화가들은 고대 그리스 로마 미술의 전통을 계승해야 한다는 의무감 내지 부채감이 있었기 때문에 고전주의 양식을 이상으로 여겼지만, 북유럽의 화가들은 그러한 의무감으로부터 자유로웠다. 그래서 북유럽 르네상스 미술은 고전적이기보다는 '표현적'이었고, 이상적이기보다는 '현실적'이었으며 중세 미술에 대한 입장도 많이 달랐다. 르네상스 화가들이 중세 미술을 고대와 르네상스 사이에 '끼어 있는' 미술로 비하하고 배제하며 고대미술과의 의도적인 접목을 추구했다면, 북유럽 르네상스의 화가들은 오히려 중세의 연장에서 새로운 미술을 발전시켰다. 그래서 북유럽 르네상스 미술에는 중세 고딕 양식의 흔적이 많이 남아 있다.

대 루카스 크라나흐도 비텐베르크로 오기 전에는 도나우 화파^{Donauschule}에 속한 화가였는데, 이들은 중세 고딕 양식과 도나우 지역의 특색을 종합한 표현적 성향이 강한 화파였다. 따라서 루터의 부부 초상화에도 초기 도나우 화파의 표현적 양식이 고스란히 반영된 것을 볼 수 있다. 아이러니한 것은 크라나흐의 그림이 양식적으로는 중세

미술과 더 밀착해 있지만, 내용적으로는 그 어떤 이탈리아 르네상스 미술보다 르네상스의 이념을 더 강하게 반영하고 있다는 점이다. 이는 '인간 중심'의 미술이라는 르네상스의 이념이 루터의 종교개혁에서 부각된 '인간'과 '개인'의 이념과 결합되어 더 큰 시너지를 내며 표출된 것으로 볼 수 있다. 제단화는 원래 중세 때부터 성모마리아와 그리스도를 그리던 그림 형태였는데, 이것이 점차 변화하여 르네상스에 오면 그림을 주문한 귀족들도 맞은편에 경배하는 자세로 그려주곤 하였다. 그런데 크라나흐는 그보다 한 발 더 나아가 제단화 안에 루터 부부만 당당히 그리고 있는 것이다. 신적 존재가 그려지던 자리에 인간을 주저 없이 그려 넣을 수 있는 것이 바로 '인간'과 '개인'을 부각시킨 종교개혁 정신의 발현인 것이다. 루터 부부의 초상화에 이어 〈비텐베르크 시市교회 제단화〉와 같은 공적 미술에서는 '인간'과 '개인'의 정신이 어떻게 시각화되고 있는지 살펴보도록 하자.

3. 〈비텐베르크 시市교회 제단화〉와 루터의 새로운 성례전

종교개혁 제단화Reformationsaltar로 알려진 이 작품은 루터의 개혁 사상인 오직 말씀sola scriptura, 오직 믿음sola fide, 오직 은총sola gratia의 정신이 성례전에서 어떻게 시각화되고 있는지 잘 보여주고 있다. 가톨릭 교회가 신앙의 원천을 성서 외에 체제로서 교회 그리고 교회의 전통과 전례, 일곱 가지 성사로 보았다면, 루터는 이에 맞서 '체제'보다는 '개인'을 강조하고 신앙의 원천을 철저하게 말씀, 믿음, 은총에서만 보았다. 개인이 성서 말씀을 직접 읽고 하나님과 믿음과 은총으로 관계하는 것이 진정한 신앙이라고 본 것이다. 〈비텐베르크 시市교회 제단화〉

대 루카스 크라나흐 〈비텐베르크 시市교회 제단화〉 1547년, 독일 비텐베르크

에는 그 관계가 성례전의 차원에서 시각화되어 있다. 독일 비텐베르크 시市교회Stadtkirche에 자리한 이 제단화는 전통적인 가톨릭 제단화의 형태를 따르고 있지만 내용은 혁신적이다. 중앙화, 양 날개, 프레델라 Predella2로 구성된 삼폭제단화Triptychon의 전통적 형식에 종교개혁의 새로운 성례전new sacrament의 내용을 담고 있는 것이다. 루터의 95개조 반박문에 표명되었던 개혁적인 생각들은 여러 차례 논쟁을 거치며 검증을 받았고, 양보와 조정 등의 우여곡절 끝에 아우크스부르크 신앙고백Confessio Augustana(1530)에서 합의, 공표되기에 이른다. 이 신앙고백문에 합의된 새로운 성례전의 내용이 〈비텐베르크 시市교회 제단화〉에 반영되어 있다고 볼 수 있다.

그런데 새로운 성례전의 내용이 무엇인지 알려면 기존의 가톨릭

성례전의 내용을 먼저 알아야 한다. 이를 위해 가톨릭 성례전을 시각화하고 있는 로히어 판 데르 베이덴^{Rogier van der Weyden}(1400~1464)의 〈칠ᄐ 성례전 제단화〉를 먼저 살펴보고자 한다.

1) 로히어 판 데르 베이덴의 〈칠ᄐ 성례전 제단화〉

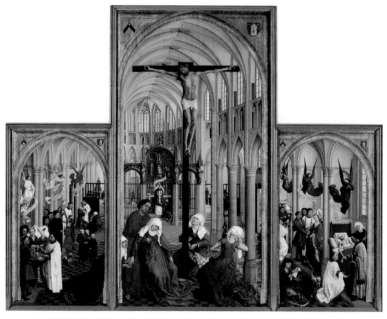

로히어 판 데르 베이덴 〈칠 성례전 제단화〉 1450년. 안트베르펜 왕립미술관. 벨기에

〈칠 성례전 제단화^{Seven Sacraments Altarpiece}〉는 플랑드르 화파3의 대가 로히어 판 데르 베이덴이 1450년에 완성한 삼폭제단화 작품으로, 프랑스 폴리니^{Poligny}의 교회를 위해 제작된 것으로 추정된다. 내용은 가톨릭의 일곱 가지 성례전을 담고 있으며, 그림의 배경은 중세 고딕 성당이다. 3주랑 바실리카^{Basilica}의 고딕 성당 건축을 패러디하여 중앙

화에는 신랑身廊, Nave 공간이, 양쪽 날개Wings에는 측랑側廊 공간이 각각 배경으로 자리한다.[4] 신랑에는 성체성사 장면이 그려져 있고, 양쪽 측랑에는 왼쪽에서부터 시계 방향으로 세례, 견진, 고해, 혼인, 신품, 병자성사 장면이 차례로 그려져 있다. 가톨릭에서는 이 일곱 가지 성례전을 모두 지킴으로써 하나님과 올바른 관계를 지닌다고 여겼지만, 루터는 세례, 성체, 고해성사만 남기고 내용도 파격적으로 변화시킨다.

이제 로히어 판 데르 베이덴의 〈칠 성례전 제단화〉와 대 루카스 크라나흐의 〈비텐베르크 시市교회 제단화〉에 그려진 각각의 성사 장면을 비교하며 가톨릭 구교의 성례전과 루터 신교의 새로운 성례전이 각각 어떻게 달리 묘사되고 있는지 그 차이를 알아보자. 먼저 〈칠 성례전 제단화〉의 신랑 부분에 그려진 성체성사 장면을 통해 구교의 성체성사가 지닌 신학적 의미를 살펴보도록 하겠다.

제단 앞에 사제가 서서 두 손으로 성체를 높이 들어 올리고 있다. 사제 뒤에는 성체를 모시기 위해 한 신도가 무릎을 꿇고 기다리고 있다. 성체성사는 회중석과 사제 전용공간인 가대歌臺, Choir 사이에 설치된 내진 스크린choir screen에서 거행되고 있다. '내진 스크린'은 성당 내에 성聖과 속俗의 공간을 구분하던 설치물로, 이 경계를 중심으로 가대 쪽으로는 일반신자들이 들어갈 수 없었다.[5] 화가는 바로 그 내진 스크린

로히어 판 데르 베이덴 〈칠 성례전 제단화〉 중앙화의 성체성사 디테일

에 성체성사의 제단을 그림으로써 성과 속의 경계를 확실히 마크하고 있다. 성스러운 공간에 속하는 사제가 세속공간에 속하는 일반신도에게 성체를 나누어주는 전례가 경계 부분에서 행해짐을 연출하고 있는 것이다. 사제 위에 펼쳐진 두루마리에는 "이것은 너희를 위하여 주는 내 몸이다. 이것을 행하여 나를 기억하여라"(누가 22:19)라는 그리스도의 말씀이 쓰여 있다. 그리스도께서는 돌아가시기 전날인 성목요일Grundonnerstag에 제자들과 함께 유월절 만찬을 나누시며 이 말씀을 하셨는데, 성체성사 때마다 가톨릭 사제들이 이 말씀을 반복적으로 낭송하며 그리스도의 대리 역할을 한다. "너희를 위하여 주는 내 몸"을 강조하듯 신랑의 전면에는 그리스도의 십자가 수난 장면이 비현실적 크기와 높이로 그려져 있다. 십자가상 아래에는 아들의 죽음을 지켜보며 실신 지경에 이른 성모마리아와 그녀를 부축하는 사도 요한 그리고 비탄에 잠긴 막달라 마리아와 다른 두 명의 마리아가 보인다. 전통적인 십자가 수난도상을 성례전 그림 안에 그려 넣으며 화가는 우리를 위해 희생하신 그리스도의 성체聖體를 크게 부각시키고 있는 것이다. 성체는 전례 때에 동그란 제병祭餠으로 상징된다. 제병은 밀가루로 만든 음식이지만, 사제가 높이 들어 올리며 "이것은 너희를 위하여 주는 내 몸이다. 이것을 행하여 나를 기억하여라"라는 말씀을 낭송하는 순간 실재 그리스도의 몸으로 변화한다. 이것이 가톨릭 신학에서 믿고 있는 화체설transubstantiation이다. 화체설은 아리스토텔레스의 형이상학으로 소급되는 스콜라 신학에 근거하는 이론으로, 물질의 부속물accidents 즉 빵의 색깔이나 맛 등은 그대로 남아 있지만 빵(물질)의 실체substance는 변화한다는 교리이다. 밀가루 맛이 나는 하얀색의 음식이라는 것에는

변함이 없지만 제병의 '실체'는 그리스도의 몸으로 변화한다는 이론이다. 화체설이 실재 일어나는 일임을 보여주는 도상이 〈성 그레고리우스 미사〉이다. 중세 필사본화에서부터 그려져온 이 도상이 16세기 초반에 특히 많이 제작된 것은 종교개혁에 대한 반작용이라고 볼 수 있다. 이스라헬 판 메케넴Israhel van Meckenem(1445~1503)이 그린 〈성 그레고리우스 미사〉를 살펴보자.

2) 이스라헬 판 메케넴의 〈성 그레고리우스 미사〉

이스라헬 판 메케넴 〈성 그레고리우스 미사〉 1520년. 바르샤바 국립미술관. 폴란드

고딕 성당을 배경으로 가톨릭 사제들이 성체성사 미사를 드리고 있다. 그런데 제단 위에는 실재 그리스도의 몸이 신광身光에 둘러싸여 현현하고 있다. 성흔이 노출된 그리스도의 몸은 "비탄의 그리스도 Man of sorrows" 도상으로 성서에 근거하기보다는 십자가 수난을 상징하는 그리스도 도상이다. 그리스도의 위에는 〈베로니카의 수건〉6이 걸려 있고, 성체 주변에는 십자가 수난 때 사용된 도구들 즉 〈아르마 크리스티Arma Christi〉가 그려져 있다.7 〈성 그레고리우스 미사〉 도상은 교황 그레고리우스 1세Gregory the Great(540~604)의 일화에서 생겨났다. 성인의 전기에 따르면 어느 날 미사 중 영성체를 나누어주고 있는데 한 여인이 웃었다고 한다. 성인은 그녀에게 왜 웃는지를 물었고, 그녀는 자신이 방금 부엌에서 만든 제병이 주님의 몸일 리가 없다는 생각에 웃었다고 대답한다. 이에 성인이 영성체를 물리고 기도를 드리자 제병이 실재 피가 흐르는 살로 변했고, 이를 목격한 여인은 다시는 의심하지 않고 영성체에 대한 굳건한 믿음을 지녔다고 하는 이야기이다. 피가 흐르는 살로 변한 제병을 〈성 그레고리우스 미사〉 도상에서는 성흔을 지닌 실재 그리스도의 몸으로 그리고 있다.

성체를 모시는 일은 그리스도교 초기에서부터 행해져온 전례이자 신앙생활의 정점이었다. 그래서 화체설의 신비를 시각화한 미술작품은 신앙의 소중한 자산이고 구원의 섭리를 사유하게 하는 증거Zeugnis이다. 그런데 이와 같이 많은 미술작품들로 증거되어온 화체설을 루터는 왜 부정한 것일까? 루터가 부정한 것은 성체성사 자체가 아니라 이를 악용해 이익을 챙기고 신도들을 억압한 인간의 사악한 마음이었다. 당시 가톨릭교회에 만연해 있던 면죄부 판매는 신자들을 죄의 굴레 속

으로 몰아넣어 억압과 착취를 일삼던 제도였고, 성체성사도 그 시스템에서 악용될 수밖에 없었던 것이다. 또한 사제의 축성을 통해 제병의 성변화聖變化가 이루어진다는 점에서 화체설은 사제에게 막강한 권한을 부여하는 교리였고, 신자들은 그에 절대 복종해야 했다. 루터가 부정한 것은 성체성사를 둘러싸고 벌어진 억압과 착취의 권력관계였던 것이다. 이 때문에 루터는 사제의 중재 없이도 신자들이 직접 그리스도와 관계할 수 있는 새로운 성체성사의 기틀을 "공재설"에서 마련하였다. 사제와의 수직적 관계에서 받아먹는 영성체가 아니라, 신도끼리 수평적 관계에서 빵을 나누어 먹는 가운데 그리스도께서 함께하신다는 생각이다. 빵이 성체로 변화하는 것은 사제의 축성 때문이 아니라 신도들의 믿음과 믿음 가운데 함께하시는 그리스도의 은총에서 오는 것이다. 공재설을 통해 루터는 가톨릭 사제가 지녔던 막강한 특권을 무력화시켰고, 초기 기독교의 순수한 신앙공동체로 돌아가고자 했다. 믿음 가운데 서로 사랑하는 마음으로 음식을 나누는 것이 진정한 성체성사라고 본 것이다. 공재설로 루터는 철학적 이론에 근거한 형식적 전례로서의 성체성사를 폐지하고 믿음과 은총에 기반한 나눔과 새 생명 창조의 성만찬을 새로운 성례전의 형태로 제시하였다. 대 루카스 크라나흐의 〈비텐베르크 시市교회 제단화〉 중앙화에 바로 루터의 공재설이 시각화되어 있다.

로히어 판 데르 베이든과 이스라헬 판 메케넴의 성체성사 장면이 사제 중심적 하이라키를 부각시키고 있다면, 크라나흐의 성체성사 장면은 전통적인 〈최후의 만찬〉 도상을 취하고 있다. 그러나 전통 도상과도 또 미묘하게 다르다. 전통적인 〈최후의 만찬〉 도상을 일단 수용

대 루카스 크라나흐 〈비텐베르크 시市교회 제단화〉 중앙화의 성체성사 장면

은 했지만 종교개혁으로 변화한 새로운 성례전의 요소를 가미하는 방식으로 전통과 혁신을 공존시키고 있기 때문이다. 사도 요한이 그리스도의 품에 안겨 있고, 그리스도의 오른편에 두툼한 돈주머니를 허리춤에 찬 유다가 배반을 상징하는 노란색 옷을 입고 앉아 있다. 유다를 바라보며 그리스도께서는 손을 접시에 가져 가시어 "내가 이 빵조각을 적셔서 주는 사람이 바로 그 사람이다"(요한 13:26) 라고 말씀하고 계시고, 이 말씀을 들은 다른 제자들은 모두 화들짝 놀라 그게 누구인지를 물으며 웅성거리고 있다. 여기까지는 전통적인 〈최후의 만찬〉 도상과 같다. 그런데 그림을 가만히 보면 제자들 사이에 검은 옷을 입은 한 남자가 뒤를 돌아보고 앉아 있는데, 얼굴 생김새로 보아 루터이다. 루터가 그리스도의 열두 제자 중 한 사람으로 그림 안에 들어가 성만찬에 참여하고 있다. 이 부분이 전통 도상에 없는 새로운 요소이다. 루터는 뒤를 돌아 누군가에게 잔을 건네고 있는데, 회중을 대표하는 사람이

다. 그에게 포도주 잔을 건네며 가톨릭에서는 금지된 평신도의 포도주 흡입이 이루어지고 있음을 루터 스스로 실연實演하고 있다. 루터가 회중석을 향해 건네는 포도주 잔은 비텐베르크의 신도들에게 건네는 잔이고, 나아가 시간을 초월해 이 제단화를 바라보고 있는 관람자들에게 건네는 잔이다. 화가는 루터를 그리스도의 제자 중 한 명으로 그려 넣음으로써 성서의 성만찬과 '지금' '여기' 비텐베르크에서 열리는 성만찬을 연결시키고 있고, 나아가 제단화를 바라보는 모든 사람들을 연결시키는 효과를 산출하고 있다. 마태복음 26장 27절을 보면 그리스도께서 성만찬 중 잔을 들어 감사기도를 드리신 후 "모두 돌려가며 이 잔을 마셔라. 이것은 죄를 사하여 주려고 많은 사람을 위하여 흘리는 나의 피, 곧 언약의 피다"라고 말씀하신다. 이 말씀이 성만찬 전례로 수용되며 가톨릭에서는 사제들만 잔을 받도록 하였지만, 루터는 그리스도께서 하신 대로 모든 제자들에게 나누어주었고, 그 제자란 다름 아닌 평신도들이었다. 루터에게는 그리스도의 말씀을 따르는 자라면 누구나 그리스도의 제자였고, 따라서 그리스도께서 나누신 포도주를 모두 함께 나누어 마시는 것을 당연히 여긴 것이다.

현실 인물을 그림 안에 그려 넣어 그림 속의 허구 세계와 그림 밖의 현실 세계를 연결시키는 방법은 르네상스 화가들이 즐겨 사용하던 모티브였다. 자신이 속해 있는 현실세계에 대한 자의식이 높아지면서 르네상스의 화가들은 그림 속 세계와 자신이 속한 현실세계를 구분할 줄 알게 되었고, 그렇게 구분된 두 세계가 현실 속 인물을 매개로 다시 연결되는 것이다. 대개 화가 자신이 그림 안에 직접 들어가거나 혹은 화가의 지인을 그려 넣으며 그림 안에 역동성을 불어넣었는데, 크라나

흐는 루터를 성만찬 장면에 그려 넣고, 특히 루터 자신이 주장한 새로운 성례전의 내용을 스스로 실연하게 함으로써 변화된 전례 내용을 효과적으로 전달하고 있는 것이다.

대 루카스 크라나흐가 현실 인물로서 루터만 그리고 있다면, 그의 아들인 소小 루카스 크라나흐Lucas Cranach der Jungere(1515~1586)는 〈데사우의 성만찬〉이라는 제단화에서 루터 외에 필립 멜란히톤, 요하네스 부겐하겐 등 루터의 개혁 동지들을 비롯해 종교개혁을 지지한 데사우의 영주 게오르그 3세도 그려 넣고 있다.

3) 소 루카스 크라나흐의 〈데사우의 성만찬〉

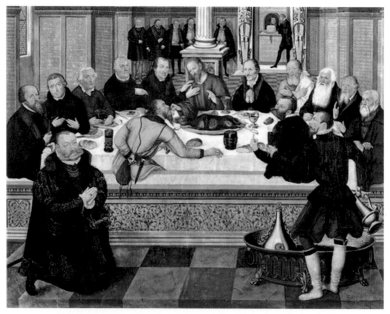

소 루카스 크라나흐 〈데사우의 성만찬〉 1565년. 성 요한 교회. 독일 데사우

그리스도의 왼쪽(관람자에게는 오른쪽)에는 종교개혁 신학자 필립 멜라히톤Philipp Melanchthon(1497~1560)이 앉아 있고, 그리스도의 오른쪽 (관람자에게는 왼쪽)에는 비텐베르크 시교회 목사인 요하네스 부겐하겐 Johannes Bugenhagen(1485~1558)과 루터가 차례로 앉아 있다. 멜란히톤의 얼굴은 소 루카스 크라나흐가 그린 〈필립 멜란히톤의 초상〉과 비교하 면 이목구비와 생김새가 똑같은 동일인이라는 것을 확인할 수 있다.

필립 멜란히톤은 1530 년 아우크스부르크 신앙고백 Confessio Augustana을 작성한 인물 이다. 그의 손에 들린 책은 그 사실을 상징하는 멜란히톤의 지물attribute로 볼 수 있다. 〈데 사우의 성만찬〉에서 그는 그리 스도의 왼쪽에 앉아 있고, 같 은 테이블에 역시 동시대의 종 교개혁 인사들이 차례로 착석 하고 있다. 화가는 유다를 제외

소 루카스 크라나흐 〈필립 멜란히톤의 초상〉
1559년. 슈태델 미술관. 독일 프랑크푸르트

한 그리스도의 열한 제자를 모두 루터 당시의 종교개혁자들로 대체시 키며 루터교의 정통성과 만인사제설을 에둘러 표현하고 있다. 그림에 서 유일한 성서적 인물은 그리스도와 가롯 유다이다. 그리스도 맞은편 에서 돈주머니를 뒤에 숨긴 사람이 유다인데, 그에게 그리스도께서 빵 조각을 건네고 계신다. 흥미로운 것은 그리스도의 오른쪽으로 두 번 째 착석한 루터가 유다를 손가락으로 가리키고 있는 장면이다. 화가는

루터의 이 제스처를 통해 당시 부패한 가톨릭 교황을 유다로 지목하고 있는 것이다. 그리스도의 대리자를 자처하는 교황이 유다처럼 물질에 눈멀어 진리의 반대편에 선 것을 암시하는 연출이다. 앞쪽 무대의 왼쪽에는 그림의 주문자인 안할트의 영주 요한 요아힘Furst Joachim von Anhalt(1509~1561)이 경배를 드리는 모습으로 그려져 있고, 그의 맞은편에는 포도주 나르는 사람이 보이는데 얼굴이 화가 자신이다. 이를 통해 "나도 그리스도의 성만찬 현장에 있었다"라는 화가의 자의식을 엿볼 수 있다. 그런데 자기 자신을 시종으로 낮추어 그린 것은 어떻게 보아야 할까? 이는 성화에서 종종 볼 수 있는 현상으로, '신 앞'에 선 인간에게 일어나는 심리적 표현이라고 해석할 수 있다. '신 앞'에서 일어나는 자의식의 다른 형태는 곧 죄의식이다. 이 때문에 성화 안에 그려진 화가들의 자화상은 대략 보잘것없는 사람, 작은 사람의 모습으로 그리는 경우가 많다. 이 그림에서도 화가는 성만찬 장면에 자신을 시종으로 그림으로써 그리스도 앞에서 일어나는 자의식과 죄의식이 묘한 경계를 보여주고 있는 것이다. 비슷한 예로, 이탈리아 르네상스 화가인 마사초는 〈성전세〉라는 그림에서 자신을 의심 많은 도마로 그리고 있고, 피에르 델라 프란체스카는 〈그리스도의 부활〉에서 자신을 로마의 경비병으로,[8] 보티첼리는 〈동방박사의 경배〉에서 자신을 동방박사의 한 수행원으로,[9] 도메니코 기를란다요는 그리스도의 탄생 장면에서 자신을 누추한 옷을 입은 목동으로 그리고 있다.[10] 이 중에서 마사초의 〈성전세〉라는 작품을 한 번 살펴보자.

4) 마사초의 〈성전세〉

원근법을 창시한 마사초가 그린 〈성전세〉라는 작품이다. 원근법 기술의 초기 단계라 어설프지만 원경, 중경, 근경이 제법 구색을 갖추고 있다. 마태복음 17장 24~27절을 보면 성전세The Tribute Money에 관한 이야기가 나온다. 그리스도는 하나님의 자녀들이 성전세를 낼 필요는 없지만, 곤란한 상황에 처하지 않도록 그리스도 자신의 몫으로 성전세를 내라고 하시며 베드로에게 다음과 같이 말씀하신다. "바다로 가서 낚시를 던져, 맨 먼저 올라오는 고기를 잡아 그 입을 벌려 보아라. 그러면 은전 한 닢이 그 속에 있을 것이다. 그것을 가져다가 나와 네 몫으로 내어라." 그러자 베드로는 말씀대로 행하고, 이에 따라 그림에 베드로는 세 번 등장한다. 중앙에서는 그리스도의 말씀을 듣고 있는 모습으로, 화면의 가장 왼쪽에는 물고기의 입에서 은전을 꺼내는 모습으로, 마지막으로 가장 오른쪽에는 성전세를 내고 있는 모습으로 각각 그려져 있다. 중앙에는 베드로를 포함한 열두 제자가 그리스도를 둘러싸고 있는데, 그 중 오른쪽 끝에 붉은 외투를 걸치고 있는 자가 도

마사초 〈성전세〉 1425년. 가르멜 회의 산타 마리아 교회 프레스코화. 이탈리아 피렌체(좌).
도마로서 자화상 디테일(우)

마이다. 그런데 얼굴이 마사초 자신의 얼굴이다. 화가는 자신을 제자들 중에 가장 의심이 많은 도마와 동일시하고 있는 것이다. 당시 이탈리아는 중세 봉건제로부터 신흥 자본가들이 부상하는 시대로 전환하는 과도기였다. 이로부터 세금문제가 새로운 사회문제로 떠올랐을 것이고, 이에 상응하는 성서 구절로 "성전세" 이야기가 르네상스 미술의 새로운 소재로 부상했다고 볼 수 있다. 이 그림을 주문한 펠리체 브란카치^{Felice Brancacci}(1382~1440)도 피렌체의 부유한 상인이었다. 세금문제를 거론하는 현장에서 화가는 자신을 제자 중 가장 현실적인 도마와 동일시함으로써 성서의 현실과 당시 이탈리아의 현실을 중재하고 있는 것으로 보인다. 스스로를 믿음이 충직한 제자가 아니라 의심 많은 도마와 동일시함으로써 성과 속의 경계를 매개하는 역할로 낮추고 있다. 그리스도 앞에서 자신을 낮추는 현상은 플랑드르 미술에서도 심심치 않게 나타난다. 한스 메믈링의 〈던 삼폭제단화〉(1475)를 한 번 살펴보자.

5) 한스 메믈링의 〈던 삼폭제단화〉

종교개혁 이전 플랑드르 화가들은 유화로 그린 아름다운 제단화를 많이 제작했다. 한스 메믈링의 〈던 삼폭제단화〉도 그 중 하나이다. 제단화의 중앙을 보면 천개^{天蓋} 아래 성모자가 앉아 있고, 그 앞에 양쪽으로 그림의 주문자인 존 던 경^{Sir John Donne}(1420년대~1503)과 그의 아내 엘리자베스와 딸 안나가 무릎을 꿇고 경배하고 있다. 그리고 그 뒤에는 카타리나 성녀(좌)와 바바라 성녀(우)가 각각 호위하고 있다. 제단화의 양쪽 날개에는 세례자 요한(좌)과 사도 요한(우)이 자신의 지물

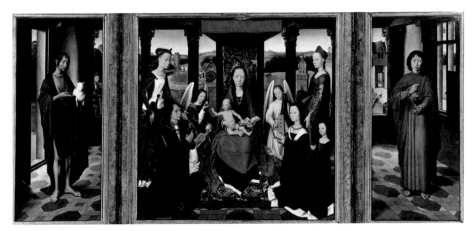

한스 메믈링 〈던 삼폭제단화〉 1475년. 런던 국립미술관. 영국

인 어린양과 독배를 각각 들고 서 있다.[11] 그런데 왼쪽 날개의 세례자 요한 뒤를 자세히 보면 벽기둥 뒤에 한 남성이 서 있는 것을 조그맣게 볼 수 있다.

중앙화의 성모자를 멀찌감치 떨어져 바라보고 있는 이 남성이 바로 한스 메믈링 자신이다. 그리 스도가 계신 성스러운 공간으로 다 가가지 못하고 벽 뒤에 숨어 멀리 서나마 바라보는 세속의 작은 존재 로 자신을 그리고 있다. 이렇게나 마 '나도 거기에 있었다'라는 자의 식을 소박하게 표현하고 있으며, 동시에 성스러운 존재 앞에서 낮아 지는 현실 인간의 모습을 화가 자

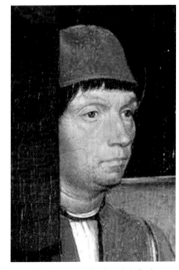

한스 메믈링 〈던 삼폭제단화〉의
자화상 디테일

신을 통해 대변하고 있는 것으로 볼 수 있다. 이처럼 르네상스 화가들은 성화 안에 자신을 낮추어 그리길 좋아했고, 소 루카스 크라나흐도 이 문맥에서 자신을 포도주 나르는 시종으로 그리고 있는 것이다. 다시 〈비텐베르크 시교회 제단화〉로 돌아와 성만찬 장면에 이어 이제 세례성사 장면을 살펴보도록 하자.

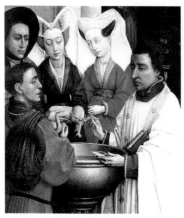 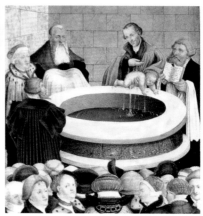

로히어 판 데르 베이덴 〈칠 성례전 제단화〉의 세례 장면 디테일 대 루카스 크라나흐 〈비텐베르크 시市교회 제단화〉의 세례 장면 디테일

〈칠 성례전 제단화〉와 〈비텐베르크 시교회 제단화〉의 왼쪽 날개에 '세례성사' 장면이 각각 그려져 있다. 두 그림 모두 아기를 세례반Taufbecken에 담갔다가 꺼내는 행위를 묘사하고 있다. 그러나 〈칠 성례전 제단화〉의 가톨릭 세례 장면에서는 사제가 세례를 집전하고 있는 반면, 〈비텐베르크 시교회 제단화〉의 신교 세례 장면에서는 평신도 신학자인 필립 멜란히톤이 세례를 집전하고 있다. 이는 평신도도 세례를 줄 수 있다는 루터의 만인사제설을 전제하는 장면이다. 멜란히톤의 양쪽에는 화가 대 루카스 크라나흐(좌)와 루터(우)가 각각 수건과 성서를

들고 서 있다. 크라나흐 옆으로는 아이의 부모가 나란히 서서 아기의 세례를 지켜보고 있고, 아이의 친지들도 세례반 앞을 가득 채우며 세례를 지켜보고 있다. 세례의 형태는 구교나 신교나 유아세례라는 점에서 똑같다. 그러나 내용적인 면에서는 근본적으로 다르다. 가톨릭에서는 유아세례를 통해 원죄는 씻겨지지만 아이가 커가며 짓는 죄는 다시 매번 참회와 보석을 통해 용서받아야 한다고 말한다.[12] 그러나 루터는 유아세례로 원죄뿐만 아니라 죄사함의 효력이 영원이 지속된다는 것을 강조한다. 물론 개혁신학 내에서도 이견들이 있었는데, 재세례파의 경우는 "믿고 세례받는 사람은 구원받을 것이다"(마가 16:16)라는 말씀에 근거해 루터가 말한 유아세례의 영원한 효력을 의심했다. 즉 유아는 스스로 믿음을 선택할 만한 지성을 갖추고 있지 않기 때문에 세례에 대한 기억조차 없을 것이고 따라서 어른으로 성장하고 믿음을 지닌 후에 다시 세례를 받아야 한다는 것을 주장하였다. 이에 대해 루터는, 인간은 탄생의 순간부터 하나님으로부터 믿는 마음을 부여받았으며 유아 스스로는 세례를 기억하지 못하지만 세례자와 부모 그리고 세례를 지켜본 사람들의 믿음에 의해 유아의 믿음이 지켜진다고 말한다. 〈비텐베르크 시교회 제단화〉의 세례 장면에 가족과 친지들이 세례반 주위를 가득 에워싸고 있는 것은 세례의 증인으로서의 그러한 의미를 담고 있는 것이다. 가톨릭 수사였던 루터는 전통적인 가톨릭의 세례성사 형태는 수용하였지만 내용은 본질적으로 수정하였다. 즉 단 한 번의 세례가 지니는 영원성과 지속성을 강조함으로써 죄의 회개와 용서를 둘러싸고 매번 일어나는 면죄조건에 대한 갈등과 면죄부 판매의 악습을 끊어버렸고, 하나님의 '은총'과 신도들의 '믿음'만이 중심에 있는

새로운 세례성사를 설립했다고 볼 수 있다. 세례성사가 지닌 죄사함의 영원하고 지속적인 효력으로 루터는 고해성사에서도 가톨릭과는 완전히 다른 면모를 보여준다.

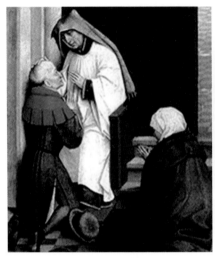
로히어 판 데르 베이던 〈칠 성례전 제단화〉의 고해성사 디테일

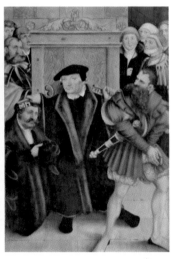
대 루카스 크라나흐 〈비텐베르크 시市교회 제단화〉의 고해성사 디테일

〈칠 성례전 제단화〉의 가톨릭 고해성사 장면에서는 사제 혼자서 고해를 들으며 신자의 머리에 손을 얹고 있다. 아마도 보석保釋을 주고 있는 듯하다. 그 옆에는 다음 순서를 기다리고 있는 한 여인이 무릎을 꿇고 앉아 있다. 가톨릭 고해성사가 폐쇄된 공간에서 은밀히 이루어지는 반면, 〈비텐베르크 시교회 제단화〉의 고해성사 장면을 보면 마치 공개 청문회장 같은 느낌이다. 가톨릭처럼 고해소 안에서 고해자 혼자 듣는 것이 아니라 공개석상에서 많은 청중이 함께 경청하고 있다. 면죄부로 보석을 주는 것이 아니라 청중들이 고해를 함께 들으며 판단하는 청문회장 같은 분위기이다. 두세 사람이 그리스도의 이름으로 모이

면 그리스도가 함께한다는 말씀(마 18:20)을 실천하고 있는 듯하다. 이러한 고해 광경을 통해 우리는 루터가 고해 신부에게 주어졌던 특권도 무력화시켰음을 알 수 있다. 죄사함은 교황이나 사제의 보석을 통해 은밀히 이루어지는 것이 아니라 공개석상에서 많은 증인이 있는 가운데 이루어진다는 것이 새로운 고해성사의 핵심이다. 가운데에서 고해를 듣고 있는 사람은 비텐베르크 시市교회의 목사인 요하네스 부겐하겐Johannes Bugenhagen(1485~1558)이다. 루터와 매우 가깝게 지낸 개혁의 동지이자 루터의 고해 목사였다. 그의 양쪽에는 두 사람이 보이는데 왼쪽에는 무릎을 꿇고 진정으로 참회하는 올바른 회개자의 모습을 보여주고 있고, 오른쪽에는 등을 돌리고 돌아서며 회개를 거부하는 자의 모습을 보여주고 있다. 거부하는 자의 손이 결박된 모습으로 그려진 것은 그가 여전히 죄의 사슬에 묶여 있음을 표현한 것이다. 한편 부겐하겐의 손에는 두 개의 열쇠가 들려 있는데 올바른 회개자나 회개를 거부하는 자나 모두 천국에 갈 수 있는 기회가 있다는 것을 상징하는 듯하다. 목사의 손에 들린 열쇠는 천국의 열쇠이다. 이는 본래 베드로의 지물attribute로, 그리스도께서 하신 말씀과 연관되어 있다. 마태복음 16장 18~19절을 보면 "너는 베드로다. 나는 이 반석 위에다가 내 교회를 세우겠다. 죽음의 문들이 그것을 이기지 못할 것이다. 내가 너에게 하늘나라의 열쇠를 주겠다. 네가 무엇이든지 땅에서 매면 하늘에서도 매일 것이요, 땅에서 풀면 하늘에서도 풀릴 것이다"라는 말씀이 나오고, 이 말씀으로 베드로는 천국의 문을 여는 신적 권위를 지니게 되며 가톨릭 교회의 초대교황으로 추대된다. 이탈리아 르네상스 화가 페루지노Pietro Perugino(1448~1523)가 그린 〈천국의 열쇠〉는 그 관계를 그리고 있다.

6) 페루지노의 〈천국의 열쇠〉

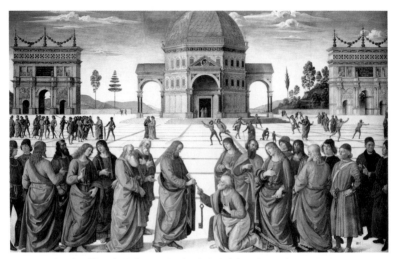

페루지노 〈천국의 열쇠〉 1482년. 시스티나 예배당 프레스코 벽화. 로마 바티칸

르네상스 화가답게 화면 정중앙의 황금성전 입구에 원근법의 소
실점을 설정하여 널찍한 광장의 중앙집중식 구도를 구축하고 있다. 황
금성전의 양쪽에는 고대 로마의 개선문이 그려져 있고, 그 위에는 "솔
로몬은 예루살렘 성을 설립했으나 식스투스 4세는 종교에 있어 그에
못지않게 위대하다"라는 라틴어 글귀가 쓰여 있다. 식스투스 4세Sixtus
IV(재위 1471~1484)는 자신의 이름을 따라 시스티나 예배당을 세웠으며,
학문과 예술을 장려한 교황이었다. 화가는 그의 업적을 솔로몬의 업적
과 비교하고 있는 것이다. 교황의 권위를 강조하듯 그림의 전면에는
그리스도께서 베드로에게 열쇠를 건네는 장면을 묘사하고 있다. 천국
의 열쇠를 통해 초대교황인 베드로에게 부여된 신적 권위가 식스투스
4세에까지 이어져 오고 있음을 그림은 말하고 있다. 이처럼 '열쇠'는
그리스도께서 직접 부여한 신적 권위를 상징하는 지물이었고, 교황만

이 지닐 수 있는 것이었다. 그런데 이 열쇠가 〈비텐베르크 시교회 제단화〉에서는 신교의 목사인 부겐하겐의 손에 쥐어져 있다. 루터는 베드로에게만 주어진 것으로 여기는 열쇠에 대해 다음과 같은 해석을 한다. 마태복음 16장 18~19절의 말씀을 그는 마태복음 18장 18절 "내가 진정으로 너희에게 말한다. 무엇이든지, 너희가 땅에서 매는 것은 하늘에서도 매일 것이요, 땅에서 푸는 것은 하늘에서도 풀릴 것이다"와 연결시켜 천국의 열쇠가 베드로에게만 주어진 것이 아니라 제자의 대표로서 베드로에게 주어진 것이라고 해석한다. 이 해석은 요한복음 20장 22~23절 "성령을 받으라 너희가 누구의 죄든지 사하면 사하여질 것이요 누구의 죄든지 그대로 두면 그대로 있으리라"에 의해 뒷받침된다. 즉 루터는 그리스도께서 죄사함의 권세를 제자 모두에게 부여했으며, 그에 따라 천국의 열쇠는 베드로나 교황뿐 아니라 그리스도를 따르는 제자라면 누구나 지닐 수 있다고 생각한 것이다.

신교의 부겐하겐 목사가 천국의 열쇠를 쥐고 있는 것도, 평신도인 멜란히톤이 유아세례를 집전하는 것도, 그리스도가 주관하는 성만찬에 루터가 참여하여 평신도들과 포도주를 함께 나누어 마시는 것 모두가 그리스도의 말씀을 따르고 믿음이 있는 자라면 누구나 하나님의 대리자가 될 수 있다는 만인사제설을 전제하는 새로운 성례전의 장면들이다. 새로운 성례전의 정립으로 사제들에게 부여되었던 모든 특별한 권한은 무력화되고, 죄사함의 문제에서 신도들에게 지어온 과도한 부담은 없어지고 면죄부 판매의 악습은 철폐되었다. 죄사함은 그 어떤 인간의 업적이나 전통의 준수나 사제의 중재를 통해서도 이루어지지 않으며 오직 하나님 앞에 선 단독자 '개인'의 올바른 참회와 그리스

도를 통해 죄가 사해졌다는 '믿음'과 하나님 구원의 '은총'을 통해서만 이루어진다는 것이 새로운 성례전의 핵심이다. 이것이 가능할 수 있는 것은 이제 글을 읽을 수 있는 사람이라면 누구나 직접 말씀을 읽고 하나님과 관계할 수 있게 되었기 때문이다. 사제들만 읽을 수 있던 라틴어 성서를 루터가 독일어로 번역하면서 사제의 중재 없이도 개인이 말씀을 읽고 하나님과 직접 관계하는 길이 열린 것이다. 오직 말씀sola scriptura, 오직 믿음sola fide, 오직 은총sola gratia의 강령으로 루터는 사제 중심의 가톨릭 성례전을 만인사제설을 중심으로 하는 새로운 성례전으로 개혁하였고, 대 루카스 크라나흐의 〈비텐베르크 시교회 제단화〉는 그 새로운 성례전을 시각화한 종교개혁의 독보적인 제단화이다. 다음에는 대 루카스 크라나흐의 다른 작품 〈율법과 은총〉을 통해 루터의 개혁 사상을 신학적 관점에서 내면화하고자 한다.

4. 대 루카스 크라나흐의 〈율법과 은총〉을 통해 본 루터의 신학

대 루카스 크라나흐는 〈율법과 은총〉이라는 주제로 여러 작품을 남겼다. 그만큼 '율법'과 '은총'은 루터 신학의 대표적인 개념이자 가톨릭과 구분되는 개혁신학의 쟁점들이다. 이는 기독교 신학의 핵심인 죄의 문제를 해결하는 문제인데, 가톨릭은 교회법을 준수하고 실천하는 인간의 행위와 업적에 비중을 둔 반면, 루터는 하나님의 은총에 절대적인 비중을 두었다. 다시 말해 가톨릭은 인간이 자신의 자유의지로 구원에 이르는 길에 여지를 주고 있는 반면, 루터는 그것이 불가능하다고 본 것이다. 루터는 인간의 자유의지란 죄로 인해 그 뿌리까지 썩었기 때문에 인간 스스로의 힘으로는 근본적으로 그 어떤 선도 행할

수 없다고 보았다. 그렇다면 의문이 들지 않을 수 없다. '인간'과 '개인'을 강조한 루터인데 가톨릭보다 인간의 자유를 더 부정적으로 본다는 말인가? 이는 개혁 사상에 반하는 것처럼 보인다. 그러나 루터의 신학은 역설의 신학이다. 더 깊이 들어가면 자유를 부정하면서 그는 더 큰 자유를 긍정한다. 인간의 자유는 죄에 의해 결박되어 필연적으로 죄지을 수밖에 없는 자유이다. 자유의 행이 곧 죄의 행으로 연결된다. 이 죄의 필연적 사슬은 인간의 힘으로는 어떻게 할 수 없다. 이 사슬을 끊을 수 있는 유일한 존재는 그리스도이다. 이 사실을 인간은 믿기만 하면 된다. 그리스도를 통해 죄의 사슬에 결박된 자유는 해방되고 인간은 새로운 인간, 죄짓지 않을 수 있는 자유한 인간으로 거듭난다는 것을 믿으면 된다. 그래서 루터는 자유의지를 말하기 전에 먼저 노예의지를 말한다. 우선 하나님의 종이 되어야 진정한 자유인이 될 수 있다는 것이다. 하나님의 종이 될 때 그리스도를 통해 죄를 사함 받고 죄로 인해 결박되었던 자유는 해방된다. 그리고 "이제는 내가 사는 것이 아니라 그리스도께서 내 안에 사십니다"(갈라 2:20)라는 말씀처럼 그리스도 안에서 나는 신적 자유의 주체가 된다. 루터가 말하는 노예의지는 말하자면 자유의지의 다른 측면이고, 결박된 자유의 부정을 통해 해방된 대자유를 긍정하고 있다. 반면 가톨릭은 처음부터 인간의 자유에 대해 관대하다. 인간 스스로의 힘으로 구원에 이를 수 있음에 여지를 둔다. 즉 은총 대신에 교회법을 준수하고 전통과 관습을 따르고 실천함으로써 하나님과 올바른 관계를 지닐 수 있다고 본다. 가톨릭과 루터의 근본적 차이는 죄의 문제를 해결하는 데에 법의 준수냐 혹은 믿음과 은총이냐이다. 전자의 경우는 인간의 자유의지를 선행시키고, 후

자의 경우는 인간의 죄를 선행시킨다. 그래서 루터는 법 이전에 그리스도의 십자가 보혈을 통한 대속이 먼저라고 본다. 그런 후에야 죄는 사함 받고 인간은 그리스도 안에서 자유하게 되어 법도 준수할 수 있는 것이다. 그렇지 않을 경우, 죄의 문제가 해결되지 않은 상태에서 율법은 구원이 아니라 사망의 딜레마로 빠질 뿐이다. 대 루카스 크라나흐의 〈율법과 은총〉은 그 관계를 시각화하고 있다.

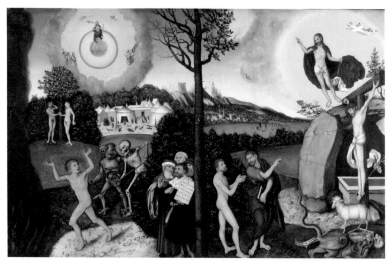

대 루카스 크라나흐 〈율법과 은총〉 1529년. 고타Gotha 미술관. 독일

그림 중앙에는 한 그루의 나무가 서 있고, 나무를 중심으로 왼쪽에는 '율법'과 관련된 도상이, 오른쪽에는 '은총'과 관련된 도상이 그려져 있다. 율법 쪽의 나뭇가지는 메말라 있고, 은총 쪽의 나뭇가지에는 파릇파릇한 잎사귀가 피어 있다. 이 대조적 이미지는 죄의 문제에 대한 율법과 은총의 관계를 상징적으로 보여주고 있다. 죄의 문제를 해결하는 길은 율법이 아니라 은총이라는 것이다. 율법은 죄를 심판하지

만 죄의 문제를 해결할 수는 없다. 그래서 죄와 사망의 딜레마에 빠진다. 반면 은총은 죄와 사망의 권세를 궁극적으로 끊어버리고 인간을 영원한 생명으로 인도한다. 왼쪽의 죽은 나뭇가지와 오른쪽의 푸른 나뭇가지가 그 관계를 표상하고 있다.

좀 더 세부적으로 들어가 보자. 율법 쪽의 배경에는 원죄의 상징인 아담과 이브가 금단의 열매를 따먹고 있는 장면이, 은총 쪽의 배경에는 원죄를 없앨 그리스도의 탄생을 고지하는 장면이 그려져 있다. 하나님은 세상을 창조하신 후 에덴동산을 만들어 손수 지으신 사람을 그 안에 두시고 동산을 돌보게 하신다(창 2:7~15). 동산 한가운데에는 생명의 나무와 선과 악을 알게 하는 선악과를 각각 자라게 하셨고, 아담과 이브에게 "동산에 있는 모든 나무의 열매는 네가 먹고 싶은 대로 먹어라. 그러나 선과 악을 알게 하는 나무의 열매만은 먹어서는 안 된다. 그것을 먹는 날에 너는 반드시 죽는다"라고 말씀하신다(창 2:16~17). 그러나 아담과 이브는 뱀의 유혹에 넘어가 선악과를 따먹었고, 그 벌로 에덴동산으로부터 추방되어 생로병사를 겪는 현실 속으로 내던져진다. 낙원으로부터 분리된 인간 실존의 시작이다.[13] 아담과 이브가 선악과를 따먹는 장면은 최초의 원죄를 상징하는 그림이며 미술사에서 가장 많이 그려진 도상 중 하나이다. 대 루카스 크라나흐가 독립회화로 그린 〈아담과 이브〉를 한 번 살펴보자.

1) 대 루카스 크라나흐의 〈아담과 이브〉

선악과열매가 주렁주렁 달린 나무 앞에 아담과 이브가 서 있다. 나무를 타고 내려오는 뱀이 이브를 향해 유혹의 말을 속삭이는 듯하

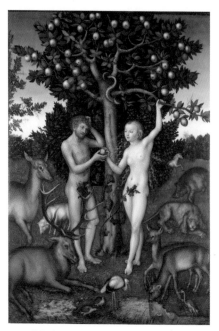

대 루카스 크라나흐 〈아담과 이브〉 1526년.
코터드 인스티튜트 미술관. 영국 런던

다. 이브는 한 입 베어 물은 과실을 아담에게 건네고 있고, 아담은 손으로 머리를 긁적이며 난처해한다. 사과를 건네는 이브의 모습이 매우 당당하게 표현된 것은 원죄의 주체가 이브라는 기독교의 오랜 관념을 표현한 것으로 보인다. 죄가 낳은 수치심을 암시하듯 아담과 이브의 주요 부위는 잎사귀로 가려져 있다. 그런데 그 잎이 성서에 쓰여진 무화과나무의 잎이 아니라(창 3:7) 그리스도의 희생과 보혈을 상징하는 포도나무의 잎이다. 화가는 아담과 이브의 죄가 장차 그리스도의 보혈로 사해진다는 것을 암시하고 있다. 아담과 이브 주변에는 온갖 동물들이 그려져 있는데 사자와 양, 멧돼지와 사슴이 서로에게 아무런 해도 끼치지 않으며 평화롭게 공존하고 있다. 그야말로 낙원이다. 화가는 최초의 낙원과 장차 오게 될 하나님 나라의 낙원을 동시에 그리고 있는 것이다. 크라나흐는 약 120cm 높이에 달하는 이 작품을 〈율법과 은총〉 안에 작은 미니어처화로 그려 넣으며 죄의 기원을 상징하고 있다. 아담과 이브 장면의 바로 오른쪽에는 민수기 21장에 나오는 모세의 불뱀과 놋뱀 이야기가 그려져 있다. 출애굽 이후 이스라엘인들은 자유

인이 되어 언약의 땅에 다다랐지만 여호와에 대한 의심과 원망의 벌로 40년간 광야를 떠돌아야 했다(민 14:26~35). 그림에 보이는 흰 천막은 당시 이스라엘인들의 떠돌이생활을 말해주고 있다. 광야에서의 고생스러운 삶이 지속되자 몇몇 사람들은 다시 하나님과 모세를 원망하기 시작한다. 그냥 노예로 살았으면 먹을 것과 집은 있었을 텐데 왜 자신들을 구해내 온갖 고생을 시키냐고 모세를 원망하고 사람들을 선동하며 다시 이집트로 돌아가자고 외쳤다. 이에 하나님은 진노하시어 불뱀을 보내 벌하신다. 그림을 보면 천막 앞쪽 바닥에 불뱀에 물려 죽은 사람들의 시체가 널브러져 있는 것을 볼 수 있다.

대 루카스 크라나흐 〈율법과 은총〉의 불뱀과 놋뱀 디테일

　사람들이 불뱀에 물려죽자 선동자들은 곧 죄를 뉘우쳤고, "이 뱀이 우리에게서 물러가게 해달라"며 모세에게 중보기도를 청한다(민

21:7). 그러자 하나님은 모세에게 장대 위에 뱀을 만들어 매달라고 하시며 그것을 보는 자는 모두 살 것이라고 말씀하신다. 이에 모세는 놋으로 뱀을 만들어 장대 위에 매달았고, 불뱀에게 물려 죽은 자들도 그 장대 위의 놋뱀을 보고는 다시 살아나게 된다. 그림을 보면 놋뱀을 매단 장대가 천막 앞에 우뚝 서 있고, 사람들이 그 모습을 바라보고 있는 모습이 그려져 있다. 불뱀과 놋뱀 이야기는 예표론Typology, 豫表論14 도상에서 그리스도의 십자가를 예표하는 구약의 주제이다. 대략 50여 가지로 구성되는 예표론 도상은 그리스도의 일생 한 장면(원형)과 이에 상응하는 구약성서의 두 장면(모형)이 그룹으로 그려진다. 모형의 본래적 의미는 원형에 의해 비로소 밝혀지고, 원형이 지닌 구속사적 의미는 모형을 통해 심화된다. 요한복음 3장 14~15절을 보면 그리스도께서 직접 모세의 놋뱀 사건을 언급하며 십자가의 구속사건에 대한 구약의 예표사건을 암시하신다. "모세가 광야에서 뱀을 든 것 같이, 인자도 들려야 한다. 그것은 그를 믿는 사람마다 영생을 얻게 하려는 것이다"라는 말씀인데, 죄를 지어 불뱀에 물려 죽었어도 장대 위의 놋뱀을 보면 살게 되듯이, 죄인이라도 십자가에 매달린 그리스도를 믿으면 죄 사함을 받고 영원한 생명에 이른다는 것이다. 불뱀과 놋뱀의 대조는 죄의 문제를 해결하는 데에 '율법'과 '은총'의 관계를 상징적으로 보여준다. 불뱀에 물려 죽은 것은 죄에 대한 '율법'의 심판으로 볼 수 있고, 놋뱀을 보고 살아난 것은 그리스도를 통한 대속의 은총을 예표한 것으로 볼 수 있다.15 율법은 죄의 문제를 해결하지 못하고 사망의 딜레마로 이끌지만, 은총은 죄의 문제를 궁극적으로 해결하며 죄와 사망의 딜레마로부터 인간을 구원해 영원한 생명으로 인도한다. 이 관계가 그

대 루카스 크라나흐 〈율법과 은총〉의 율법의 딜레마 디테일

림의 전면에 묘사되어 있다. 율법 쪽부터 살펴보자.

한 벌거벗은 남성이 해골(죽음)과 괴물(사탄)에게 쫓기며 지옥불로 내몰리고 있다. 그가 애원하듯 바라보는 곳에는 모세의 율법판을 들고 있는 자들이 서 있다. 한 사람이 손가락으로 율법판을 가리키며 벌거벗은 남자가 죄에 대한 벌로 사망에 이르는 것이 마땅하다는 듯 바라보고 있다. 이 자들은 옷차림으로 보아 당시 독일의 재정과 사법을 맡고 있던 영지 주무관主務官과 신성로마제국의 선제후들이다. 화가는 동시대 인물들을 그림에 그려 넣음으로써 성서의 현실과 실재 현실을 연결시키고 있다. 즉 죄-율법-형벌-사망으로 이어지는 죄와 사망의 딜레마가 구약시대뿐만 아니라 종교개혁이 일어나던 당시의 현실에도 적용된다는 것을 이렇게 연출하고 있다. 루터에게는 가톨릭교회가 다시 구약의 율법시대로 돌아간 것처럼 보였을 것이다. 교회법을 어기는 자는 종

교재판에 회부되어 죽음으로 내몰리는 율법주의에 빠진 것이다. 교회법이 사람을 살리는 것이 아니라 오히려 사람을 죽게 만드는 현실이었다. 이에 루터는 바울을 소환해 사람을 살리는 '은총'을 소환한다. '은총'은 그리스 원어로 카리스마charisma이며 "선물"을 의미한다. '선물'은 아무 대가없이 온전히 주어지는 것이다. 내가 특별히 어떤 업적을 쌓은 것도 아닌데 그냥 주어진다. 인간은 은총의 선물을 온전히 받기만 하면 된다. 그것이 믿음이다. 믿음으로 은총은 작용하고 죄는 사해진다. 죄사함의 은총은 법을 지키는 인간의 업적과는 아무 관계가 없다. "죄지을 수밖에 없는 자유"로 행한 그 어떤 행위나 업적도 죄와 사망의 딜레마에서는 벗어나지는 못한다. 그러나 자신이 죄인임을 고백하고 진심으로 참회하는 마음은 은총과 맞닿는다. 그리하여 사도 바울은 "죄가 많은 곳에, 은혜가 더욱 넘치게 되었습니다"(로마서 5:20)라고 말했고, 루터는 이 역설을 자신의 신학에 수용하여 "죄인이자 동시에 의인simul justus et peccator"이라는 신학적 명제를 산출한다.[16] 인간은 하나님 앞에서 모두가 죄인이다. 자신이 죄인임을 아는 것이 '실존'이다. 죄의식을 지님으로써 인간은 하나님 앞에서 의로운 자로 거듭난다. 크라나흐의 〈율법과 은총〉은 루터의 그러한 역설적 칭의Justification 신학을 그리고 있다. 왼쪽의 율법 쪽 사람이 죄의식 없이 율법의 심판을 받아 사망의 지옥불로 향하고 있다면, 오른쪽의 은총 쪽 사람은 그리스도의 십자가 앞에 죄인으로 서서 죄사함의 은총을 받으며 의인으로 거듭난다. 율법은 인간을 사망에 이르게 하지만, 은총은 인간을 영원한 생명으로 인도한다.

　　오른쪽의 사람을 그리스도에게 인도하는 사람은 마지막 예언자인 세례자 요한이다. 한 손에는 복음서를 들고, 다른 한 손으로는 십자가

대 루카스 크라나흐 〈율법과 은총〉의 은총과 구원 디테일

에 매달리신 그리스도를 가리키고 있다. 두 손을 모으고 십자가를 바라보는 사람에게 요한은 그리스도께서는 당신의 죄를 대속하기 위해 십자가에 못 박히셨고 그분의 보혈로 당신의 죄는 사함받았다고 설명하는 듯하다. 그리스도의 옆구리에서 대속의 보혈이 뿜어져 나오고 있고, 그 보혈을 따라 비둘기 형상의 성령이 사람에게 향하고 있다. 그리스도와 성령의 은총으로 이제 죄인으로부터 의인으로 거듭난 사람의 표정은 온화하고 평안하다. 율법 쪽 사람의 절망스러운 얼굴이 아니라 구원받은 희망의 얼굴이다. 율법 쪽에서 의기양양하던 해골(죽음)과 괴물(사탄)이 은총 쪽에서는 세상의 죄를 대신 진 어린양(요 1:29)의 발아래 깔려 있다. 그리스도의 고귀한 희생(어린양)이 죄와 사망의 사슬을 끊고 사람을 영원한 생명으로 인도한다. 돌무덤이 갈라진 것은 죽음으로부터의 부활을 상징한다. 그리스도의 부활은 그리스도 혼자만의 부활이 아니라 모든 망자들의 부활이다. 정경에는 나오지 않지만 니고데

무스 외경Nikodemusevangelium을 보면 그리스도가 십자가에서 돌아가시고 묻히신 후 림보Limbo라고 불리는 망자들의 세계에 내려가신 이야기가 나온다.[17] 〈림보에 내려가신 그리스도〉 도상은 7세기경부터 시각화되었는데, 이탈리아 르네상스 화가 프라 안젤리코Fra Angelico(1395~1455)와 벤베누토 디 조반니Benvenuto di Giovanni(1436~1518)가 그린 〈림보에 내려가신 그리스도〉를 보면 지하세계에서 그리스도가 무슨 일을 하셨는지 실감나게 묘사되어 있다.

2) 프라 안젤리코의 〈림보에 내려가신 그리스도〉와 벤베누토 디 조반니의 〈림보에 내려가신 그리스도〉

〈림보에 내려가신 그리스도〉 도상은 부활의 깃발을 든 그리스도가 림보로 내려가 아담과 이브를 위시한 모든 망자를 구해내는 장면으로 묘사된다. 프라 안젤리코가 림보 안의 모습을 그리고 있다면, 벤베

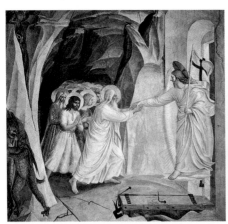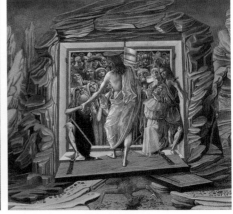

프라 안젤리코 〈림보에 내려가신 그리스도〉 1441년. 산 마르코 미술관(좌),
벤베누토 디 조반니 〈림보에 내려가신 그리스도〉 1449년. 워싱턴 내셔널갤러리(우)

누토 디 조반니는 림보 밖의 장면을 그리고 있다. 전자를 보면 지하세계를 봉인하고 있는 굳건한 문짝이 뜯겨진 채 바닥에 놓여 있고, 그 밑에는 죽음의 권세를 상징하는 괴물이 깔려 있다. 뜯긴 문짝 위로 그리스도가 당당히 걸어 들어오며 망자의 맨 앞 열에 선 아담의 손을 잡고 있다. 왼쪽의 벽에는 괴물들이 그 모습을 숨어서 지켜보고 있다. 벤베누토의 그림에서는 다음 장면을 그리고 있다. 그리스도를 따라 아담과 이브를 위시한 망자의 행렬이 무덤 밖으로 쏟아져 나오고 있다. 여기서도 뜯겨진 문짝 아래에 죽음을 상징하는 괴물이 깔려 있고 그 위에 부활의 깃발을 든 그리스도가 당당히 서서 망자들을 이끌어내고 있다. 크라나흐의 〈율법과 은총〉에는 이 림보에서의 서사가 갈라진 돌무덤과 어린양의 발아래에 깔린 해골과 괴물을 통해 대체된 것으로 볼 수 있다. 관은 텅 비어 있고, 부활하신 그리스도는 승리의 깃발을 들고 무덤 위를 부유하고 계신다.

대 루카스 크라나흐 〈율법과 은총〉의 부활하신 그리스도 디테일

그리스도의 몸을 감싸고 있는 둥근 신광身光이 부활의 세상과 죽음을 이긴 영원한 생명을 상징하고 있다. 그리스도의 오른손 제스처는 중세로부터 그려져온 "하나님의 손"을 재현하고 있다.[18] 펴진 두 손가락은 그리스도의 신성과 인성을 상징하고, 아래로 모은 세 손가락은 삼위일체를 상징한다. 삼위일체를 암시하듯 그리스도의 손은 하늘 높은 곳의 빛무리를 가리키고 있다. 그곳에 성부를 상징하는 그리스도의 신광과 똑같은 광채가 떠 있다. 그리고 그곳으로부터 빛 한 줄기가 땅을 비추고 있고, 천사가 빛을 따라 내려오고 있다. 빛이 머문 자리에는 목동들이 보인다. 그리스도의 탄생을 선포하는 장면이다.[19] 예수의 탄생은 하나님의 은총이며 죄를 사하고 새 생명의 시대가 열리는 시작이라는 점에서 은총 부분의 배경에 탄생의 선포 장면이 그려진 것이다.

크라나흐의 〈율법과 은총〉이 말하고 있는 메시지는 분명하다. 최초의 인간인 아담과 이브의 원죄를 물려받은 죄의 후손들, 율법의 정죄와 죽음, 죄와 사망의 딜레마에 허우적거리는 인류, 이들 모두의 궁극적 희망은 그리스도의 십자가와 부활이라는 것이다. 십자가의 대속으로 죄는 궁극적으로 사함 받고 죄인은 의인으로 거듭난다. 그리하여 사망의 지옥불로부터 인류는 영원한 생명으로 나아간다. 이것이 율법의 완성이다. 그리스도는 율법을 폐하러 온 것이 아니라 완성하러 왔다.[20] 인간의 자유는 죄지을 수밖에 없는 자유로 타락하였지만 그리스도의 십자가 대속으로 점차 죄지을 수 없는 자유로 변화해 간다. 이것이 인간의 삶, 그리스도인의 삶의 의미이다. 그리하여 마지막 때Escha에 인간의 자유는 죄지을 수 없는 온전한 자유로 회복되고 하나님의 형상에 부합하는 성숙한 자유인으로 거듭난다. 그러나 그리스도를 믿

지 않는 자들에게 마지막 때는 심판의 시간이다. 은총의 선물을 거부한 자들에게 더 이상의 구원은 없다. 이것이 최후의 심판이다. 최후의 심판을 암시하는 그림이 율법 쪽의 하늘에 그려져 있다.

대 루카스 크라나흐 〈율법과 은총〉의 최후의 심판 디테일

무지개 아우라 가운데 심판자 그리스도가 권좌에 앉아 있다. 요한계시록 4장 2~4절을 보면 "하늘에 보좌가 하나 놓여 있고, 그 보좌에 한 분이 앉아 계셨습니다(…) 그 보좌의 둘레에는 비취옥과 같이 보이는 무지개가 있었습니다. 또 보좌 스물네 개가 있었는데, 그 보좌에는 장로 스물네 명이 흰 옷을 입고, 머리에는 금 면류관을 쓰고 앉아 있었습니다"라고 쓰여 있다. 이 구절이 "최후의 심판" 도상의 출처이다. 크라나흐의 〈율법과 은총〉에 그려진 최후의 심판 장면은 극도로 단순화되어 있는데, 한스 메믈링Hans Memling(1430~1494)이 그린 〈최후의 심판〉을 보면 크라나흐 이전에 이 주제가 얼마나 화려하게 그려졌

는지 알 수 있다.

3) 한스 메믈링의 〈최후의 심판〉

한스 메믈링 〈최후의 심판〉 1467년. 그단스크 국립미술관. 폴란드

삼폭제단화의 중앙화 윗부분에 선홍색 옷을 입고 있는 그리스도
가 무지개 아우라 가운데 앉아 계시고, 그 주위에는 장로들이 착석하
고 있다. 배경 하늘에는 그리스도의 수난도구(아르마 크리스티)인 십자
가, 책형기둥, 그리스도의 옆구리를 찌른 창을 천사들이 들고 선회하
고 있다. 그리스도 양쪽에는 백합과 장검이 보이는데, 백합은 최후의
심판 때 구원받는 이들에 대한 그리스도의 자비를 상징하고, 장검은
은총을 거부하며 영원한 지옥불로 떨어질 자들에게 내릴 단호한 심판
을 상징한다. 그리스도의 발아래에는 나팔을 불고 있는 천사들이 날아
다니고, 그 아래에는 미카엘 대천사가 저울을 들고 무덤에서 되살아

난 자들의 영혼에 무게를 측정하고 있다. 영혼이 무거운 자(왼쪽)를 매단 저울은 가라앉아 있고, 영혼이 가벼운 자(오른쪽)를 매단 저울은 위로 들려져 있다. 전자는 새 옷을 받아들고 영원한 하나님의 도성으로 들어가고, 후자는 영원한 지옥불로 떨어지게 된다. 그 장면이 제단화의 양쪽 날개에 각각 그려져 있다. 종교개혁 이전의 북유럽 화가들은 이처럼 큰 규모의 제단화에 최후의 심판 도상을 그렸는데, 크라나흐는 종교개혁 이후의 화가로서 핵심 요소만 상징적으로 채택하여 선홍색 옷을 입은 심판자 그리스도, 두 명으로 축소된 나팔 부는 천사들, '자비'와 '심판'을 상징하는 백합과 장검만 간략하게 그리고 있는 것이다. 부활하실 때 그리스도는 자신을 모르고 죽은 모든 망자들을 지하세계로부터 구하셨지만, 최후의 심판 때 그리스도는 자신을 알면서도 믿지 않은 모두를 심판하신다. 마지막 때에 일어나는 심판은 은총을 거부한 자들에 대한 심판이다. 이 최후의 심판 장면을 끝으로 〈율법과 은총〉의 긴 서사는 막을 내린다.

크라나흐의 〈율법과 은총〉은 규모면에서 이전의 제단화들에 비해 매우 작지만 내용면에서는 비교할 수 없이 방대하며 창세기에서부터 요한계시록에 이르는 광대한 스펙트럼을 다루고 있다. 그리고 그 핵심에는 "죄인이 곧 의인"이라는 루터의 칭의Justification 신학이 자리한다. 인류의 기원으로 거슬러 올라가는 인간의 죄의 문제는 결국 하나님의 은총에 의해서만 해결될 수 있으며, 그 중심에는 그리스도의 십자가 대속이 자리하고 있음을 말하고 있다. 이 그림을 해석하며 우리는 구약과 신약, 죄와 구원, 죽음과 생명에 대한 루터의 신학을 '율법'과 '은총'의 두 개념의 대조를 통해 사유하고 내면화할 수 있다. 율법에 빗대

어 루터가 궁극적으로 비판하고 있는 것은 결국 가톨릭의 율법주의이다. 교회법이 사람을 살리는 것이 아니라 오히려 죄와 사망의 딜레마에 빠지게 하고 이를 악용하며 죄의 문제를 억압과 착취의 수단으로 삼은 교회, 은총은 망각하고 법을 지키는 업적만 강조한 율법주의를 비판한 것이다. 율법은 죄와 사망을 낳지만, 은총은 죄를 사하고 새 생명을 낳는다. 크라나흐의 〈율법과 은총〉은 루터의 그러한 개혁신학을 기존의 기독교 도상을 새롭게 조합하고 구성하는 방식으로 표현하고 있다.

이렇게 산출된 새로운 프로테스탄트 도상은 당시 시리즈로 제작될 만큼 수요가 많았고, 후대 화가들에게는 본本이 되어 다시 프로테스탄트 미술의 새로운 전통을 낳는다. 소小 한스 홀바인Hans Holbein the younger(1498~1543)이 그린 〈구약과 신약의 알레고리〉는 그 전통의 예시이다.

5. 소小 한스 홀바인의 〈구약과 신약의 알레고리〉

크라나흐의 〈율법과 은총〉처럼 여기서도 중앙에 나무가 우뚝 서서 그림을 두 부분으로 가르고 있다. 왼쪽이 '율법'에 해당하는 구약 부분이고, 오른쪽이 '은총'에 해당하는 신약 부분이다. 구약 쪽에는 가지가 메말라 있고, 신약 쪽에는 푸른 잎이 무성하게 매달려 있다. 구약 쪽 배경에는 모세가 호렙산 위에서 하나님의 '율법'을 받는 모습이 그려져 있고, 맞은편 신약 쪽 배경에는 마리아가 언덕 위에서 성령의 '은총'을 받는 모습, 천사가 마리아에게 십자가를 계시하며 그녀를 통해 이루실 하나님의 구원역사를 암시하는 모습이 그려져 있다. 모세가 율

소 한스 홀바인 〈구약과 신약의 알레고리〉 1530년경. 스코틀랜드 국립미술관. 영국 에든버러

법을 받는 하늘에는 '법'을 뜻하는 라틴어 렉스LEX가 쓰여 있고, 마리아
가 은총을 받는 하늘에는 '은총'을 뜻하는 라틴어 그라치아GRATIA가 쓰
여 있다. 모세 아래에는 원죄를 상징하는 옛 인간 아담과 이브가 뱀의
유혹을 받으며 금단의 열매를 먹는 장면이 그려져 있고, 마리아의 아
래에는 새 인간 그리스도가 제자들과 함께 거닐고 있는 모습이 그려
져 있다. 아담과 이브의 위에는 '죄'를 의미하는 라틴어 페카툼PECCATUM
이, 그리스도의 위에는 세상의 죄를 없애는 "하나님의 어린양"(요 1:29)
을 뜻하는 라틴어 아뉴스데이$^{AGNUS\ DEI}$가 쓰여 있다. 그리스도가 향하

고 있는 곳에는 대속의 십자가가 보이고, 그 맞은편에는 십자가의 구약적 예표인 모세의 놋뱀이 보인다. 아담과 이브 아래에는 죽음을 상징하는 관 속의 해골이 보이고, 관 덮개에는 라틴어로 '죽음'을 뜻하는 모르스MORS가 쓰여 있다. 반면 맞은편에는 관 뚜껑이 열리며 부활하신 그리스도가 승리의 깃발을 들고 걸어 나오는 장면이 그려져 있다. 지하세계(림보)를 봉인한 관 뚜껑이 열리고 해골(죽음)을 짓밟는 제스처는 죽음의 권세를 궁극적으로 이기고 승리한 것을 의미한다. 그래서 관 위에는 "우리를 위한 승리"를 뜻하는 라틴어 빅토리아 노스트라 VICTORIA NOSTRA가 쓰여 있다.

이 모든 도상학적 장치의 하이라이트는 '인간'이다. 과연 인간은 이 두 대조적인 상황에서 어디로 가야 하는가? 중앙의 나무 앞에 인간이 앉아 있다. 그의 머리 위에는 '인간'을 뜻하는 라틴어 호모HOMO가 쓰여 있고, 그의 양쪽에는 구약의 예언자 이사야(좌)와 마지막 예언자 세례자 요한(우)이 서 있다. 이사야의 아래에는 "보라 처녀가 잉태하여 아들을 낳을 것이요"(이사야 7:14)라는 이사야의 예언이 쓰여 있고, 요한의 아래에는 그가 그리스도에게 한 말인 "보라 세상의 죄를 지고 가는 하나님의 어린 양이로다"(요한 1:29)가 쓰여 있다. 두 예언자는 인간이 어디로 가야 하는지의 선택 상황에서 자신들이 예언한 마리아와 예수 그리스도를 각각 가리키고 있다. 결국 두 예언자 모두 신약 쪽을 가리키고 있는 것이다. 인간이 걸터앉은 바위에는 "오호라 나는 곤고한 사람이로다. 이 사망의 몸에서 누가 나를 건져내랴"(롬 7:24)가 쓰여 있다. 죄와 사망의 사슬에 갇혀 구원을 갈망하는 인간의 실존적 물음이 쓰여 있고, 이에 대한 대답으로 두 예언자는 그리스도를 통한 하나님의 은

총을 가리키고 있다. 그리스도의 십자가 위에는 "우리를 의롭다 하심"을 뜻하는 라틴어 JUSTIFICATIO NOSTRA가 쓰여 있는데, 십자가 대속으로 인간의 죄가 궁극적으로 사해지고 죄인은 의인으로 거듭난다는 루터 신학의 핵심인 칭의론을 가리키는 글귀이다. 그리하여 십자가의 맞은편에 자리한 모세의 놋뱀 위에는 "칭의의 신비"를 뜻하는 라틴어 MYSTERIUM JUSTIFICATIONIS가 쓰여 있다. 장대 위에 매달린 놋뱀을 바라보면 죽더라도 사는 신비가 일어나듯이, 십자가에 매달리신 그리스도를 바라보면 죄가 곧 의로 변화하는simul Iustus et Peccator 신비가 일어난다. 율법은 죄의 문제를 해결하지 못하고 인간을 사망으로 이르게 한다. 그러나 그리스도의 십자가 은총은 죄와 사망의 사슬을 끊고 인간을 부활의 생명으로 인도한다. 율법은 죄의 딜레마로부터 인간을 구원할 수 없지만, 은총은 구원의 열쇠이다. 이 메시지를 화가는 〈구약과 신약의 알레고리〉를 통해 표현하고 있는 것이고, 그 모델은 대 루카스 크라나흐의 〈율법과 은총〉이라고 볼 수 있다. 이처럼 대 루카스 크라나흐는 종교개혁 이후 새로운 프로테스탄트 미술의 전통을 산출하고 있으며, 그의 아들 소 루카스 크라나흐도 그 전통을 이어가고 있다.

6. 소小 루카스 크라나흐의 〈바이마르 제단화〉

〈비텐베르크 시교회 제단화〉와 〈데사우의 성만찬〉에서도 보았듯이 소 루카스 크라나흐는 아버지인 대 루카스 크라나흐가 산출한 새로운 내용의 아이디어와 이미지를 적극적으로 수용한 화가이다. 〈바이마르 제단화〉에서도 대 루카스 크라나흐의 〈율법과 은총〉 도상을 많이 차용하고 있는 것을 볼 수 있다. 독일 바이마르 시市에 위치한 성 베

소 루카스 크라나흐 〈바이마르 제단화〉 1555년. 성 베드로−바울 시ᵗʰ교회. 독일 바이마르

드로−바울 시교회의 제단화를 장식하고 있는 이 그림은 전통적인 삼폭제단화의 중앙화 부분이다. 그리스도의 십자가를 중심으로 배경에는 〈율법과 은총〉에 그려졌던 도상이 빼곡히 묘사되어 있다. 얼핏 보면 전통적인 십자가 수난도상 같지만, 전통 도상의 '형식'에 완전히 새로운 '내용'을 담고 있는 프로테스탄트 미술작품이다. 이 그림의 어떤 점이 새로운지 알기 위해 대 루카스 크라나흐가 종교개혁 이전에 그린 〈그리스도의 십자가〉를 소환해 서로 비교해보자.

1) 대 루카스 크라나흐의 〈그리스도의 십자가〉

대 루카스 크라나흐 〈그리스도의 십자가〉 1501년. 빈 미술사박물관. 오스트리아

이 작품은 대 루카스 크라나흐가 루터를 알기 전 도나우 화파
Donau Schule21에 속했을 때 제작된 것이다. 도나우 화파의 표현주의 양
식으로 울창한 자연 풍경에 둘러싸인 십자가 수난 장면을 담고 있다.
다른 두 죄인과 함께 십자가에 달리신 그리스도의 고통스러운 모습이
처절하리만큼 강렬하게 표현되어 있다. 고통 속에 죽어가는 아들의
모습을 지켜보던 성모가 혼절 상태에 빠져 있고, 그런 그녀를 사도 요
한과 막달라 마리아가 부축하고 있다. 마리아의 뒤쪽에는 친척인 두
마리아가 비통한 표정을 지으며 서 있다. 오른쪽에 그려진 말 탄 사

람들은 끝까지 현장을 지킨 백부장 일행으로 추정된다(마태 27:54). 이 그림의 구도가 종교개혁 이전에 그려졌던 십자가 수난 도상의 전형적인 모습이다. 이 그림은 대 루카스 크라나흐가 1505년 비텐베르크로 오기 전에 제작되었기 때문에 이 작품과 〈바이마르 제단화〉(1555)를 비교하면 종교개혁으로 인해 어떤 도상학적 변화가 일어났는지 한 번에 알 수 있다. 그림 중앙에 그리스도의 십자가가 그려진 것은 똑같다. 그러나 십자가 주변의 인물 구성과 배경을 보면 전통적인 십자가 도상에는 없는 새로운 요소들이 등장하는데, 모두 대 루카스 크라나흐의 〈율법과 은총〉(1529)에 그려졌던 루터 신학의 상징적 이미지들이다. 오른쪽 하늘에는 은총의 시작을 알리는 그리스도 탄생의 선포 장면이 그려져 있고, 그 아래에는 십자가 사건을 예표豫表하는 장대에 매달린 놋뱀이 그려져 있다. 그리고 십자가에 못 박힌 그리스도의 발 바로 뒤에는 해골(죽음)과 괴물(사탄)에게 쫓겨 지옥불로 향하는 사람과 그가 돌아보는 곳에 모세의 율법판을 가리키는 무리가 그려져 있다. 복장으로 보아 가톨릭 선제후를 비롯한 루터 당시 고위 관료들이다. 십자가의 오른쪽에는 세례자 요한과 현실 인물인 대 루카스 크라나흐, 루터가 차례로 그려져 있다. 루터는 죄가 율법이 아닌 십자가 은총으로 사해진다는 것을 말하는 듯 손으로 신약성서 구절을 가리키고 있다. 대 루카스 크라나흐는 경배를 드리는 자세로 서 있고, 세례자 요한이 한 손으로는 그리스도를 가리키고 다른 한 손으로는 십자가 아래 어린양을 가리키고 있다. 어린양이 들고 있는 투명한 승리의 깃발에는 "보라 세상의 죄를 지고가는 하나님의 어린양"을 뜻하는 라틴어 ECCE AGNVS DEI QVI TOLLIT PECCATA MVNDI가 쓰여 있다

(요 1:29). 십자가 왼쪽에는 부활한 그리스도가 승리의 깃발을 들고 죄와 사망을 상징하는 사탄과 해골을 짓밟고 서 있다. 그 뒤에는 지하세계(림보)를 상징하는 무덤의 문짝이 뜯겨져 있다. 그 문짝을 뜯고 그리스도는 림보의 망자들을 모두 구출하고 자신도 부활하신 것이다. 부활하신 그리스도의 시선은 관람자를 향하고 있는데, 마치 자신의 부활로 죽음의 권세가 완전히 극복되었음을 말하고 계신 듯하다. 한편 세례자 요한은 〈율법과 은총〉에서처럼 죄인을 그리스도에게 인도하는 역할을 하고 있는데, 그 죄인의 자리에 화가의 아버지이자 이미 고인이 된 대 루카스 크라나흐가 서 있다. 그의 머리 위에는 〈율법과 은총〉에서처럼 그리스도의 옆구리에서 뿜겨져 나오는 성혈이 포물선을 그리며 떨어지고 있다. 2년 전 돌아가신 아버지를 기리며 그의 영혼이 구원받고 평안하기를 기원하는 아들의 마음이 표현된 것으로 보인다. 경건한 성화 안에 자신의 아버지를 향한 사심을 담은 것이 당차 보이기도 하지만, '인간'과 '개인'을 강조하고 신앙의 주관성을 부각시킨 루터의 사상이 시대정신으로 자리한 때라는 것을 생각하면 오히려 이상하지 않은 미술 현상이다.

지금까지 우리는 대 루카스 크라나흐, 소 한스 홀바인, 소 루카스 크라나흐의 작품들을 통해 루터의 종교개혁을 배경으로 새롭게 탄생한 독일의 프로테스탄트 미술들을 살펴보았다. 이들은 완전히 새로운 도상이라기보다는 전통 도상들을 새롭게 배치하고 구성하여 전통의 '형태'와 개혁신학의 새로운 '내용'을 종합하는 방식으로 산출되었다. 전통 도상과의 종합이 가능했던 것에는 독일의 특수한 정치 종교

적 배경으로 설명된다. 독일의 종교개혁은 다른 신교 국가들에 비해 가톨릭 귀족들과의 친밀한 관계 속에서 진행되었고, 개혁에 성공할 수 있었던 것도 그들이 루터의 편에 섰기 때문에 가능한 것이었다. 따라서 가톨릭 성상의 파괴운동도 크게 확산되지 않았고, 그 결과 전통미술과도 급격한 단절 없이 연속성을 지닐 수 있었다. 게다가 루터 자신도 가톨릭 수사였기 때문에 이미지를 통해 대중을 교화하는 방식에 큰 거부감이 없었고, 오히려 시각 매체가 주는 교육적 효과를 긍정하며 신앙생활에 도움이 되는 한 이미지를 적극 수용하였다. 이러한 배경에서 독일의 화가들은 비교적 안정된 환경에서 전통의 자산을 활용해 새로운 프로테스탄트 미술을 서서히 산출할 수 있었다. 알브레히트 뒤러 Albrecht Durer(1471~1528) 역시 전통을 계승하며 새로운 프로테스탄트 미술을 발전시킨 독일 르네상스의 대표적인 화가이다.

알브레히트 뒤러와 프로테스탄트 미술

∙

∙

대 루카스 크라나흐가 독일에서만 활동한 화가였다면, 알브레히트 뒤러는 이탈리아에서 유학한 국제적 화가였다. 뒤러는 이탈리아 르네상스 화가들이 창조한 새로운 미술 기법을 두루 섭렵한 후 스스로 원근법 이론과 신체의 이상적 비율에 대한 방대한 분량의 책들을 집필한 전형적인 천재형 르네상스 화가였다. 그의 그림을 보면 이탈리아 르네상스 미술의 '형식'과 개혁신학의 '내용'이 만나 새로운 프로테스탄트 미술로 '종합'된 것을 관찰할 수 있는데, 우선 종교개혁 이전에 제작된 〈묵주기도의 축일〉이라는 작품을 통해 아직 가톨릭 전통에 머무르고 있는 뒤러의 작품을 살펴보겠다.

1. 알브레히트 뒤러의 〈묵주기도의 축일〉

이 그림은 뒤러가 베네치아에 머물던 시기(1505~1507)에 제작되었다. 이미 베네치아에서 상당한 명성을 얻고 있던 젊은 화가 뒤러에게 현지 독일인 상인공동체로부터 제단화 주문이 들어온다. 원래는 베네치아의 산 바르톨로메오San Bartolomeo 성당에 설치되었으나 여러 경로를 거쳐 지금은 체코의 프라하 국립미술관에 소장중이다. 그림을 보

알브레히트 뒤러 〈묵주기도의 축일〉 1506년. 프라하 국립미술관. 체코

면 중앙의 권좌에 성모자가 착석해 있고, 그 앞으로는 좌우에 각각 교회 권력(좌)과 세속 권력(우)을 상징하는 인물들이 경배를 드리고 있다. 성모는 세속 권력에게, 성자는 교회 권력에게 각각 왕관을 씌워주고 있다. 세속 권력은 막시밀리안 1세Maximilian I(1459~1519)이고[22], 교회 권력은 교황 율리우스 2세Julius II(1443~1513)로 추정된다. 성모자가 지상의 양대 권력을 초월한 천상의 권력을 지니고 있음을 보여주는 장면이다. 천상 권력을 상징하듯 두 명의 아기천사들이 성모에게 천상모후의 관을 씌워주고 있고, 다른 두 천사는 하늘에서 초록색 커튼을 드리우며 권좌의 배경을 만들고 있다. 성모의 왼쪽에는 수도복을 입은 한 수도사가 가톨릭 주교에게 관을 씌워주고 있는 모습이 보이는데, 도미니코 성인St. Dominicus(1170~1221)이다. 성 도미니코가 그림에 등장한 이유

는 묵주기도의 기원 때문이다. 가톨릭교에서 묵주默珠는 로사리오rosario 라고 불리는 장미화관Rosenkranz을 일컫는데, 묵주기도는 가톨릭 신자들의 영성생활에서 매우 중요한 신앙의 도구였고, 그 기원은 1214년 도미니코 성인의 일화로 소급된다. 어느 날 성인이 성모님에게 선교의 도움을 청하자 성모님이 직접 발현하시어 성인에게 묵주를 건네시고는 묵주기도를 널리 전하라 하셨다고 한다. 이 일화로 묵주기도는 이단을 무찌르는 염력을 지닌 기도로 널리 전파되었고, "거룩한 묵주기도 형제회"도 설립된다. 이 수도회가 베네치아 관청에서 정식 허가를 받은 것은 1506년이었으며, 이 역사적 배경에서 뒤러의 〈묵주기도의 축일〉이 주문된 것으로 볼 수 있다. 그림에 등장하는 성 도미니코는 이 문맥에서 설명되는 인물인 것이다. 한편 그림의 오른쪽 끝을 보면 나무 앞에 두 남자가 서 있는데, 손에 두루마리를 들고 있는 남자가 뒤러 자신이다.

두루마리에는 자신의 사인과 함께 "독일인 나 알브레히트 뒤러는 1506년 5개월 만에 이 작품을 완성했다"라고 쓰여 있다. 성화 안에 자화상을 그려 넣으며 '나도 거기 성스러운 장소에 있었다'라는 르네상스 화가의 전형적인 자의식을 보여주고 있다. 성화 안에 화가

알브레히트 뒤러 〈묵주기도의 축일〉의
뒤러 자화상 디테일

가 자신의 자화상을 그려 넣는 것은 르네상스 미술에서 많이 볼 수 있는 현상이었지만, 뒤러의 경우는 다른 인물로 분한 것이 아니라 실재 현실에서의 자신의 모습을 당당히 그려 넣은 점에서 더욱 르네상스적이라고 볼 수 있다.

한편 성모자 앞에는 류트를 연주하고 있는 천사가 앉아 있는데, 이 모티브는 베네치아 화파의 조반니 벨리니Giovanni Bellini(1430~1516)가 그린 〈성스러운 대화〉에서 차용한 모티브이다. 베네치아에 체류하는 동안 뒤러가 가장 존경했던 화가가 벨리니였다고 한다. 벨리니가 그린 〈성스러운 대화〉를 보면 뒤러의 그림에서처럼 성모자 앞에 류트를 연주하는 천사가 앉아 있는 것을 볼 수 있다. 그리고 보니 성모자가 높은 권좌에 앉아 있고 주변 인물들과는 피라미드 구도로 배치된 것도 〈묵주기도의 축일〉과 상당히 유사하다.

1) 조반니 벨리니의 〈성스러운 대화〉

이 작품은 이탈리아 베네치아에 위치한 산 자카리아San Zaccaria 성당의 제단화로 제작되었다. 반원으로 파여진 커다란 벽감niche을 배경으로 중앙에는 성모자가 권좌에 앉아 있고, 양옆으로는 성인들이 명상에 잠긴 듯한 모습으로 그려져 있다. 가장 왼쪽에는 자신의 지물인 열쇠를 들고 있는 베드로가, 그 오른쪽에는 부서진 수레바퀴와 순교를 상징하는 종려나무 가지를 쥐고 있는 카타리나 성녀가 그려져 있다. 성모자의 오른편에는 역시 순교를 상징하는 종려나무 가지와 자신이 어떻게 순교했나를 보여주는 눈알이 담긴 접시를 들고 있는 루치아 성녀가 그려져 있다. 가장 오른쪽에는 붉은색 추기경 옷을 입고 자신이

조반니 벨리니 〈성스러운 대화〉 1505년. 산 자카리아 성당. 이탈리아 베네치아

번역한 불가타^{Vulgata} 성서를 읽고 있는 성 히에로니무스가 그려져 있다. 성인을 묘사할 때에는 그 성인을 상징하는 지물^{attribute}을 함께 그리는 것이 일반적인데, 순교성인의 경우에는 순교 당시 사용된 고문이나 처형도구가 지물로 그려진다. 4세기 초 기독교 박해 당시 순교한 루치아 성녀의 경우는 눈알을 뽑히는 고문까지 받았다고 하여 항상 자신의 눈알이 담긴 접시를 들고 있는 모습으로 묘사된다. 알렉산드리아의 카타리나 성녀 역시 기독교 박해 때 순교 당했는데 못이 박힌 수레바퀴가 몸 위를 구르는 참혹한 고문을 받았다고 한다. 그러나 갑자기 천사가 나타나 바퀴를 산산조각내며 성녀는 목숨을 건졌고, 결국 참수로 순교된다. 그래서 카타리나 성녀를 묘사할 때는 항상 부서진 수레바퀴와 장검이 지물로 등장한다. 벨리니의 그림에서는 잘 안 보이지만

미하엘 파허Michael Pacher(1435~1498)[23]가 그린 〈카타리나·성녀〉를 보면 대못이 박혀 있는 수레바퀴가 처참히 부서져 있는 것을 명확하게 볼 수 있으며, 장검도 크게 부각되어 있다.

마하엘 파허 〈카타리나 성녀〉 1465년. 티롤 미술관. 오스트리아

파허와 벨리니의 그림에 그려진 카타리나 성녀의 모습을 비교해보면 전자는 고개를 당당히 들고 정면을 응시하고 있는 반면, 후자는 고개를 숙인 채 명상에 잠긴 듯한 모습으로 그려져 있다. 후자의 모습으로 성인들을 묘사하는 방식을 사크라 콘베르자치오sacra conversatio 즉 "성스러운 대화"라고 하는데, 주로 성모자가 중앙의 권좌에 착석하고 그 주위로 명상에 잠긴 듯한 성인들이 지물을 들고 서 있는 모습으로 묘사된다. 성인들은 각자의 생각에 빠진 듯하지만 서로 영적 교감을 나누는 듯 보이기도 하여 "성스러운 대화"라고 부른다. 벨리니의 〈성스러운 대화〉는 그 대표적인 작품이고, 베네치아에 체류하던 뒤러는 자신이 존경하던 벨리니의 작품을 모델로 〈묵주기도의 축일〉을 제작한 것이다. 〈묵주기도의 축일〉은 형식적인 면에서나 내용적인 면에서나 두루두루 가톨릭적이다. 종교개혁 이전에 뒤러는 다른 가톨릭 화가들과 별반 다르지 않았지만, 종교개혁 이후에 제작한 〈네 사도〉를 보면 확연하게 달라진 것을 볼 수 있다. 〈네 사도〉 역시

벨리니의 〈성스러운 대화〉를 모델로 제작했지만 〈묵주기도의 축일〉과는 완전히 다른 분위기로 나타난다.

2. 알브레히트 뒤러의 〈네 사도〉

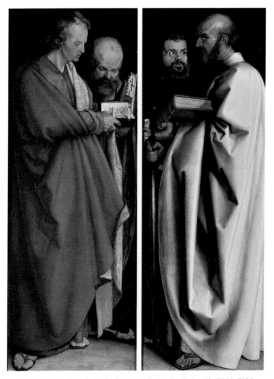

알브레히트 뒤러 〈네 사도〉 1526년. 알테 피나코텍, 독일 뮌헨

〈네 사도〉를 구상할 때 뒤러는 벨리니의 〈성스러운 대화〉에서처럼 성모자와 여섯 명의 성인을 그리려 했다고 한다. 그러나 1525년 뉘른베르크 시市가 루터교를 수용하자 종교개혁자들에게 금기시되었던 성모와 가톨릭 성인들을 그릴 수가 없었고, 이에 선례가 없는 네 사도

의 기이한 조합이 생겨난다. 그럼에도 불구하고 사도들 간에 흐르는 영적 교감의 묘한 기류, 각자만의 생각에 잠겨 있는 듯한 명상적 분위기에서 〈성스러운 대화〉의 사크라 콘베르자치오 형식을 고스란히 느낄 수 있다. 그러나 내용은 혁신적이다. 묘사된 네 명의 사도는 왼쪽부터 요한, 베드로, 바울, 마가이다. 그런데 이 네 사도는 이전에는 볼 수 없는 기이한 조합이다. 아마도 화가는 루터가 강조한 "오직 말씀"을 떠올리며 성서 집필자라는 공통분모를 지닌 네 사도를 선택한 것으로 보인다. 그림을 보면 밝고 화사한 이탈리아 미술과는 달리 엄숙하고 진지한 독일 프로테스탄트적 분위기가 느껴진다. 작품 형태는 이폭제단화Diptychon이며 왼쪽 날개에는 요한과 베드로가, 오른쪽 날개에는 바울과 마가가 그려져 있다. 베드로는 초대교황으로서 가톨릭교회의 수장과도 같은 상징적 인물이다. 그런 그가 이 그림에서는 젊은 요한의 뒤에 구부정하니 서서 요한이 가리키는 책 구절을 엿보는 초라한 늙은이로 묘사되어 있다. 반면 요한은 베드로를 주도하는 젊고 늠름한 청년의 모습으로 그려지며 대조를 이루고 있다. 베드로가 들고 있는 천국의 열쇠가 참으로 무기력하게 느껴진다. 요한은 네 복음사가 중 '사랑'을 가장 많이 언급한 인물로, 루터가 가장 좋아한 복음사가였다고 한다. 뒤러는 그러한 요한을 전면에 부각시킴으로써 옛 것이 된 구교와 새롭게 부상하는 신교와의 관계를 상징적으로 보여주고 있다. 오른쪽 날개의 전면에 그려진 바울도 루터의 신학에 지대한 영향을 미친 사도이다. 바울의 오른손에는 순교를 당할 때 사용된 장검이 지물로 들려 있고, 왼손에는 성서가 들려 있다. 바울은 역사적 예수를 한 번도 본 적이 없는 유일한 제자였다. 그럼에도 불구하고 그가 집필한

서간^{書束}들을 보면 생생하게 살아있는 믿음을 전달받을 수 있으며, 그 어떤 제자보다 복음의 본질을 정확히 이해하고 있다는 것을 알 수 있다. 뒤러는 역사적 예수를 만난 적이 없지만 누구보다 믿음이 투철했던 사도 바울을 전면에 배치함으로써 "오직 믿음"의 정신을 강조하고 있다. 사도 바울 뒤에는 마가가 그려져 있다. 마가는 예수의 행적을 가장 역사적 사실에 근거하여 증언한 복음사가였다. 그래서 마가복음서에는 미사여구나 수려한 문장이 다 빠진 단순하고 투박한 표현이 많다. 그럼에도 역사적 예수 연구자들에게 마가복음은 가장 중요한 복음서로 꼽힌다. 그런 마가가 바울이 들고 있는 커다란 성서와는 비교도 안 되는 작은 두루마리 성서를 손에 쥐고 바울을 선망의 눈빛으로 바라보고 있다. 화가는 역사적 예수와의 관계보다 "오직 믿음"으로 만나는 예수 그리스도와의 관계가 신교를 대변한다고 보는 것이다. 뒤러의 〈네 사도〉는 사도 요한과 사도 바울을 전면에 배치함으로써 가톨릭의 교회법이나 역사적 예수의 고증보다 '사랑'과 '믿음'의 정신이 우선한다는 것을 보여주고 있다. 나아가 베드로를 제외한 모든 사도들이 성서를 들고 있는 모습으로 그려지며 루터가 강조한 '오직 말씀'이 그림 전체를 지배하는 코드임을 암시하고 있다. 〈네 사도〉는 이탈리아 르네상스의 사크라 콘베르자치오^{sacra conversatio} '형식'에 종교개혁의 '내용'을 담고 있는 독일 르네상스의 대표적인 프로테스탄트 작품이라고 할 수 있다.

〈네 사도〉에서 우리가 주목해야 하는 또 다른 점은 그 어떤 주문도 없이 화가가 자발적으로 제작한 작품이라는 것과, 그림이 걸릴 장소를 화가가 직접 선택했다는 점이다. 보통 그림을 주문받고 주문자가 원

하는 대로 그림을 그려주고 주문자가 원하는 장소에 그림을 설치하는 게 당시는 일반적이었는데, 뒤러는 자신이 원하는 그림을 직접 구상하고 자신이 원하는 장소에 그림을 기증하며 미술사에 새로운 선례를 낳은 것이다. 그 누구보다 화가가 작품의 취지를 잘 알고 있기에 뒤러는 당시 루터교를 수용한 뉘른베르크의 청사 건물이 〈네 사도〉를 걸 최적의 장소라고 판단하고 기증한 것으로 보인다. 이것은 르네상스 화가의 높아진 자의식과 '개인'을 강조한 종교개혁의 정신이 결합하여 나타난 새로운 미술 현상으로 볼 수 있다. 뒤러는 직업화가로서나 뉘른베르크 시의 시민으로서나 상당한 자부심을 지녔던 전형적인 르네상스인이었다. 높은 자의식만큼이나 자화상을 많이 제작한 화가로도 알려져 있다.

3. 알브레히트 뒤러의 〈자화상〉들과 '개인'의 부상

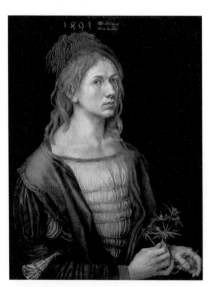

알브레히트 뒤러 〈22세의 자화상〉 1493년.
루브르 미술관, 프랑스 파리

뒤러가 22살 때 그린 〈22세의 자화상〉은 '자화상'이라는 독립회화 장르로는 미술사에서 최초로 제작된 것으로 평가된다. 이전의 화가들은 독립 장르로서 자화상을 그렸다기보다 성화 등에 자신의 얼굴을 그려 넣으며 수동적인 자화상을 그렸던 것이다. 이 작품은 뒤러가 자신의 약혼녀에게 선물하기

위해 그렸다고 하는데, 이를 증명하듯 남자의 충성심을 상징하는 엉겅퀴가 손에 들려 있다. 그림의 위쪽 배경에는 작은 글씨로 "나의 삶은 위에서 명命한 대로 이루어진다"라고 쓰여 있는데, 22세의 뒤러가 지니고 있었을 화가로서의 자부심과 소명의식 그리고 신적 자의식을 엿볼 수 있는 글귀이다. 뒤러는 당시 독일 사회에 통용되고 있던 화가에 대한 인식이 여전히 중세 수준에 머물고 있는 것을 매우 못마땅하게 생각했다. 4년 후에 그린 〈26세의 자화상〉에는 화가에 대한 그러한 낮은 사회적 인식에 대한 도발이 담겨져 있다.

이 자화상에서도 뒤러는 그림 속에 작은 글귀를 써넣으며 화가로서의 자의식을 표현하고 있다. 창 아래 벽면을 보면 "나 알브레히트 뒤러는 나이 26세에 자화상을 제작했다"라는 글귀와 함께 알브레히트 뒤러의 초성인 A와 D를 포갠 서명을 새겨 넣고 있다. 복장도 당시 이탈리아 베네치아

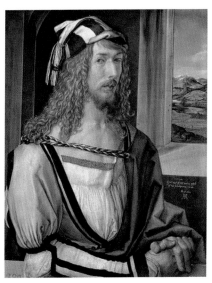

알브레히트 뒤러 〈26세의 자화상〉 1497년.
프라도 미술관. 스페인 마드리드

풍의 귀족 복장을 착용하고 있고, 자세도 26세에 걸맞지 않은 근엄한 포즈를 취하며 르네상스 화가의 달라진 사회적 위상을 한껏 표출하고 있다. 창밖에 멀리 보이는 설산은 알프스 산맥이다. 자신은 알프스 산맥을 넘나들며 이탈리아와 교류하고 있는 명망 높은 국제적 화가라는

것을 자랑스럽게 표현하고 있는 것이다.

　뒤러가 29세에 그린 〈모피 옷을 입은 자화상〉에서는 화가로서 뿐만 아니라 명망 높은 뉘른베르크 시의 시민으로서 한층 더 고양된 자의식을 표현하고 있다.

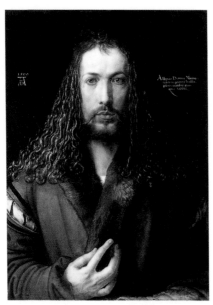

알브레히트 뒤러 〈모피 옷을 입은 자화상〉 1500년.
알테 피나코텍, 독일 뮌헨

　〈모피 옷을 입은 자화상〉이라는 제목이 암시하듯 화가는 매우 값비싼 모피 옷을 입고 있다. 이런 복장은 당시 독일 사회에서 귀족이나 명망 높은 시민에게만 허용되던 것이었다. 또한 모피털을 만지고 있는 오른손으로는 당시 왕이나 그리스도에게만 허락되던 위계적 제스처를 취하고 있다. 한층 더 놀라운 것은 화가의 생김새가 예수 그리스도를 닮았다는 점이다. 사실 예수가 어떻게 생겼는지는 아무도 정확히 모른다. 그러나 뒤러의 이 자화상을 보면 사람들의 머릿속에 일반적으로 각인되어 있는 예수 그리스도의 모습이 연상되는 것은 부인할 수 없다. 뒤러는 이미 22세의 자화상에서부터 화가로서의 신적 소명의식을 보여준 바 있기에 29세의 자화상도 그 연장으로 볼 수 있다. 그러나 아무리 신적 자의식을 지녔다 할지라도 자신을 그리스도처럼 그리는 것은 교만이 아닐까?

그러나 화가들이 자신을 '~처럼' 그리는 현상에 대해 더 깊이 생각해보면 그 안에는 자신을 그려진 대상과 동일시하는 심리보다는 그 대상'처럼' 되고 싶다는 '바람'의 심리가 더 깊이 자리한다는 것을 알게 된다. 프랑스의 해석학자 폴 리쾨르^{Paul Ricœur}(1913~2005)는 개인의 정체성을 논하는 부분에서 "동일정체성^{identite-idem}"과 "자기정체성^{identite-ipse}"의 개념을 구분하는데, 전자는 자연적으로 주어진 정체성으로 시간이 지나도 변하지 않는 타고난 성격 등의 정체성을 가리킨다. 반면 후자는 자연적으로 주어진 성격과는 관계없이 자유의지로 변화시켜 생성되는 새로운 정체성이다. 이 새로운 정체성을 가리켜 "자기^{self}"라고 부른다. 기존의 '나'가 과거의 정체성이면, 새로운 '나' 즉 "자기"는 미래의 정체성이다.

리쾨르는 과거의 주어진 '나'로부터 미래에 되어질 '자기' 정체성으로의 변화를 설명하는 문맥에서 자화상 장르를 예로 든다. 자화상을 그리기 위해 화가는 거울을 바라본다. 그리고 거울에 비친 모습을 화폭 위에 재현한다. 그러나 화폭 위에 재현된 모습은 거울에 비친 모습과는 다르다. 이는 화가가 미래에 되고자 하는 모습을 화폭에 담았기 때문이다. 자화상은 미래의 "자기정체성"을 재현한 것이다. 그래서 거울에 비친 모습과는 다르게 나타난다. 뒤러의 29세 자화상 역시 뒤러의 동일정체성이 아닌 자기정체성이며, 뒤러의 바람 즉 그리스도'처럼' 되고자 하는 미래의 정체성을 표현한 것으로 볼 수 있다.

미래에 되고자 하는 '자기'의 모습을 자화상에 재현한 또 다른 화가가 있다. 렘브란트^{Rembrandt van Rijn}(1606~1669)이다. 미술사에서 자화상을 가장 많이 그린 화가로 알려진 렘브란트는 100여 점에 달하는 자

화상을 그리며 "나는 누구인가"에 대한 자기성찰을 그 어떤 화가보다 많이 한 화가이다. 렘브란트의 〈사도 바울로서의 자화상〉에는 그러한 화가의 내적 사유가 짙게 반영되어 있다.

1) 렘브란트의 〈사도 바울로서의 자화상〉

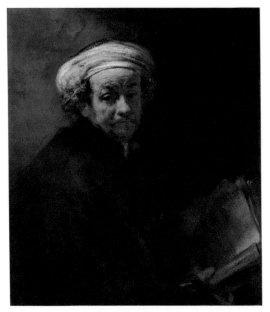

렘브란트 〈사도 바울로서의 자화상〉 1661년.
암스테르담 국립미술관, 네덜란드

렘브란트는 신교 국가인 네덜란드의 시민 바로크 화가였다. 종교 개혁으로 '개인'의 자의식이 높아진 환경에서 네덜란드의 화가들은 가톨릭 지역의 화가들보다 "자기정체성"에 대한 탐구열이 높았고, 렘브란트는 그 대표적인 화가였다. "나는 누구인가"에 대해 진지하게 물으며 그는 아마도 개혁신학을 대표하는 사도이자 이방인의 사도였던 바

울을 새로운 자기정체성의 모델로 주목한 것 같다. 사도 바울'처럼' 되고자 하는 바람에서 한편으로는 신교도로서의 자기정체성을 표현하고 있고, 다른 한편으로는 바울'처럼' 해박한 신학적 지식을 지닌 화가가 되고 싶다는 미래의 바람을 표현하고 있다.

뒤러의 〈모피 옷을 입은 자화상〉도, 렘브란트의 〈사도 바울로서의 자화상〉도 모두 '내가 누구인가'를 물으며 본래적 나를 되찾아가는 과정의 산물로 볼 수 있다. 이러한 의미에서 자화상은 프로테스탄트 미술에 적합한 장르라고 볼 수 있다. 하나님 앞에 선 단독자 개인이 하나님이 나에게 놓아주신 본래의 모습을 찾아가는 신앙적 여정의 산물이기 때문이다. 이탈리아보다 북유럽 화가들이 자화상을 많이 그린 것은 '인간'을 부각시킨 르네상스의 이념을 넘어 하나님 앞에 선 단독자 '개인'을 진리 차원에서 부각시킨 종교개혁의 영향이 크다고 볼 수 있다. 개인을 부각시킨 미술 현상은 자화상을 넘어 일반 초상화의 영역에서도 나타난다

소小 한스 홀바인의 초상화와
새로운 프로테스탄트 미술

•

•

초상화 장르에서 프로테스탄트 미술의 가능성을 개척한 화가가 소 한 스 홀바인Hans Holbein the younger(1497~1543)이다. 홀바인은 독일 아우 크스부르크의 화가 집안에서 태어났다. 그의 아버지 대 한스 홀바인 Hans Holbein the Elder(1465~1524)은 후기 고딕과 르네상스의 과도기에 활 동했으며, 아우크스부르크 시에서 가장 중요한 화가로 손꼽혔다. 어 릴 때부터 아버지로부터 그림수업을 받으며 뛰어난 재능을 보인 소 한 스 홀바인은 불과 18세의 나이에 당시 인쇄술의 중심지였던 바젤Basel 로 이주하여 르네상스 인문주의자이자 종교개혁 신학자인 에라스무스 Erasmus of Rotterdam(1466~1536)를 만나 그의 저서 『우신예찬』(1511)에 180 여 점의 삽화를 그리는 작업을 수행한다. 이 경험으로 홀바인은 르네 상스의 인문주의적 소양과 종교개혁 사상을 어려서부터 내면화한다. 그가 그린 〈에라스무스 초상화〉에는 인간에 대한 그의 통찰력과 표현 력이 절제된 양식으로 표현되어 있다.

1. 소 한스 홀바인의 〈에라스무스 초상화〉
꼭 다문 입술은 학자의 올곧은 의지와 정신세계를 보여주는 듯

하다. 짙은 색의 배경과 검은 복장 때문에 얼굴의 측면 실루엣이 더욱 선명하게 드러나며 근엄한 학자의 강인한 이미지를 부각시키고 있다. 에라스무스는 당시 전 유럽의 학자들과 교류하던 유명 인사였다. 사진이 없던 시절이라 초상화를 외국으로 보내는 일이 많았고 따라서 같은 초상화라도 여러 점을 제작해야 했다. 루

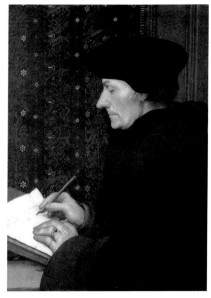

소 한스 홀바인 〈에라스무스 초상화〉 1525년경.
루브르 미술관. 프랑스 파리

터와 가까웠던 대 루카스 크라나흐가 루터 성서의 삽화 외에도 다수의 루터 초상화를 그렸듯이, 에라스무스와 가까웠던 소 한스 홀바인도 『우신예찬』의 삽화 외에 다수의 에라스무스의 초상화를 그렸다. 시대를 이끈 개혁 사상가들과 생각을 나누던 두 화가의 작품들은 결과적으로 시대를 주도하는 새로운 미술들로 부각을 나타내게 된다.

소 한스 홀바인이 그린 〈화가의 가족〉은 화가가 자신의 가족을 대상으로 그린 최초의 초상화이다. 이 가족초상화가 미술사에서 어떤 의미를 지니는지, 같은 시기에 그려진 홀바인의 다른 작품 〈다름슈타트 마돈나〉와 비교하며 살펴보자.

2. 소 한스 홀바인의 〈다름슈타트 마돈나〉와 〈화가의 가족〉

소 한스 홀바인 〈다름슈타트 마돈나〉 1528년.　　소 한스 홀바인 〈화가의 가족〉 1528년.
뷔르트 컬렉션. 독일 슈베비시할　　　　　　쿤스트 무제움. 스위스 바젤

두 작품을 보면 같은 화가가 그렸는지 의심스러울 정도로 테마
가 다르다. 모두 어머니가 아이를 품에 안고 있는 그림인데 〈다름슈타
트 마돈나〉는 성모자를 그린 전통적인 성화이고, 〈화가의 가족〉은 홀
바인의 아내와 자녀들을 그린 세속적 초상화이다. 전자는 공적 미술이
고, 후자는 사적 미술이다. 전자는 주문을 받아 제작된 그림이고, 후
자는 화가 스스로 자발적으로 그린 그림이다. 이렇게 다른 두 그림이
같은 해에, 같은 화가에 의해 그려진 사실만 보아도 때는 바야흐로 구
교에서 신교로 이행하던 과도기였음을 알 수 있다. 그래서 가족초상화
에 대한 인식도 과거와 현재가 공존하던 시대였다. 이전에는 가족초상
화라고 하면 당연히 요셉과 마리아와 아기예수로 구성된 성가족을 생
각했지만, 종교개혁 이후 성화 주문이 줄어들자 화가들에게는 개인적

인 그림을 그릴 수 있는 시간과 여건이 점차 마련되었고, 이 환경에서 자연스럽게 자신의 가족을 그린 것으로 볼 수 있다. 물론 이에는 결혼과 가정을 신앙공동체의 핵심으로 본 루터의 개혁 사상이 분명 새로운 시대정신으로 영향을 주었을 것이다. 세속의 가정도 믿음을 통해 축복받는 성가족이 될 수 있다는 의식의 변화가 작용했을 것이고, 이에 화가는 전통적인 성가족 이코노그라피에 자신의 가족을 대범하게 적용한 것이다. 홀바인의 〈화가의 가족〉은 그렇게 생겨난 최초의 화가의 가족초상화이다.

성가족 초상화의 세속화 경향은 시간이 흐르면서 더욱 확연하게 나타난다. 독일의 낭만주의 화가 필립 오토 룽게Philipp Otto Runge (1777~1810)가 그린 〈화가의 아내와 아들〉을 보면 성모가 아기예수를 안고 있는 전통적인 포즈를 그대로 가족초상화에 적용하고 있는 것을 볼 수 있다.

1) 필립 오토 룽게의 〈화가의 아내와 아들〉

룽게의 아내 파울린이 두 살 난 아들을 지긋이 바라보며 두 팔로 감싸 받치고 있는 모습은 전통적인 성모자 이코노그라피이며, 그 기원은 카타콤베 미술로까지 소급되는 테오토코스 도상이다.[24] 인간의 모습으로 육화한 신의 어머니인 성모마리아는 431년 에베소 공의회에서 "신을 낳은 여인"이라는 의미의 테오토코스Theotokos로 규정되었고, 그 때부터 성모자상은 미술사에서 가장 많이 그려진 주제 중 하나가 되었으며, 그 전통은 종교개혁 이후에도 세속화된 가족초상화의 형태로 계속 살아있는 것이다. 이러한 미술사적 배경에서 그림을 보면 룽게의

필립 오토 룽게 〈화가의 아내와 아들〉 1807년.
베를린 구국립미술관. 독일

아들 손에 쥐어진 둥근 물체도 심상치 않아 보인다. 전통 성모자상을 보면 아기예수의 손에 종종 천구 모양의 사물이 들려 있는 것을 볼 수 있는데, 글로부스 크루치거Globus cruciger라고 불리는 이 구체는 보통 꼭대기에 십자가가 달린 모양으로 나타난다. 보통은 세상을 지배하는 왕들의 지물로 그려졌지만 그리스도가 들고 있으면 세상의 구원자Salvator Mundi라는 의미를 지니게 된다.

아래의 작품은 왕관을 쓴 천상모후의 마리아가 아기예수를 안고 있는 전형적인 중세의 성모자상이다. 아기예수의 오른손은 그리스도의 신성과 인성, 삼위일체를 상징하는 "하나님의 손" 제스처를 하고 있고, 왼손에는 글로부스 크루치거가 들려 있다. 꼭대기의 십자가는 떨어진 것으로 추정된다. 전통적인 성모자상에서 아기예수가 쥐고 있는 글로부스 크루치거

야콥 카샤우어 워크샵 〈성모자상〉
1440~1450년.

는 시간이 지나며 점차 둥근 모양의 과일이나 사물로 대체되는 경우가 많아지는데, 룽게의 아들이 쥐고 있는 사물도 그 문맥에서 이해된다. 여기서 성모는 아기예수가 떨어지지 않도록 조심스럽게 안고 관람자들에게 프레젠테이션하는 포즈를 취하고 있는데, 이 모습도 룽게의 가족초상화와 똑같다. 룽게의 〈화가의 아내와 아들〉은 얼핏 보면 엄마와 아들의 평범한 일상 모습을 재현한 것처럼 보이지만, 미술사의 흐름에서 보면 성모자상이 세속화되는 과정에서 나타난 미술 현상으로 볼 수 있다. 그리고 그 배경에는 다시금 종교개혁이 자리하고 있다. 종교개혁 이후 신교 국가의 화가들은 전통적인 성모자상 대신에 자신의 가족을 그려 넣으며 루터가 강조한 신앙공동체의 핵심으로 결혼과 가정 그리고 만인사제설을 그림 속에서 실현해온 것으로 해석할 수 있는 것이다. 독일의 또 다른 낭만주의 화가 프리드리히 오버벡Friedrich Overbeck(1789~1869)이 그린 〈프란츠 포르의 초상〉에서도 그러한 미술 현상을 볼 수 있다.

2) 프리드리히 오버벡의 〈프란츠 포르의 초상〉

이 작품은 프리드리히 오버벡이 자신의 친구이자 낭만주의 동지였던 프란츠 포르Franz Pforr(1788~1812)와 그의 아내를 그린 가족초상화이다. 프란츠 포르는 실재 미혼이었지만, 그의 이상형을 알고 있던 친구 오버벡이 우정의 표시로 그려준 상상 속의 가족초상화이다. 고딕양식의 아치 아래 프란츠 포르가 창가에 손을 얹은 채 포즈를 취하고 있고, 실내에는 아내가 뜨개질하는 모습으로 그려져 있다. 그런데 그녀의 모습을 가만히 보면 수태고지Annunciation 도상에 그려진 마리아의

프리드리히 오버백 〈프란츠 포르의 초상〉
1810년. 베를린 구국립미술관. 독일

프란츠 포르의 아내 디테일

모습과 상당히 흡사하다. 고개를 약간 숙인 겸손한 자세도 그렇고, 성서를 읽으며 뜨개질하는 모습도 그러하다. 마리아가 뜨개질하는 모습은 수태고지 장면을 비롯해 성모 묘사에서 자주 그려지던 모티브였다. 성서 뒤에는 마리아의 순결함을 상징하는 하얀 백합꽃이 화병에 꽂혀 있고, 창 밖 배경에는 도시의 풍경이 그려져 있다. 왼쪽에는 이탈리아를 상징하는 바실리카 양식의 성당이, 오른쪽에는 독일을 상징하는 고딕 양식의 성당이 각각 그려져 있다. 독일과 이탈리아의 화합을 염원한 독일 낭만주의 화가들의 이념이 반영된 모티브인데, 마리아가 교회를 상징하는 존재임을 은유적으로 암시하며, 프란츠 포르의 아내에게도 교회로서의 이미지를 오버랩시키고 있다. 화가는 마리아가 그리스도 잉태를 고지받았듯이 장차 친구의 아내가 될 여인에게도 훌륭한 자녀가 잉태되길 바라는 마음을 이렇게 표현하고 있는 것이다. 옷차림만

세속화되었지 내용은 가브리엘 대천사로부터 수태고지를 받는 마리아의 모습과 상당히 닮아있는 것이다. 이 종교적 모티브들이 결코 우연이 아니라는 것은 그림 곳곳에 자리한 종교적 메타포들이 말해주고 있다. 우선 프란츠 포르가 기대어 있는 아치 벽에는 포도 넝쿨이 그려져 있는데, 포도는 그리스도의 십자가 수난과 대속의 보혈을 상징하는 대표적인 과실이다. 그가 팔을 얹고 있는 난간의 아래 벽에도 종교적 의미를 함축한 비상한 그림들이 그려져 있다.

프리드리히 오버백 〈프란츠 포르의 초상〉의 종교적 모티브 디테일

가운데에 십자가가 달린 해골 형상은 그리스도의 십자가 수난을 상징하는 이미지이다. 그리스도의 십자가가 세워졌던 언덕을 골고다라고 불렀는데, Golgotha는 히브리어로 "해골"을 뜻하는 말이다. 해골 위에 십자가를 그림으로써 골고다산을 암시하고 있는데, 궁극적으로는 죽음을 이기고 부활한 그리스도를 가리키고 있다. 이를 강조하듯 신비한 열매에서 부화하는 동물들이 수난을 이기고 생명으로 부활한 새 생명의 근원자 그리스도를 상징하고 있다. 프리드리히 오버벡은 자신의 친구이자 낭만주의 동지인 프란츠 포르의 아내를 전통적인 수태고지 도상에 대입해 그림으로써 친구에 대한 우정과 사랑을 표현하고 있고, 나아가 그리스도의 축복 속에 새 생명의 아이를 낳고 축복받는 신앙공동체의 가정이 되길 기원하고 있다.

성모자 내지 성가족 도상이 세속의 가족초상화로 이행해간 것은 하루아침에 생겨난 현상은 아니었다. 르네상스를 거치며 높아진 화가들의 자의식과 종교개혁을 거치며 진리화된 '개인'의 신앙이 점차 일상 속으로 스며들며 생겨난 미술사의 큰 흐름으로 이해될 수 있다. 이처럼 종교개혁 이후 16세기 독일의 미술은 신 중심의 도상으로부터 인간 중심의 도상으로, 구교의 전통적인 성화로부터 신교의 세속화된 준종교화로 서서히 이행해간 시기였다고 볼 수 있다. 소 한스 홀바인의 초상화 역시 이 과도기에서 다양한 형태로 나타났으며 프로테스탄트 미술의 새로운 가능성으로 제시되었다. 그의 대표작 〈상인 게오르그 기제의 초상〉도 그러한 작품 중 하나이다.

3. 소 한스 홀바인의 〈상인 게오르그 기제의 초상〉

소 한스 홀바인은 종교개혁으로 독일 내 그림 주문이 급격히 줄어들자 에라스무스의 소개로 영국으로 건너간다. 그리고 토마스 모어 Thomas More(1478~1535)를 비롯해 캔터베리 대주교 등 유명 인사들의 초상화를 그리며 명성을 얻게 된다. 이에 성공한 상인들로부터 초상화 주문이 쇄도했고, 〈상인 게오르그 기제의 초상〉도 그 문맥에서 제작된 그림이다. 게오르그 기제Georg Giese(1497~1562)는 폴란드 그단스크Gdańsk 출신의 한자동맹 상인으로, 당시 런던에서 사무실을 운영하며 무역사업을 하고 있었다. 이 초상화는 고향의 약혼녀를 위해 주문한 것으로, 당시 약혼을 상징하던 카네이션이 유리병에 꽂혀 있는 것으로 그 사실을 확인할 수 있다. 게오르그 기제란 인물에 대해서는 뒷배경의 벽에 붙은 쪽지에 다음과 같이 소개되어 있다: "이 그림은 게오르그의 얼굴

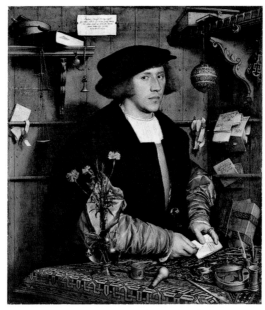
소 한스 홀바인 〈상인 게오르그 기제의 초상〉 1532년. 게맬데 갤러리. 독일 베를린

과 외양을 보여준다. 눈도 얼굴도 얼마나 생생한가. 1532년 그의 나
이 34세에." 그의 호화로운 복장은 그가 젊은 나이에 성공한 사업가라
는 것을 말해주고 있고, 런던의 사무실로 추정되는 공간을 채우고 있
는 금저울, 장부, 금고 열쇠 등의 사물은 그의 직업이 무역상인이라는
것을 표현하고 있다. 값비싼 터키산 테이블보는 그의 부富를 말해주
고 있고, 그 위에 놓인 인장印章 반지, 봉랍封蠟 도장, 서신의 봉투를 개
봉하는 칼과 가위, 필기도구들은 그가 무역일에 종사하고 있음을 암
시하고 있다. 특히 사방에 걸린 쪽지와 그의 손에 들린 서신 등을 통
해 이곳이 일하는 현장이란 느낌을 생생하게 전해주고 있다. 한편 방
을 가득 채우고 있는 사물들을 자세히 보면 종교적 의미를 탑재한 메
타포들이 마치 숨바꼭질하듯 여기저기 숨겨져 있는 것을 발견하게 된

다. 탁자 위에 놓인 값비싼 베네치아산 유리병은 건드리면 금방이라도 깨질 듯 위태해 보이고, 그 안에 꽂힌 꽃도 왠지 시들어 보인다. 그리고 유리병 옆에는 흘러가는 시간을 상징하는 회중시계가 놓여 있다. 유리병, 시든 꽃, 회중시계는 모두 바니타스vanitas 모티브이다.[25] 즉 모든 것은 흐르는 시간과 함께 지나가며 유리병처럼 깨지기 쉽고 꽃처럼 금방 시든다는 인생의 허무와 무상함을 상징하는 지물들이다. 그래서 수북하게 쌓인 동전더미, 금고 열쇠, 금저울, 거래장부 등의 물질적인 사물들이 다 부질없어 보인다. 이를 말하듯 왼쪽 벽에는 라틴어로 Nulla sine merore voluptas 즉 "슬픔 없이는 기쁨도 없다"라는 글귀가 의미심장하게 쓰여 있다.

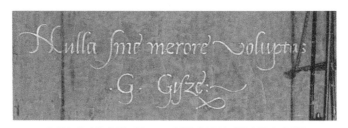

소 한스 홀바인 〈상인 게오르그 기제의 초상〉의 라틴어 글귀 디테일

이 말은 게오르그 기제의 좌우명이라고 하는데, 인간 실존의 근원적 감정인 슬픔을 내면화해야만 진정한 기쁨을 누릴 수 있다는 말로 해석된다. 죄로 얼룩진 비극의 실존을 온전히 받아들이고 극복해갈 때 비로소 구원에 이르게 된다는 의미로 심화되는 준 종교적인 메시지로 이해될 수 있다. 즉 물질적인 부도 정직한 노동을 통해 축적하고 올바르게 사용해야 인생의 허무함과 무상함을 극복하고 실존의 근원적 비극을 극복해갈 수 있다는 문맥에서 화가는 게오르그 기제의 좌우명을

바니타스 모티브와 연결시켜 벽에 새겨 넣은 것으로 보인다. 소 한스 홀바인은 초상화라는 회화 장르를 통해 종교적 의미를 전달하는 데에 탁월한 능력을 지닌 화가였다. 홀바인의 대표적인 작품 〈대사들〉은 그 능력의 정점을 보여준다.

4. 소 한스 홀바인의 〈대사들〉

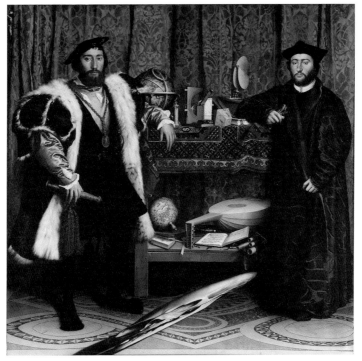

소 한스 홀바인 〈대사들〉 1533년. 런던 국립미술관. 영국

홀바인이 영국에서 초상화가로 성공을 하자 그 명성은 영국 왕실로까지 이어졌고, 토마스 모어 경의 중재로 그는 헨리 8세의 궁정화가가 된다. 〈대사들〉은 이때 제작된 작품이다. 그림의 배경은 다음과 같

다. 헨리 8세는 당시 이혼과 재혼의 문제로 가톨릭 교황청과 갈등을 겪고 있었고, 대립이 심화되자 이 문제는 급기야 국가 간의 충돌로 발전할 위기에 봉착한다. 이에 프랑스의 프랑수아 1세는 교황청과 영국을 중재하기 위해 외교사절을 영국과 로마에 각각 파견한다. 이때 영국으로 파견된 인물들이 프랑스의 외교관 장 드 댕트빌Jean de Dinteville과 가톨릭 주교 조르주 드 셀브Georges de Selve였다. 홀바인의 〈대사들〉은 그 두 사람이 영국 왕실에 머무는 동안 제작된 초상화로, 단순한 초상화를 넘어 많은 상징과 지물들이 마치 숨은그림찾기를 하듯 화면 곳곳에 배치된 매우 지적인 그림이다. 복장으로 보아 왼쪽이 장 드 댕트빌이고, 오른쪽이 조르주 드 셀브 주교이다. 두 사람 사이에는 큰 선반이 놓여 있는데, 그 위에는 천구의, 해시계, 사분의, 지구의, 수학책, 삼각자와 캠퍼스, 류트와 팬파이프 피리 등의 지물atrribute들이 진열되어 있다. 〈게오르그 기제의 초상〉에서처럼 이 지물들은 모두 초상화의 주인공을 대변하는 것들인데 두 사람의 자연과학적 소양과 지적 수준, 예술에 대한 존중심을 충분히 짐작하게 한다. 그러나 화려함과 영광 이면에 종교적인 반전의 모티브들이 또한 복선으로 깔려 있다. 우선 두 대사가 서 있는 바닥을 보면, 무늬 자체는 웨스트민스터 대성당의 실재 바닥 모양을 모방한 것이지만 그 위에 비스듬히 그려진 해골은 가히 충격적이다. 〈게오르그 기제의 초상〉에서 바니타스 모티브들이 그림 전체의 의미에 반전을 가져왔듯이 〈대사들〉에서도 이 괴상한 해골이 그 역할을 하고 있다. 마치 초현실주의 미술의 한 조각을 보는 듯한 거대한 해골 이미지 하나가 두 역사적 현실 인물의 화려한 초상과 과학기술 문명을 상징하는 지물들에 짙은 니힐리즘의 그림자를

드리우고 있다. 해골은 메멘토 모리memento mori 즉 "죽음을 기억하라"는 경구를 상징하는 메타포이다. 모든 인간은 죽고, 인생은 무상하다는 의미이다. 당시 최고 권력자들을 배경으로 제작된 작품의 한가운데 메멘토 모리 모티브가 등장함으로써 세상의 모든 부귀와 명예를 다 부정하는 의미의 대반전이 일어나고 있다. 해골 모티브로 화가는 무엇이 진정 삶에서 중요한 것인가를 역으로 묻고 있다. 부도 명예도 권력도 아니라면 종교인가? 모든 것이 무상한 인생에서 종교가 마지막 희망인가? 그런데 그 또한 희망적이지는 않다. 선반의 아랫칸에 현악기 류트lute가 놓여 있는데 자세히 보면 류트의 둥근 울림구멍 위에 현 하나가 끊어진 채 튕겨나간 것을 볼 수 있다.

너무도 미세하게 그려져 있어 잘 보이지는 않지만 이 현 한 줄이 당시 전 유럽을 휘몰아친 구교와 신교 간의 불협화음을 상징하고 있다. 류트 앞에 펼쳐진 찬송가 책의 한 페이지에는 〈성령이여 오소서〉라는 신교를 상징하는 악보가 그려져 있고, 다른 한 페이지에는 〈십계명〉이라는 구교를 상징하는 악보가 그려져 있다. 신교와 구교에 해당하는 찬송가를 나란히 펼쳐놓고 끊어져 튕겨나간 현 한 줄로 종교 간에 파열음이 일어나고 있는 현실을 그리고 있다. 그렇다면 종교를 포함해 인간의 이성, 과학, 외교, 정치, 권력에 이르는 세상의 모든 것이 결국은 다 죽음 앞에서 허망하다는 니힐리즘으로 귀결되고 있는 것인가? 마지막 희망이

소 한스 홀바인 〈대사들〉의 류트 디테일

었던 종교마저 불협화음을 내고 있는 이 답답한 현실에서 인간은 절망해야만 하는가? 그 질문에 대한 대답으로 화가는 마지막 반전을 하나 숨겨놓고 있다. 두 대사가 서 있는 배경의 왼쪽 벽면을 보면 커튼 뒤에 작은 그리스도의 십자가상이 하나 걸려 있는 것을 볼 수 있다.

커튼 뒤에 숨겨진 이 작은 십자가가 그림 전체의 수수께끼를 푸는 열쇠이자 갈등과 불화의 블랙홀에서 빠져나올 수 있는 구원의 열쇠이다. 진리는 세속의 화려함에 가려 잘 보이지 않지만, 구원은 바로 잘 보이지 않는 그곳에서부터 온다는 메시지를 화가는 전하고 있다. 잘 보이지 않게 비스듬히 그린 해골 이미지로 전체 공간을 불안으로 채워 갔다면, 다시 잘 보이지 않는 작은 십자가상 하나로 불안한 전체 공간을 희망으로 바꾸고 있다. 홀바인의 〈대사들〉은 화려한 권력자들의 초

한스 홀바인 〈대사들〉의
십자가상 디테일

상화처럼 보이지만, 그 이면에는 세상의 부귀와 영화는 다 헛된 것이며 궁극적인 구원은 인류의 죄를 대속하신 그리스도의 십자가에서 온다는 것을 말하고 있는 준準 종교화이다. 소 한스 홀바인은 이미 어려서부터 에라스무스의 『우신예찬』에 삽화를 그리며 왜곡된 세상을 비판적으로 바라보는 시각을 내면화하고 있었다. 그래서 그의 초상화는 단순한 인물묘사를 넘어 세상의 모순을 비판하고 참된 삶을 사유하게 하는 복선을 항상 깔고 있다. 어려서부터 훈련한 인문학적 소양과 세상에 대한 통찰력을 품격 있게 표현하면서

홀바인은 초상화가로서 최고의 명성을 누렸으며 세속의 언어로 준 종교적 의미를 전달하고 있다는 점에서 프로테스탄트 미술의 새로운 가능성을 초상화의 영역에서 제시한 화가로 평가될 수 있다.

　제1장에서는 대 루카스 크라나흐와 소 루카스 크라나흐, 알브레히트 뒤러, 소 한스 홀바인의 작품을 살펴보며 종교개혁의 새로운 사상과 새로운 시대정신을 독일의 미술이 어떻게 담아냈는지 로드맵을 그려보았다. 크라나흐 부자父子는 전통적인 기독교 도상들을 적극 활용하고 재구성하여 새로운 프로테스탄트 도상들을 산출하였고, 뒤러는 이탈리아 르네상스 미술 형식에 종교개혁의 내용을 담는 방식으로, 소 한스 홀바인은 초상화의 영역을 새롭게 개척하여 세속적 사물로 준종교적 의미를 전달하는 은유의 방식으로 각각 프로테스탄트 미술의 새로운 가능성을 보여주었다.

　종교개혁으로 인해 미술계에서는 전통미술과의 단절이 불가피하게 일어났지만, 그럼에도 불구하고 독일의 화가들에게는 어느 정도 전통과의 연결 속에서 새로운 미술을 개척할 수 있는 환경이 마련되었다. 신성로마제국이라는 정치적 입지와 루터의 시각미술에 대한 긍정적 입장 표명이 그에 대한 중요한 요인으로 자리했다. 그러나 네덜란드의 경우는 독일과는 완전히 다른 상황에 놓인다. 가톨릭 지배자에게 억압받던 정치적 상황에서 종교개혁 운동이 일어나며 독일보다 훨씬 더 래디컬한 개혁운동이 진행되었고, 이에 따라 미술의 영역에서도 가톨릭 미술과의 급격한 단절이 일어나게 된다. 다음 장에서는 종교개혁 이후 네덜란드 미술에서 일어난 변화에 대해 살펴보고자 한다.

제2장

종교개혁과
북유럽 르네상스 미술
: 네덜란드

칼뱅과 이코노클라즘

●
●

루터는 신앙에 도움이 되는 한 미술을 긍정하고 장려하였고, 자신의 사상을 대중에게 전하는 수단으로 이미지를 적극 활용하였다. 그래서 독일의 화가들은 전통의 연장에서 자연스럽게 새로운 프로테스탄트 도상을 산출할 수 있었다. 그러나 루터를 제외한 다른 종교개혁자들은 모두 전통미술, 즉 가톨릭 미술에 대한 강경한 입장을 지니고 있었다. 가톨릭교회와 귀족들의 사치스러운 장식과 과도한 성유물 제작 및 숭배가 필연적으로 가톨릭 성상의 파괴운동으로 이어졌고, 사실상 루터를 제외한 모든 종교개혁자들이 성상파괴운동을 지지하였다고 볼 수 있다. 루터와 함께 비텐베르크 대학에서 신학을 가르쳤던 카를슈타트Karlstadt(1486~1541), 스위스의 종교개혁자 츠빙글리Ulrich Zwingli(1484~1531) 그리고 종교개혁 2세대에 속하는 프랑스 출신의 장 칼뱅Jean Calvin(1509~1564) 모두가 이코노클라즘을 종교개혁운동의 일환으로 여기며 주도한 인물들이었다. 이에는 개혁가들의 정치적인 성향도 크게 작용하였다. 네덜란드는 급진적인 칼뱅주의자들의 주도하에 개혁이 이루어졌는데, 루터와 달리 칼뱅은 처음부터 가톨릭 귀족과의 정치적 대립 속에서 개혁을 일으켰다. 프랑스에서 철학과 법학

을 공부한 칼뱅은 로마 가톨릭교회의 개혁을 주장하다가 대학에서 추방되자 스위스 제네바로 망명하여 혈혈단신으로 활동하였다. 그래서 그의 종교개혁은 처음부터 가톨릭 귀족들로부터 자유로웠고, 철저하게 아래로부터의 개혁이 전개될 수 있었다. 이로부터 농민반란과 성상파괴운동에 대한 입장도 루터와는 확연히 달랐다. 루터는 농민반란과 성상파괴운동을 반기독교적인 폭력 행위라고 비판하였고, 그 결과 귀족들의 손에 많은 농민들이 희생되는 비극을 초래하였지만, 칼뱅의 개혁은 애당초 가톨릭 토착귀족들에 대한 투쟁운동과 맞물려 진행되었기 때문에 자연스럽게 유산계급에 대한 무산계급의 정치적 해방운동과 연결되어 가톨릭 성상파괴운동에도 적극적일 수 있었다. 칼뱅의 이 노선이 가장 격렬하게 불붙은 곳은 네덜란드였다. 독일과 달리 네덜란드는 가톨릭 합스부르크 스페인 왕조의 지배 하에 있었기 때문에 종교개혁운동이 가톨릭 지배자로부터의 정치적 해방운동과 연결되는 것은 사실상 시간문제였다.

당시 유럽의 최강 권력이었던 합스부르크 왕조의 왕이자 신성로마제국의 황제였던 카를 5세^{Karl V}(1500~1558)[26]는 아들인 펠리페 2세^{Philipp II}(1527~1598)에게 스페인 통치를 위임한다. 펠리페 2세는 자신의 아버지가 아우크스부르크 화의^{Augsburger Religionsfrieden}(1555)에서 루터를 지지하던 선제후들에게 밀려 신교의 신앙고백문을 인정한 일에 큰 불만을 품었고, 이에 스스로를 로마 가톨릭의 맹주로 자처하며 "나는 이단의 통치자가 되어 하나님의 가호와 신앙에 손상을 입히느니 차라리 국가와 함께 목숨을 버리겠다"는 선언을 한다. 그는 로마가톨릭교를 통한 국가통합을 정치적 이상으로 삼았고, 자국민들이 독일과 스

위스의 종교개혁 사상에 접촉하는 것을 강력하게 막았다. 이러한 상황에서 당시 스페인의 속령이었던 네덜란드에 신교도들이 증가하자 그는 강경한 신교 탄압정책을 펼쳤고, 그 결과 네덜란드의 칼뱅주의자들은 1566년 급기야 대대적인 성상파괴운동을 일으켰고, 이때 400여 개의 가톨릭교회가 초토화된다. 이 사건을 계기로 가톨릭 지배세력과 프로테스탄트 저항세력 사이에 대립은 더욱 가열되었고, 80년간 지속된 네덜란드의 독립전쟁(1567~1648)으로 이어진다. 이 전쟁으로 네덜란드는 남과 북으로 분단되고, 미술계에도 큰 지각 변동이 일어난다. 현재 벨기에에 해당하는 남쪽 지역은 전통적인 가톨릭 성화를 그대로 계승하지만, 북쪽 지역의 화가들은 전통과의 급격한 단절을 겪으며 생존을 위해 새로운 그림 소재를 찾아야 하는 상황에 직면한다. 이러한 정치 종교적 용광로 속에서 활동했던 대표적 화가가 대★ 피터 브뤼헐Pieter Bruegel the elder(1525~1569)이다.

대大 피터 브뤼헐의 우화와 풍속화

•
•

종교개혁의 과도기에서 네덜란드를 대표한 화가 대 피터 브뤼헐은 마치 고난 속에 핀 꽃과 같은 존재였다. 그가 활동하던 남네덜란드 지역은 고古 네덜란드 미술Altniederlandische Malerei의 전통을 지니며 얀 반 에이크나 로히어 판 데르 베이든 같은 대가들을 배출한 곳이었다. 이 화가들이 속한 플랑드르 화파Flemish primitive는 최초로 유화물감을 사용하여 극사실에 가까운 제단화 작품들을 산출하며 미술사에서는 독보적인 위상을 지닌다.[27] 그러나 종교개혁이 일어나며 한편으로는 이코노클라즘으로 이제까지 그리던 성화들을 더 이상 그릴 수 없게 되었고, 다른 한편으로는 스페인의 심해지는 압정과 감시 속에 독일처럼 프로테스탄트 도상도 산출하지 못한 채 그야말로 네덜란드의 화가들은 이도 저도 못하는 진퇴양난의 상황에 처하게 된다. 이러한 상황에서 대 피터 브뤼헐이 찾은 새로운 선택지는 우화, 풍속화, 풍경화 등 세속적인 일상화였다. 이들이야말로 정치적으로나 종교적으로나 의심을 사지 않으며 동시에 모순적인 현실을 풍자할 수 있는 최적의 미술 장르였던 것이다. 브뤼헐의 〈네덜란드의 속담들〉(1559)과 〈아이들 놀이〉(1560)는 그 대표적인 예이다.

1. 대 피터 브뤼헐의 〈네덜란드의 속담들〉과 〈아이들 놀이〉

대 피터 브뤼헐 〈네덜란드의 속담들〉 1559년.
게맬데 갤러리. 독일 베를린

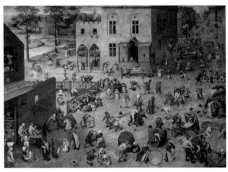

대 피터 브뤼헐 〈아이들 놀이〉 1560년. 빈 미술사박물관.
오스트리아

속담을 주제로 한 그림들은 사실 플랑드르 미술에서는 이미 필사
본화의 형태로 존재했었다. 로테르담 출신의 인문주의자 에라스무스
도 속담 모음집 『아다기아^{Adagia}』(1500)를 발간했을 정도로 네덜란드 지
역에서 속담이나 경구는 애호되었던 예술적 창작의 모티브였다. 브뤼
헐의 〈네덜란드의 속담들〉에는 126가지의 속담과 경구들이 등장하는
데, 이를 통해 당시 식민 현실에서 일어나던 강자의 착취와 약탈이 풍
자적으로 그려진다. 마찬가지로 〈아이들 놀이〉에도 당시 네덜란드에
통용되던 80여 가지의 놀이를 비유로 등장시키며 비틀어진 세상 현실
을 신랄하게 풍자하고 있다. 몇몇 주인공이 크게 부각되는 대신 불특
정 다수를 올망졸망하게 그림으로써 정치 종교적 검열의 눈에 잘 띄
지 않는 효과도 가져오고 있다. 그림 내용을 자세히 들여다보면 아이
들 놀이이지만 그림에 묘사된 사람들의 얼굴은 아이가 아닌 어른들이
다. 어른들의 모순된 세계를 아이들 놀이에 빗대어 표현한 풍자화인

것이다. 철없는 모습으로 살아가는 세상 어른들의 모습을 우화의 형식에 담아 신랄하게 비판하고 있다. 이렇듯 브뤼헐은 속담과 우화의 중립적인 주제로 당시 서민들의 삶을 억압한 정치 종교적 현실을 비판할 수 있었고, 나아가 삼엄하던 검열도 피해갈 수 있었다. 〈맹인의 우화〉 (1568)라는 작품에서는 우화와 풍자의 형태에 성서적 메시지를 담으며 준 종교화로서 우화의 새로운 지평을 열고 있다.

2. 대 피터 브뤼헐의 〈맹인의 우화〉

대 피터 브뤼헐 〈맹인의 우화〉 1568년. 나폴리 국립미술관. 이탈리아

그림의 배경에는 고딕 양식의 교회가 있는 평화로운 마을 풍경이 펼쳐져 있다. 그러나 전경에는 앞을 보지 못하는 맹인들이 지팡이를 짚고 힘겹게 길을 가고 있다. 앞서가는 맹인이 뒤에 따라오는 맹인을 지팡이로 인도하고 있는데, 그 모습이 아슬아슬하다. 아니나 다를까 제일 앞장서 가던 맹인이 발을 헛디뎌 넘어진 상태이고, 그 뒤를 따

르는 맹인들이 차례로 걸려 넘어지는 순간을 화가는 포착해 그리고 있다. 얼핏 보면 장애를 지닌 사회적 약자를 그린 그림으로 보일 수 있지만, 우화라는 점 그리고 이를 통해 화가가 무언가를 '풍자'하고 있다는 점에 초점을 맞추면 맹인은 비유라는 것을 알게 된다. 즉 진짜 앞을 못 보는 맹인이 아니라, 앞을 보고는 있지만 보지 못하는 영혼이 눈먼 자들을 그리고 있다. 그리고 보니 맹인들의 얼굴이 뭔가 사악해 보인다. 마태복음 15장을 보면 바리새인과 율법학자들이 그리스도의 제자들을 비난하는 이야기가 나온다. 제자들이 음식을 먹기 전에 손을 씻지 않는다는 점을 탓하며 그리스도를 함정에 빠뜨리려는 이야기이다. 그러나 이들의 마음을 꿰뚫어 보신 그리스도는 하나님의 계명을 스스로는 지키지 않으면서 자신들이 만든 전통을 안 지킨다고 사람들을 비난하는 바리새인과 율법학자들의 위선을 꼬집으신다. 율법에는 "아버지와 어머니를 공경하여라", "아버지나 어머니를 욕하는 자는 반드시 죽을 것이다"라고 쓰여 있는데, 정작 그들은 부모를 부양할 물질을 하나님께 바치면 제 부모를 공경하지 않아도 된다고 말하니, 이야말로 스스로 만든 전통을 앞세워 하나님의 계명을 폐하려는 죄라는 것이다. 식사 전에 손을 씻지 않으면 인간이 만든 전통을 어기는 것이지만, 부모를 거짓으로 공경하는 일은 하나님이 주신 계명을 범하는 심각한 문제이며 하나님을 잘못 예배하는 죄인 것이다. 이에 대해 그리스도는 "이 백성이 입술로는 나를 공경해도, 마음은 나에게서 멀리 떠나 있다. 그들은 사람의 훈계를 교리로 가르치며, 나를 헛되이 예배한다"(마태 15:8~9)라는 이사야의 예언을 인용하며 바리새인과 율법학자들의 위선을 비판하신다. 백성을 이끄는 종교적 지도자들이 오히려 백성을 잘

못된 하나님 예배의 길로 인도하고 있다는 것이다. 그리스도는 계속해서 "그들을 내버려 두어라. 그들은 눈먼 사람이면서 눈먼 사람을 인도하는 길잡이들이다. 눈먼 사람이 눈먼 사람을 인도하면, 둘 다 구덩이에 빠질 것이다"(마태 15:14)라고 말씀하신다. 브뤼헐의 〈맹인의 우화〉는 바로 이 구절을 재현하고 있다. 그림 속의 맹인들은 사회적 약자가 아니라 오히려 사회적 약자들을 잘못된 길로 이끄는 위선적 지도자들에 대한 비유이다. 자신이 만든 전통은 지킬 것을 강요하면서 정작 자신은 그 전통을 앞세워 하나님의 계명은 폐하고 사람들을 잘못된 예배의 길로 인도하는 상황을 우스꽝스럽게 풍자한 것이다.

그리스도의 말씀은 대부분 비유의 이야기이다. 브뤼헐이 새롭게 개척한 우화와 풍자화는 그러한 그리스도의 비유적인 '말씀'을 재현할 수 있는 최적의 장르이다. 기존의 가톨릭 성화가 신적 존재를 직접 형상화하고 있다면, 종교개혁 이후의 브뤼헐 같은 화가는 그리스도의 '말씀'을 그리고 있는 것이다. 이러한 점에서 〈맹인의 우화〉는 외형은 기독교 성화가 아니지만, 속뜻에서는 참다운 기독교 미술이며 오히려 신교에 적합한 미술 형태라고 볼 수 있다. 이 그림을 해석하며 사람들은 참된 예배와 거짓된 예배에 대해 그리고 진정으로 사람을 더럽히는 것이 손을 씻지 않는 것이 아니라 위선이라는 것을 그 어느 성화에서보다 깊이 사유할 것이기 때문이다. 나아가 인간이 만든 전통을 지키지 않는다는 이유로 사람들을 정죄하고 옭아매는 종교지도자들에 대한 비판적 시각도 지니게 될 것이다. 이 점에서 브뤼헐이 개척한 우화와 풍자화는 그리스도의 '말씀'을 가시화하는 최적의 미술 장르이며, 프로테스탄트 미술의 무한한 가능성을 보여주고 있다.

3. 대 피터 브뤼헐의 〈베들레헴의 영아학살〉

대 피터 브뤼헐 〈베들레헴의 영아학살〉 1567년. 버킹햄궁 로열 컬렉션. 영국 런던

브뤼헐은 〈베들레헴의 영아학살〉이라는 작품에서 전통적인 기독교 미술의 주제를 다루고 있는데, 그림 제목만 없다면 마치 동화 속 겨울의 예쁜 마을 풍경을 그린 풍속화로 보인다. 그런데 이 그림에 왜 〈베들레헴의 영아학살〉이라는 성화의 제목을 달고 있을까? 이 내용을 분석하기 전에 먼저 "베들레헴의 영아학살"이라는 기독교 도상의 주제로 화가들이 전통적으로 어떤 그림을 그려왔는지 살펴보고자 한다. 그 후에 브뤼헐의 작품이 지닌 독특한 점을 부각시키도록 하겠다.

1) 5세기 〈베들레헴의 영아학살 상아 명판名板〉

5세기에 제작된 〈베들레헴의 영아학살 상아 명판名板〉을 보면 이

주제가 얼마나 오래 전부터 그려져 왔던 전통적인 기독교 도상인지 알 수 있다. 오른쪽의 권좌에 앉은 자는 베들레헴의 영아학살을 지시한 헤롯왕이다. 왼쪽에는 영아들을 내동댕이치고 있는 병사들과 이를 지켜보는 어머니들의 통곡하는 모습

〈베들레헴의 영아학살 상아 명판名板〉 5세기.
보데 미술관. 독일 베를린

이 보인다. 마태복음 2장을 보면 그리스도의 탄생을 경배하기 위해 멀리 동방에서 온 박사들의 이야기가 나온다. 이들은 유대의 통치자였던 헤롯에게 먼저 찾아가 유대인의 왕이 어디서 태어났는지를 묻는다. 자신이 유대의 왕이었기에 무척 당황한 헤롯은 즉시 율법교사들을 불러 그곳이 어디인지를 묻고, 베들레헴이라는 대답을 듣는다. 로마제국의 분봉왕分封王이었던 헤롯은 자신이 꿰차고 있던 권력에 위협을 느끼고 있던 터라 동방의 박사들을 꾀어 그 아이를 해하려 한다. 그는 박사들에게 자신도 그 아이를 경배하려고 하니 아이를 발견하면 자신에게 돌아와 아이가 태어난 정확한 때와 장소를 알려달라고 말한다. 그러나 박사들은 헤롯에게 돌아가지 말라는 꿈을 꾸었고, 아기예수를 경배한 뒤 바로 고향으로 돌아간다. 그러자 헤롯은 그즈음 베들레헴에 태어난 사내아이들을 모조리 죽이라는 명령을 내린다. 다행히 성가족은 천사의 도움으로 이집트로 피신할 수 있었지만, 베들레헴 지역의 두 살 아래 모든 사내아이들은 그때 학살당한다. 그리스도교에서는 이 아이

들을 최초의 순교자로 기념한다. 위의 상아 명판에는 그 최초의 순교 사건이 핵심적으로 재현되어 있는데, 이 도상이 이후 그려지는 〈베들 레헴의 영아학살〉의 본本이 된다. 가톨릭 바로크 화가 루벤스Peter Paul Rubens(1577~1640)가 그린 〈베들레헴의 영아학살〉을 보자.

2) 루벤스의 〈베들레헴의 영아학살〉

루벤스는 가톨릭 스페인령의 벨기에에서 활동한 바로크 화가로, 종교개혁 이후에도 전통적인 기독교 도상을 그대로 계승한 화가였다. 그림을 보면 규모만 더 크고 화려해졌을 뿐 핵심 요소는 5세기의 도상이 그대로 계승된 것을 볼 수 있다. 아이를 빼앗기지 않으려는 어머니들과 아이를 빼앗으려는 병사들의 몸싸움이 격렬하게 일어나고 있고, 이미 살해된 아이들이 땅바닥에 처참히 내동댕이쳐진 모습은 5세기 상아 명판과 매우 흡사하다. 루벤스는 종교개혁 이후에도 전통적인 기독교 도상을 마음껏 계승할 수 있었던 것이다. 그러나 브뤼헐은 그럴 수 없었다. 브뤼헐이 그린 〈베들레헴의 영아학살〉은 제목만 같을 뿐 형태만 보면 전통적인 도상과는 아무런 유사성도 찾을 수 없다. 그럼에도 불구하고 그림의 내용을 자세히

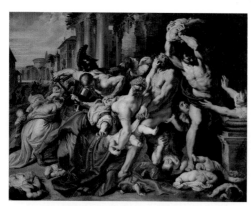

피터 파울 루벤스 〈베들레헴의 영아학살〉 1612년. 온타리오 미술관. 캐나다 토론토

들여다보면 제목이 왜 〈베들레헴의 영아학살〉인지 이해하게 된다. 브뤼헐의 작품은 성서 주제를 빗대어 당시 처참했던 네덜란드의 정치적 현실을 폭로한 그림인 것이다. 스페인의 펠리페 2세의 신교 탄압이 극에 달하자 네덜란드의 신교도들은 1566년 대대적인 가톨릭 성상파괴운동을 일으켰고, 이에 펠리페 2세는 강경파 군인인 알바 공작 Gran Duque de Alba(재위 1567~1573)을 네덜란드에 파견하여 신교도 학살을 명령한다. 이때 죽은 신교도들이 무려 10만 명에 달한다고 하니 얼마나 무시무시한 학살이었는지 짐작할 수 있다. 브뤼헐은 그 공포스러운 신교 탄압의 현장을 베들레헴의 영아학살이라는 참혹한 성서 이야기에 빗대어 그린 것이다. 그림을 자세히 들여다보면 더 이상 평화로운 마을의 겨울 풍경이 아님을 알게 된다. 마을 어귀에 진을 치고 있는 말을 탄 무리들은 알바 공작이 이끄는 스페인 군사들이고, 그 앞에는 온갖 약탈과 만행이 벌어지고 있다.

　아이를 부둥켜안고 빼앗기지 않으려는 여인, 망연자실하여 주저앉아 통곡하는 여인, 살려달라고 애원하는 여인, 두 손으로 얼굴을 감싼 채 절망하는 여인 등의 모습을 볼 수 있는데 그 모습이 전통적인 〈베들레헴의 영아학살〉 도상에 그려진 통곡하는 여인들의 모습과 크게 다르지 않다. 베들레헴에서 일어난 영아학살도, 네덜란드에서 일어난

대 피터 브뤼헐 〈베들레헴의 영아학살〉의 디테일

신교도 학살도 정치 권력자의 불안과 야욕에서 생긴 참사라는 점에서는 유사하다. 브뤼헐은 이 유사성을 공통분모로 보고 네덜란드 현실에서 벌어진 참사를 성서에 빗대어 폭로하고 있는 것이다. 삼엄한 정치 종교적 현실 속에서 직접적으로는 그릴 수 없는 이야기를 풍속화의 형태에 담아냄으로써 한편으로는 정치적 저항의 그림이라는 인상을 지우고, 다른 한편으로는 종교화라는 인상을 지우고 있다. 이처럼 브뤼헐은 구교와 신교의 첨예한 갈등, 정치적 헤게모니의 복잡한 현실 속에서 풍속화라는 새로운 회화 장르를 개척하여 시대의 난제를 풀어갈 수 있었다. 브뤼헐의 또 다른 작품 〈베들레헴의 인구조사〉도 같은 문맥에서 이해되는 그림이다.

4. 대 피터 브뤼헐의 〈베들레헴의 인구조사〉

대 피터 브뤼헐 〈베들레헴의 인구조사〉 1566년. 벨기에 왕립미술관. 벨기에 브뤼셀

이 그림 역시 〈베들레헴의 영아학살〉처럼 성서의 이야기에 빗대어 현실의 무거운 주제를 담고 있다. 그림의 외형만 보면 네덜란드의 한 시골 마을의 겨울 풍경을 그린 풍속화로 보인다. 눈싸움을 하거나 빙판 위에서 썰매를 타는 아이들, 소복이 쌓인 눈을 치우고 넘어진 수레를 일으켜 세우는 사람들의 모습은 그야말로 꾸밈없는 일상의 평화로운 마을 풍경을 보여주고 있다. 그러나 〈베들레헴의 인구조사〉라는 제목으로 인해 우리는 이 그림이 단순한 풍속화가 아님을 직감한다. 누가복음 2장을 보면 그리스도가 나자렛이 아닌 베들레헴에서 태어난 사연을 배경으로 하는 베들레헴에서의 인구조사 이야기가 나온다. 〈베들레헴의 영아학살〉에서 언급하였듯이 예수님이 탄생하던 당시 이스라엘은 로마의 속국이었고, 헤롯왕은 로마에 의해 임명된 분봉왕이었다. 그는 로마제국의 아우구스투스 황제의 명령으로 인구조사를 시행했고, 이 때문에 모든 이스라엘 백성들은 자신이 태어난 고향으로 돌아가 인구조사에 참여해야 했다. 인구조사란 다름 아닌 세금을 걷기 위한 식민정책이었다. 이때 마리아와 요셉도 나자렛을 떠나 요셉의 고향인 베들레헴으로 먼 길을 여행해야 했는데, 당시 마리아는 만삭이었기에 무거운 몸을 이끌고 긴 여정에 나섰다. 〈베들레헴의 인구조사〉에서 브뤼헐은 마리아와 요셉이 베들레헴에 막 도착하여 숙소를 찾고 있는 순간을 그리고 있다. 그런데 많은 인파 속에서 두 사람이 어디에 있는지 잘 보이지 않는다. 딱히 주인공이라는 것이 눈에 띄지 않는 브뤼헐의 그림에 당황스럽기만 하다. 그런데 자세히 보니 나귀에 올라탄 한 여인의 복장이 특이하다. 유일하게 당시 네덜란드의 현실 복장이 아니라서 금방 눈에 띈다. 마리아이다. 만삭의 무거운 몸

을 한 마리아가 나귀에 올라타 있고, 요셉이 나귀를 이끌고 있다.

성가족이 향하는 방향의 끝에는 숙소라고 하기에는 상당히 많은 인파가 몰려 있는 건물이 보인다. 그곳은 다름 아닌 세

대 피터 브뤼헐 〈베들레헴의 인구조사〉의
성가족 디테일

금을 징수하는 현장이다. 펠리페 2세는 속령이었던 네덜란드에서 수입의 반을 세금으로 착취하고 있었고, 화가는 베들레헴의 인구조사 이야기에 빗대어 그러한 억압과 착취의 현실을 고발하고 있다. 베들레헴에서의 인구조사도 결국은 이스라엘에 대한 로마의 세금착취 정책이었기 때문에 시간을 초월해 두 사건은 자연스럽게 오버랩 되는 것이다. 성가족이 향하고 있는 건물의 오른쪽 벽에는 독수리 모양을 한 합스부르크 왕조의 문장이 걸려 있다.

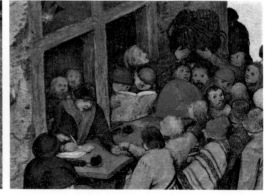

대 피터 브뤼헐 〈베들레헴의 인구조사〉의 합스부르크 왕조의 문장과 세금징수 현장 디테일

합스부르크 왕조의 문장을 내건 농가 건물에서 지역 농민들을 대상으로 세금을 징수하는 현장이 그려져 있다. 값비싼 모피 옷을 입은 사람이 건물 안쪽에 서서 돈을 받고 장부에 기록하고 있다. 그리고 건물 밖에서는 허름한 옷차림을 한 농민들이 자신의 차례를 지친 모습으로 기다리고 있다. 이러한 민생착취의 현장으로 성가족이 다가오고 있다. 이 연출로 화가는 네덜란드의 비참한 현실 속으로 시공간을 초월해 구세주가 다가오는 것을 표현하고 있다. 로마의 지배 하에 고통 받던 이스라엘에 빛으로 임하셨던 것처럼, 지금 여기 가톨릭 지배자의 압정 하에 고통 받는 네덜란드에도 빛으로 오셔서 구원의 희망이 되어주길 염원하는 마음으로 화가는 이 그림을 그리고 있는 것이다. 브뤼헐은 이처럼 풍속화라는 새로운 그림 형식 안에 지극히 일상적인 서민들의 모습을 통해 당시 살벌했던 정치적 현실을 비판적 시각에서 표현하고 있다. 특히 성서적 비유에 담아 그림으로써 정치적 저항의 그림이라는 인상을 지우고, 다른 한편으로는 기존 성화의 흔적도 지움으로써 이코노클라즘의 검열을 피할 수 있었다. 브뤼헐의 또 다른 그림 〈세례자 요한의 설교〉(1566)도 같은 문맥에서 이해되는 그림이다.

5. 대 피터 브뤼헐의 〈세례자 요한의 설교〉

제목을 보아 그리스도가 오기 전 사람들에게 회개를 촉구하는 요한의 설교 장면을 그린 것으로 짐작된다. 그런데 주인공은 어디에 있는지 한참 찾아야 한다. 이 그림에서도 특정 주인공을 부각시키는 것 없이 집회에 참여한 사람 모두를 고만고만하게 그리고 있기 때문이다. 다행히 인파의 대부분을 뒷모습으로 그림으로써 그들의 시선이

대 피터 브뤼헐 〈세례자 요한의 설교〉 1566년. 부다페스트 미술관. 헝가리

향하는 방향을 읽을 수 있고, 그 끝에 갈색의 허름한 옷을 입은 한 남자가 인파를 향해 서 있는 것을 볼 수 있다. 손으로 무언가를 가리키며 열변을 토하고 있는데 세례자 요한이다. 그가 손으로 가리키는 쪽에는 하늘색 옷을 입은 한 사람이 팔짱을 끼고 서 있는데 요한이 "내 뒤에 한 분이 오실 터인데, 그분은 나보다 먼저 계시기에, 나보다 앞서신 분입니다"(요 1:29)라고 말한 예수 그리스도일까?[28] 성서에 따라 우리는 이분이 그리스도라고 추측할 수 있다. 그런데 화가가 비중을 두어 부각시키고 있는 인물은 세례자 요한도, 그리스도도 아닌 설교를 듣는 청중들이다. 농부, 집시, 절름발이, 이국적 옷차림을 한 외국인 등 다양한 청중의 모습을 진지하게 묘사하며 관람자의 시선을 그곳으로 향하게 한다. 청중 속에는 아이에게 수유하는 여인도 있고, 삼삼오오 이야기를 나누는 사람들도 있다. 이러한 방식으로 화가는 이 그

림이 성화라는 인상을 지우고 있다. 그림의 배경도 이스라엘의 광야가 아니라 브뤼헐 당시 네덜란드에서 볼 수 있던 숲 속 풍경이고, 원경에는 교회의 종탑이 솟아있는 네덜란드의 마을 풍경이 그려져 있다. 브뤼헐의 다른 그림들처럼 이 그림 역시 당시 네덜란드의 정치적 상황을 떼어놓고는 온전히 이해했다고 말할 수 없다. 그림이 제작된 1566년은 스페인의 신교 탄압에 맞서 대규모의 성상파괴운동이 일어난 해였고, 이때 재세례파 교도들은 시의 외곽이나 야외에서 집회를 열어 저항운동의 최전선에 나섰다. 재세례파는 유아세례의 무효성을 주장하며 다른 종교개혁자들과도 차별을 둔 급진적인 개혁파였다. 가톨릭에서는 재세례파를 당연히 이단으로 규정했고, 네덜란드에서만 일만삼천 명의 재세례파 교인들이 죽임을 당했다고 한다. 브뤼헐은 재세례파 신교도들이 저항의 최전선에 서서 집회를 여는 장면을 그림에 그리고 있는 것이다. 그러나 직접적으로는 표현하지 않고 성서 주제에 빗대어 그림으로써 이 그림이 정치적 저항을 주제화한 것이라는 인상을 피하고 있다. 또한 성서 주제를 풍속화의 형태로 그림으로써 이코노클라즘의 논란도 피해가고 있다. 이처럼 대 피터 브뤼헐의 그림들은 당시 네덜란드가 처했던 정치 종교적 현실을 떠나서는 온전히 이해할 수 없다. 다음 작품 〈사울의 회심〉(1567)도 같은 문맥에서 이해되는 그림이다.

6. 대 피터 브뤼헐의 〈사울의 회심〉

이 그림도 얼핏 보면 전혀 성화처럼 보이지 않는다. 울창하게 솟은 사이프러스 나무를 중심으로 왼쪽에는 산 아래의 절경이 펼쳐져 있

대 피터 브뤼헐 〈사울의 회심〉 1567년. 빈 미술사박물관. 오스트리아

고, 오른쪽에는 가파른 산 위를 오르고 있는 군사처럼 보이는 사람들
의 행렬이 그려져 있다. 그림의 제목으로 보아 사도 바울의 회심 이야
기를 다루고 있다. 회심하기 전 바울의 이름은 사울이었다. 그는 누구
보다 율법에 충실한 열성적인 바리새파 사람이었으며, 기독교인들을
박해하는데 앞장선 인물이었다. 회심을 경험하던 날도 그는 여느 때
처럼 기독교 공동체가 커지는 것을 막는데 혈안이 되어 있었고, 다마
스쿠스의 기독교인들을 예루살렘으로 끌고 오라는 권한을 위임받고
그곳으로 가던 중이었다. 그런데 거의 가까이 이르렀을 때 갑자기 하
늘에서 환한 빛이 비추었고, 사울은 놀라서 땅에 엎어졌다. 그리고는
"사울아, 사울아, 네가 왜 나를 핍박하느냐?" 하는 음성을 듣는다. 사

울이 "주님, 누구십니까?" 하고 묻자 "나는 네가 핍박하는 예수다. 일어나서, 성 안으로 들어가거라. 네가 해야 할 일을 일러줄 사람이 있을 것이다"라는 대답을 듣는다(사행 9:4~6). 이후 사울은 사흘 동안 앞을 보지 못하게 되고 주님의 명으로 아나니아라는 사람이 그를 돌본다. 주님께서 아나니아에게 나타나셔서 "가거라, 그는 내 이름을 이방 사람들과 임금들과 이스라엘 자손들 앞에 가지고 갈, 내가 택한 내 그릇이다. 그가 내 이름을 위하여 얼마나 많은 고난을 받아야 할지를, 내가 그에게 보여주려고 한다"(사행 9:15~16)라고 말씀하신 것이다. 화가들은 사도행전에 나오는 사울의 회심 장면을 재현하는 데에 보통 사울이 놀라 말에서 떨어지는 장면을 크게 부각시켰다. 니콜라 베르나르 레피시에Nicolas Bernard Lepicie(1735~1784)가 그린 〈성 바울의 회심〉을 한번 보자.

천상의 빛 가운데로부터 주님의 음성이 들리자 소스라치게 놀란 사울이 말에서 떨어져 땅에 곤두박질치고 있다. 사울뿐만 아니라 그가 타고 있던 말조차도 놀라 하늘을 바라보는 모습이 드라마틱하게 연출되어 있다. 사울은 이미 눈을 뜨지 못한 채 허공을 허우적거리고 있다. 이 그림은 누가 보아도 성화이고, 그리스도 계시의 초월

니콜라 베르나르 레피시에 〈성 바울의 회심〉 1767년

적 빛을 강조하고 있다. 그런데 브뤼헐의 〈사울의 회심〉에는 그 어떤 초월적인 빛도, 계시의 흔적도 보이지 않는다. 사울이 어디에 있는지조차도 쉽게 찾을 수 없다. 게다가 군사들의 복장과 무기도 모두 16세기 스페인의 것들이라 만일 그림의 제목이 없다면 사울의 회심을 그린 그림인지 아는 것은 사실상 불가능하다. 전통적인 사울의 회심 도상과 공통되는 요소를 전혀 찾을 수 없기 때문이다. 그러나 친절하게도 브뤼헐은 그림에 모두 제목을 달아 놓았고, 그 덕분에 수수께끼를 풀 듯 그림 속에서 사울을 찾게 된다. 〈세례자 요한의 설교〉에서처럼 그림 속 인파는 관람자로부터 등을 보이며 어디론가 향해 있다. 그들의 시선을 따라가 보면 사이프러스 나무 아래쪽에 파란 옷을 입은 사울이 말에서 떨어져 고꾸라져 있는 것을 간신히 볼 수 있다. 그리고 이제야 그곳을 중심으로 동요하는 주변이 보인다. 그러나 그리스도의 계시를 암시하는 초월적인 빛은 그 어디에도 없다. 단지 하늘을 향해 치

대 피터 브뤼헐 〈사울의 회심〉의 사울 디테일

솟아 있는 울창한 사이프러스 나무가 강조되어 있을 뿐이다. 사이프러스는 하늘로 향해 솟아있는 형태 때문에 고대로부터 장례를 상징하는 나무였고, 이것이 기독교에 오면 그리스도의 부활을 상징하는 나무로 수용된다. 아마도 화가는 사이프러스 나무를 통해 부활한 그

리스도의 임재를 간접적으로 암시하고 있는 것 같다. 사이프러스는 말하자면 부활하신 그리스도의 메타포이다. 이러한 방식으로 브뤼헐은 그 어떤 초월적 요소도 없이 자연사물을 통해 그리스도의 초월적 계시를 표현하고 있는 것이다.

그러나 이 그림이 단지 사울의 회심만 그린 것일까? 이전 그림들에서 계속 보았듯이 브뤼헐의 그림은 정치적 현실을 떼어놓고는 온전히 이해했다고 할 수 없다. 이 그림도 예외가 아니다. 성서적 주제에 빗대어 화가는 당시 정치적 현실을 고발하고 있다. 그림의 전면을 보면 하얀 말을 탄 검은 복장의 군인이 보이는데 〈베들레헴의 영아학살〉에서 언급했던 알바 공작이다. 펠리페 2세로부터 네덜란드의 신교도들을 학살하라는 명을 받고 알프스 산맥을 횡단하고 있는 모습을 그린 것이다. 그런데 이 역사적 이야기와 사울의 회개가 어떤 유사성이 있길래 오버랩시키고 있는 것일까? 화가는 기독교인을 쫓고 있는 사울과 네덜란드의 신교도들을 쫓고 있는 알바 공작을 오버랩시키며, 사울이 다마스쿠스로 가는 여정에서 그리스도를 만나 회심을 하였듯이 알바 공작에게도 그런 일이 일어나길 바라는 마음을 담아 그린 것은 아닐까? 그리고 보니 알바 공작이 말에서 떨어진 사울의 모습을 유심히 바라보는 모습으로 그려져 있다. 이 그림에서도 브뤼헐은 대놓고 그릴 수 없는 민감한 정치적 주제를 성서에 빗대어 그림으로써 이 그림이 정치적 억압을 폭로한 그림이라는 인상을 지우고 있고, 다른 한편으로는 일상의 풍속화 형태로 성서 주제를 그림으로써 이 그림이 성화라는 인상도 지우고 있다. 종교개혁이 야기한 정치 종교적 갈등이 가장 첨예하게 대립한 네덜란드의 현실에서 대 피터 브뤼헐은 이러한 방식으

로 정치중립적인 우화, 풍자화, 풍속화 등의 새로운 미술 형태로 대놓고 그릴 수 없는 억압의 현실을 비유로 표현한 것이다.

　제2장에서는 대 피터 브뤼헐의 작품을 통해 종교개혁 이후 네덜란드에서는 어떤 과도기적인 그림들이 그려졌는지 살펴보았다. 독일의 경우는 루터가 미술에 대해 온건적 입장을 표명했기 때문에 화가들이 전통적인 기독교 도상의 연장에서 새로운 프로테스탄트 미술을 점차적으로 산출할 수 있었다. 그러나 네덜란드의 경우는 독일과 다른 정치적 현실 속에서 가톨릭 지배자들에 대한 저항의 표시로 가톨릭 성상의 대대적인 파괴가 일어났고, 전통미술과의 급격한 단절을 겪으며 화가들은 새로운 그림 소재를 찾아야 했다. 대 피터 브뤼헐은 그러한 과도기 대표적 화가였으며 그가 새롭게 개척한 우화, 풍자화, 풍속화의 형태는 네덜란드의 미술이 급속도로 일상화, 세속화, 비신성화라는 코드로 발전하는 토대가 되었고, 이 기반 위에서 네덜란드 미술의 시민 바로크 미술이 꽃피울 수 있었던 것이다.

제3장

격변하는 16세기
이탈리아 사회와
매너리즘 미술

북유럽 르네상스 화가들이 종교개혁을 거치며 새로운 형태의 프로테스탄트 미술을 산출하고 있었다면, 동시대의 이탈리아 화가들은 전통적인 기독교 미술의 연장에서 비교적 큰 변화 없이 르네상스 미술을 전승하고 있었다. 그럼에도 불구하고 르네상스 말기로 오면 암암리에 조용한 변화가 일어난다. 조화와 균형, 고전적 아름다움과는 정반대로 형태의 의도적인 왜곡, 불안한 구도, 그로테스크한 분위기 등을 특징으로 하는 매너리즘 미술이 서서히 부각되기 시작한 것이다. 이에는 1520년대 이탈리아 사회 전반을 뒤흔들었던 사건들이 역사적 배경으로 자리한다.

14~15세기 이탈리아는 밀라노, 베네치아, 피렌체, 나폴리 등 지중해를 중심으로 발전한 해상무역 도시들을 기반으로 유럽 최고의 경제대국이었다. 부유한 자본을 바탕으로 300년간 르네상스 문화가 꽃핀 명실상부한 문화강국이었으며, 종교적으로도 로마-가톨릭교회를 중심으로 중세 천 년간 교회 권력을 담지해온 패권국가였다. 이렇게 정치, 경제, 종교, 문화의 모든 면에서 서유럽의 초강국이었던 이탈리아도 16세기에 들어서면 점차 기울기 시작한다. 아메리카 대륙의 발

견으로 무역의 중심지가 지중해에서 대서양으로 옮겨졌고, 이에 합류한 스페인의 합스부르크 왕조가 이탈리아 남부의 나폴리와 시칠리아를 지배하며 막강한 제국으로 부상하게 된다. 이를 견제하기 위해 가톨릭 교황은 이탈리아의 자치공화국들과 스페인과의 전쟁에서 패하며 약화된 프랑스와 코냑 동맹(1526)을 맺는다. 그러나 독일, 오스트리아, 스페인 전역을 지배하고 있던 합스부르크 왕조의 카를 5세에게 그 동맹은 역부족이었다. 코냑 동맹에는 곧 분열의 조짐이 일어났고, 카를 5세는 신성로마제국군을 결집해 교황이 있는 로마로 진격한다. "사코 디 로마saco di roma"(1527)라고 불리는 이 약탈 전쟁에서 로마는 초토화되었고, 목숨만 겨우 건진 교황 클레멘스 7세는 1528년 카를 5세에게 무조건적인 항복을 선언하며 1530년 그를 신성로마제국의 황제로 공식 인정한다. 이는 중세 천 년 동안 세속 권력 위에 군림해온 교황 권력의 몰락을 의미하는 것이었다. 이로 인해 1520년대 이탈리아 사회는 정치 경제 종교의 모든 면에서 불안한 시기였고, 이러한 불안은 곧 미술에도 반영되었다. 조화와 균형, 이상적 비례의 고전미는 사라지고 점차 부조화와 비대칭, 형태 왜곡, 그로테스크한 분위기를 특징으로 하는 매너리즘 미술이 서서히 나타나기 시작한 것이다.

매너리즘은 라파엘로가 사망한 1523년을 기점으로 약 70년간 지속된 미술 양식을 가리킨다. "매너리즘"이란 용어 자체는 "양식"을 뜻하는 이탈리아어 "마니에라maniera"에서 왔는데, 르네상스에서 이룩된 완벽한 기술을 자의적으로 왜곡하고 인위적 미를 추구하였다고 하여 그렇게 불렀다. 우리가 보통 "매너리즘에 빠졌다"라고 말할 때 의미하는 바와 크게 다르지 않다. 르네상스 화가들이 고대 그리스 로마 미술

의 '이상'을 추구하였다면, 매너리즘 화가들은 '이상'과 '현실'이 다르다는 것을 불안한 현실 속에서 깨닫기 시작했고, 이 균열에서 매너리즘이라는 불안한 미술 양식이 태어난 것이다. 라파엘로가 그린 〈대공의 성모〉(1505)와 매너리즘 화가 파르미자니노Parmigianino(1503~1540)가 그린 〈목이 긴 성모〉(1534)를 비교해보면 르네상스의 고전적 양식과 매너리즘 양식이 어떻게 다른지 한 눈에 알 수 있다.

1. 라파엘로의 〈대공의 성모〉와 파르미자니노의 〈목이 긴 성모〉

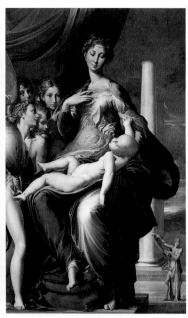

라파엘로 〈대공의 성모〉 1505년.
워싱턴 국립미술관. 미국

파르미자니노 〈목이 긴 성모〉 1534년.
우피치 미술관. 이탈리아 피렌체

라파엘로가 그린 성모는 안정된 구도 안에서 단아한 고전미를 보여주고 있다. 손으로 아기예수를 조심스럽게 받히며 관람자들에게 보

여주려는 듯 포즈를 취하고 있다. 인류의 구원자를 낳은 여인의 자비로운 얼굴을 라파엘로 특유의 섬세한 붓 터치로 그려내고 있다. 우리는 이 그림에서 그 어떤 불안과 동요도 느낄 수 없다. 르네상스 화가들이 추구했던 고대미술의 고전적인 아름다움을 느낄 뿐이다. 그러나 파르미자니노의 〈목이 긴 성모〉를 보면 여러 점에서 라파엘로의 그림과는 대조적인 모습을 보여준다. 제목에서처럼 성모의 목은 부자연스러우리만치 길게 늘어져 있고, 아기예수를 바라보는 성모의 시선도 자비롭다기보다는 자기애에 빠진 왕실 여인과도 같은 시선을 보여주고 있다. 복장도 라파엘로의 성모가 은은한 후광 아래 소박한 차림을 하고 있다면, 파르미자니노의 성모는 후광 없이 화려한 머리 장식과 드레스를 뽐내듯 착용하고 있다. 라파엘로의 성모처럼 아기예수를 조심스럽게 감싸는 자세가 아니라 인위적인 손동작으로 살짝 받히고 있을 뿐이어서 아기가 미끄러져 떨어지지는 않을까 위태하게만 보인다. 아기예수도 라파엘로의 그림에서는 포동포동한 사랑스러운 모습인데 파르미자니노의 그림에서는 부자연스럽게 긴 팔과 다리가 어색하게 축 늘어져 있다. 테오토코스theotokos 성모자의 친밀한 유대감보다는 성모도 아기예수도 자기애에 빠진 듯한 기이한 모습을 보여주고 있다. 아기예수를 경배하는 천사 그룹도 왼쪽으로 과도하게 쏠려 있는 비대칭 구도를 보여주고 있다. 한 천사의 다리가 생뚱맞게 강조되는가 하면, 배경의 커튼도 왼쪽으로만 치우쳐 있다. 그와 대조적으로 오른쪽 배경은 텅 비어 있다. 그로테스크한 분위기의 음산한 하늘을 배경으로 길다란 원주圓柱 하나가 초현실적인 분위기를 띠며 우뚝 서 있다. 이 기괴한 분위기는 착시현상을 야기하듯 뒤로 가면서 사라지는 원주열로 더욱 강조

파르미자니노 〈목이 긴 성모〉의
성 히에로니무스 디테일

되고 있다. 오른쪽 아래에 그려진 성 히에로니무스St. Hieronimus(347~420)는 초현실적인 분위기를 더욱 강조하고 있다.

성인을 상징하는 지물인 성서의 두루마리를 펼치고 있는데, 그 모습이 비현실적으로 작다. 4대 교부신학자 중 한 명인 성 히에로니무스는 로마-가톨릭교회의 라틴어 성서인 불가타Vulgata를 번역한 인물이며, 기독교 도상에서는 보통 성서, 십자가, 해골, 추기경 모자 등의 지물과 그가 치유해주었다는 사자를 동반하는 은수자 내지 경건한 학자의 모습으로 묘사된다. 그런데 이 그림에서는 다리 하나를 드러낸 기이한 모습으로 그려지며 그림 전체의 초현실적 분위기를 유도하는 인물로 등장한다. 매너리즘 화가들이 형태와 구도를 비틀고 왜곡시킨 것은 기술적인 미숙함이 아니라 불안한 시대에 적합한 미술 양식으로 창조된 것이다. 르네상스 미술의 가장 중요한 발견이 3차원 공간을 2차원 평면에 담아내는 원근법 기술이었다면, 이 역시 매너리즘 미술에 오면 의도적으로 왜곡되어 전체 화면이 불안해진다. 베네치아 화파의 대표적 화가 틴토레토Tintoretto(1518~1594)가 그린 〈성 마가 시신의 구출〉(1566)을 보면 그 불안함이 그림 전체를 지배하고 있다.

2. 틴토레토의 〈성 마가 시신의 구출〉과 조르조 데 키리코의
〈거리의 신비와 우울〉

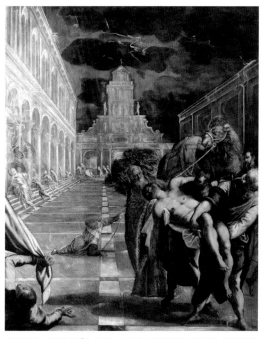

틴토레토 〈성 마가 시신의 구출〉 1562~66년. 아카데미아 미술관. 이탈리아 베네치아

이 그림은 마가복음의 저자이자 베네치아의 수호성인인 성 마가
의 순교 일화를 다루고 있다. 마가 성인은 경제 문화적 중심지였던 알
렉산드리아에 교회를 세우고 그곳의 초대주교를 역임하며 68년 이교
도들에 의해 순교되었다. 다른 초대교회의 성인들처럼 마가도 처참
한 최후를 맞지만 동시에 기적적인 이야기도 남긴다. 목이 밧줄로 묶
인 채 숨이 끊어질 때까지 거리를 끌려 다니다 화형에 처해지려는 순
간 하늘에서 우박이 휘몰아치고 사형집행자들이 황급하게 도망가자

그 사이를 틈타 교인들이 마가의 시신을 구출해 알렉산드리아의 교회에 안장했다는 이야기이다. 틴토레토는 그 이야기를 〈성 마가 시신의 구출〉에서 재현하고 있다. 이 작품은 1260년 설립된 평신도협회본부 스쿠올라 디 산 마르코Scuola Grande di San Marco의 후견자 토마소 란고네Tommaso Rangone의 주문으로 제작되었다. 베네치아 공화국의 시민으로서 베네치아의 수호성인인 성 마가의 순교에 관한 이야기를 주문한 것이다.

그림의 오른쪽 전면에 성인의 시신을 구해내는 알렉산드리아의 교인들이 그려져 있다. 광장의 뒤쪽 배경에는 마가의 화형 집행에 쓰려고 했던 장작더미가 보이고, 왼쪽에는 우박을 피해 건물 안으로 황급히 몸을 숨기는 이교도들이 보인다. 우박이 휘몰아치는 어둡고 먹구름 가득한 하늘이 그림 전체의 분위기를 그로테스크하게 만들고 있다. 이 분위기는 원근법 구도의 왜곡을 통해 더욱 강화된다. 이탈리아 르네상스 미술의 최대 업적은 원근법perspective의 발견이었다. 인간이 바라보는 3차원 세상을 최대한 사실적으로 보이도록 화면 중심에 소실점venishing point을 설정하고 관람자로 하여금 2차원의 평면에서 3차원 공간의 깊이를 느끼게끔 하는 기술이다. 그런데 틴토레토는 소실점의 위치를 의도적으로 왼쪽으로 비껴가게 설정해 그림의 전체 구도를 매우 불안하게 만든다. 그리고 이 불안은 건축물의 가파른 각도와 비대칭적인 구도로 인해 더욱 강화된다.

원근법 해체와 비대칭적 구도가 야기한 불안정한 공간과 화면 전체를 지배하는 그로테스크한 분위기는 20세기 초현실주의 미술의 아버지라고 불리는 조르조 데 키리코Giorgio de Chirico(1888~1978)에서 다시

만날 수 있다. 매너리즘 미술이 현대미술을 선취하고 있다는 미술사적 평가의 전형적인 예이다. 데 키리코의 대표작 〈거리의 신비와 우울〉을 한 번 살펴보자.

형이상학적 회화Pittura Metafisica의 대가로 알려진 데 키리코의 그림에는 항상 빈 건축물이 등장한다. 이 그림에도 양쪽에 빈 건축물이 비대칭의 가파른 각도로 그려져 있다. 틴토레토의 〈성 마가 시신의 구출〉이 소실점을 왼쪽으로 비껴가게 설정하여 전체 구도를 불안하게 만들었다면, 데 키리코

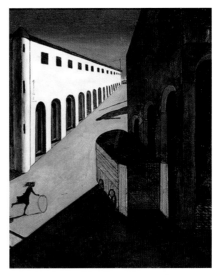

조르조 데 키리코 〈거리의 신비와 우울〉 1914년.
개인 소장

의 이 작품은 소실점을 여러 개로 분산시키는 방식으로 화면을 불안하게 연출한다. 〈성 마가 시신의 구출〉만 해도 소실점은 하나였지만, 데 키리코는 소실점을 노골적으로 분산시킴으로써 중앙집중식 관점을 해체시켜 버린다. 데 키리코는 니체 마니아였다. 니체가 주장한 관점주의perspectivism는 진리에 단 하나의 관점만 있다고 주장하는 전통사상에 반기를 든 생각으로, 세상에 다양한 주체가 공존하듯이 진리에 이르는 데에도 다양한 관점이 존재한다는 사상이었다. 니체 철학에 경도되었던 데 키리코는 그러한 니체의 관점주의에 영향을 받아 소실점을 여러 개로 분산시키는 방식으로 시각화한 것 같다. 관점주의는 그림의 내용

에서도 나타난다. 서로 관련이 없는 사물들을 조합시키는 데페이즈망 Depaysement 기법을 통해 전통적인 의미체계를 해체시키고, 보편적 의식체계 이전에 내재하는 무의식적인 심리지평을 연다.[29] 그렇게 데 키리코는 소실점 분산과 데페이즈망 기법을 통해 니체의 관점주의를 시각화했고, 초현실주의 미술의 시작을 예고했다.

틴토레토의 〈성 마가 시신의 구출〉과 데 키리코의 〈거리의 신비와 우울〉 사이에는 수백 년의 시간차가 있지만, 원근법의 중앙집중식 관점을 해체하여 화면을 불안하게 만들고 그로테스크한 분위기를 연출했다는 점에서는 매우 유사하다. 이러한 미술 현상은 시대를 초월하여 나타난 시대정신의 필연적 발로라고 볼 수 있다. 이상과 현실의 조화와 균형이 허구라는 것을 자각한 매너리즘 화가들이 원근법을 왜곡하고 형태를 비틀기 시작했듯이, 세계대전으로 인해 객관적 진리에 회의를 품은 20세기의 사상과 예술도 시스템적 사유를 거부하며 중앙집중식 원근법을 해체한 것이고, 나아가 초현실주의를 표방하며 익숙한 일상세계를 낯설게 만든 것이다. 이 점에서 매너리즘 미술은 분명히 현대미술을 선취하고 있다. 르네상스의 이상적인 관점에서 볼 때 매너리즘은 이단이고 비주류였지만, 20세기 현대미술이 등장하며 매너리즘 미술은 오히려 '이상'이라는 것의 모순을 조명한 미술로 재평가 받고 있다.

매너리즘과 현대미술 사이의 연결성은 초현실주의뿐만 아니라 표현주의에서도 나타난다. 틴토레토가 데 키리코의 초현실주의를 선취하고 있다면, 스페인의 매너리즘 화가 엘 그레코El Greco(1541~1614)는 표현주의 미술을 선취한 화가로 평가된다.

3. 엘 그레코의 〈다섯 번째 봉인의 열림〉

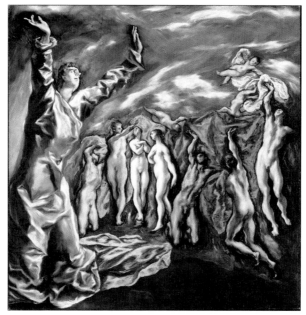

엘 그레코 〈다섯 번째 봉인의 열림〉 1608~14년. 뉴욕 메트로폴리탄 미술관. 미국

　그리스 출신의 화가 엘 그레코의 본명은 원래 도미니코스 테오토코풀로스Domenikos Theotokopoulos였지만, 스페인에서 "그리스인"으로 불리며 "엘 그레코"가 이름으로 된 화가이다. 그리스 출신답게 그는 동방정교회의 이콘화를 습득하며 당시 서유럽에서는 보기 힘든 검은 테두리 선의 강렬한 표현력으로 독창적인 양식을 산출한다. 〈다섯 번째 봉인의 열림〉(1614)은 스페인 톨레도에 위치한 세례자 요한병원Hospital San Juan Bautista의 부속교회에서 주문한 대형 제단화의 일부이다. 요한이 본 마지막 날의 비전을 기록한 요한계시록을 보면, 세상의 끝날 다섯 번째 봉인이 열리자 순교당한 자들에게 흰옷을 나누어준다는 이야

기가 나온다: "어린 양이 다섯째 봉인을 뗄 때, 나는 제단 아래서 하나님의 말씀 때문에 또 그들이 말한 증언 때문에 죽임을 당한 사람들의 영혼을 보았습니다. 그들은 큰 소리로 부르짖었습니다. '거룩하시고 참되신 지배자님, 우리가 얼마나 더 오래 기다려야 지배자님께서 땅 위에 사는 자들을 심판하시어 우리가 흘린 피의 원한을 풀어 주시겠습니까?' 그리고 그들은 흰 두루마기를 한 벌씩 받아 가지고 있었습니다."(계 6:9~11) 그림의 왼쪽을 보면 파란 옷을 입은 한 남자가 두 손을 하늘로 향한 채 황홀경에 빠져 있는데 이 사람이 묵시록의 저자인 요한이다. 구도는 한 쪽으로 과도하게 치우쳐 있고, 크기도 비대칭적으로 크게 그림으로써 르네상스 미술의 안정된 조화와 균형의 비율을 깨고 있다. 하늘은 탁한 브라운 색과 그레이 톤의 청색이 꿈틀거리듯 채색되며 그야말로 세상 끝날의 분위기를 그로테스크하게 연출하고 있다. 화면 중앙에는 순교자들의 울부짖는 모습이 그려져 있고, 맨 오른쪽의 남성은 천사가 나누어주는 흰옷을 받아들고 있다. 이들은 이제 새 옷을 부여받고 하나님의 도성으로 들어갈 것이다. 이 그림은 최후의 심판 때에 죽음에서 깨어나 부활한 자들을 그리고 있다. 병원 내 교회의 제단화로 제작되었다는 점에서 육체의 고통 속에 살고 있는 병자들이 마지막 때에 모두 구원받을 수 있다는 희망의 메시지를 전하고 있는 것으로 볼 수 있다. 미술사적으로도 엘 그레코 특유의 강렬한 표현적 화법이 유감없이 표출된 작품으로, 피카소를 비롯한 표현주의 화가들에게 많은 영감을 준 작품으로 평가된다.

매너리즘 미술의 세기말적 불안과 그로테스크한 분위기는 초상화에도 나타난다. 이탈리아의 대표적인 매너리즘 화가 로소 피오렌티노

Rosso Fiorentino(1495~1540)의 〈젊은 남자의 초상〉과 르네상스의 대표적 화가 라파엘로Raffaello Sanzio(1483~1520)가 그린 〈젊은 남자의 초상〉을 비교하면 매너리즘 화풍이 초상화에서는 어떻게 표현되고 있는지 한눈에 알 수 있다.

4. 라파엘로의 〈젊은 남자의 초상〉과 로소 피오렌티노의 〈젊은 남자의 초상〉

라파엘로 산치오 〈젊은 남자의 초상〉 1514년. 2차 세계대전 때 분실

로소 피오렌티노 〈젊은 남자의 초상〉 1518년. 게맬데 갤러리. 독일 베를린

〈젊은 남자의 초상〉이라는 같은 제목을 지닌 두 작품에서 우리는 르네상스와 매너리즘 미술의 극명한 차이를 볼 수 있다. 라파엘로의 작품은 밝고 화사하고, 피오렌티노의 작품은 어둡고 그로테스크하다. 두 청년 모두 잘 차려 입었지만 분위기는 완연하게 다르다. 전자의 청년은 자신만만해 보이는 반면, 후자의 청년은 우수에 차 있고 자세

도 구부정한 게 왠지 병약하면서도 퇴폐적으로 보인다. 배경도 전자의 경우는 화사하게 잘 정돈되어 있는데, 후자는 마치 폭풍전야와도 같은 어두컴컴한 하늘, 흔들리는 마른 나뭇가지들로 인해 음산한 분위기를 자아내고 있다. 두 작품 모두 인물의 주인공이 누구인지는 확실치 않지만 르네상스 인간의 자신만만한 이상주의와 매너리즘 시대의 의기소침하고 병적인 인간상을 상징적으로 보여주고 있다.

르네상스인들은 중세 천 년간 잃어버렸다고 생각한 고대 그리스 로마의 화려한 문명을 되찾는 것을 이상으로 삼았다. 화가들도 그 이상을 실현하기 위한 의욕으로 충만해 있었고, 고대미술이 지니고 있던 이상적 고전미를 완벽한 조화와 균형 속에서 자기화하고자 했다. 그러나 매너리즘에 오며 화가들은 더 이상 이상과 현실은 같지 않다는 것을 자각했고, 그 괴리감은 곧 불안한 구도와 그로테스크한 분위기의 미술로 고스란히 나타난다. 하지만 불안한 미술은 오래 가지 못했다. 70년간 지속된 매너리즘 미술은 17세기에 들어서며 바로크 미술에게 바톤을 넘겨주었고, 마치 반작용과도 같이 바로크 미술은 그 어느 때보다 화려하고 역동적인 미술로 전개된다.

제4장

가톨릭교회의
반종교개혁과
바로크 미술

이탈리아의 매너리즘 화가들이 느꼈던 사회적 불안에는 지중해의 패권 상실, 로마 약탈전쟁, 교황권 쇠퇴 등의 원인이 있었지만 국제적으로 볼 때는 역시 시대정신을 바꾸어놓았던 종교개혁이라는 큰 사건이 자리하고 있었다. 루터가 종교개혁을 일으켰을 때 재위 중이던 교황 레오 10세^{Pope Leo X}(재위 1513~1521)는 약화된 교황권을 강화시키기 위해 선임자였던 율리오 2세^{Pope Julius II}(재위 1503~1513)가 시작했던 베드로 성전의 재건축에 더욱 박차를 가했고, 자금을 조달하기 위해 무차별적인 면죄부 판매를 감행한다. 이것이 종교개혁이 일어난 직접적 계기가 되었고, 루터가 95개조 반박문을 표명하자 레오 10세는 『마틴 루터의 오류에 관하여』(1521) 라는 교서를 발행하여 재반박에 나선다. 그러나 시대정신은 이미 루터를 향하고 있었고, 교황의 교서는 큰 반향을 얻지 못한다. 그러는 사이 루터의 사상은 스칸디나비아 북부까지 퍼져나갔고, 알프스 북쪽의 전 유럽은 종교 분열의 조짐을 보이게 된다. 또한 미술계에서도 전통 가톨릭 도상과의 단절 속에 신교의 새로운 프로테스탄트 미술들이 곳곳에서 피어나기 시작했다. 그러나 가톨릭 쪽에서도 가만히 있지는 않았다. 불안한 매너리즘 미술이 70여년

만에 사그라들고, 17세기가 시작되는 즈음 가톨릭 반종교개혁의 프로파간다 도구로 적극 활용되며 등장한 바로크 미술은 그 어느 때보다 화려한 모습으로 한 세기를 풍미한다.

프로파간다 도구로서 미술

●
●

로마-가톨릭교회는 종교개혁으로 실추된 교회의 위상을 바로 세우고자 트리엔트 공의회Concilium Tridentinum를 소집해 반종교개혁Counter-Reformation을 일으킨다. 이는 루터의 종교개혁에 맞불을 놓은 가톨릭교회의 자체적 개혁운동이었다. 초대교회서부터 로마-가톨릭교회는 중요한 이슈들이 있을 때마다 공의회公會議, Concilium를 열어 교회의 입장을 선포함으로써 정통성을 지켜왔고, 트리엔트 공의회도 그 문맥에서 개최된 것으로 볼 수 있다. 즉 종교개혁을 이단으로 심판하고 가톨릭교회만이 정통성을 지닌다는 것을 만방에 선포하기 위해 개최된 것이다. 트리엔트 공의회는 거의 20년간(1545~1563) 지속되었고, 이 기간 동안 가톨릭교회는 교세회복과 체제강화에 전력을 기울였다. 이때 미술은 반종교개혁의 이념을 알리기 위한 최적의 선전도구였으며, 종교개혁의 이코노클라즘에서 부정되고 파괴된 성상과 성화는 가톨릭교회의 적극적인 후원 속에 더욱 화려하게 부활한다. 이러한 가톨릭교회의 후원 속에서 발전한 바로크 미술은 그 어느 시대의 미술보다 역동적이며 웅장한 규모로 현상한 것이다. 그럼 먼저 화가들의 그림에 반종교개혁과 트리엔트 공의회의 이념과 취지가 어떻게 나타나고 있는지 살

펴보도록 하자. 세바스티아노 리치Sebastiano Ricci(1659~1734)가 그린 〈트리엔트 공의회의 비전을 본 바오로 3세〉를 보면 가톨릭교회가 트리엔트 공의회 개최에 신적 정당성을 부여하고 있음을 알 수 있다.

1. 세바스티아노 리치의 〈트리엔트 공의회의 비전을 본 바오로 3세〉

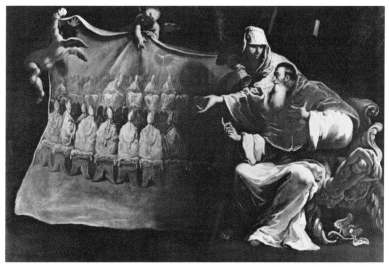

세바스티아노 리치 〈트리엔트 공의회의 비전을 본 바오로 3세〉 1688년.
피아첸차 시市미술관. 이탈리아

그림 오른쪽에는 트리엔트 공의회를 개최한 교황 바오로 3세Paul III(재위 1534~1549)가 권좌에 앉아 놀라움을 표하는 제스처를 취하고 있다. 그의 옆에는 기독교의 근본덕목Kardinaltugend인 "믿음"이 여성으로 의인화되어 교황을 바라보고 있다. 한 손에는 "믿음"의 지물인 성배를 들고 있고, 다른 한 손으로는 교황에게 펼쳐진 두루마리를 가리키고 있다. 바로크 미술의 분위기 메이커인 아기천사들이 들고 있는 두루마

리에는 바오로 3세가 비전으로 보았다는 트리엔트 공의회 장면이 그려져 있다. 이 그림이 말하고자 하는 것은 트리엔트 공의회가 열린 것은 초월적 힘이 가해진 신의 계시이며, 가톨릭교회만이 신적 정통성을 지닌 교회라는 것 그리고 반종교개혁은 하나님의 뜻이라는 것이다. 미켈란젤로의 제자인 파스콸레 카티Pasquale Cati(1550~1620)가 그린 〈트리엔트 공의회〉에도 반종교개혁의 취지와 이념이 상징적으로 그려져 있다.

2. 파스콸레 카티의 〈트리엔트 공의회〉

파스콸레 카티 〈트리엔트 공의회〉 1588년. 트라스테베레의 산타 마리아 성당. 이탈리아 로마

그림은 크게 두 부분으로 나뉘어 있다. 윗부분에는 트리엔트 공의회가 열리고 있는 역사적 장면을 그리고 있으며 교황, 추기경, 주교

단 등 여러 고위 성직자들이 가득 착석한 광경을 볼 수 있다. 아랫부분에는 반종교개혁을 상징하는 여러 의인화personification된 여성들과 지물attribute들이 그려져 있다. 윗부분은 역사적 장면이고, 아랫부분은 상상의 장면이다. 가톨릭교회를 상징하는 의인화는 전통적으로 에클레시아ecclesia이다. 아랫부분의 중앙에 하얀 옷을 입고 권좌에 앉아 있는 여인이 에클레시아이다. 교황관인 티아라tiara(삼중모)를 머리에 쓰고 교황십자가를 오른손에 쥐고 승리의 제스처를 취하고 있다. 그리고 왼손으로는 새로 재건축한 베드로 성당의 돔Dom 지붕을 만지며 자신이 곧 교회라는 것을 암시하고 있다. 그녀의 뒤에는 에클레시아의 지물인 성배와 십자가를 든 의인화들이 보이고, 그 위로는 그리스도의 부활과 승천을 상징하는 독수리가 날갯짓을 하고 있다. 에클레시아의 오른쪽에는 아이를 안고 있는 여인이 앉아 있는데 가톨릭교회가 생명의 수호자임을 상징하는 의인화이다. 그 여인의 오른쪽에는 계속해서 그리스도의 수난을 상징하는 아르마 크리스티arma Christi 모티브인 도끼와 기둥을 든 여인들이 그려져 있다. 그 앞에는 지구본과 책들이 놓여 있는데, 반종교개혁을 주도했던 예수회의 주요 사업인 '선교'와 '교육'을 상징하는 지물들이다.

종교개혁에 마틴 루터가 있었다면, 반종교개혁에는 이냐시오 로욜라Ignatius de Loyola(1491~1556)가 있다. 이냐시오 성인이 설립한 예수회Societas Iesu는 선교와 교육을 주요 사업으로 삼아 가톨릭 반종교개혁을 주도하였고, 종교개혁으로 실추된 교세를 재건하고자 했다. 그 예수회의 사업이 지구본(선교)과 책(교육)으로 상징되어 있다. 그림 속 에클레시아가 승리의 제스처를 취하고 있는 것은 종교개혁에 대한 가톨릭교

회의 승리를 의미한다. 에클레시아의 발밑에는 긴 머리칼을 한 남성이 고통스러운 표정으로 쓰러져 있는데, 이 사람이 누구인가를 아는 것이 그림 전체의 프로그램을 파악하는 열쇠이다. 에클레시아의 발밑에 깔려 있는 이 남자는 종교개혁자이며, 그가 이러한 모습으로 묘사된 것을 통해 우리는 트리엔트 공의회에서 종교개혁을 어떻게 바라보았는지 알 수 있다. 종교개혁은 이단이며, 개혁자들은 멸망해야 마땅한 자들이었던 것이다. 카티의 〈트리엔트 공의회〉는 종교개혁을 이단으로 단죄하고 가톨릭만이 정통성을 지닌 교회임을 천명한 반종교개혁의

요한 미하엘 로트마이어 〈프로테스탄트 이단에 대한 가톨릭 신앙의 승리〉 1729년. 칼 대성당. 오스트리아 빈

취지와 이념을 시각화한 작품으로 여기에 묘사된 요소들은 가톨릭 바로크 미술의 공식 프로그램으로 다른 작품들에서도 반복적으로 등장한다. 한 예로 오스트리아 빈의 칼 대성당Karlskirche 천장 벽화를 한 번 보자. 요한 미하엘 로트마이어Johann Michael Rottmayr(1656~1730)가 그린 〈프로테스탄트 이단에 대한 가톨릭 신앙의 승리〉에도 비슷한 장면이 연출되어 있다.

천상을 상징하는 구름 위에는 에클레시아가 그리스도의 성체가 담긴 잔을 들고 있고, 성체 주변으로 천상의 빛이 발하고 있다. 반면

구름의 아랫부분에는 험상궂게 생긴 한 남성이 깔려 있는데, 한 손에는 펜을 들고 있고 다른 한 손으로는 책을 빼앗기지 않으려는 듯 움켜쥐고 있다. 그가 분노에 찬 눈빛으로 바라보고 있는 곳에는 한 천사가 책을 불태우고 있다. 구름 밑에 깔려 있는 남성은 바로 종교개혁자이며, 천사가 소각하고 있는 책들은 모두 이단의 금서로 지정된 종교개혁자들의 글들이다. 카티의 〈트리엔트 공의회〉와 마찬가지로 이 그림에서도 가톨릭교회만이 정통신앙의 담지자이고 종교개혁자들은 이단이며 파멸의 대상이라는 반종교개혁의 프로그램을 담고 있다.

트리엔트 공의회를 통해 반종교개혁에서 천명하고 있는 사항들은 다음과 같이 요약될 수 있다. 첫째, 가톨릭교회만이 성서의 정통성을 지니고 있다. 루터가 히브리어 성서와 희랍어 성서를 독일어로 번역하며 모든 사람들이 직접 성서를 읽고 하나님과 관계할 수 있는 길을 열었다면, 반종교개혁에서는 오직 가톨릭교회만이 성서 해석의 권한을 지니고 있음을 재차 강조했다. 그래서 위의 그림에서도 종교개혁자의 번역물과 주석서들은 분서焚書의 대상으로 묘사하고 있다. 둘째, 루터가 만인사제설을 주장하였다면, 반종교개혁은 교황과 사제를 중심으로 하는 피라미드식 하이라키의 성직 체계를 더욱 강화하였다. 셋째, 루터가 개인의 결혼과 가정을 신앙공동체의 핵심으로 보았다면, 반종교개혁은 사제의 독신제를 재정비하여 마치 군대조직과 같은 성직체계를 구축, 자신들만이 신앙공동체의 주축이며 하나님의 대리자라고 여겼다. 넷째, 루터가 성체성사의 화체설을 부정하고 공재설을 주장했다면, 반종교개혁은 다시 화체설의 신비를 강조하고 사제들의 권한을 더욱 강화했다. 다섯째, 루터가 공개참회를 주장했다면, 반종교개혁은

다시 비밀스러운 고해성사와 용서의 신비에 정통성을 부여하였다.

　마지막으로, 미술에 관한 반종교개혁의 입장을 살펴보자. 루터를 제외한 모든 종교개혁자들이 가톨릭 성상과 성화에 대해 강경한 입장을 보이며 성상파괴운동을 주도했다면, 반종교개혁자들은 중세부터 이어져온 성인의 통공과 이에 근거한 성상, 성유물 공경을 더욱 강조했고, 반종교개혁의 이념을 대중에게 알리고 선전, 교화하는 데에 미술 매체를 더욱 적극적으로 활용하였다. 그 결과 바로크 시대에 미술품 주문과 제작은 가톨릭교회의 후원으로 그 어느 때보다 활기를 띠었고, 규모면에서도 타의 추종을 불허했다. 교회는 선전을 위해 더욱 화려한 미술을 요구하였고, 그 수요에 응하며 미술은 더욱 더 웅장한 양식Giant order으로 발전하게 된다. 그래서 이탈리아 바로크 미술은 곧 '가톨릭 바로크' 미술로 불릴 만큼 교회와 밀접한 상생관계를 맺으며 발전하였다. 반종교개혁을 주도한 예수회의 두 대표적인 성당인 로마의 일제수 성당Il Gesu(1584)과 산 이냐시오 성당Chiesa di Sant'Ignazio di Loyola(1650)의 천장 벽화에서 우리는 화려하고 거대하고 역동적인 가톨릭 바로크 미술의 극치를 보게 된다.

3. 일제수 성당의 〈예수 이름의 승리〉와 산 이냐시오 성당의 〈성 이냐시오의 승리〉

　1584년에 축성된 로마의 일제수Il Gesu 성당은 예수회의 모체성당이자 가톨릭 반종교개혁을 상징하는 교회 건축물이다. 1650년에 완공된 로마의 산 이냐시오 성당도 예수회Society of Jesus의 설립자인 이냐시오 성인을 위해 건축된 반종교개혁의 중요한 교회로, 일제수 성당

〈일제수 성당〉 1584년. 이탈리아 로마 　　　〈산 이냐시오 성당〉 1650년. 이탈리아 로마

을 모델로 지어졌다. 그래서 두 성당의 외관이 상당히 닮아 있는 것을 볼 수 있다. 두 성당의 천장 벽화에는 모두 이냐시오 성인의 행적을 그리고 있다. 이냐시오 성인은 반종교개혁의 영적 지도자였다. 그는 가톨릭교회의 권위에 절대적으로 순명하는 신앙을 강조했고, 그가 만든 〈예수회 회칙〉은 교황에 대한 절대적 복종을 강조한 흡사 군사회칙과도 같은 것이었다. 그의 저서 『영신 수련』은 1548년 정식으로 교회의 인가를 받았고, 지금까지도 가톨릭 신자들의 영적 수련을 위한 지침서로 널리 사용되고 있다. 이냐시오 성인과 예수회는 트리엔트 공의회와 반종교개혁을 이끄는 주체였고, 그들이 전개한 교육과 선교사업은 가톨릭교회가 다시 재건되는데 있어 두 기둥과도 같은 역할을 했다. 따라서 그들을 기념하는 일제수 성당과 산 이냐시오 성당이 얼마나 화려하게 장식되었을지는 충분히 상상할 수 있다. 우선 일제수 성당의 천장 벽화부터 살펴보자.

조반니 바티스타 가울리 〈예수 이름의 승리〉 1674년. 예수회 성당. 이탈리아 로마

 일제수 성당의 천장 벽화에는 "예수회" 명칭이 어떻게 생겨났는지의 기원을 보여주는 그림이 그려져 있다. 벽화의 하이라이트 부분에 빛으로 둘러싸인 십자가가 그려져 있는데, 십자가 아래에 예수회의 이니셜이자 "예수는 인류의 구원자"라는 의미를 담고 있는 IHS^{Iesus Hominum Salvato}가 쓰여 있다.

 예수회의 이니셜이 IHS가 된 데에는 이냐시오 성인의 환시 체

조반니 바티스타 가울리 〈예수 이름의 승리〉의 이니셜 디테일

험 이야기가 배경으로 자리한다. 1537년 교황 알현을 위해 로마로 가던 도중에 이냐시오는 십자가를 짊어진 예수 그리스도가 자신을 내려다보며 "로마에서 내가 너에게 은혜를 베풀 것이다"라고 말씀하시는 환시를 체험하였고, 이 체

험에 기반해 이냐시오 성인은 수도회를 설립한 후 이름을 "예수회"라고 부른다. 그렇게 생겨난 예수회는 1540년 교황청으로부터 정식 인가를 받았고, 일제수 성당이 모체교회로 설립된 것이다. 이러한 배경에서 일제수 성당은 바티칸의 신新 베드로 대성당과 함께 반종교개혁을 상징하는 성전으로 여겨졌고 이후 개조, 증축, 신축되는 모든 가톨릭 성전은 두 교회를 모델로 지어지게 된다. 일제수 성당의 천장 벽화에는 바로크 미술의 특징인 명암 대비가 극명하게 나타난다. 강렬한 빛과 아기천사들Putti로 둘러싸인 하이라이트 부분에는 그리스도의 현현을 암시하는 십자가와 예수회 이니셜이 보이고, 그 아래에는 그리스도의 현현을 놀라워하는 사람들이 구름 위에 무리를 지어 부유하고 있다. 어두운 그림자가 드리운 구름 아래쪽에는 다시 한 무리의 사람들이 떼를 지어 있는데, 바로 빛의 세계로부터 추방당하는 종교개혁자들의 무리로, 실재 천장 벽화의 프레임 밖으로 밀려나 아래로 추락하는 모습으로 연출되어 있다.

조반니 바티스타 가울리 〈예수 이름의 승리〉의 종교개혁자들 디테일

예수가 현현한 빛의 세계와 극명하게 대비되는 어두운 그림자 속에 얼굴을 감춘 사람들이 나락으로 추락하고 있다. 오른쪽 가장 아래에 그려진 사람의 손에는 종교개혁에 관한 내용으로 추정되는 책이 들려 있다. 강렬한 빛 속에 십자가를 배치하고, 어둠의 그림자 속에는 개혁의 무리들을 배치함으로써 종교개혁을 이단으로 규정한 반종교개혁의 생각을 극명하게 보여주고 있다. 개혁자들은 반그리스도적 이단이자 교회로부터 추방, 멸망될 자들이라는 것, 그리스도의 면전에서는 얼굴도 들지 못하는 부끄러운 무리들이라는 것을 공공연하게 그리고 있는 것이다. 하나님의 성전 안에 같은 하나님을 섬기는 사람들을 이와 같이 그리고 있는 것이 참으로 서글프지 않을 수 없다.

다음으로는 산 이냐시오 성당의 천장 벽화를 살펴보자. 이 천장 벽화는 일제수 성당의 벽화보다 규모가 크고, 화려함에 있어서 바로크 미술의 극치를 보여주고 있다.

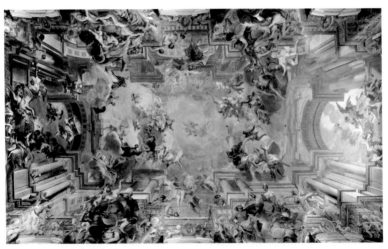

안드레아 포초 〈성 이냐시오의 승리〉 1691~94년. 산 이냐시오 성당 천장 벽화

일제수 성당의 천장 벽화가 예수회 명칭의 기원을 그리고 있다면, 산 이냐시오 성당의 천장 벽화는 예수회의 주요 사업이었던 선교의 신비를 그리고 있다.

정중앙 하늘 꼭대기에는 십자가를 든 예수 그리스도가 빛으로 둘러싸인 채 부유하고 있다. 그 아래에는

안드레아 포초 〈성 이냐시오의 승리〉의 이냐시오 성인 디테일

그리스도를 우러르고 있는 성 이냐시오가 구름 위에 앉아 두 팔을 벌린 제스처로 자신의 선교사업을 그리스도에게 보고하고 있다. 그러한 이냐시오를 바라보며 그리스도는 오른손으로 축복의 제스처를 취하고 있다. 이냐시오 성인이 그리스도에게 보고하고 있는 선교사업의 내용은 천장 벽화의 네 모서리에 각각 그려져 있다.

각각의 그림에는 예수회 신부들이 선교를 떠난 네 개의 대륙을 가리키는 ASIA, AFRICA, EUROPA, AMERICA가 대문자로 선명하게 새겨져 있다. 글자가 새겨진 장식 위로는 네 대륙을 상징하는 의인화된 여성들이 각각 자리하고 있다. 특정 지역이나 도시를 여인의 모습으로 의인화하는 것은 서양미술에서는 일반적인 이코노그라피이다. 여인들은 지역의 특징을 살려 각각 다른 피부색으로 그려져 있다. 아프리카를 상징하는 여인은 검은 피부로 그려져 있고, 아메리카를 상징하는 여인은 인디언 머리치장의 원주민 모습으로 묘사되어 있다. 아시

안드레아 포초 〈성 이냐시오의 승리〉의 네 대륙 디테일

아는 황색 피부로, 유럽은 전형적인 백인으로 그려졌다. 유럽은 오랜
세월을 거쳐 이미 기독교화된 지역인데 새삼스럽게 선교 지역으로 채
택된 것은 종교개혁으로 인해 잃어버린 신자들을 되찾으려는 반종교
개혁 프로그램으로 보인다.

가톨릭 바로크 화가인 페터 파울 루벤스Peter Paul Rubens(1577~1640)
의 〈네 대륙〉이라는 작품에서도 똑같은 반종교개혁의 선교 프로그램
을 읽을 수 있다.

1) 루벤스의 〈네 대륙〉

페터 파울 루벤스 〈네 대륙〉 1615년. 빈 미술사박물관. 오스트리아

왼쪽부터 유럽, 아프리카, 아시아, 아메리카의 네 대륙을 상징하는 네 여인이 그려져 있다. 각 여인의 옆에는 긴 수염을 한 네 노인이 여성들과 친밀한 자세로 앉아 있는데, 네 대륙을 상징하는 도나우강, 나일강, 갠지스강, 라플라타강의 의인화들이다. 그들이 기댄 항아리에서는 강을 상징하는 물이 흐르고 있다. 오른쪽 아래의 호랑이는 서양 미술에서는 매우 드문 이국적 모티브인데 여기서는 아시아를 상징하는 동물로 그려졌다. 젖을 먹는 새끼들을 악어로부터 지키기 위해 으르렁거리고 있다. 호랑이와 마주한 악어의 주위에는 아기천사들[Putti]이 장난을 치고 있다.[30]

안드레아 포초[Andrea Pozzo](1642~1709)가 산 이냐시오 성당의 천장

에 그린 네 대륙과 루벤스가 그린 〈네 대륙〉은 반종교개혁의 가톨릭교회가 추구하였던 세계 선교의 의지를 표상하고 있는 그림들이다. 종교개혁으로 실추된 위상을 회복하기 위해 세계로 교세를 확장하려 했고, 그 중심에 예수회가 있었던 것이다. 예수회는 반종교개혁 프로그램을 대중에게 알리는 데에 미술을 적극적으로 활용함으로써 신도들의 마음을 되찾으려 했다. 이러한 수요로 바로크 미술은 점점 더 화려하고 웅장한 미술로 발전했고, 일제수 성당과 산 이냐시오 성당의 천장 벽화는 그 정점을 보여주는 예이다. 이 그림들이 웅장하게 보이는 데에는 무엇보다 눈의 착시효과를 불러일으키는 "환상적 원근법"이라는 기법이 큰 역할을 하고 있다.

환상적 원근법

●
●

르네상스 미술의 원근법이 중력의 3차원 공간을 재현하는 데에 한정된 기법이었다면, 바로크 미술의 환상적 원근법은 무중력의 무한공간을 재현한 기법이다. 산 이냐시오 성당의 천장 벽화를 그린 안드레아 포초만 해도 『회화와 건축의 원근법』(1693~1702)이라는 책으로 환상적 원근법에 대한 이론을 펼친 화가였다. 환상적 원근법이 출현한 원인으로는 우선 자연과학적 배경을 들 수 있다. 코페르니쿠스와 갈릴레이가 지동설을 주장하면서 사람들은 더 이상 지구가 우주의 중심이 아니라는 것을 알게 되었고, 이러한 인식의 변화는 무한한 우주에 대한 동경심을 불러일으켰다. 그리하여 철학에서는 라이프니츠 같은 사상가가 우주론을 전개하였고, 미술의 영역에서는 우주의 무한공간으로 팽창하려는 "환상적 원근법" 같은 기술이 창조된 것이다. 환상적 원근법으로 그려진 인물들은 땅 위에 굳건히 서 있기보다는 중력으로부터 자유롭게 공중을 부유하는 모습으로 그려진다. 이 현상이 가장 먼저 나타난 작품은 사실 르네상스 전성기 화가인 라파엘로의 말기 작품에서였다.

1. 라파엘로의 〈초원의 성모〉와 〈시스티나의 마돈나〉

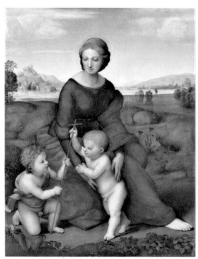 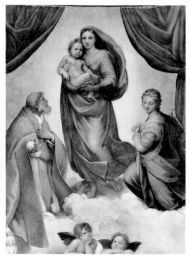

라파엘로 산치오 〈초원의 성모〉 1506년.
빈 미술사박물관. 오스트리아

라파엘로 산치오 〈시스티나의 마돈나〉 1514년.
게맬데 갤러리 알테 마이스터. 독일 드레스덴

라파엘로는 성모를 가장 많이 그린 화가로 유명하다. 그가 1506년에 그린 〈초원의 성모〉와 1514년에 그린 〈시스티나의 마돈나〉를 비교하면 르네상스 미술과 바로크 미술이 같은 화가에게서 동시에 나타나는 것을 볼 수 있다. 전자의 성모자는 땅 위에 굳건히 자리한 모습으로 그려지며 중력의 원리에 충실히 따르고 있지만, 후자의 성모자는 구름 위를 공중부양하고 있는 모습으로 그려지며 중력으로부터 자유롭다. 구름 아래에는 바로크 미술의 분위기 메이커인 푸티Putti도 등장하고 있다. 두 그림의 배경도 다르다. 〈초원의 성모〉에서는 배경이 3차원의 자연공간이지만, 〈시스티나의 마돈나〉의 배경은 초자연적이다. 성모자의 양쪽으로 드리운 커튼은 자연적 사실주의와 거리가 먼

바로크적 무대장치의 연출로 볼 수 있다. 성모의 표정도 〈초원의 성모〉에서는 자애롭고 단아한 고전적 아름다움을 보여주고 있는데, 〈시스티나의 마돈나〉의 성모 얼굴에서는 격정이 느껴진다. 아기예수와 함께 눈 앞의 무언가를 응시하며 불안하면서도 공포스러운 눈빛을 보여주고 있다.

라파엘로 산치오 〈시스티나의 마돈나〉의 성모자 디테일

〈시스티나의 마돈나〉는 이탈리아 피아첸차Piacenza의 산 시스토 San Sisto 수도원교회 제단화로 제작된 그림이었다. 주문시 제단 앞에는 그리스도의 십자고상Crucifix이 걸려 있었다고 하는데, 라파엘로는 그림 속 성모자가 그 십자고상을 바라보는 상황을 그림에서 연출하고 있는 것이다. 〈초원의 성모〉에는 정적이고 감정을 표출하지 않는 르네상스적 고전미가 담겨 있는 반면, 〈시스티나의 마돈나〉에서는 장차 있을 수난을 예견하는 성모자의 표정에 불안과 격정이 가득하다. 이는 곧 다가올 매너리즘 미술을 예견하는 것이며, 나아가 드라마틱한 역동성을 특징으로 하는 바로크 미술을 선취하는 요소라고 볼 수

있다. 이처럼 르네상스 말기에 이미 나타나고 있는 바로크 미술의 징조는 1600년 이후 본격적으로 활성화되었고, 뮤리오^{Bartolome Esteban} Murillo(1617~1682) 같은 반종교개혁의 화가에 이르면 완연하게 무르익어 〈드 로스 베네라블레스의 무염시태〉 같은 작품이 산출된다.

2. 뮤리오의 〈드 로스 베네라블레스의 무염시태〉

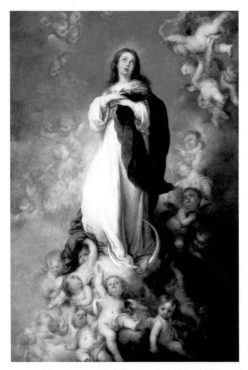

뮤리오 〈드 로스 베네라블레스의 무염시태〉 1658년. 프라도 미술관. 스페인 마드리드

이 작품은 세비야 대성당의 참사회 회원인 후스티노 데 네베 Justino de Neve가 세비야의 드 로스 베네라블레스 병원^{Hospital de los} Venerables의 예배당에 설치하고자 주문한 작품이다. 뮤리오는 무염시태

로만 20점 이상의 그림을 그렸다고 하니, 당시 이 주제에 대한 수요가 얼마나 많았는지 알 수 있다. 무염시태Immaculata conceptio는 마리아가 원죄 없이 잉태되었다는 뜻을 지닌 개념으로, 프란체스코회와 도미니코회는 그에 대해 각각 다른 입장을 표명했다. 프란치스코회에서는 무염시태를 교리로 구축한 반면, 도미니코회에서는 그럴 경우 그리스도를 통한 구원의 보편적 능력이 삭감된다고 여기며 무염시태에 대해 부정적 입장을 보였다. 이 때문에 두 거대 수도회 사이에는 이견과 갈등이 일어났고, 이내 가톨릭 신학 전체의 논쟁으로 번지게 된다. 그러자 교황 식스투스 4세Sixtus IV(재위 1471~1484)는 "원죄 없이 잉태된 마리아 축일"(1476)을 제정하며 사태를 수습하게 된다. 그러나 종교개혁과 함께 다시 논란은 점화되었다. 그리스도를 제외한 모든 인간이 원죄를 지니고 태어나는데 마리아만 예외일 수 없다는 주장이 부각되자 반종교개혁에서는 다시 무염시태 교리를 가톨릭의 정체성으로 공고히 하기에 이른다. 이러한 배경에서 엄격한 가톨릭 국가였던 스페인의 바로크 미술에서는 무염시태의 그림 주문이 폭발적으로 증가하였고, 도상학적 이론도 발달한다. 스페인의 바로크 화가이자 미술이론가였던 프란치스코 파체코Francisco Pacheco(1564~1654)는 『회화의 기술』(1649)이라는 저서에서 무염시태의 마리아를 "햇살 가득한 천국에서 티끌 하나 없이 깨끗한 순백의 옷과 외투를 입고 머리에는 열두 개의 별이 빛나는 후광과 왕관을 쓰고 발밑에는 초승달을 딛고 서서 두 손은 가슴에 기도하듯 포갠" 모습으로 그려야 한다고 기술한다. 그런데 이 묘사는 요한계시록에 묘사된 묵시록의 여인 즉 "하늘에 큰 표징이 나타났는데, 한 여자가 해를 둘러 걸치고, 달을 그 발밑에 밟고, 열두 별이 박힌 면

류관을 머리에 쓰고 있었습니다"(묵 12:1)와 상당히 유사하다. 무염시태의 마리아는 이처럼 요한이 비전으로 본 묵시록의 여인과 암암리에 동일시되며 시간을 초월한 천상의 존재로 여겨졌고, 1854년에는 결국 가톨릭의 정식 교리Dogma로 공표되기에 이른다. 이러한 일련의 마리아 교리에 대한 정립과정을 통해 우리는 뮤리오가 그린 무염시태 도상을 온전히 이해할 수 있다. 그림을 보면 파체코의 글에서처럼 구름 위에 마리아가 초승달을 밟고 서 있다. 그녀의 머리 위에 빛나는 후광은 "열두 별이 박힌 면류관"처럼 보이고, 얼굴은 원죄 없이 태어난 평생 동정 마리아를 강조하듯 처녀처럼 순결하게 그려져 있다. 머리카락 역시 처녀성을 강조하듯 길게 늘어뜨리고 있다. 두 손을 가슴에 포개고 하늘을 우러르는 과장된 몸짓은 바로크 미술에서 자주 볼 수 있는 드라마틱한 제스처이다. 감정과 드라마가 역동적으로 표현되어 있음에도 불구하고 화면은 전체적으로 통일감을 이루는 데에서 전형적인 바로크 미술 양식을 엿볼 수 있다. 마리아의 주변을 리듬감 있게 감싸고 있는 아기천사들putti의 역할로 역동적 통일성이 더욱 강화되고 있다.

라파엘로의 〈시스티나의 마돈나〉가 바로크적인 요소에도 불구하고 여전히 르네상스의 고전적이고 정적인 경직성을 보여주고 있다면, 뮤리오의 〈드 로스 베네라블레스의 무염시태〉는 땅의 중력으로부터 완전히 해방된 무한공간에서의 자유로운 운동감을 리듬감 있게 표현하고 있다. 르네상스의 원근법이 인간이 바라보는 3차원 공간을 재현하는 기술이었다면, 바로크 미술의 환상적 원근법은 다시 인간의 관점을 초월한 우주론적 세계관을 표상하고 있다. 그러나 중세의 상징적인 금빛 하늘이 아니라 자연과학에서 출발한 우주적 무한공간에 대한 동

경을 반영한 하늘이다. 지동설로 지구 중심의 세계관에서 우주 중심의 세계관으로 바뀌자 가톨릭교회는 이를 이단으로 규정하면서도 무한공간으로의 확장을 표현한 환상적 원근법은 창조자 하나님의 영광을 그리는데 적극 활용한 것이고, 산 이냐시오 성당의 천장 벽화는 그 대표적인 예인 것이다.

안드레아 포초 〈성 이냐시오의 승리〉 1691~94년. 산 이냐시오 성당 천장 벽화

우주로 확장된 무한공간의 하늘을 무대로 예수 그리스도와 이냐시오 성인의 드라마틱한 만남이 환상적 원근법의 기술로 화려하고 장엄하게 그려져 있다. 하늘을 부유하는 수많은 인물이 눈앞에 현란하게 펼쳐지고, 그리스도가 계시는 가장 높은 하늘은 무한대 공간으로 열려 있다. 무한공간으로의 팽창 의지는 심지어 장르 간의 경계도 허물어뜨린다. 회화, 조각, 건축의 경계가 무중력의 공간으로 흡수되어 사라지고 마치 하나로 융합된 전체만 남는 듯하다. 산 이냐시오 성당의 천장 벽화를 가만히 보고 있으면 실재 건축물은 창문뿐이라는 것을 알 수

있다. 나머지는 다 환상적 원근법으로 그려진 가짜 건축물이고, 어디서부터 실재이고 어디서부터 허구인지의 경계가 흐려지며 무한공간의 효과가 극대화된다. 이 모든 꿈틀거리는 역동성에도 불구하고 이상하리만치 전체적으로는 하나로 통일된 듯한 인상을 준다. 바로크 미술의 특징인 역동적 통일성이 극대화된 예이다. 산 이냐시오 성당의 천장벽화는 환상적 원근법의 기술에 기반하여 회화, 조각, 건축을 아우르며 산출된 하나의 거대한 종합미술이라고 볼 수 있으며 그 배후에는 반종교개혁 프로그램을 더욱 화려하고 웅장하게 선전하고자 한 가톨릭교회의 의지가 자리하고 있다고 말할 수 있다.

가톨릭교회의 바로크화 Barockisierung

1. 성 스테판 주교성당

가톨릭교회의 반종교개혁 프로그램과 함께 성장한 이탈리아의 바로크 미술은 이탈리아를 넘어 알프스 북쪽 지역으로 재빨리 확산된다. 예수회의 선교사업의 대상에 유럽도 포함되며 가톨릭교회는 개축, 증축, 신축되는 모든 성당 건축을 "바로크화 Barockisierung"한다. 이때 바로크화된 성전들의 모델은 반종교개혁을 상징하는 예수회의 모체성당인 로마의 일제수 성당이었다. 기존 성당 건축의 바로크화 작업이 어떠한

성 스테판 주교성당 1693년. 독일 파사우

방식으로 일어났는지 잘 보여주는 예로 파사우Passau 시의 성 스테판 주교성당Dom St. Stephan을 살펴보고자 한다. 도나우 강이 갈라지는 지점에 위치한 고도古都 파사우의 중심부에 자리한 이 성당은 중세에 지어졌지만 "바로크화"의 과정에서 전면 개축된 교회이다.

카를로 루라고Carlo Lurago 성 스테판 주교성당의 입면도

이 성당은 본래 중세 고딕 교회였는데 여러 번의 화재로 크고 작은 공사를 거쳤고, 반종교개혁 이후 진행된 바로크화의 물결 속에서 대대적으로 개축된 케이스이다. 그래서 기본 골격은 전형적인 중세 3주랑 바실리카 구조이며 파사드fassade, 신랑, 측랑,

교차랑, 종탑, 고측창, 내진, 동쪽의 앱스로 이루어졌다.[31] 파사드를 살펴보면 양쪽에 올라간 두 개의 종탑에서 중세 '서쪽구조물west work'의 흔적을 엿볼 수 있고, 양파 모양의 지붕은 고딕 파사드의 첨탑 모양을 바로크화한 것으로 볼 수 있다. 중요한 것은 종탑 사이의 파사드가 로마 일제수 성당의 파사드와 거의 흡사하다는 점이다.

일제수 성당의 파사드는 순수 바로크 양식으로 지어진 최초의 파사드이며, 그 모델은 피렌체에 소재한 산타 마리아 노벨라 성당의 파사드이다. 르네상스의 대표적 건축가 레온 바티스타 알베르티Leon Battista Alberti(1404~1472)가 르네상스 이념에 따라 인간 중심의 구도로 개조한 최초의 르네상스 파사드인데[32] 이 파사드를 기본골격으로 삼아

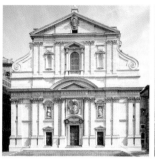
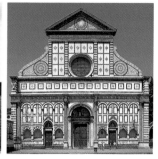

성 스테판 주교성당의 파사드.
1693년. 독일 파사우

일제수 성당의 파사드. 1584년.
이탈리아 로마

산타 마리아 노벨라 성당의 파사드.
1470년. 이탈리아 피렌체

바로크적인 "역동적 통일성"을 가미한 것이 일제수 성당의 파사드다. 이렇게 산출된 최초의 바로크 파사드는 반종교개혁의 '바로크화' 물결 속에서 개축, 증축된 모든 중세 건축물들에 모델로 적용되었고, 파사우의 성 스테판 주교성당의 파사드도 그 문맥에서 이해되는 것이다.

이제 성당 내부로 들어가 보자. 성 스테판 주교성당은 파사드뿐만 아니라 내부도 완벽하게 바로크화되어 있다. 화려한 천장 벽화와 교회 내부를 가득 채운 새하얀 스투코stucco 조각과 장식들이 하나로 어우러지며 마치 거대한 종합 예술작품을 보는 것과 같다. 신랑身廊, Nave의 복도가 긴 것은 교회의 본체가 라틴 십자가의 평면도를 지닌 고딕 건축물이기 때문이다. 긴 신랑을 지나면 교차량을 지나 앱스가 있는 내진內陣, Choir 공간으로 들어간다. 내진 공간의 거대한 천장 벽화에서도 중세건축의 흔적을 볼 수 있다. 즉 중세 때에는 분절되어 있던 천장의 각 단위를 하나로 묶어 '통일'시키고 평평해진 면 위에 벽화를 그린 것이다. 다시 말하면 천장이 원래 중세건축물에서는 모두 분절되어 있었다는 것이다. 그런데 분절되어 있던 천장 구조를 하나로 통일시키

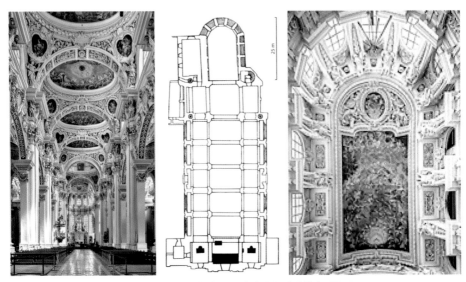

성 스테판 주교성당의 신랑(좌), 평면도(중), 내진 천장 벽화(우)

는 것이 신랑에서는 불가능하다. 신랑의 길이는 내진 길이의 두 배가
넘기 때문이다. 즉 하중을 견디는 문제로 중세 때 분절되어 있던 천장
구조를 신랑에서는 그대로 유지해야 했고, 그로부터 신랑의 천장 벽화
는 하나로 통일되는 대신 분절된 천장 수만큼 여러 개로 분산되어 있
는 것이다.

일제수 성당이나 산 이냐시오 성당의 천장 벽화가 하나로 통일된
거대 천장 벽화를 산출할 수 있었던 것은 두 성당 모두 신축 성당들이
기 때문이다. 바로크 양식의 교회들은 르네상스의 중앙집중식 건축과
정을 거치며 신랑이 중세 고딕 교회보다 짧아지고 천장 높이도 낮아졌
기 때문에 하중이 상대적으로 적었던 것이다. 반면 성 스테판 주교성
당은 본체가 중세 고딕 교회이기 때문에 처음부터 거대한 천장 벽화를
그릴 수 없는 조건을 지녔고, 결과적으로 분절된 천장 벽화로 나타난

중세 고딕 성당의 천장 구조(좌), 성 스테판 주교성당의 신랑 천장 벽화(우)

것이다. 그럼에도 불구하고 스투코stucco의 백색 효과로 인해 전체적으로는 역동적이면서도 통일된 느낌을 주며 '바로크화'된 교회의 면모를 탁월하게 보여주고 있다.

벽화의 프로그램은 반종교개혁의 이념이다. 서쪽 배랑拜廊, Narthex에서부터 〈그리스도의 성체〉, 〈성령의 작용〉, 〈가톨릭교회의 승리〉, 〈천상의 성부〉, 〈성령과 성체〉가 차례로 그려져 있다. 내진內陣의 천장 벽화는 파사우 교구의 수호성인인 성 스테파노의 순교 장면을 테마로 하는데, 하늘이 열리고 빛 가운데 비둘기 모양의 성령이 성인에게 현현하는 내용으로 구성되어 있다. 내진을 마감하는 앱스Aps 부분에는 타원형의 프레임 안에 작은 벽화가 독립적으로 그려져 있고, 교회 전체에서 가장 성스러운 공간인 만큼 성체聖體가 담긴 잔이 천상의 빛 가운데 현현하는 내용을 담고 있다. 반종교개혁에서 다시 강조한 화체설이 성당의 가장 성스러운 공간에 시각화된 것으로 볼 수 있다.

성 스테판 주교성당의 내진內陣 천장 벽화. 성령, 성체 도상 디테일

신랑의 천장 벽화 중 하나인 〈그리스도의 성체〉를 확대해서 살펴
보자.

〈그리스도의 성체〉 성 스테판 주교성당 신랑 천장 벽화

구름 사이로 하늘이 열리고 그 안에 천상의 빛이 빛나고 있다. 그
곳으로부터 한 천사가 나타나 성체가 들어있는 잔을 지상의 사람들에
게 보여주고 있다. 그러자 모두 놀라워하고, 특히 병자와 약자들은 구
원의 희망으로 하늘을 우러르며 찬양하고 있다. 내용은 전혀 어렵지
않다. 그 어떤 알레고리나 은유적 표현도 없다. 그림의 예술성도 평범

한 수준이다. '바로크화'는 워낙 대대적인 규모로 이루어진 사업이었기 때문에 동원된 화가들은 대부분 대가들이 아니라 일거리가 있는 곳에 장기체류하며 작업하던 장인들이었다. 이들은 스스로 창조적인 도상을 만들어내는 화가들이라기보다는 기존에 있던 도상을 본本으로 삼아 그리거나 사제들이 주문하는 내용을 그대로 그려주는 수준에 머물렀다. 따라서 작품의 예술성은 떨어지지만 대량 생산이 가능했고, 장식적인 측면에서는 스투코stucco 재료와 어우러지며 하나의 통일된 종합예술작품을 산출할 수 있었다. 벽화의 내용도 대중들의 마음을 되찾기 위해서는 엘리트들이 선호하는 난해한 도상보다는 단순하지만 쉽게 이해되는 내용들을 선호했고, 오히려 화려한 장식에 비중을 둠으로써 선전효과를 극대화시키고 있다. 성전 안으로 들어서는 순간 공간 전체를 압도하는 화려한 장식만으로도 선전효과는 충분했을 것이다. 이러한 방식으로 진행된 '바로크화'는 파사우의 성 스테판 주교성당처럼 커다란 교구성당뿐만 아니라 한적한 지역의 작은 수도원성당이나 순례성당에 이르기까지 대대적인 차원으로 이루어졌다.

2. 오버랄타이히 수도원교회와 비르나우 순례자교회

독일 남부 바이에른 주의 보겐Bogen 시에 자리한 오버랄타이히 수도원교회와 보덴 호수Bodensee에 위치한 비르나우 순례자교회를 보면 외딴 지역에 지어진 그리 크지 않은 규모의 성당들임에도 불구하고 내부로 들어가면 화려한 장식의 '바로크화'가 이루어진 것을 볼 수 있다. 천장 벽화에는 환상적 원근법의 무한공간이 펼쳐져 있고, 꿈틀거리는 역동성에도 불구하고 전체적으로는 하나의 통일된 공간이라는 인상을

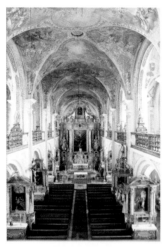
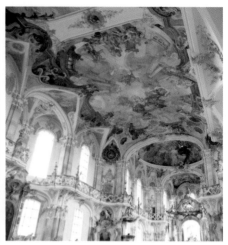

오버랄타이히 수도원교회 1630년.
독일 레겐스부르크

비르나우 순례자교회 1747년. 독일 비르나우

주고 있다. 이처럼 가톨릭교회는 바로크 미술의 특징인 "역동적 통일
성"을 최대한 활용하여 화려하고 장엄한 교회 공간을 연출하도록 함으
로써 반종교개혁의 이념을 대중화시키는데 박차를 가한 것이다.

카라바조와 카라치:
개인의 창조성으로부터 공적 미술로

•
•

가톨릭 반종교개혁의 프로파간다 도구로 적극 활용된 바로크 미술이 하루아침에 생겨난 것은 아니었다. 늘 그렇듯 새로운 미술 양식은 화가의 손끝에서 시작한다. 화가 개인의 천재적 재능과 상상력으로 새로운 기법이 창조되고 그것이 세상에 알려지며 공적 미술로 수용되는 과정을 거치는 것이다. 바로크 미술의 시작에는 한 천재적인 화가 카라바조^{Caravaggio}(1573~1610)가 있었다. 무한공간을 연출하는 환상적 원근법과 역동적 통일성도 카라바조가 처음 발견한 '명암법'으로 소급된다. 명암법은 '밝음'과 '어두움'의 합성어인 이탈리아어 키아로스쿠로 chiaroscuro 혹은 테네브리즘^{tenebrism}이라고 불린다. 르네상스 미술의 원근법이 인간 중심의 관점을 시각화한 기법이었다면, 바로크 미술의 명암법은 원근법을 더 디테일하게 실현시키며 인간 중심의 관점을 강화시켰다고 볼 수 있다. 중세인들이 신이 거하는 초월계를 상상하며 금빛 바탕을 칠했다면, 르네상스인들은 인간이 거하는 자연계를 사실적으로 묘사하고자 3차원 공간을 시각화했고, 바로크인들은 이제 자연의 운용에 따라 교차하는 빛과 어둠을 그림 안으로 끌어들여 3차원 공간의 입체감을 더욱 리얼하게 표현한 것이다. 명암법이 처음 본격적으

로 가시화된 작품은 카라바조의 〈마태의 소명〉이다. 이 그림이 그려진 1600년에 바로크 미술이 시작됐다고 볼 수 있다.

1. 카라바조의 〈마태의 소명〉

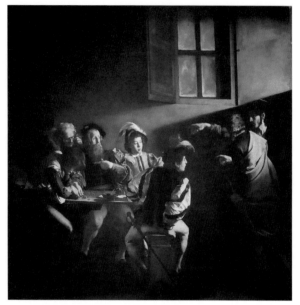

카라바조 〈마태의 소명〉 1600년. 산 루이지 데이 프란체시 성당. 이탈리아 로마

〈마태의 소명〉은 복음사가인 마태가 세리였을 당시 그리스도로 부터 부르심을 받는 순간을 상상해 그린 그림이다. 세리들이 모여 있는 방은 어두컴컴하다. 그 방 안으로 창을 통해 강렬한 빛이 들어오고 있고, 그 방향에서 그리스도가 입장하고 있다. 그리스도가 어둠을 밝히는 빛이라는 의미가 내재된 연출이다. 순간 어두운 방에서 일어나고 있는 일들이 빛을 받아 환하게 드러나고 있다. 화들짝 놀란 사람들

을 향해 그리스도는 오른손을 번쩍 들어 마태를 부르신다. 마태의 소명 이야기는 마태복음 9장 9절에 짧게 언급된다. "예수께서 거기에서 떠나서 길을 가시다가, 마태라는 사람이 세관에 앉아 있는 것을 보시고 말씀하셨다. '나를 따라오너라.' 그는 일어나서, 예수를 따라갔다." 이 짧은 구절을 화가는 한 편의 드라마로 상상해 무대 위의 한 장면처럼 화면에 재현하고 있다. 그리스도의 왼쪽에는 천국의 열쇠를 쥐고 있는 베드로가 동행하고 있다. 그리스도의 오른손이 가리키고 있는 곳에는 한 남성이 고개를 푹 숙인 채 돈을 세고 있는데 그가 마태로 추정된다. 까만 베레모를 쓴 남자가 그리스도를 바라보며, 이 자가 바로 마태라는 듯 손가락으로 가리키고 있다. 고리대금으로 착취한 돈을 세고 있는 마태의 모습은 초라한 죄인의 모습이고, 이 공간은 죄의 공간이다. 그러나 그리스도가 들어서는 순간 빛이 들이닥치면서 죄는 환하게 드러나고 있다. 카라바조는 마태가 죄인으로 살던 때의 지극히 인간적인 모습을 드라마틱하게 그리고 있다. 그리고 이 드라마에서 명암법은 인간의 공간을 실감나게 표현하는 데에 탁월한 효과를 자아내고 있다. 카라바조의 이러한 독특한 연출기법은 〈의심하는 도마〉에서도 나타난다.

2. 카라바조의 〈의심하는 도마〉

요한복음 20장 24~29절을 보면 의심하는 도마 이야기가 나온다. 그리스도께서는 부활하신 후 여러 제자들에게 나타나셨고, 이를 믿지 못한 도마는 "나는 내 눈으로 그의 손에 있는 못자국을 보고, 내 손가락을 그 못자국에 넣어 보고, 또 내 손을 그의 옆구리에 넣어 보

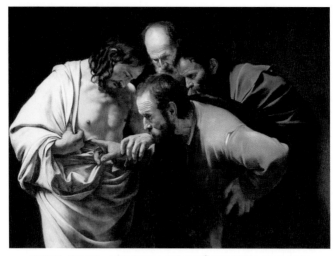

카라바조 〈의심하는 도마〉 1602년. 상수시 궁殿 픽쳐 갤러리. 독일 포츠담

지 않고서는 믿지 못하겠소!"라고 말한다. 이에 그리스도께서는 어느 날 도마에게 나타나시어 "네 손가락을 이리 내밀어서 내 손을 만져 보고, 네 손을 내 옆구리에 넣어 보아라. 그래서 의심을 떨쳐버리고 믿음을 가져라"라고 말씀하신다. 이 이야기는 초기 기독교 미술에서부터 그려져온 전통적인 주제이지만, 카라바조는 상당히 파격적인 방식으로 연출하고 있다. 우선은 성흔의 자리에 도마가 손가락을 넣어 확인하는 장면이 너무도 리얼하게 묘사되어 있어 충격적이고, 다음은 전통적인 도상과 비교할 때 도마를 포함한 제자들의 행색이 너무 누추하고 조야해서 충격적이다. 여기에 강렬한 명암이 극적으로 연출되며 화면 전체에 강력한 통일성을 부여하고 있다. 이성으로는 이해하기 힘든 부활이라는 초월적 사건을 두고 주인공들이 서로 머리를 맞대며 진지하게 토론하는 모습으로 그리고 있다. 카라바조의 〈의심하는 도마〉는 과감하고 파격적인 표현으로 당시 많은 논란을 불러일으켰지

만, 예술성에 있어서는 천재성을 인정받으며 국제적으로도 많은 추종자를 낳는 계기가 된다. 네덜란드 화가 헨드릭 테르브루그헨Hendrick ter Brugghen(1588~1629)이 그린 〈의심하는 도마〉를 한 번 살펴보자.

1) 헨드릭 테르브루그헨의 〈의심하는 도마〉

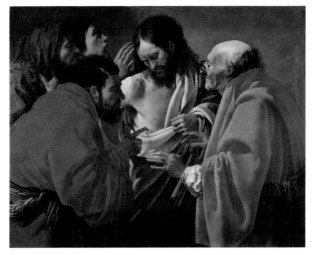

헨드릭 테르브루그헨 〈의심하는 도마〉 1622년. 암스테르담 국립미술관. 네덜란드

헨드릭 테르브루그헨은 10년간 이탈리아에서 유학하며 (1604~1614) 카라바조를 접했고, 그의 명암법을 네덜란드에 전파하며 카라바조를 추종하는 "유트레히트 화파"를 형성한다. 카라바조의 작품과 상당히 유사하지만 그리스도와 제자들의 표정이 통속적으로 표현된 점, 오른쪽 제자가 코안경을 쓰고 있는 점 등은 네덜란드 미술 특유의 일상적 요소가 가미된 표현이라고 볼 수 있다.

카라바조의 명암법과 드라마틱한 연출 방식은 스페인의 궁정화가

벨라스케스Diego Velazquez(1599~1660)에게도 예외 없이 영향을 주고 있다. 펠리페 4세의 궁정화가로 들어가기 전 벨라스케스는 자신의 고향인 세비야에서 보데곤Bodegon화33라고 불리는 일련의 풍속화 작품들을 그렸는데, 이 작품들에서 카라바조의 영향을 짙게 느낄 수 있다. 벨라스케스의 1622년작 〈세비야의 물장수〉를 통해 스페인 바로크 미술에 미치고 있는 카라바조의 영향력을 살펴보자.

2) 벨라스케스의 〈세비야의 물장수〉

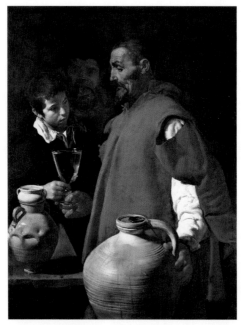

벨라스케스 〈세비야의 물장수〉 1622년. 앱슬리 하우스. 영국 런던

그림의 주인공으로 보이는 물장수가 물이 담긴 큰 항아리를 쥐고 서 있다. 그가 건네는 물을 한 소년이 진지한 표정으로 받아들고 있

다. 일상 서민임을 강조하듯 물장수의 옷차림은 허름하고 누추하다. 어깨 부분에는 심지어 옷이 찢겨져 있다. 이 모티브는 카라바조의 〈의심하는 도마〉에 그려진 도마의 옷을 연상시킨다. 그리고 보니 물장수의 이마에 자글자글하게 패인 주름과 턱수염도 도마의 얼굴에 패인 주름, 턱수염과 상당히 비슷하다. 벨라스케스의 보데곤화는 카라바조의 강렬한 명암법과 성인聖人을 허름한 차림으로 묘사하는 참신한 발상에서 영향을 받아 탄생했다고 볼 수 있다. 성화의 세속화 경향은 가톨릭 바로크 외에 바로크 미술의 또 다른 라인을 형성하고 있었는데, 이는 결국 종교개혁으로 소급되는 현상이다. 대 피터 브뤼헐과 같은 네덜란드의 화가들이 성화에 대한 대체물로 발견한 우화나 풍속화 장르는 미술계에 매우 참신하고 혁신적인 소재로 받아들여졌고 네덜란드를 넘어 이탈리아, 스페인 등의 가톨릭 국가로도 스며든 것이다. 벨라스케스의 "보데곤화"는 말하자면 네덜란드의 혁신적인 미술 장르와 카라바조의 혁신적인 명암법이 결합하여 나타난 미술이라고 볼 수 있다. 여기에 종교적 상징성까지 부여하며 풍속화의 종교화로서의 가능성을 한층 업그레이드시키고 있는데, 물장수가 쥐고 있는 물항아리를 자세히 살펴보자.

흙으로 빚은 듯 보이는 묵직한 도기 안에는 물이 가득 들어 있을 것이다. 도기 표면을 보면 물방울이 군데

벨라스케스 〈세비야의 물장수〉의 물항아리 디테일

군데 맺혀 있는데, 위쪽에 살짝 붉은 핏자국 같은 흔적이 배어 있다. 물방울과 핏자국은 신학적 해석의 여지를 지닌 성서적 모티브이다. 요한복음 19장 31~37절을 보면 로마의 병사들이 그리스도의 임종을 확인하기 위해 그리스도의 옆구리를 찌르는 이야기가 나온다. "유대 사람들은 그 날이 유월절 준비일이므로, 안식일에 시체들을 십자가에 그냥 두지 않으려고, 그 시체의 다리를 꺾어서 치워달라고 빌라도에게 요청하였다. 그 안식일은 큰 날이었기 때문이다. 그래서 병사들이 가서, 먼저 예수와 함께 십자가에 달린 한 사람의 다리와 또 다른 사람의 다리를 꺾고 나서, 예수께 와서는, 그가 이미 죽으신 것을 보고서, 다리를 꺾지 않았다. 그러나 병사들 가운데 하나가 창으로 그 옆구리를 찌르니, 곧 피와 물이 흘러나왔다." 옆구리에서 피와 물이 흘러나온 것은 물리적으로 해명할 수도 없고, 이해도 불가능하다. 그러나 중세시대에 제작된 바이블 모랄리제Bible moralisee에 흥미로운 도상이 하나 있는데, 하와의 창조 장면에 예표론적으로 상응하는 신약의 장면이 매우 유니크하게 묘사되어 있다.[34] 이 도상을 통해 그리스도의 옆구리에서 나온 피와 물의 상징적 의미를 사유해보자.

그림의 윗부분은 창세기 2장 21절 "주 하나님이 남자를 깊이 잠들게 하셨다. 그가 잠든 사이에, 남자의 갈빗대 하나를 뽑고, 그 자리는 살로 메우셨다. 남자에게서 뽑아낸 갈빗대로 여자를 만드시고, 여자를 남자에게로 데리고 오셨다"를 재현한 하와의 창조 장면이다. 아랫부분은 앞에서 언급한 요한복음 구절을 묘사하고 있는데, 그 방식이 매우 상징적이다. 피와 물이 흘러나온 그리스도의 옆구리에서 한 여인이 나오고 있다. 이 여인이 피와 물의 속뜻인데 그리스도와 이 여인의

관계가 어떤 의미를 지니는지 알기 위해 예표론적 관계에 있는 아담과 이브의 관계를 살펴보자. 아담이 이브를 보고 "이제야 나타났구나, 이 사람! 뼈도 나의 뼈, 살도 나의 살"(창 2:23)이라고 말하는데 이는 혼인의 은유적 표현이며, 혼인은 하나님과 이스라엘의 관계를 상징하는 메타포이기도 하다. 하나님이 신랑이면 이스라엘은 신부이다. 그리고 이 관계는 신약에서도 이어진다. 아담의 옆구리에서 아담의 짝이 나왔듯이 그리스도의 옆구리에서도 그리스도의 짝이 나온다.

바이블 모랄리제Bible Moralisee 2554 folio 2v. 오스트리아 국립도서관. 오스트리아 빈

그 짝이 피와 물로 상징되는데 바로 에클레시아ecclesia 즉 교회이다. 구약에서 하나님의 짝이 이스라엘이듯이 신약에서 그리스도의 짝은 교회이다. 에클레시아의 이코노그라피는 그리스도의 보혈을 담은 성배를 들고 승리의 왕관을 쓴 여인으로 묘사되는데[35] 위의 그림에서도 왕관을 쓰고 성배를 든 모습으로 그려져 있는 것이다. 에클레시아가 피와 물로 상징되는 것은 교회의 성례전sacrament 즉 성체성사, 세례성사와도 연결된다. 물을 통한 세례성사로 새 사람으로 거듭나고, 보혈을 통한 성체성사로 죄사함을 받아 구원에 이르는 교회의 핵심적 전례를 상징한다. 벨라스케스의 〈세비야의 물장수〉는 일상의 사물을 통해 이

러한 심오한 신학적, 성례전적 의미를 담고 있는 매우 상징적인 그림이라고 볼 수 있다. 도기는 그리스도의 몸으로 비유할 수 있고, 그 안에 담긴 물은 우리를 새 사람으로 거듭나게 하는 세례수와 같다. 물장수가 소년에게 물을 담아 진지하게 건네는 장면은 마치 세례자 요한이 세례를 주는 장면 혹은 사제가 세례를 집전하는 장면으로 연상된다. 도기 표면에 배어나온 핏자국은 그리스도의 대속의 보혈을 암시하며, 세례를 통한 죄사함의 의미로 해석될 수 있다.

종교개혁은 초월적 하나님보다는 우리의 일상 속에 살아계시는 하나님을 강조한다. 벨라스케스의 "보데곤" 풍속화는 종교개혁 이후 변화한 시대정신을 카라바조의 명암법과 네덜란드의 풍속화 형식에 담은, 가톨릭 바로크 이외에 또 다른 바로크 미술의 경향을 짙게 보여주는 세속화된 성화라고 볼 수 있다. 이처럼 가톨릭 화가들에게서조차 나타난 종교화의 '세속화' 경향은 당시 화가들 사이에 종교와 종파를 넘어 암암리에 확산되었던 '새로운 미술'의 징조들이었으며, 그 배경에는 종교개혁이 야기한 새로운 시대정신이 자리하고 있다고 볼 수 있다. 카라바조 역시 동시대 북유럽 화가들 사이에 확산되었던 이 '새로운 미술'과 '새로운 시대정신'의 영향을 암암리에 받고 있었던 것이다. 문화의 교류는 정치 종교적 이데올로기를 초월해 이루어진다. '동시대'를 살아가는 이유 하나만으로 화가들은 같은 시대정신을 공통분모로 지니며 '동시대'의 양식을 공유한다. 카라바조의 파격적이고 인간적인 성화도, 벨라스케스의 보데곤 풍속화도 종교개혁 이후 신교의 화가들이 확산시킨 '새로운 미술'과의 공유 속에서 산출된 '동시대' 미술 현상인 것이다. 카라바조의 동시대 미술은 파격성과 세속성 때문에 이탈

리아 내에서는 많은 신학적 논란을 일으켰지만, 그의 천재성과 탁월한 예술성으로 사람들의 마음을 사로잡았고 이내 교회의 성화 주문도 쇄도하게 된다. 그럼에도 불구하고 성과 속의 논란은 계속되었다. 그 중심에 있던 그의 1605년 작품 〈성모의 죽음〉을 한 번 살펴보자.

3. 카라바조의 〈성모의 죽음〉

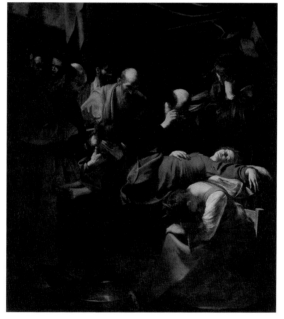

카라바조 〈성모의 죽음〉 1605년. 루브르 미술관. 프랑스 파리

이 작품은 교황의 변호사였던 래르치오 케루비니Laerzio Cherubini (1556~1626)가 카르멜 수도회 교회, 산타 마리아 델라 스칼라santa maria della scala에 자리한 자신의 개인 예배당을 위해 주문한 작품이다. 그런데 정작 카르멜 수도회에서 작품 설치를 거부하면서 만토바의 공작인

빈첸초 곤차가^{Vincenzo Gonzaga}(1562~1612)가 구입한 작품이다. 수도회가 이 그림을 왜 거부하였는지는 성모의 묘사를 보면 바로 알게 된다. 성모마리아의 임종에 대해 성서는 일체 언급하고 있지 않지만 화가들은 이 주제를 지속적으로 그려왔고, 죽음 이후 일어난 승천과 천상모후 대관식 등 초월적인 이미지들을 통해 그녀를 신격화시켜 왔다. 카라바조가 활동하던 당시 가톨릭은 반종교개혁 시기였기 때문에 천상의 존재로서 마리아를 특히나 강조했다. 마리아의 임종 장면도 죽음 자체보다는 죽음 후에 일어난 승천과 천상모후로서의 영광에 초점을 두는 그림들이 특히 많이 그려졌다. 그런데 카라바조의 〈성모의 죽음〉에서는 천상의 영광은 전혀 찾아볼 수 없다. 어두운 공간 속에서 사도들은 성모의 죽음을 애통해 하고 있고, 막달라 마리아도 오른쪽 아래에서 엎드려 비통해 하고 있다. 위에서 비추는 빛이 승천에 대한 암시로 여겨질 수도 있지만, 그럼에도 불구하고 성모의 모습이 가히 충격적이다. 전통적인 임종 장면에서 성모는 보통 경건한 수녀복장에 머리칼은 두건으로 가지런히 넘기고 두 손은 가슴에 포갠 모습으로 그려졌는데, 카라바조의 그림에서는 누추한 세속 여인의 복장을 하고 머리카락은 마구 헝클어져 있으며, 한 손은 배에 걸치고 다른 한 손은 힘없이 늘어뜨리고 있다. 성모를 덮고 있는 흐트러진 덮개 아래로 드러난 지저분한 맨발도 너무 충격적이다. 이 모습은 원죄 없이 태어난 평생 동정이신 성모마리아의 임종 모습이라기보다는 마치 길거리에서 객사한 여인처럼 보인다. 카라바조는 타고난 보헤미안적 기질을 지닌 화가였고, 성화의 인물들도 거리의 사람들을 모델로 그렸다고 한다. 이 그림의 성모도 거리의 여인을 모델로 그렸을 것으로 추정된다. 카라바조의 천

재성과 독창적인 성화 해석에도 불구하고 이 그림이 왜 수도원에 의해 거부되었는지는 충분히 짐작된다. 천상의 존재로서 성모의 위상을 그 어느 때보다 강조했던 반종교개혁의 가톨릭 정서로 미루어볼 때, 성모를 거리에서 객사한 여인처럼 그린 이 그림을 가톨릭 수도회에서는 도저히 허가할 수 없었을 것이다. 그러나 카라바조의 작품 중에는 〈그리스도의 매장〉처럼 가톨릭 반종교개혁의 프로그램에 협조적으로 부합하는 그림도 있었다.

4. 카라바조의 〈그리스도의 매장〉

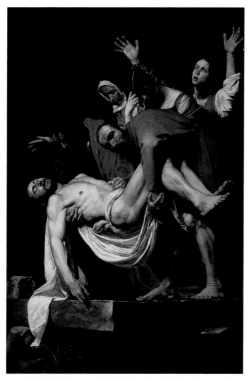

카라바조 〈그리스도의 매장〉 1604년. 바티칸 미술관. 바티칸 시국市國

〈그리스도의 매장〉은 그리스도의 죽음을 애도하는 "피에타" 장면과 함께 많이 그려온 전통적인 그리스도 수난도상으로, 십자가에서 내려지신 후 매장될 곳으로 이동하는 모습을 묘사한다. 카라바조는 이 주제를 강렬한 명암 대비와 역동적 운동감으로 표현하고 있고, 3미터 높이의 크기로 제작함으로써 앞으로 전개될 바로크 미술의 특징들을 미리 예견하고 있다. 그리스도의 다리를 들고 있는 남성은 아리마대의 요셉이며, 그에 대해서는 마태복음 27장 57절 이하에 다음과 같이 기술되어 있다. "날이 저물었을 때에, 아리마대 출신으로 요셉이라고 하는 한 부자가 왔다. 그도 역시 예수의 제자이다. 이 사람이 빌라도에게 가서, 예수의 시신을 내어 달라고 청하니, 빌라도가 내어 주라고 명령하였다. 그래서 요셉은 예수의 시신을 가져다가, 깨끗한 삼베로 싸서, 바위를 뚫어서 만든 자기의 새 무덤에 모신 다음에, 무덤 어귀에다가 큰 돌을 굴려 놓고 갔다. 거기 무덤 맞은편에는 막달라 마리아와 다른 마리아가 앉아 있었다." 이 성서 구절에 근거해 그리스도의 매장 장면에는 항상 아리마대의 요셉이 등장한다. 산헤드린의 고위직이었던 그를 누추한 옷차림의 일꾼처럼 묘사한 것은 진정 카라바조답다. 얼굴 모습과 옷차림을 보아 〈의심하는 도마〉의 도마를 다시금 연상하게 하는데, 아마도 같은 거리의 사람을 모델로 그렸을 것이라 추정된다. 그의 위에는 막달라 마리아가 오란스orans 자세로[36] 두 팔을 하늘로 향한 채 넋이 나간 듯한 표정으로 그리스도의 죽음을 애도하고 있다. 그녀의 아래에는 다른 마리아와 수녀복을 입은 성모가 비애에 잠겨 있다. 그리고 그 아래에는 그리스도의 상체를 받치고 있는 사도 요한이 그려져 있다. 이 그림은 미술 수집가이자 가톨릭 주교인 알렉산드로 비트

리체Alessandro Vittrice가 로마의 산타 마리아Santa Maria in Vallicella의 예배당 제단화로 주문한 작품이다. 카라바조의 다른 그림들에 비해 가톨릭 반종교개혁의 이념을 성례전적 측면에서 충실히 반영하고 있는 작품으로 그리스도의 축 늘어진 몸은 성체를, 주인공들이 올라가 있는 석판은 성체성사를 드리는 가톨릭 미사의 제단을 연상시킨다.

한편 〈그리스도의 매장〉 도상과 성체성사의 연관성은 이미 이코노그라피적으로 자체적인 전통을 지니고 있었다. 르네상스 화가 프라 안젤리코Fra Angelico(1390~1455)가 그린 〈그리스도의 매장〉과 이 작품을 모델로 삼아 그렸다는 플랑드르 화가 로히어 판 데르 베이든Rogier van der Weyden(1399~1464)이 그린 〈그리스도의 매장〉을 보면 그 도상학적 전통을 읽을 수 있다.

1) 프라 안젤리코의 〈그리스도의 매장〉

프라 안젤리코는 도메니코 수도회의 수사로, 수도회 원장까지 지냈던 신앙심이 매우 깊었던 화가였다. 그가 그린 〈그리스도의 매장〉은 작은 소품이지만 성체성사의 성례전과 연결시킨 매우 중요한 그림이다. 여느 그리스도 매장 도상들과 달리 이 그림에서는 성모와 사도 요한이 그리스도의 죽음을 애도하며 비탄에 잠긴 모습이 아니라 마치 '경배'드리는 듯한 모습으로 묘사되어 있다. 이미 돌아가신 그리스도는 가지런하게 깔린 새하얀 천 위에 아리마대 요셉의 부축을 받으며 십자가 죽음을 연상시키는 자세로 서 계신다. 이 묘한 구도에서 우리는 이 그림이 단순한 성서 이야기의 재현을 넘어 성체성사의 '전례'를 암시하고 있는 작품임을 알 수 있다. 그리스도의 몸을 감싸고 있는 천이 전례

프라 안젤리코 〈그리스도의 매장〉 1440년. 알테 피나코텍. 독일 뮌헨

용 천과 연결되며 '성체'와 '전례'가 하나로 어우러짐을 더욱 실감나게 시각화하고 있다. 프라 안젤리코의 이 작품으로부터 영향을 받았다고 하는 플랑드르 화가 로히어 판 데르 베이든의 작품 〈그리스도의 매장〉 (1450)을 한 번 보자.

2) 로히어 판 데르 베이든의 〈그리스도의 매장〉

이 그림에서도 그리스도는 십자가에 매달리신 모습을 연상케 하는 자세로 서 계신다. 이미 돌아가셨기 때문에 축 늘어진 몸을 아리마 대의 요셉과 니고데모(요한 19:39)[37]가 뒤에서 받치고 있고, 양 옆에는 성모와 사도 요한이 비탄에 잠겼다기보다는 '경배'드리는 모습으로 그려져 있다. 그리스도가 서 계시는 석판은 돌무덤을 막는 용도로 쓰이는 것이나, 마치 성체성사를 드리는 미사의 제대처럼 보인다. 이것을 강조하듯 그 앞에서 한 천사가 무릎을 꿇고 경배드리고 있다. 프라 안

로히어 판 데르 베이든 〈그리스도의 매장〉 1450년. 우피치 미술관. 이탈리아 피렌체

젤리코의 그림에 비해 플랑드르 화파의 현실적 사실주의와 결합되어 좀 더 구체적으로 그려지고는 있지만 기본적인 형태와 취지는 같다. 모두 그리스도의 매장 장면을 성체성사 전례와 연결시키고 있는 그림들이다. 가톨릭 성화에는 중세에서부터 인간의 죄를 대속하기 위해 십자가에서 돌아가신 그리스도의 성체를 다양한 방식으로 표현해 왔고, 〈그리스도의 매장〉도 그 표현 방식 중 하나였다. 특히 성체성사와 연결되고 있다는 점에서 제1장에서 살펴본 이스라헬 판 메케넘의 〈성 그레고리우스 미사〉 도상과 일맥상통한다. 가톨릭교는 성체성사에서 사용되는 제병祭餠이 실제 그리스도의 몸으로 변화한다고 믿었고, 그 믿음이 시각미술에서도 다양한 방식으로 그리스도의 몸(성체)을 통해 표

현되어온 것이다. 이러한 전통이 종교개혁을 거치며 가톨릭의 정체성으로 더욱 강화되었고, 카라바조의 〈그리스도의 매장〉도 그러한 반종교개혁의 정서에서 주문, 제작된 것으로 볼 수 있다. 높이 3미터에 달하는 거대한 화면 앞에서 관람자들은 가톨릭 미사의 제대를 연상시키는 석판과 그 위에서 빛을 받고 계신 그리스도의 몸을 압도적으로 느끼며 성체성사의 신비를 사유하게 될 것이다.

카라바조는 비운의 어린 시절과 보헤미안 같은 청년 시절을 보낸 화가였다. 1600년경 그의 재능을 알아본 프란체스코 델 몬테Francesco Maria Del Monte(1549~1627) 추기경의 후원을 받고 요절하기까지 불과 10여년 동안 그는 불멸의 명작들을 남겼다. 파격적이고 세속화된 종교화로 많은 논란을 일으키기도 했지만 그의 천재적 재능은 간과될 수 없었고, 교회는 그의 재능을 반종교개혁 이념을 선전하는 미술로 적극 수용하였다. 그의 손끝에서 창조된 강렬한 명암법과 드라마틱한 화면 구성과 역동적인 통일감이 이후 바로크 미술 양식의 토대가 되었고, 대중들의 마음에 짙은 호소력으로 다가가며 반종교개혁 이념을 선전하는 데에 자양분의 역할을 한 것이다.

카라바조와 함께 바로크 미술의 시대를 연 또 다른 천재는 안니발레 카라치Annibale Carracci(1560~1609)였다. 카라바조가 저잣거리의 아무개들을 모델로 파격적인 성화를 그린 아웃사이더 화가였다면, 카라치는 르네상스의 고전적 아름다움을 계승해 바로크 미술로 성실히 연결시킨 모범생 같은 화가였다. 카라바조가 강렬한 명암 대비와 드라마틱한 순간 포착으로 가톨릭 바로크 미술의 '역동적 통일성'에 기여했다면, 카라치는 무한공간으로 부유하는 인물들을 그리며 "환상적 원근

법"에 기반을 놓는다. 카라바조가 성모를 불경스럽게 그렸다면, 카라치는 반종교개혁의 이념에 부합하는 천상의 성모, 영광의 성모, 신격화된 성모를 그렸다. 카라치가 1602년에 그린 〈성모 승천〉과 〈성모 대관〉을 살펴보자.

5. 카라치의 〈성모 승천〉과 〈성모 대관〉

체라시 예배당, 산타 마리아 델 포폴로, 이탈리아 로마

카라치의 〈성모 승천〉은 로마 아우구스티누스 수도회 교회인 산타 마리아 델 포폴로Santa Maria del Popolo의 체라시 예배당Cerasi Chapel에 설치된 중앙제단화이다. 양쪽으로는 카라바조의 〈성 바울의 회심〉과 〈성 베드로의 십자가형〉이 걸려 있어서 가톨릭 바로크 미술을 대표하는 두 화가의 상반되는 특성을 한 눈에 감상할 수 있다.

카라바조의 그림들이 강렬한 명암 대비로 인해 전체적으로 어둡고 칙칙한 분위기를 자아낸다면, 카라치의 〈성모 승천〉은 밝고 화사하

안니발레 카라치 〈성모 승천〉 1602년. 체라시 예배당.
산타 마리아 델 포폴로, 이탈리아 로마

며 과감한 원색이 빛을 발한다. 카라바조의 인물들이 땅의 중력과 무게감에 종속되어 있다면, 카라치의 인물들은 땅의 중력으로부터 자유로워 공중을 부유한다. 성모 승천은 환상적 원근법을 표현하는 데에는 탁월한 소재였다. 그림 아래쪽에는 빈 무덤이 보이고, 그 주변에는 승천하는 성모의 모습을 놀랍게 바라보는 제자들이 둘러싸고 있다. 성모가 두 팔로 감싸고 있는 하늘에는 빛이 가득한 또 다른 초월적 하늘이 열리고 있다. 성모의 어깨를 감싸고 있는 숄이 그 하늘과 연결되며 황금빛을 띠고 있는데 성부를 상징하는 색깔이다. 성모가 입은 옷의 빨간색은 성자(사랑)를 상징하고, 외투의 파란색은 교회를 상징하는 색깔이다. 성모를 위와 아래에서 동행하는 아기천사들Putti은 자연공간을 천상의 공간으로 만드는 바로크 미술의 분위기 메이커들이다. 〈성모 승천〉이 걸린 산타 마리아 델 포폴로 예배당의 위쪽 천장에는 성모 승천 다음에 이어지는 이야기인 〈성모 대관〉 장면이 그려져 있다.

하늘로 승천한 후 성모는 천상모후가 되어 아들인 그리스도로부

안니발레 카라치 〈성모 대관〉(좌), 조반니 바티스타 리치 〈성령과 네 복음사가〉(우) 1601년. 체라시 예배당. 산타 마리아 델 포폴로. 이탈리아 로마

터 하늘의 여왕을 상징하는 왕관을 수여받는다. 이 장면을 묘사한 〈성모 대관〉 도상이 〈성모 승천〉의 성모가 바라보는 시선의 방향에 배치됨으로써 승천 후의 이야기가 이어지도록 연출하고 있다. 성모는 가슴에 손을 포갠 성심의 자세로 머리를 숙이고 있고, 그리스도는 그녀에게 천상모후의 왕관을 씌워주고 있다. 그 위로는 비둘기 모양을 한 성령이 빛 가운데 현현하고 있다. 그 비둘기 성령이 〈성모 대관〉 옆에 그려진 조반니 바티스타 리치의 〈성령과 네 복음사가〉에서 다시 등장한다. 바로크 양식의 대표적인 형태인 타원형 안에 빛으로 둘러싸인 성령 비둘기가 그려져 있고, 그 주위에 네 복음사가를 상징하는 사자(마가), 황소(누가), 독수리(요한), 사람(마태)이 각각 그려져 있다. 타원형 안에 비둘기 성령을 그려 넣는 것은 베드로 대성당의 베드로 권좌Cathedra of St. Petrus와 일제수 성당의 천장 벽화를 비롯하여 모든 바로크화化된

성당에 똑같이 나타나는 반종교개혁 미술의 핵심 프로그램이다.

베드로 권좌 스테인드글라스 장식. 1653년. 베드로 대성당. 이탈리아 로마(좌),
교차랑Crossing 천장 벽화. 일제수 성당. 이탈리아 로마(우)

가톨릭 반종교개혁의 프로그램에 부합하는 이상적인 그림들을 그린 카라치의 작품들은 카라바조와는 다른 방식으로 가톨릭 바로크 미술에 기여하였다. 화려한 원색과 하늘로 자유롭게 떠다니는 인물들의 묘사는 한 세기를 풍미한 바로크 미술의 "환상적 원근법"에 토대가 된다. 카라바조와 카라치는 상반된 기질을 지닌 개인들이었지만, 이들의 손끝에서부터 명암법이 창조되고 환상적 원근법의 싹이 돋아나며 130년 동안 지속된 가톨릭 바로크 미술이 그 어느 미술 양식에서보다 화려하고 웅장하게 피어날 수 있었던 것이다.

가톨릭 바로크와 궁정 바로크

●
●

바로크 미술은 가톨릭교회의 반종교개혁과 함께 성장하였다 해도 과언이 아니다. 개인의 창조성에서 출발하였지만 교회의 적극적인 후원과 지지 속에서 더욱 화려하고, 역동적이고, 거대한 미술로 발전하였다. 반종교개혁의 교회는 대외적인 프로파간다를 위해 강렬하고 화려한 미술을 원하였고, 카라바조나 카라치 같은 화가들의 기술이 그 수요를 충족시키며 공적 미술로 적극 수용되어 화려하고 웅장한 가톨릭 바로크 미술 양식이 형성된 것이다.

한편 그렇게 형성된 바로크 양식은 반종교개혁 이념을 대외적으로 선전하는 일뿐만 아니라 세속군주의 무한한 권력 의지를 대외적으로 과시하는 데에도 최적화된 양식이었다. 합스부르크 왕조의 쇤브룬 궁Schloss Schobrunn과 루이 14세의 베르사유 궁은 절대권력으로 부상한 바로크 군주들의 힘을 상징하는 대표적인 건축물들이다. 쇤브룬 궁의 대★갤러리와 베르사유 궁의 왕실예배당royal chapel을 보면 가톨릭 바로크 미술의 특징이 세속 궁전에도 똑같이 나타나는 것을 볼 수 있다.

로마의 예수회 성전인 일제수 성당과 산 이냐시오 성당의 천장을 장식했던 환상적 원근법 기술이 여기서도 똑같이 적용되어 있다. 반

쇤브룬 궁^宮 대^大갤러리. 1643년. 오스트리아 빈

베르사유 궁^宮 왕실예배당. 1689~1715. 프랑스 베르사유

종교개혁의 중추 역할을 담당했던 예수회가 교세를 회복하고자 선교와 교육사업을 대대적으로 벌이며 전세계로 '팽창'하고자 했다면, 바로크의 군주들 역시 그들이 지녔던 권력을 외부로 '팽창'시키고자 하였다. 교세이든 세속 권력이든 외부로의 무한 팽창을 욕구했다는 점에서 역동적 통일성과 환상적 원근법의 바로크 양식은 권력자들의 권력 의지를 표상하는 최적의 양식이었던 것이다. 바로크의 대표적인 조각가 베르니니Gian Lorenzo Bernini(1598~1680)가 제작한 〈우르반 8세 기념상〉과 〈루이 14세 흉상〉은 바로크 미술의 강력한 후원자였던 권력의 두 축을 상징적으로 보여주는 작품들이다.

이탈리아의 바로크 미술은 화가 개인의 천재성과 창조성에서 시작하였지만, 가톨릭교회와 바로크 군주들의 후원 속에서 점점 더 화려하고 장엄한 거대 양식으로 발전하였고, 130년 동안 한 시대를 풍미하는 미술 양식으로 우뚝 선다. 꿈틀거리는 역동성에도 불구하고 전체적

지안 로렌조 베르니니 〈루이 14세 흉상〉 1665년. 베르사유 궁殿. 프랑스(좌).
지안 로렌조 베르니니 〈우르반 8세 기념상〉 1640년. 카피톨리니 미술관. 이탈리아 로마(우)

으로 통일감을 자아내고 거대한 규모로 관람자의 시선을 압도하는 환
상적 이미지야말로 권력자들의 의지를 표상하는데 최적의 양식이었던
것이다.

제5장

네덜란드의
시민 바로크 미술

이탈리아 로마에서 시작해 알프스 북쪽의 전 유럽으로 빠르게 확산된 "바로크화Barocksierung"로 유럽 가톨릭 지역의 미술은 화려하고 거대하게 전개되었다. 그러나 같은 시기에 신교 지역의 미술은 완전히 다른 방향으로 전개되었다. 전자의 미술이 역동적 통일성과 환상적 원근법에 기반한 거대하고 화려한 미술이라면, 후자는 평범한 사람들의 일상성을 부각시킨 소박한 미술이었다. 전자가 성스러운 영광의 이미지를 강조했다면, 후자는 비신성화된 일상적 세속의 이미지로 나타났다. 주문 계층도 전자의 경우는 가톨릭교회와 가톨릭 왕실의 귀족들이었다면, 후자의 경우는 종교개혁으로 새롭게 등장한 중산층 시민들이었다. 이들이 새로운 정치 세력으로 등장하며 시민 중심의 바로크 미술이 꽃피웠으며, 그 중심에는 네덜란드 미술이 있었다. 성상파괴운동이 가장 극심하게 일어났던 나라였던 만큼 네덜란드의 미술은 전통과의 급격한 단절 속에서 일상화, 비신성화, 세속화의 흐름을 가장 빠르게 전개시켰고, 새로운 미술의 출현을 선도해 갔다.

렘브란트의 일상적 성화

●

●

제2장에서 언급하였듯이 네덜란드의 종교개혁은 가톨릭 스페인에 대항한 정치적 해방운동과 깊이 맞물려 진행되었다. 80년간 지속된 독립전쟁(1567~1648)의 결과로 네덜란드의 남쪽지역 즉 현재의 벨기에는 가톨릭 스페인의 속령으로 남게 되고, 북쪽지역 즉 현재의 네덜란드는 스페인으로부터 독립하여 프로테스탄트 신교 국가로 부상한다. 그래서 미술에 있어서도 이전에는 같은 플랑드르 미술의 전통을 지니고 있었지만, 바로크 시대로 오면 두 지역의 미술이 확연히 달라진다. 그 대표적인 예로 벨기에를 중심으로 활동했던 가톨릭 바로크 화가 페터 파울 루벤스Peter Paul Rubens(1577~1640)와 네덜란드 암스테르담을 중심으로 활동했던 렘브란트Rembrandt van Rijn(1606~1669)를 들 수 있다. 이 두 화가는 같은 바로크 시대에 활동했음에도 불구하고 완전히 상이한 미술 양식을 보여주고 있다. 독실한 가톨릭 신자였던 루벤스는 오스트리아의 왕실화가이자 합스부르크 왕조의 외교가로도 활약하며 로마를 중심으로 전파된 화려하고 웅장한 가톨릭 바로크 양식을 계승한 반면, 렘브란트는 시민 바로크 미술의 풍토 속에서 친근하고 일상적인 독특한 성화들을 그리며 새로운 미술을 개척하고 있었다. 두 화가가 그린

그리스도의 십자가 도상들을 비교하며 그 차이를 살펴보도록 하자.

1. 루벤스와 렘브란트의 십자가 수난 도상

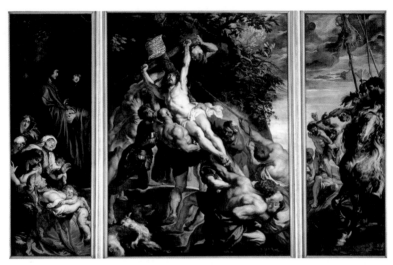

루벤스 〈십자가로 올려지심〉 1611년. 안트베르펜 성모 주교좌성당. 벨기에

〈십자가로 올려지심〉은 전통적인 그리스도 수난passion 도상 중 하나이며, 수많은 화가들이 그려온 주제이다. 이탈리아에서 8년간 (1600~1608) 그림 공부를 한 후 안트베르펜으로 돌아온 루벤스는 성 발부가St. Walbuga 대성당으로부터 대형 제단화 주문을 받는다. 스페인의 광기에 가까운 약탈전쟁으로 네덜란드의 남부지역이 독립을 포기하고 가톨릭령으로 남게 되자 남쪽 교회들은 다시 미술품으로 채워지기 시작했고, 그 규모는 이전보다 훨씬 더 화려하고 거대해진다. 이러한 배경에서 주문 제작된 〈십자가로 올려지심〉은 루벤스를 일약 유명화가의 반열로 오르게 한 작품이다. 현재는 안트베르펜의 성모 주교좌성당

Cathedral of Our Lady에서 볼 수 있으며, 전통적인 삼폭제단화triptychon 형태로 그려졌다. 가톨릭 바로크 양식답게 십자가에 못 박히고 들어 올려지는 그리스도의 모습이 매우 역동적이고 드라마틱하게 묘사되어 있다. 십자가를 들어올리는 사람들뿐만 아니라 못 박히신 그리스도 역시 팔등신의 근육질로 그려졌는데, 꿈틀거리는 모습이 마치 헬레니즘 시대의 〈라오콘상〉을 연상시킨다. 그림의 크기도 폭 5미터에 달하며, 가톨릭 바로크 미술의 거대 양식Giant order을 유감없이 보여주고 있다. 이에 비하면 렘브란트가 그린 십자가 수난 작품은 크기도 작고, 화려하기보다는 절제된 구도로 명상을 유도하는 듯하다.

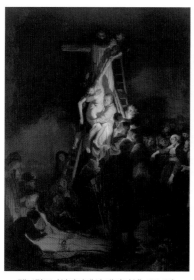 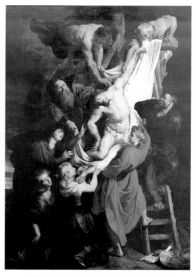

렘브란트 〈십자가에서 내려지심〉 1634년. 에르미타주 미술관. 러시아 상트페테르부르크

루벤스 〈십자가에서 내려지심〉 1614년. 안트베르펜 성모 주교좌성당. 벨기에

렘브란트의 〈십자가에서 내려지심〉에 묘사된 그리스도의 몸을 보면 렘브란트의 다른 그림들에서는 보기 힘든 양감을 보여주고 있는데,

당시 세간의 화제였던 루벤스의 〈십자가에서 내려지심〉으로부터 영향을 받은 것으로 추정된다. 루벤스의 〈십자가에서 내려지심〉은 〈십자가로 올려지심〉이 성공하자 이어 주문, 제작된 작품으로 같은 안트베르펜의 성모 주교좌성당에 소재하고 있다. 축 늘어진 채 내려오고 있는 그리스도의 몸은 렘브란트의 그림과 비슷하지만 전체적인 분위기는 확연히 다르다. 그리스도의 몸을 감싸고 있는 새하얀 천과 아래서 그리스도의 몸을 받히고 있는 사도 요한의 붉은 옷이 선명히 눈에 들어오며 어두운 분위기를 화사하게 환기시키고 있다.

그러나 렘브란트의 그림에는 화려한 색채도, 강렬한 드라마와 역동성도 찾아볼 수 없다. 어둠이 자욱하게 깔린 화면에 그리스도의 축처진 몸만 조명을 받으며 수난에 대한 명상적 분위기를 자아내고 있다. 십자가에서 주검이 되어 내려오는 모습을 지켜보며 가장 아파했을 사람은 어머니인 마리아였을 것이다. 그리스도의 주검을 안고 애도하는 마리아를 독립적으로 그린 일명 〈피에타〉 도상은 화가들이 아들을 잃은 어머니의 슬픔을 상상하며 산출한 도상인 것이다. 두 작품에 묘사된 마리아의 모습을 살펴보도록 하자.

루벤스가 그린 성모의 얼굴은 처절한 고통 속에서 숨을 거둔 아들을 지켜보는 어머니의 고통스러운 얼굴이라기보다는 왠지 꿈을 꾸는 듯한 갈망의 눈빛을 하고 있다. 반면 렘브란트가 그린 성모는 슬픔과 고통을 이기지 못해 혼절하고 마는 창백한 노파의 모습으로 그려져 있다. 얼굴 생김새도 루벤스의 성모는 이상적 비율의 조각 같은 얼굴을 하고 있는 반면, 렘브란트의 성모는 지칠 대로 지친 깡마른 현실 여인의 얼굴을 하고 있다. 그녀를 부축하는 사람들도 자신이 믿고 따르

루벤스 〈십자가에서 내려지심〉의 성모마리아 디테일(좌),
렘브란트 〈십자가에서 내려지심〉의 성모마리아 디테일(우)

던 그리스도의 죽음을 차마 믿지 못하겠다는 듯 망연자실한 모습으로 묘사되어 있다. 두 화가의 표현법의 차이는 가톨릭 바로크 미술과 시민 바로크 미술의 차이라고 볼 수 있다. 전자는 대외적이고 공적인 성격의 미술이고, 후자는 사적이고 주관적이다. 전자는 반종교개혁의 프로파간다 미술로서 화려하고 거대하며 이상적인 양식을 추구한 반면, 후자는 화가 개인의 주관적 해석에 기반한 독특한 화법을 부각시키고 있다. 그래서 루벤스의 인물들은 고대 그리스 조각상을 연상시키며 딱히 새로운 것이 없는 모습인 반면, 렘브란트의 인물들은 화려하지는 않지만 현실적인 요소들로 오히려 새롭게 느껴진다.

〈십자가에서 내려지심〉은 렘브란트가 성공의 정점에서 그린 그림이다. 당시 네덜란드 미술의 중심지였던 암스테르담으로 이주한 후 렘브란트에게 가장 많이 들어온 주문은 초상화였다. 그런데 주문자가 교회나 왕실의 귀족들이 아니라 암스테르담에서 새롭게 부상한 중산층 시민들이었다. 각자 직업을 가지고 부富를 소유하게 된 일반 시민들이

자신의 초상화를 갖고 싶어한 것이다. 일상을 사는 평범한 사람들의 초상화를 그리며 렘브란트의 성화에는 자연스럽게 현실 속 얼굴들이 스며들었을 것이고, 그러한 배경에서 위와 같은 일상 속 어머니 모습으로 성모의 얼굴도 그려질 수 있었을 것이다. 렘브란트 성화의 독특성은 화가의 주관적 성서 '해석'에도 원인이 있을 것이다. 이미 해석된 기존의 도상을 답습하는 대신에 스스로 성서를 읽고 해석한 새로운 내용을 그림에 재현하는 것이다. 그 '해석'이라는 것이 어떻게 일어나는지 그의 작품 〈아틀리에에서의 화가〉를 통해 분석해보자.

2. 렘브란트의 〈아틀리에에서의 화가〉

렘브란트 〈아틀리에에서의 화가〉 1626년경. 보스턴 미술관. 미국 매사추세츠

〈아틀리에에서의 화가〉는 미술 행위에서 화가의 해석이 어떻게 일어나는지를 상상하게 하는 그림이다. 캔버스와 거리를 두고 골똘히

그림을 바라보고 있는 화가의 모습에서 마치 이 세상에 화가와 그의 작품만 존재하는 듯한 분위기를 느낄 수 있다. 작품과 거리를 두고 서 있지만 동시에 작품 속으로 들어가 작품과 혼연일체가 된 듯하다. 그림 속으로 들어가 그림과 하나가 되고, 다시 그림 밖으로 나와 그림과 '거리'를 두며 작품을 '객관화'하는 순간을 이 그림에서 재현하고 있다. 캔버스와 화가 사이에 놓인 '거리'는 "해석학적 거리"(리쾨르)이다. 이 거리는 철저하게 객관적이면서 동시에 철저하게 주관적이다. 해석학적 거리는 '창조적' 거리이다. 여기서 작품의 독창성이 산출된다. 루벤스는 대규모의 공방에서 많은 조수를 거느리며 작업했지만, 렘브란트는 혼자 작업했다. 고독한 아틀리에에서 혼자 그림과 마주하며 자신만이 아는 영적 대화를 나누었을 것이다. 그래서 〈아틀리에에서의 화가〉에서는 왠지 프로테스탄트적인 경건함이 느껴진다. 무리 속 한 사람이 아니라 단독자 개인으로서의 '나'가 그림 앞에 서 있다. 교회가 중재하는 객관적 신앙이 아니라 오로지 '나'와 하나님 사이에만 존재하는 내적인 신앙이 시각화된 것만 같다. 화가의 신앙은 해석학적 신앙이다. 작품과 거리를 두고 다시 하나되기를 반복하며 산출된 독창성이 해석학적 신앙의 증거Zeugnis이다. 이렇게 산출된 렘브란트의 작품들은 독창적이다. 전통 도상을 답습한 것이 아니라 그만이 그릴 수 있는 이미지로 나타난다. 이 이미지에 내재하는 독창성이 화가의 신앙의 증거이며, 이는 작품과 거리를 두고 동시에 작품 안으로 들어가 하나되기를 '반복'하면서 산출된다. 렘브란트의 다른 십자가 수난 작품인 〈십자가로 올려지심〉을 보면 실재 화가 자신이 그림 안에 들어가 있는 것을 볼 수 있다.

3. 렘브란트의 〈십자가로 올려지심〉

렘브란트 〈십자가로 올려지심〉 1633년. 알테 피나코텍, 독일 뮌헨(좌), 자화상 디테일(우)

〈십자가로 올려지심〉은 네덜란드의 독립투쟁을 주도했던 오라니엔의 프레데리크 헨드리크Frederik Hendrik van Oranje(1584~1647)에 의해 주문된 그리스도 수난Passio Christi 연작 중 하나이다. 가톨릭 바로크의 화려하고 거대한 미술과는 달리 크기도 아담하고, 화려함보다는 프로테스탄트적인 엄숙함이 깃들어 있다. 또한 화가의 개인적인 성서 해석이 담담하게 표현된 주관적 성화의 면모를 보이고 있다. 특히 화가가 그림 안에 자신의 자화상을 그려 넣음으로써 '나도 그리스도가 수난 받는 장소에 함께 있었다'라는 자의식을 생생하게 연출하고 있다. 이전에도 성화 안에 화가들이 자화상을 그려 넣으며 자신의 존재감을 표현해왔지만 이 그림에서처럼 수난 받는 그리스도 곁에 바짝 붙어 있는 모습으로 그려진 것은 처음이다. 이 현상은 '개인'의 신앙을 강조한 종

교개혁의 영향으로밖에 설명할 수 없다. 게다가 화가는 일상의 모습으로 그려져 있다. 성서의 한 인물로 분扮한 것이 아니라 실재 베레모를 쓴 일상에서의 화가 자신으로 그리며 이전의 그림들보다 훨씬 더 현실적인 자의식을 보여주고 있다. 피가 흐르는 그리스도의 발을 바라보는 화가의 슬픈 얼굴에는 연민과 함께 나도 그리스도의 수난에 동조한 '죄인'이라는 의식이 묻어나는 듯하다. 십자가 앞에서 인간의 자의식은 '죄의식'으로 변화한다. 그 변화의 순간을 화가는 실재 자신의 일상적 모습을 그려 넣으며 표현하고 있는 것이다. 렘브란트의 성화가 지닌 독창성은 이처럼 화가가 직접 그림 속의 상황으로 들어가 참여하고 다시 현실세계로 나오기를 반복하면서 일어난 주관적 '해석'의 산물이라고 볼 수 있다. 그렇게 산출된 그림은 화가의 새로운 자기 이해의 시각적 표현이며 해석학적 신앙의 '증거'이다. 이는 렘브란트의 〈갈릴리 호수의 폭풍〉이라는 작품에서도 엿볼 수 있다.

4. 렘브란트의 〈갈릴리 호수의 폭풍〉

마태복음 8장 23~27절을 보면 풍랑을 잠재운 예수님의 이야기가 나온다. 예수는 어느 날 제자들과 함께 갈릴리 호수 건너편으로 가기 위해 배에 올라타는데 곧 큰 풍랑이 일며 배에 물이 들어찼고, 제자들은 동요하기 시작한다. 이때 예수가 태연히 주무시자 두려움에 사로잡힌 제자들은 잠든 예수를 깨워 살려달라고 애원하고, 예수께서는 "왜들 무서워하느냐? 믿음이 적은 사람들아!"(마태 8:26) 하고 말씀하시며 바람과 바다를 꾸짖으시자 바다는 곧 잔잔해졌다는 이야기이다. 이 이야기는 자연현상조차 마음대로 할 수 있는 그리스도의 초자연적인 힘

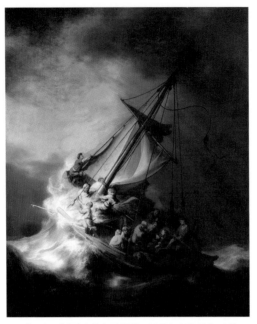

렘브란트 〈갈릴리 호수의 폭풍〉 1633년. 소장 장소 미상

과 그리스도와 함께 있음에도 불구하고 풍랑 앞에서 흔들리는 인간의 마음을 상징적으로 보여주고 있다. 그리스도께서는 죽음의 공포에 사로잡힌 제자들을 향해 "믿음이 적은 사람들아!"라고 말씀하시는데, 이 중 한 사람으로 렘브란트는 자신을 그려 넣고 있다. 뱃머리에는 돛이 중심을 잃지 않도록 사투를 벌이는 제자들의 모습이, 아래쪽에서는 필사적으로 노를 젓는 제자, 풍랑을 바라보며 겁에 질려 있는 제자, 예수님에게 애원하는 제자들의 모습이 각각 그려져 있다. 그 중에 한 사람이 렘브란트이다. 그는 하늘색 옷에 베레모를 쓰고, 한 손으로는 밧줄을 꼭 잡고 다른 한 손으로는 날아가는 모자를 쥐고 있다.

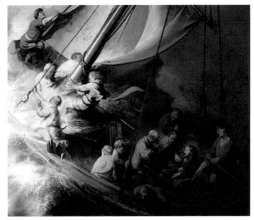

렘브란트 〈갈릴리 호수의 폭풍〉의 제자들과 렘브란트 자화상 디테일

자화상을 그려 넣으며 렘브란트는 한편으로는 그리스도의 초자연적 힘이 작용하는 현장에 '나도 있었다'라는 자의식을 표현하고 있고, 다른 한편으로는 스스로를 믿음이 약한 자로 그림으로써 풍랑의 세상을 살아가는 데에 믿음을 굳건히 하지 못하는 우리네 인간들의 모습을 대변하고 있다. 또한 시선을 관람자로 향하게 함으로써 그림 속의 세계와 현실 세계를 연결하는 '매개자'의 역할을 하고 있다.

〈갈릴리 호수의 폭풍〉은 전통적으로는 잘 그려지지 않던 성화 주제였는데, 렘브란트가 새롭게 성서를 해석하며 부각시킨 테마이다. 이에는 그가 처해 있던 네덜란드의 일상적 환경이 반영되었을 것으로 보인다. 그가 활동하던 암스테르담은 많은 무역선들이 오가던 해상 도시였고, 네덜란드는 해수면보다 낮은 저지대 나라로 늘 풍랑의 위협에 노출된 지역이었다. 이러한 지역적 환경의 특성을 일상 속에서 체화하며 렘브란트는 마태복음의 해당 구절을 새롭게 읽었을 것이고, 여기서 일어난 '새로운 자기 이해'를 그림으로 시각화했을 것이다. 이

처럼 렘브란트는 성화 안에 실재 일상 속의 자화상을 그려 넣거나 자신이 사는 현실 환경을 반영하며 새로운 유형의 '일상화'된 성화를 산출하였다.

가톨릭 바로크의 루벤스 그림이 화려함과 거대한 규모로 대중들의 시선을 사로잡았다면, 렘브란트의 그림은 작은 크기이지만 일상적 친근함과 시적詩的 감동으로 관람자들의 마음을 이끌었다. 같은 시대 같은 북유럽에서 활동한 화가들이지만, 두 화가는 가톨릭 바로크 양식의 성화와 프로테스탄트 시민 바로크 양식의 성화를 각각 보여주었다. 루벤스가 객관적이고 외향적이며 화려한 미술을 산출했다면, 렘브란트는 주관적이고 내향적이며 절제된 방식의 색다른 바로크 미술을 산출하였다. 〈갈릴리 호수의 폭풍〉과 같은 드라마틱한 테마도 전체적으로는 정적인 느낌을 자아내는 것이다.

한편 그의 그림이 시적이고 명상적인 데에는 렘브란트 특유의 독특한 명암법도 큰 역할을 하고 있다. 어둠이 자욱하게 깔리며 동시에 부드럽게 번져오는 빛이 주변을 서서히 밝히는 명암의 표현으로 그의 그림은 한 편의 시詩가 된다. 그런데 이탈리아를 한 번도 가지 않은 렘브란트가 명암법을 어떻게 자기화하였을까? 당시 네덜란드에는 이탈리아에서 유학한 헨드릭 테르브루그헨Hendrick ter Brugghen(1588~1629) 같은 화가를 비롯한 카라바조 추종자들이 유트레히트 화파Utrecht Caravaggism를 형성하고 있었고, 이들을 통해 네덜란드의 토착 화가들은 명암법을 접할 수 있었다. 그런데 렘브란트가 구사하는 명암법은 카라바조뿐만 아니라 유트레히트 화파와도 다른 독특한 특성을 지녔는데, 바로 '일상성'이 내면화된 친근한 명암법이다. 카라바조의 명암은 강

렬하고 날카롭다. 마치 무대 위에 강렬한 조명이 내리쬐며 어둠을 가르는 것 같다. 그것은 자연에 내재하는 빛이라기보다는 인위적이고 밖에서 들이닥치는 빛이다. 렘브란트와 카라바조가 그린 〈엠마오에서의 저녁식사〉를 비교하며 두 명암법의 차이를 살펴보자.

5. 렘브란트의 〈엠마오에서의 저녁식사〉와 카라바조의
〈엠마오에서의 저녁식사〉

렘브란트 〈엠마오에서의 저녁식사〉 1628년. 자크마르 앙드레 미술관. 프랑스 파리

그리스도께서는 부활하신 후 막달라 마리아, 열한 제자, 도마에 이어 엠마오의 제자들에게 나타나신다(누가 24:13~32). 엠마오의 제자들은 자신과 함께 길을 걷던 분이 그리스도임을 알아보지 못하지만, 집에 도착해 그리스도께서 빵을 들어 축복하시자 비로소 눈이 열리고

알아보게 된다. 렘브란트의 〈엠마오에서의 저녁식사〉는 바로 그 순간을 재현하고 있다. 그림의 전면에는 역광을 받아 실루엣만 보이는 그리스도가 신비로운 자태로 그려져 있고, 그 모습을 바라보며 깜짝 놀란 제자의 모습이 맞은편에 보인다. 빛이 어둠속을 번져나가며 두 사람의 모습은 더욱 드라마틱해진다. 광원光源은 그리스도에 의해 가려져 있지만 식탁 언저리 어딘가에 놓여 있을 소박한 램프라는 것은 짐작할 수 있다. 그래서 보는 사람이 안심된다. 빛이 어디서 오는지 알기 때문이다. 일상에 내재하는 빛이기 때문이다. 그럼에도 화가는 그 빛이 마치 부활한 그리스도의 후광처럼 보이게 연출함으로써 그리스도의 신성을 일상의 언어로, 시적으로 표현하고 있다. 이제 카라바조의 작품을 살펴보자.

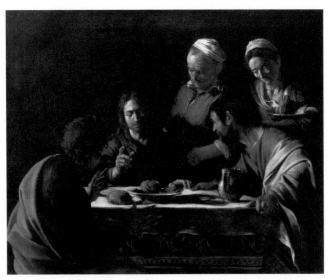

카라바조 〈엠마오에서의 저녁식사〉 1606년. 브레라의 피나코테카. 이탈리아 밀라노

카라바조의 〈엠마오에서의 저녁식사〉에서는 렘브란트의 작품에서 느껴지는 시적 분위기가 느껴지지 않는다. 빛이 어둠을 가르는 방식은 강렬하고 날카롭다. 마치 어두운 무대 위에서 내리쬐는 조명의 빛 같다. 주인공인 그리스도의 얼굴을 집중 조명하여 렘브란트의 그리스도에게서 풍기는 신비감도 덜하다. 렘브란트의 그림에 표현된 명암은 그윽하고 은은하다. 초월적 계시 사건을 표현함에도 불구하고 일상 공간에서 자연스럽게 배어나오는 빛으로 명암을 표현한다. 렘브란트의 빛이 무위적이라면, 카라바조의 빛은 인위적이다. 전자의 경우는 광원이 어디에 있는지 상상할 수 있어 심적 안정감을 주지만, 후자의 경우는 광원을 알 수 없어 불안감을 야기한다. 렘브란트의 빛이 내재적이고 시적詩的이라면, 카라바조의 빛은 초월적이고 갑자기 들이닥치는 빛이다.

나아가 렘브란트는 두 개의 광원을 설정해 공간의 깊이를 산출한다. 렘브란트의 〈엠마오에서의 저녁식사〉에 배경을 자세히 보면 부엌의 화덕불에서 미세한 빛이 새어나온다. 제자의 아내가 식사준비를 하는 모습이 희미하게 보인다. 미세하게 새어나오는 화덕불 하나로 공간 속의 또 다른 공간이 연출되고 있다. 식탁에서는 그리스도의 부활이 계시되는 엄청난 사건이 일어나고 있는데, 안쪽 부엌에서는 식사를 준비하는 일상이 묵묵히 진행되고 있다. 두 개의 광원 모두가 일상 속에 내재하기 때문에 계시 사건은 한 편의 시時가 되고, 그윽한 공간의 깊이와 함께 감동은 더해진다. 다음 작품 〈이집트로의 피신 중 휴식〉도 배경만 자연으로 바뀌었을 뿐 렘브란트의 독특한 명암법으로 같은 효과가 나타나고 있다.

6. 렘브란트의 〈이집트로의 피신 중 휴식〉

렘브란트 〈이집트로의 피신 중 휴식〉 1647년. 아일랜드 국립미술관. 아일랜드 더블린

〈이집트로의 피신 중 휴식〉은 베들레헴의 영아학살과 관련된 테마이다.[38] 헤롯왕은 이스라엘의 왕이 베들레헴에서 태어났다는 말을 듣고 베들레헴의 영아들을 모두 죽이라는 명령을 내리고, 성가족은 천사의 도움으로 급히 이집트로 피신하게 된다. 이 이야기에서 화가들은 보통 〈이집트로의 피신〉이라는 제목으로 성모자를 태운 나귀와 나귀를 이끄는 요셉을 그리는데, 자연 풍경이 배경에 등장하는 르네상스 미술에서부터 피신 중에 휴식하는 성가족을 재현한 〈이집트로의 피신 중 휴식〉을 그리게 된다. 명암법이 발견되기 전까지는 두 도상 모두 낮을 배경으로 그렸지만, 명암법이 발견되면서 밤을 배경으로 하는 그림들이 등장한다. 로마에서 유학한 독일 화가 아담 엘스하이머^{Adam}

Elsheimer(1578~1610)가 그린 〈이집트로의 피신〉(1609)은 그 대표적인 예이다.[39]

엘스하이머의 영향으로 렘브란트도 밤의 풍경을 배경으로 하는 성가족의 피신 중 휴식 장면을 그리고 있다. 어둠이 자욱이 깔린 밤의 고요 속에서 모닥불을 지피며 쉬고 있는 성가족의 모습이 아래쪽에 보인다. 마을 주민들이 불 피우는 것을 도와주는 모습에서 다시금 렘브란트의 성화 안에 나타나는 '일상성'을 읽을 수 있다. 이 그림에 표현된 빛은 자연 속의 빛이다. 두 개로 나누어진 모닥불과 달빛의 광원이 밤의 어둠을 서서히 밝히고 있다. 모닥불을 통해 성가족이 휴식하고 있는 곳으로 관람자의 시선을 유도하고 있다면, 하늘 저편에서 비쳐오는 은은한 달빛을 통해서는 밤 풍경의 깊이를 더하고 있다. 자연의 빛을 통해 천사에 의해 급박하게 진행된 초월적 사건이 일상 속으로 녹아들어 성가족은 모닥불의 온기 속에 몸을 녹이며 고된 여정의 휴식을 취하는 모습으로 그려져 있다. 이러한 따뜻한 느낌은 초월계에서 들이닥치는 강렬한 빛으로는 표현되지 않는다. 자연 속의 빛, 일상 속에 내재하는 빛이기 때문에 가능하다. 달빛은 어둠을 이분법적으로 가르지 않고 어둠 속으로 스며든다. 스며들며 주변을 밝히기 때문에 따뜻하다. 렘브란트가 그리는 성서의 인물은 이상적이지도 고전적이지도 않다. 루벤스의 인물들처럼 화려하고 역동적이지도 않고, 카라바조의 인물들처럼 무대 위 배우들 같지도 않다. 그저 매일의 일상을 사는 평범한 사람들의 인간적인 모습으로 그려진다. 〈성 안나와 성聖가족〉에서도 그러한 일상성이 잔잔히 그려져 있다.

7. 렘브란트의 〈성^聖 안나와 성가족〉

렘브란트 〈성^聖 안나와 성가족〉 1640년. 루브르 미술관. 프랑스 파리

창으로 오후의 햇살이 따스하게 들어오는 방을 배경으로 평화로
운 한 일상가족의 모습으로 성가족을 그리고 있다. 창가에는 남편 요
셉이 목수 일을 묵묵히 하고 있고, 그 옆에는 아내 마리아가 예수에게
수유하고 있다. 그 모습을 외할머니인 안나가 사랑스런 눈빛으로 바라
보고 있다. 돋보기와 책을 쥐고 있는 것으로 보아 성서를 읽던 중이었
음을 알 수 있다. 안나의 옆에는 아기예수의 요람이 놓여 있다. 성서에
기록되지 않은 성^聖가족의 일상적인 모습을 화가는 상상력을 통해 그
리고 있다. 성화라기보다는 마치 네덜란드의 한 평범한 가족의 일상을
그린 것처럼 보인다. 아기예수에게 수유하는 마리아 도상은 전통적으

로 많이 그려졌지만, 그 옆에 목수 일을 하고 있는 요셉과 성서를 읽고 있는 안나를 함께 그리며 화가는 성화를 일상화하고 있다. 렘브란트는 시민 바로크 시대의 화가답게 전통적인 기독교 도상에 일상성을 가미시켜 새로운 성화를 산출하고 있는 것이다. 다음 작품 〈여女선지자 안나〉도 화가의 일상 현실에서 새롭게 부각된 성화 주제이다.

8. 렘브란트의 〈여女선지자 안나〉

렘브란트 〈여女선지자 안나〉 1631년. 암스테르담 국립미술관. 네덜란드

누가복음 2장 22절 이하를 보면 아기예수의 정결예식을 위해 요셉과 마리아가 성전을 방문하는 이야기가 나온다. 이때 의롭고 경건한 사람 시므온은 아기예수를 보고 자신이 오랜 세월 기다리던 그리스도

임을 알아보고는 하나님에게 감사와 찬양을 드린다. 보통 〈예수의 정결예식〉 도상에서는 시므온만 부각시키고 있는데, 시므온 외에 현장에는 안나라는 여ᄉ선지자도 있었다. 그녀에 대해 성서는 "아셀 지파에 속하는 바누엘의 딸로 안나라는 여ᄉ예언자가 있었는데, 나이가 많았다. 그는 처녀 시절을 끝내고 일곱 해를 남편과 함께 살고, 과부가 되어서, 여든네 살이 되도록 성전을 떠나지 않고, 밤낮으로 금식과 기도로 하나님을 섬겨왔다. 바로 이 때에 그가 다가서서 하나님께 감사를 드리고, 예루살렘의 구원을 기다리는 모든 사람에게 이 아기에 대하여 말하였다"라고 전하고 있다(누 2:36~38). 렘브란트는 그러한 그녀의 모습을 상상하며 그리고 있다. 창문으로부터 비추는 한 줄기 빛에 의존해 성서 구절을 손가락으로 하나하나 짚어가며 읽고 있는 노파의 모습이다. 눈이 침침해 몸을 최대한 숙여 성서에 다가가 있는 모습이 인상적이다. 렘브란트는 어려서부터 늘 성서를 읽고 있는 어머니의 모습을 보며 자랐다고 한다. 그래서 안나에 대한 성서 구절을 읽으며 그는 분명 자신의 어머니를 떠올렸을 것이고, 이제껏 아무도 크게 부각시킨 적 없던 안나를 주인공으로 하는 그림을 그리며 현실 속 어머니를 통한 새로운 성화의 주제를 산출하고 있는 것이다. 그리고 이렇게 일상이 '계기'가 되어 산출된 새로운 도상은 다시 새로운 도상학적 전통을 낳는다. 노파가 돋보기안경을 쓰고 두터운 책을 읽고 있는 모습은 이후 게릿 도우Gerrit Dou(1613~1675) 같은 화가들에 의해 전유되었고 "An old woman reading"이라는 풍속화Genremalerei의 전문적 주제가 된다. 제목은 '세속화' 되었지만 그 기원은 성서이고, 도상의 계기는 화가의 일상인 것이다.

일상 현실을 '계기'로 하여 새롭게 산출된 성화 주제에는 위에서 보았던 〈갈릴리 호수의 폭풍〉도 있다. 네덜란드의 특수한 자연환경을 계기로 렘브란트는 새로운 성서 주제를 산출하였고, 이 주제가 후대 화가들에게는 '세속화'된 방식으로 수용된다. 야콥 판 루이스달Jacob van Ruisdael(1629~1682)이 폭풍우가 몰아치는 바다에 범선들이 항해하는 풍경을 전문적으로 그렸고, 낭만주의 화가 카스파 다비드 프리드리히 Caspar David Friedrich(1774~1840)나 윌리엄 터너William Turner(1775~1851) 같은 화가들은 "파선Shipwreck"이라는 주제로 렘브란트의 새로운 성화를 세속화된 형태로 이어갔다. 렘브란트는 일상의 인물이나 환경을 '계기' 로 새로운 성서 주제들을 발굴하였고, 이 주제들이 다시 세속화된 형태로 모더니즘 미술 속에 스며들며 새로운 전통이 되고 있는 것이다. 이러한 방식으로 종교개혁 이후에도 기독교 미술은 세속화, 일상화를 키워드로 계속해서 진화하게 된다.

신교 국가의 화가들은 전통적인 기독교 도상이나 주제를 그대로 받아들이지 않았다. 대신에 스스로 성서를 읽고 주관적으로 해석하며 새로운 도상들을 산출하였다. 이 변화의 시기에 렘브란트는 견인차 역할을 한 화가로 평가될 수 있다. 렘브란트의 성화에 나타나는 '일상성' 은 가톨릭 바로크 화가들의 그림에서는 좀처럼 볼 수 없는 프로테스탄트 미술 현상으로 볼 수 있다. 일상을 강조한 종교개혁의 정신이 이러한 방식으로 미술사에 작용하고 있는 것이다. 대 피터 브뤼헐Pieter Bruegel the Elder(1525~1569)에게서 이미 나타났던 기독교 성화의 일상화, 세속화 경향이 렘브란트에게서는 더욱 과감하게 나타났고, 그렇게 일상 속에서 재해석된 성화는 다시 '세속화'된 풍속화와 풍경화로 스며들

며 미술사를 이어간 것이다. 렘브란트가 그린 〈그리스도 두상〉(1648)은 시민 바로크 미술에 나타나는 일상화된 성화를 상징적으로 보여주는 그림이다.

9. 렘브란트의 〈그리스도 두상〉

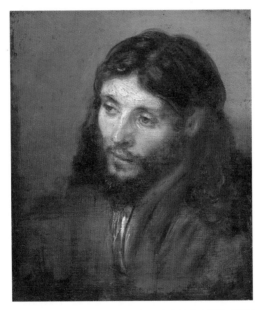

렘브란트 〈그리스도 두상〉 1648년. 게맬데 갤러리. 독일 베를린

이 그림의 제목을 모른다면 그저 선하고 따뜻한 인상을 지닌 젊은 남성의 얼굴로만 보인다. 신성과 성스러움을 상징하는 후광이나 그 어떤 초월적 광채도 없다. 한 유대인 청년으로서 예수를 그리고 있을 뿐이다. 이러한 일상적 모습의 그리스도 이미지는 같은 시기 가톨릭 바로크 미술에서는 결코 찾아볼 수 없다. 반종교개혁 이념은 그리스도

의 신성과 초월성 그리고 신적 존재로서 그리스도의 성체와 성혈의 신비를 그 어느 때보다도 강조했기 때문이다. 성상파괴운동이 가장 극심하게 일어났던 네덜란드에서의 미술은 필연적으로 일상화, 세속화의 과정을 거칠 수밖에 없었지만 결과적으로는 새로운 프로테스탄트 미술을 낳으며, 아이러니하게도 일상의 언어로 기독교 미술을 더욱 풍부하게 만든 견인차 역할을 했다고 볼 수 있다.

일상으로의 전환과 현실적 원근법: '공간 속의 공간'

●

네덜란드 미술의 일상화, 세속화 경향은 본래 네덜란드 미술이 지니고 있던 일상성의 잠재력이 있었기 때문에 보다 자연스럽게 진행된 것으로 볼 수 있다. 네덜란드 화가들은 전통적으로 성화 속에 일상 풍경을 그려 넣으며 그림세계를 풍부하게 만드는 재주들이 있었는데 그 중 하나가 '공간 속의 공간'이라는 표현기법이었다. 앞서 살펴보았던 렘브란트의 〈엠마오에서의 저녁식사〉와 〈이집트로의 피신 중 휴식〉에서 우리는 광원光源이 두 곳으로 나누어지며 자연스럽게 3차원 공간의 깊이가 산출된 것을 보았다. 전자에서는 식탁 위의 램프와 부엌의 화덕불을 통해 실내 공간의 깊이를 더했고, 후자에서는 모닥불과 달빛을 통해 자연 공간에 깊이를 산출하였다. 렘브란트의 이러한 표현방식은 고古 네덜란드 미술 특유의 '공간 속의 공간' 기법, 즉 플랑드르 미술로 거슬러 올라가는 "현실적 원근법"에서 온 것이라고 볼 수 있다. 이탈리아 르네상스 화가들이 이성적 수학적 원근법으로 2차원 평면에 3차원의 깊이를 산출하는 기술을 발견하였다면, 플랑드르의 화가들은 일상의 인테리어나 사물을 통해 공간의 깊이를 산출하는 데에 친숙했다. 이것이 무엇을 말하는지를 플랑드르 미술의 대가 얀 반 에이크Jan van

<sup>Eyck</sup>(1390~1441)의 미니어처화를 통해 살펴보자.

1. 얀 반 에이크의 〈세례자 요한의 탄생〉

얀 반 에이크 〈세례자 요한의 탄생〉 『토리노 밀라노 기도서』 93 v. 1420년. 고대미술 시립박물관.
이탈리아 토리노(좌), 스가랴 디테일(우)

『토리노 밀라노 기도서<sup>Turin-Mailander Stundenbuch</sup>』의 삽화로 그려진
얀 반 에이크의 미니어처화 〈세례자 요한의 탄생〉을 보면 '공간 속의
공간'에 대한 흥미로운 단서가 발견된다. 그림에는 세례자 요한이 태
어나는 산실<sup>産室</sup> 풍경이 그려져 있다. 주홍색 침대 위에 요한의 어머니
인 엘리사벳이 갓 태어난 아기를 건네받고 있고, 주변에는 출산을 돕
는 여인들이 바삐 움직이고 있다. 한편 침대의 오른쪽 벽을 보면 밖으
로 통하는 문이 하나 보인다. 문 뒤로는 좁은 복도가 나 있고, 복도 창
가에 엘리사벳의 남편인 스가랴가 성서를 읽으며 아이의 출산을 기다
리고 있는 모습이 보인다. 스가랴는 세례자 요한의 잉태를 천사로부

터 고지받았을 때 아내 엘리사벳의 고령의 나이를 의식해 천사에게 표징을 요구한다. 그래서 의심에 대한 벌로 요한이 태어날 때까지 벙어리로 지내야 했다(누가 1:18~20). 그런 그가 산실 밖에서 성서를 읽으며 초조하게 아들의 탄생을 기다리는 것이다. 스가랴의 뒤쪽으로는 관람자에게 등을 보이며 밖으로 나가는 한 여인이 보인다. 막 출산한 아이에게 필요한 용품을 가지러 나가는 시녀의 모습으로 보이는데, 그녀의 움직임을 통해 저 밖에 또 다른 공간이 있음을 암시하며 공간의 깊이를 산출하고 있다.

　기도서의 한 부분을 장식하는 작은 세밀화임에도 불구하고 '공간 속의 공간'이 화면 안에 치밀하게 구성되어 있다. 우선은 스가랴의 존재를 통해 산실 밖의 복도 공간으로 관람자의 시선을 유도하고, 다음은 복도 끝에서 밖으로 나가는 여인을 통해 저 뒤에 또 다른 공간이 있음을 상상하게 만든다. 이러한 방식으로 얀 반 에이크는 실내 인테리어와 인물의 연출을 통해 자연스럽게 공간의 깊이를 연출하고 있다. 이러한 방식은 이탈리아 르네상스 화가들이 산출한 원근법의 3차원 공간과는 다르다. 이탈리아의 원근법이 수학적이고 이상적이라면, 플랑드르의 원근법은 현실적이다. 전자가 이성으로 계산된 수학적 공간의 깊이라면, 후자는 일상의 경험에서 우러난 경험적 원근법이다. 문이나 복도 등 일상에서 매일 '경험'하는 사물을 통해 공간의 깊이를 시적詩的으로 산출하고 있다. 얀 반 에이크의 대표 작품 〈아르놀피니 부부의 초상〉을 보면 "현실적 원근법"의 진수를 감상할 수 있다.

2. 얀 반 에이크의 〈아르놀피니 부부의 초상〉

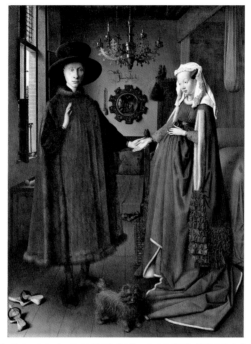

안 반 에이크 〈아르놀피니 부부의 초상〉 1434년. 런던 내셔널갤러리. 영국

〈세례자 요한의 탄생〉에서와 똑같은 침대가 배경에 보이고, 그 앞으로 손을 다정하게 맞잡은 아르놀피니 부부가 중앙에 서 있다. 그 사이에는 부부간의 신뢰를 상징하는 개가 보인다. 침대가 놓여 있는 것으로 보아 이 공간은 부부침실이고, 이 그림은 부부간의 금실과 다산을 기원하는 초상화로 보인다. 천장에 걸린 샹들리에를 비롯해 실내 인테리어들이 매우 정교하고 사실적으로 묘사되어 있다. 침대 머리맡에는 임산부의 수호성인인 마가렛 성녀가 조각되어 있고, 창가에는 오렌지가 놓여 있는데 당시 부유층에서만 먹을 수 있었던 귀한 과일로

그림을 주문한 사람의 재력을 보여주는 상징물이다. 왼쪽 바닥에는 슬리퍼 한 켤레가 덩그라니 놓여 있는데, 이 장소가 성스러운 곳임을 암시하는 종교적 메타포이다. 출애굽기 3장을 보면 모세가 호렙산에 올라 불타는 떨기나무로 스스로를 계시하신 하나님 앞에 나아가는 이야기가 나온다. 모세가 다가가려 하자 불타는 떨기나무에서는 "이리로 가까이 오지 말아라. 네가 서 있는 곳은 거룩한 땅이니, 너는 신을 벗어라"라는 하나님의 음성이 들린다(출 3:5). 이 말씀에 따라 모세는 신발을 벗고, 미술작품에서는 모세가 벗은 신발을 성스러운 공간을 암시하는 종교적 메타포로 사용한다. 주로 그리스도의 탄생 장면에 그려지는 모티브인데, 이 그림에서는 부부의 침실도 새로운 생명이 태어나는 공간이라는 점에서 성스러운 공간으로 표현한 것 같다. 이러한 표현은 부부 사이에 그려진 둥근 거울에서도 나타난다.

얀 반 에이크 〈아르놀피니 부부의 초상〉의 거울 디테일

거울의 테두리에는 열 개의 작은 원이 그려져 있고, 그 안에는 그리스도의 수난 도상들이 빽빽하게 묘사되어 있다. 맨 아래서부터 시계 방향으로 "겟세마네 동산에서의 기도", "유다의 배반", "빌라도 앞에 선 예수", "책형", "십자가를 지심", "십자가에 달리심", "십자가에서 내려지심", "매

장", "림보에 내려가심", "부활" 도상이 각각 원 안에 그려져 있다. 그런데 이 거울은 무엇보다 '현실적 원근법'을 표현한 사물로 주목된다. 둥근 볼록거울 안에는 〈아르놀피니 부부의 초상〉에서 볼 수 있는 침대, 샹들리에, 창문, 창가의 오렌지 등이 고스란히 반영되어 있고, 아르놀피니 부부의 뒷모습도 크게 보인다. 그런데 부부의 앞쪽(관람자에게는 뒤쪽)에 하늘색 옷을 입은 알 수 없는 또 한 사람이 서 있는데, 이 사람이 바로 얀 반 에이크 자신이다. 자세히 보면 이젤을 펴고 부부를 그리고 있는 게 보인다. 부부의 초상화를 그리는 화가이기 때문에 〈아르놀피니 부부의 초상〉에서는 물론 보이지 않지만, 화가 쪽을 비추는 그림 속 거울에는 화가의 모습이 반영된 것이다. 거울 위의 벽에는 라틴어로 "얀 반 에이크 이곳에 있었다 1434년"이라고 쓰여 있다. "이곳에 있었다"라는 문구를 통해 거울 속에 있는 자신으로 관람자의 시선을 유도하며 공간의 깊이를 자연스럽게 이끌고 있다. '거울'이라는 일상의 사물을 통해 관람자가 볼 수 없는 방 안의 반대편 공간까지 표현함으로써 공간의 깊이를 산출하고 있다. 거울이 말하자면 '그림 속의 그림'이며 '공간 속의 공간'을 표현하는 일상 속 매개인 것이다. 이처럼 얀 반 에이크는 현실의 사물을 통해 이탈리아 화가들에게는 생소한 '현실적 원근법'을 자유롭게 구사했고, 다른 플랑드르 화가들에게도 고스란히 전수된다.

로베르 캉팽Robert Campin(1375~1444)의 〈베를 제단화〉와 페트루스 크리스투스Petrus Christus(1410/1420~1476)의 〈공방의 성 엘리기우스〉를 보면 '거울'이 플랑드르 미술에 만연해 있는 현실적 원근법의 모티브란 것을 알 수 있다.

1) 로베르 캉팽의 〈베를 제단화〉

로베르 캉팽 〈베를 제단화〉 왼쪽 날개. 1438년.
프라도 미술관. 스페인 마드리드

수태고지를 주제로 한 "메로데 제단화Merode-Triptychon의 대가Meister"로 알려진 로베르 캉팽은 실내 인테리어를 기독교 성화에 적극적으로 활용한 화가이다. 〈베를 제단화Werl Altarpiece〉에서도 그 점을 확인할 수 있는데, 그림 중앙에 놓인 가구에 거울이 걸려 있는 것을 볼 수 있다. 왼쪽 창가에 그리스도를 상징하는 어린양을 들고 있는 사람은 세례자 요한이고, 그의 인도를 받고있는 사람은 이 그림의 주문자인 쾰른 프란체스코회 감독자 하인리히 폰 베를이다. 중앙제단화를 향해 열려 있는 문을 통해 그가 경배를 드리고 있는데, 현재 상실된 중앙제단화에는 성모자상이 그려졌을 것으로 추정된다. '현실적 원근법'의 관점에서 주목할 모티브는 세례자 요한과 주문자 사이에 걸린 거울이다.

볼록거울 안에는 관람자에게 보이지 않는 방 안의 다른 쪽이 투영되어 있다. 창가에 빨간 옷을 입은 세례자 요한이 보이고, 주문자는 문에 가려 보이지 않지만 저 안쪽으로 두 사람이 더 있는 것을 볼 수 있

다. 얀 반 에이크의 〈아르놀피니 부부의 초상〉에서처럼 로베르 캉팽도 관람자가 볼 수 없는 방의 다른 쪽을 거울 속에 그려 넣음으로써 '공간 속의 공간'을 연출하며 공간의 깊이를 산출하고 있다. 플랑드르 화가 페트루스 크리스투스의 〈공방의 성 엘리기우스〉에서도 거울 모티브가 공간을 확장시키는 역할을 하고 있다.

로베르 캉팽 〈베를 제단화〉의 왼쪽 날개 디테일

2) 페트루스 크리스투스의 〈공방의 성 엘리기우스〉

페트루스 크리스투스 〈공방의 성 엘리기우스〉 1449년. 메트로폴리탄 미술관. 미국 뉴욕

페트루스 크리스투스는 이탈리아의 시칠리아 화가 안토넬로 다 메시나Anthony of Messina(1430~1479)에게 유화기술을 전수하며 이탈리아에 처음 유화를 알린 화가이기도 하다. 그때까지 이탈리아 화가들은 안료를 계란에 풀어 썼기 때문에 묘사력에서는 플랑드르 미술을 따라오지 못했다. 페트루스 크리스투스의 〈공방의 성 엘리기우스〉에서도 유화만이 표현할 수 있는 정교한 묘사가 구석구석 잘 표현되어 있다. 금속세공의 수호성인인 성 엘리기우스St. Eligius(588~660)의 이름을 빌려 금속세공자의 작업장을 그리고 있는 작품이며, 일상의 풍경을 담은 풍속화Genremalerei 장르에 속한다. 플랑드르 미술에서는 전통적으로 중세 세밀화에서부터 일상의 풍속이나 풍경을 많이 그려왔고, 이 전통이 종교개혁 이후 새로운 그림 소재를 찾던 화가들에게 자연스럽게 풍속화의 형태로 수용된 것이다. 즉 일상의 다양한 공간에서 일어나는 일

페트루스 크리스투스 〈공방의 성 엘리기우스〉의 거울 디테일

들을 그림 주제로 전문화한 회화 장르로 〈공방의 성 엘리기우스〉는 금속세공작업장에서 일어나는 일상의 풍경을 담고 있다. 예비부부로 보이는 두 남녀가 옷을 근사하게 차려입고 결혼반지를 맞추기 위해 금속세공가를 방문하고 있고, 금속세공가는 반지를 만드는데 사용할 금을 저울에 달아 견적을 내고 있다. '공간 안의 공간'을 위해 주목해야 할 사물은 탁자 위에 세워진 볼록거울이다.

거울 속에는 관람자에게 보이지 않

는 창 밖의 거리 풍경이 그려져 있다. 이 거울을 통해 관람자들은 방의 왼편에 창문이 있을 거라는 것을 상상하게 된다. 이런 방식으로 화가는 수평으로의 공간 확장성을 산출하고 있다. 얀 반 에이크의 제자이기도 했던 페트루스 크리스투스는 〈아르놀피니 부부의 초상〉에서 스승이 '공간 속의 공간'을 표현하기 위해 그렸던 거울 모티브를 이 그림에서 전승하고 있는 것이다. 이처럼 플랑드르 화가들은 일상에서 늘 볼 수 있는 사물을 매개로 공간의 깊이를 표현하길 좋아했고, 이것이 종교개혁 이후로 가면 성화를 그리는 표현 방법으로 진화한다. 요아힘 보이켈라르Joachim Beuckelaer(1533~1574)가 그린 〈풍성한 부엌〉을 살펴보자.

3. 요아힘 보이켈라르의 〈풍성한 부엌〉

요아힘 보이켈라르 〈풍성한 부엌〉 1566년. 암스테르담 국립미술관. 네덜란드

이 그림이 그려진 1566년은 스페인의 정치 종교적 압정에 저항한 네덜란드의 독립운동이 최고조에 달한 때였다. 가톨릭 지배자에 대한 불만은 가톨릭 성상의 파괴운동으로 연결되었고, 대대적인 성상파괴운동을 야기한다. 이런 상황에서 전통적인 성화를 그린다는 것은 엄두도 못내는 현실이었고, 화가들은 다른 다양한 방법으로 종교적 테마를 그림에 수용하게 된다. 그 방법 중 하나가 '공간 속의 공간'이었다. 안트베르펜에서 활동한 요아힘 보이켈라르는 주로 부엌의 풍경을 그린 풍속화가였는데, 1566년 작품 〈풍성한 부엌〉을 보면 '공간 속의 공간'을 통해 부엌 풍경 속에 종교화를 작게 그려넣고 있다. 왼쪽 앞에 한 여인이 앉아서 닭의 깃털을 뽑고 있고, 그 뒤에 선 여인은 다듬은 닭을 쇠꼬챙이에 꽂고 있다. 그림의 오른쪽에는 각종 고기들과 과실, 채소들이 풍성하게 쌓여 있다. 이 식재료들을 다듬으며 식탁을 준비하고 있는 분주한 부엌의 일상 풍경을 그리고 있다. 그런데 부엌 뒤쪽의 배경을 보면 또 다른 건물 하나가 보이고, 그 안에 여러 사람들이 옹기종기 앉아 있는 모습이 보인다. 멀리 있는 원경이라는 것을 보여주기 위해 그리자유^{Grisaille} 기법을 사용하고 있다.[40]

전면의 일상 장면과 달리 뒤의 배경에는 누가복음 10장 38~42절에 나오는 마르다와 마리아 자매의 이야기를 그리고 있다. 예수께서 두 자매의 집을 방문하셨을 때 언니 마르다는 주님을 접대하는 일로 매우 분주했지만, 동생 마리아는 예수의 곁에 앉아 말씀만 듣는다. 이에 마르다는 불공평하다는 생각이 들어 예수에게 "주님, 내 동생이 나 혼자 일하게 두는 것을 아무렇지 않게 생각하십니까? 가서 거들어 주라고 내 동생에게 말씀해 주십시오"라고 말한다. 그러자 예수는 "마

요아힘 보이켈라르 〈풍성한 부엌〉의 원경 디테일

르다야, 마르다야, 너는 많은 일로 염려하며 들떠 있다. 그러나 주님
의 일은 많지 않거나 하나뿐이다. 마리아는 좋은 몫을 택하였다. 그러
니 아무도 그것을 그에게서 빼앗지 못할 것이다"라고 대답하신다. 이
이야기는 하나님 나라에서 중요한 것은 인간의 업적이나 수고보다 하
나님의 말씀을 경청하는 일이라는 메시지를 담고 있는데, 종교개혁 이
후 유독 많이 그려진 주제이다. 가톨릭과 프로테스탄트교 사이에 등
장했던 갈등요소, 즉 구원의 조건이 '업적'이냐 혹은 '말씀'이냐의 문제
가 두 자매의 이야기에 잘 표상되어 있기 때문이다. 하나님과의 관계
는 인간의 수고와 업적이 아니라 하나님의 말씀을 믿음으로 경청하는
데에서 이루어지는 것임을 마르다와 마리아가 각각 상징하고 있는 것
이다. 그림을 보면 그리스도께서 두 팔을 벌려 말씀을 하고 계시고, 그
앞에는 마리아가 말씀을 경청하며 앉아 있고 그 뒤에는 마리아를 탓하

는 마르다가 서 있다. 이 그림에서 부엌 풍경은 일차적 의미이고, 마르다와 마리아의 이야기가 그 안에 숨겨진 이차적 의미이다. 즉 하나님에 대한 진정한 예배는 업적을 쌓느라 바쁘고 분주한 것이 아님을 암시하며 전면에 그려진 부엌에서의 분주함을 꼬집고 있는 것이다. 그림 전체를 지배하는 부엌 풍경의 숨겨진 의미가 배경의 작은 종교화에서 밝혀지고 있다.

보이켈라르의 부엌 풍속화를 통해 우리는 플랑드르 미술에서 발달했던 '공간 속의 공간' 내지 '현실적 원근법'의 기법이 종교개혁 이후 화가들에게 어떻게 수용되고 진화하고 있는지를 관찰할 수 있다. 종교화를 대놓고 그리지 못하던 시기에 '공간 속의 공간'이 간접적으로나마 종교화를 그리는 기법으로 십분 활용된 것이다. 이러한 네덜란드 화가들의 새롭고 독창적인 표현 방법은 가톨릭 지역의 화가들에게도 설득력 있게 다가간 모양이다. 스페인의 궁정화가 디에고 벨라스케스^{Diego} ^{Velazquez}(1599~1660)의 〈마르다와 마리아의 집에 계신 그리스도〉를 보면 내용적으로나 형식적으로나 동시대 네덜란드 미술의 영향을 받고 있는 것을 분명하게 볼 수 있다.

4. 벨라스케스의 〈마르다와 마리아의 집에 계신 그리스도〉

벨라스케스는 스페인 합스부르크 왕조 펠리페 4세의 궁정화가였으며, 왕실 초상화와 가톨릭 반종교개혁 프로그램을 그린 화가였다. 그러나 왕실화가가 되기 전의 초기시절 보데곤^{Bodegon}화들을 보면 동시대 네덜란드 화가들로부터 많은 영향을 받고 있음을 알 수 있다. 마르다와 마리아 이야기가 가톨릭을 비판한 신교 미술의 주제였음에도

벨라스케스 〈마르다와 마리아의 집에 계신 그리스도〉 1620년경. 런던 내셔널갤러리. 영국

불구하고 벨라스케스는 오직 '새로운 미술'이라는 점을 수용하며 보데 곤화에서 테마화 하고 있다. 그림의 배경은 일상의 부엌이다. 한 여성이 열심히 음식을 준비하고 있고, 그녀의 뒤에서 한 노파가 이야기를 건네고 있는 모습이 그려져 있는데 여성의 표정에 무언가 못마땅한 기색이 역력해 보인다. 이 수수께끼 같은 장면의 해명은 뒷배경에서 이루어진다. 노파의 손가락이 가리키는 곳에는 그림인지 혹은 또 다른 실내공간인지 모를 분리된 공간이 보이고, 그 안에 마리아와 마르다가 그려져 있다.

마리아는 예수 곁에 앉아 말씀을 경청하고 있고, 그런 마리아를 탓하며 마르다가 뒤에 서 있다. 그런 그녀들에게 예수는 마리아가 지닌 '좋은 몫'에 대해 말하며 마리아를 탓하지 말라는 제스처를 취하고 있다. 노파가 손가락으로 가리키고 있는 이 장면의 메시지가 앞의 부엌 장면의 수수께끼를 푸는 열쇠이다. 부엌에서 음식을 만들고 있는

벨라스케스 〈마르다와 마리아의 집에 계신 그리스도〉의 디테일

여인은 마르다를 대변하고 있고, 노파는 마리아가 지닌 좋은 몫에 대해 말하고 있는 것이다. 여인의 얼굴에 드러난 못마땅한 표정은, 자신은 열심히 음식을 준비하고 있는데 그것이 올바른 믿음이 아니라는 걸 노파가 말하고 있기 때문이다. 보이켈라르의 〈풍성한 부엌〉에서처럼 이 그림에서도 화가는 '공간 속의 공간' 기법으로 그림이 진짜 말하려는 메시지를 전하고 있다. 액자처럼 보이는 사각 프레임 안에 노파가 말하고 있는 내용으로 그리스도와 마르다와 마리아의 대화 장면이 그려져 있다. 그리고 그 안을 자세히 들여다보면 그리스도 뒤에 또 다른 공간을 암시하는 통로가 보이고, 그 안에 걸린 거울에 그리스도의 뒷모습이 어렴풋이 투사된 것이 보인다. 실내 인테리어를 매개로 '공간 속의 공간'을 두 번 그려 넣은 것은 전형적인 플랑드르 미술의 영향이라고 볼 수 있다. 벨라스케스는 가톨릭 화가였음에도 불구하고 "보데곤화"라는 풍속화를 그렸고, 가톨릭 미술에서는 다루지 않는 신교 쪽의 성서 주제를 다루었고 나아가 '공간 속의 공간' 기법을 통해 성화를 간접적으로 그려 넣는 등 종교 간의 차이와 갈등을 넘어 네덜란드 미술을 적극 수용하고 있다. 화가들에게는 이데올로기보다 창조가 먼저이다. 오직 새로운 미술이라는 관점에서 볼 때 네덜란드의 미술은 당

대의 화가들에게 분명 혁신적이었고, 종교개혁 이후의 새로운 '시대정
신'을 반영한 미술이었던 것이다. 벨라스케스는 가톨릭 궁정화가가 되
어서도 네덜란드 미술의 흔적을 계속 이어가는데, 미술사에서 가장 많
은 논란을 야기한 그림 중 하나인 〈라 메니나스〉(1656)에서도 그는 '공
간 속의 공간' 기법을 유니크하게 수용하고 있다.

5. 벨라스케스의 〈라 메니나스〉

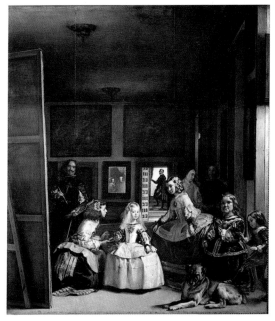

벨라스케스 〈라 메니나스〉 1656년. 프라도 미술관. 스페인 마드리드

　벨라스케스의 〈라 메니나스〉는 작품 안에 등장하는 인물들의 다
양한 시선 방향과 '공간 속의 공간' 기법의 유니크한 사용으로 공간의
확장성을 극대화하고 있는 수작秀作이다. 그림의 배경은 화가의 아틀

리에이다. 왼쪽에 보이는 커다란 캔버스 앞에서 화가는 그림을 그리고 있다. 화가가 바라보는 곳에는 그림의 모델이 있을 것으로 추정된다. 관람자에게는 보이지 않는 모델이 뒤쪽 벽에 걸린 거울에 반영되어 있다.

벨라스케스 〈라 메니나스〉의 거울 디테일

거울 안에 투영된 두 사람은 펠리페 4세 부부이다. 이 두 사람을 모델로 화가는 왕과 왕비의 부부 초상화를 그리고 있다. 중앙에 서 있는 마가리타 공주가 바라보는 곳에 왕과 왕비가 모델로 서 있고, 공주와 그녀의 시종들은 그 모습을 구경하기 위해 지금 화가의 아틀리에를 방문하고 있는 상황인 것이다. 붓을 든 화가와 공주와 시종들은 왕과 왕비를 바라보고 있고, 그 왕과 왕비의 모습을 관람자들은 벽에 걸린 거울을 통해 볼 수 있는 역동적인 시선 교환이 일어나며 공간의 확장성과 역동성이 산출되고 있다. 아틀리에 공간을 가득 메우고 있는 이 긴장감은 뒷벽의 거울 오른쪽에 그려진 '문'을 통해 해소된다.

왕실 집사로 보이는 한 남성이 왕과 왕비에게 눈짓을 하고는 계

단을 통해 밖으로 나가려 하고 있다. 화가, 공주 일행, 왕과 왕비의 시선 교환은 아틀리에라는 공간 안에서만 맴돌았지만, 집사가 문을 통해 밖으로 나감으로써 출구가 생기고 전체 공간의 긴장감은 외부로 해방된다. 이 해방감은 명암법을 통해 더 효과적으로 나타난다. 문 밖의 환한 빛으로 관람자의 시선이 자연스럽게

벨라스케스 〈라 메니나스〉의 문 디테일

그곳으로 집중되며 집사가 나가는 출구가 원근법의 소실점 역할을 한다. 아틀리에 공간의 모든 긴장감과 역동감이 소실점으로 몰리며 빛을 따라 외부로 해방되는 효과가 극적으로 연출되고 있다. 〈라 메니나스〉는 스페인 합스부르크 왕조의 왕실 초상화이지만, 정치 종교적 갈등지역이었던 네덜란드로부터 영향을 받고 있는 그림이다. 얀 반 에이크로 소급되는 '거울' 장치를 통해서는 반대쪽의 공간을 상상하게 만들고, '문' 장치를 통해서는 외부 공간을 상상하게 만들며 공간의 깊이와 확장성을 자연스럽게 연출하고 있다. 실내 인테리어를 통한 '공간 속의 공간' 연출로 경험적이고 현실적인 원근법을 보여주고 있는 것은 네덜란드 미술을 빼놓고는 설명이 안 되는 요소들이다. 이 현상은 기술적인 면뿐만 아니라 내용적인 면에서도 나타나고 있다. 왕실 초상화임에도 불구하고 광대와 난쟁이, 시종들과 개를 전면에 크게 부각시키는 파격적 연출을 하고 있는데, 이 역시 종교개혁 이후 네덜란드 미술

에서 나타난 일상화, 세속화의 경향에서 영향을 받은 것으로 볼 수 있다. 물론 난쟁이를 궁 안에 거하게 한 것이 당시 상대적 우월감을 느끼려는 왕실문화이기도 했지만, 로열패밀리를 그리는 그림에 버젓이 주인공처럼 난쟁이를 전면에 배치한 것은 '새로운 미술'이라는 정당성이 아니라면 실행하기 어려운 일이었을 것이다. 초기 보데곤화에 나났던 자유로운 풍속화 소재를 차치하고라도 가톨릭 왕실의 화가가 된 후에도 이러한 일상의 소재를 과감하게 사용한 것에서 벨라스케스는 진정으로 화가라는 생각을 하게 된다. '새로움'에 민감한 예술가에게 종교 정치적 이데올로기의 갈등이 화풍을 결정하는 본질적 요소가 될 수 없음을 보여주고 있기 때문이다. 예술가의 본질은 늘 '새로움'에 깨어 있는 자유정신에 있고, 이 시각에서 종교개혁 이후 네덜란드에서 생겨난 미술은 분명 새로움이었기에 가톨릭 합스부르크 왕조의 중심에서도 화가 벨라스케스는 주저 없이 그 새로운 미술을 작품에 수용한 것이다.

6. 얀 베르메르의 〈러브레터〉

'공간 속의 공간'은 네덜란드 미술이 이상이 아닌 일상 현실에 충실한 미술이라는 것을 보여주는 기법이다. 이탈리아 르네상스의 화가들이 이상의 이념에 충실했다면, 고古 네덜란드 화가들은 현실에서의 경험에 충실했다. 그래서 종교개혁 이후에도 '일상'으로의 전환과 성화의 비신성화 경향이 신속하게 일어날 수 있었다. 요아힘 보이켈라르가 그 전환의 과도기에 속한 화가였다면, 얀 베르메르Jan Vermeer (1632~1675)는 이미 '일상'으로의 전환이 네덜란드 미술에 고착된 후

'일상화'만을 전문적으로 그린 화가였다. 그의 작품 〈러브레터〉를 통해 '공간 속의 공간'이 어떻게 이후의 미술들에서 그려지고 있는지 살펴보고자 한다.

얀 베르메르 〈러브레터〉 1670년. 암스테르담 국립미술관. 네덜란드

얀 베르메르는 실내풍경을 잔잔하게 그려내며 일상적 풍속화에 새로운 지평을 연 화가이다. 실내는 주로 여인들이 거하는 공간이었기 때문에 그의 그림에는 여인들이 주인공으로 등장한다. 〈러브레터〉도 그 중 하나이다. 그림을 보면 두 여인이 서로 마주보고 있는데, 류트를 들고 앉아 있는 여인은 옷차림으로 보아 이 집의 아씨처럼 보이고, 소박한 차림으로 서 있는 여인은 시종처럼 보인다. 그림의 제목으로 미루어보아 시종이 아씨에게 누군가로부터 보내진 고백편지를 전

달하고 있는 장면을 그린 것이다. 편지를 전달받은 아씨는 흠칫 놀란 표정으로 보낸 사람이 누구인지를 묻는 모습이다. 매일 똑같이 반복되는 일상에서 '사랑'의 순간을 일깨우는 러브레터 모티브는 이후 근현대 미술에서도 자주 그려진 풍속화의 주제이다. 베르메르는 일상의 지루함 속에서 은밀하게 일어나는 사랑의 순간을 '공간 속의 공간' 기법을 통해 효과적으로 재현하고 있다. 러브레터를 건네받는 내실이 '공간 속의 공간'이다. 전면에 그려진 어두운 복도를 지나야 이를 수 있는 실내이며, 두 공간의 경계를 커튼이 마크하고 있다. 화가는 깊숙한 실내 공간에 주인공들을 배치시킴으로써 러브레터라는 주제가 지니고 있는 사적이고 은밀한 분위기를 한층 효과적으로 연출하고 있다. 이에는 명암법도 한 몫 한다. 앞의 복도공간은 어둡게 처리하고, 여인들이 있는 '공간 속의 공간'은 베르메르 특유의 은은한 빛으로 채워 관람자의 시선을 그곳으로 자연스럽게 유도하며 화면의 집중도를 높이고 있다. 또한 두 공간의 경계 부분에 "모세의 신발"(출 3:5)을 연상하게 하는 슬리퍼를 그려 넣음으로써 사랑의 순간이 일깨워지는 내실을 성스러운 공간으로 빗대어 표현하고 있다. 이처럼 일상화의 대가 베르메르는 플랑드르의 얀 반 에이크로까지 소급되는 '공간 속의 공간' 기법을 탁월한 방식으로 그림에 적용하며 네덜란드 미술에 면면히 이어져온 "현실적 원근법"의 전통을 시적詩的으로 승화하고 있다.

이탈리아 르네상스 화가들이 잘 짜여진 수학적 원근법의 구도 안에 피사체를 집어넣는 방식으로 3차원 공간의 깊이를 산출하였다면, 플랑드르와 네덜란드의 화가들은 거울이나 문과 같이 일상에서 '경험'되는 실내 인테리어 장치를 매개로 공간의 깊이를 더하는 '공간 속의

공간' 기법 등의 현실적 원근법을 즐겨 사용하였다. 일상의 경험 속에서 자연스럽게 체득된 기법이라는 점에서 일상 속의 신앙을 강조한 종교개혁 정신에 부합되어 렘브란트와 베르메르 같은 신교 지역의 화가들에게 자연스럽게 수용 진화되었고, 가톨릭 화가들에게는 혁신적인 '새로운 미술'로 받아들여지게 된 것이다.

네덜란드의 황금기 미술과 새로운 종교화

•

루터는 신앙에 방해가 되지 않는 한 이미지를 수용했던 온건파였다. 그래서 독일에서는 성상파괴운동이 크게 확산되지 않았고, 독일의 화가들은 전통미술과의 큰 단절 없이 프로테스탄트 미술로의 전환을 차근차근 진행할 수 있었다. 반면 네덜란드의 칼뱅주의자들은 종교개혁운동을 가톨릭 스페인에 대한 정치적 저항운동과 연결시키며 대대적인 가톨릭 성상파괴운동을 주도한다. 그 결과 플랑드르와 네덜란드의 화가들은 전통적으로 많이 그려오던 제단화 등의 성화를 더 이상 그릴 수 없었고, 새로운 그림 소재를 찾아야 했다. 그렇게 생겨난 새로운 미술에는 종교적 색채가 서서히 지워지며 비非신성화, 일상화, 세속화의 특징이 나타났고, 그 결과 우화, 풍속화, 초상화, 일상화, 정물화, 풍경화 등 미술사에 전례가 없는 새로운 회화 장르들이 우후죽순처럼 쏟아져 나왔다. 성상파괴운동의 매서운 칼바람이 아이러니하게도 더치 르네상스Dutch Renaissance라고 불리는 네덜란드 미술의 황금기를 낳은 것이다. 제2장에서 보았던 대 피터 브뤼헐Pieter Brueghel the elder(1568~1625)의 그림들이 가톨릭 스페인에 대한 정치 종교적 저항의 용광로 속에서 탄생했다면, 이후 세대의 네덜란드 화가들은 독립된 네

딜란드의 좀 더 안정된 환경에서 창작활동을 할 수 있었던 것이다.

1566년 네덜란드에서 대대적인 성상파괴운동이 일어나자 다음 해 스페인의 펠리페 2세는 네덜란드의 신교도 학살을 명령하였고, 이에 대적해 칼뱅주의자들은 네덜란드의 초대총독 오라니엔의 빌헬름 I 세Wilhelm von Oranien(1533~1584)와 손잡고 독립운동의 정치적 주체가 된다. 이로부터 80년에 걸친 독립전쟁이 이어졌고, 그 과정에서 현재의 네덜란드와 벨기에가 분리된다. 북쪽의 네덜란드는 스페인으로부터 독립해 신교 지역으로 부상하고, 남쪽의 벨기에는 가톨릭 스페인의 속령으로 남게 된다. 그렇게 1648년 탄생한 네덜란드 공화국은 7개 주의 지방분권으로 구성된 연방공화정을 채택하는데, 이는 곧 시민계층의 자율을 의미하는 것이었다. 총독의 지위에 있던 오라니엔 가문이 중앙권력이긴 하였지만 유사시에만 군사적으로 움직였고, 평상시에는 온건파 칼뱅 교도들인 자유진보진영 시민들이 지역평화를 위해 자율적으로 움직였다. 대부분의 공직도 이들이 맡으며 이제 중산층 시민계급이 네덜란드의 실질적인 정치권력으로 부상한다. 이렇게 정치적 헤게모니는 가톨릭 귀족으로부터 프로테스탄트 총독으로, 나아가 중산층 시민층으로 이동하였고, 이에 따라 미술시장의 판도도 바뀐다. 무역과 상업 등으로 경제적 여유를 지니게 된 중산층 시민들이 이제는 미술의 새로운 고객층으로 부상하였고, 이들의 수요에 따라 미술시장이라는 것이 자유롭게 형성된다. 이전에는 교회나 왕실, 가톨릭 귀족들이 미술의 주요 고객이었고, 이들의 수요에 따라 제단화 같은 성화들이 주로 제작되었다면, 이제는 시민들의 필요에 따라 초상화, 정물화, 풍속화, 풍경화 등의 일상적인 주제들이 대거 등장했고, 한 화가가 모든 장

르를 다 소화할 수는 없었기 때문에 전문 분야라는 것이 생겨난다. 그 중 수요가 가장 많은 장르 중 하나가 초상화였다. '개인'의 신앙을 강조한 종교개혁의 정신이 프로테스탄트 중산층 가정에서는 점차 일상화되었고, 개인의 주체의식이 강화되며 자신의 모습을 남기고자 하는 욕구로 자연스럽게 이어진 것이다. 초상화에는 개인, 가족, 부부, 집단을 그린 초상화 등이 있었는데, 특히 시민사회를 구성하는 다양한 직업과 자율적인 조합Gilde들에서 초상화를 주문하며 그룹 초상화는 네덜란드의 프로테스탄트 시민사회를 상징하는 대표적인 회화 장르로 부상한다.

1. 프란스 할스와 렘브란트의 그룹 초상화

네덜란드의 새로운 정치 세력이었던 중산층 시민들은 스스로 지역의 평화를 지키고자 시민군을 조직해 활동하였다. 암스테르담에만 20여 개의 시민수비대가 있었다고 하니 시민군의 규모가 어느 정도 활성화되었는지 짐작할 수 있다. 그래서 이를 소재로 하는 그림만 해도 수백 점에 달했다. 네덜란드의 대표적인 초상화가 프란스 할스Frans Hals(1581~1666)의 〈성 게오르그 수비대의 장교들〉과 렘브란트Rembrandt van Rijn(1606~1669)의 〈야경〉은 그러한 시민군을 주제로 하는 대표적인 작품들이다.

1) 프란스 할스의 〈성 게오르그 수비대의 장교들〉

프란스 할스는 안트베르펜Antwerpen의 프로테스탄트교 집안에서 태어났다. 1585년 스페인에 의해 안트베르펜이 함락되자 그의 가족은

프란스 할스 〈성 게오르그 수비대의 장교들〉 1639년. 프란스 할스 미술관. 네덜란드 하를렘

북네덜란드의 하를렘Haarlem으로 도피하는데, 당시 네덜란드 화가들 중에는 정치 종교적 이유로 스페인령의 남네덜란드(구 플랑드르)에서 북네덜란드로 이주한 화가들이 많았고, 프란스 할스도 그 중 한 명이 었다. 할스가 이주한 하를렘에도 성상파괴운동이 일어났고, 화가들은 성화 주문이 끊기자 부업으로 생계를 유지해야 했다. 할스는 시市 컬렉션의 그림들을 복구하는 일로 돈을 벌었는데, 성상파괴운동으로 파손된 성화들이 모두 하를렘 시로 환원되자 그 그림들을 복구하는 일에 화가들의 손이 필요했던 것이다. 그러던 중 초상화에 대한 수요가 급증하자 할스는 전문적인 초상화가로 전향한 케이스이다. 성 게오르그 수비대를 모델로 그는 다섯 점의 그룹 초상화를 그렸는데 할스 자신도 성 게오르그 수비대의 일원이었다고 한다. 위

프란스 할스 〈성 게오르그 수비대의 장교들〉의 자화상 디테일(가운데 인물)

의 작품을 보면 뒷줄의 왼쪽 끝에 화가 자신의 자화상이 그려진 것을 볼 수 있다. 세 명 중 가운데에 그려진 인물이 프란스 할스이다. 관람자를 바라보며 마치 '나도 여기에 있었다', '나도 시민군의 일원으로 지역의 평화를 위해 애쓰고 있다'라고 말하며 시민으로서의 자부심을 표현하고 있는 듯하다. 전체적으로는 단체 스냅사진을 찍는 듯한 경직된 분위기이지만 그럼에도 불구하고 다양한 시선처리와 표정과 제스처로 각자의 개성을 살리며 전체 속에 특수를 유지하고 있다. 개인의 개성을 부각시킨 단체 초상화는 렘브란트의 〈야경〉에서 더욱 도드라진다.

2) 렘브란트의 〈야경〉

렘브란트 〈야경〉 1642년. 암스테르담 국립미술관. 네덜란드

렘브란트의 〈야경〉도 암스테르담의 시민군을 소재로 한 그림이다. 1639년 암스테르담의 시민군 장교인 프란스 배닌크 코크Frans Banninck Cocq 외 17명의 대원들이 주문한 이 그림은 무려 31명의 인물을 그리고 있는 대규모의 단체 초상화이다. 정중앙에 검은 복장을 한 사람이 배닌크 코크이고, 그의 오른쪽에 크림색 옷을 입을 사람이 하급장교인 빌렘 반 뤼텐부르그Willem van Ruytenburgh이다. 한밤중에 시민들의 치안을 위해 경비를 서고 있는 시민군의 모습을 하나하나 다채롭게 그리고 있다. 렘브란트는 자신도 이 중 한 사람으로 그리고 있는데 〈성 게오르그 수비대의 장교들〉 속의 할스처럼 새로운 프로테스탄트 시민사회의 일원으로서 자부심을 표현한 것이 아니라 어찌 보면 여간 생뚱맞은 모습이 아니다.

뒷줄의 야경부대원들 사이에 빼꼼이 얼굴을 내밀고 있는 사람이 렘브란트 자신이다. 조금 우스꽝스러워 보이기도 하는 이 얼굴은 앞줄에 그려진 야경대의 수호천사를 통해 설명이 된다.

렘브란트 〈야경〉의 자화상 디테일(가운데 인물)

배닌크 코크 장교 왼쪽에 마치 혼자 저 세상에 속한 듯 빛으로 둘러싸인 한 여성의 모습이 보이는데, 이 여성이 야경대의 수호천사로 그려진 렘브란트의 아내 사스키아이다. 그녀는 렘브란트가 이 그림을 그린 해에 세상을 떠났는데, 그녀를 추모하기 위해 이 그림의 수호천사로 그려 넣은 것이다. 그녀의 모습을 보려고 애쓰지만 경비병들의 어

깨에 가려 볼 수 없는 측은한 모습으로 자신을 그려 넣으며 아내를 보고 싶지만 보지 못하는 안타까운 마음을 그렇게나마 표현하고 있는 것 같다. 단체 초상화는 성격상 자칫 획일적이고 지루해질 수 있는 장르인데, 렘브란트는 그림 속 등장하는 31명의 인물 모두를 개성 있게 그림으로써 단체 초상화의 영역에 큰 전환을 가져온다. 〈툴프 교수의 해부학강의〉(1632)는 그 전환의 기점을 마련했던 작품이다.

3) 렘브란트의 〈툴프 교수의 해부학강의〉

렘브란트 〈툴프 교수의 해부학강의〉 1632년. 마우리츠하위스 미술관. 네덜란드 헤이그

렘브란트도 다른 화가들과 마찬가지로 1631년 고향이었던 레이덴Leiden을 떠나 당시 미술의 중심지였던 암스테르담으로 이주한다. 암스테르담은 당시 최대의 무역도시로 부유한 프로테스탄트 중산층들

이 거주하던 지역이었다. 가톨릭 지배자들과의 오랜 투쟁을 통해 이룩한 새로운 질서의 시민사회였던 만큼 시민들의 자긍심은 높았고 정치, 경제, 사회, 문화의 각 영역에서 각자의 직업에 대한 천부적 소명을 지닌 주체로 활동하였다. 이들은 같은 직업군에 속한 사람들끼리 조합Gilde을 형성하여 직업적 자부심을 표출하였는데, 렘브란트의 〈툴프 교수의 해부학강의〉는 외과의사조합에서 주문한 단체 초상화이다. 오른쪽에 챙이 넓은 모자를 쓴 사람이 1628년 암스테르담 외과의사조합의 교수로 임명된 툴프 교수이다. 해부학강의를 주도하며 그는 죽은 사람의 손을 핀셋으로 가르며 근육의 기능에 대해 설명하고 있다. 그리고 실연을 지켜보는 청중들은 놀랍다는 듯 제각각의 반응을 보이고 있다. 이들이 제각각 반응하는 표정은 마치 레오나르도 다 빈치의 〈최후의 만찬〉(1490)에서 제자들이 그리스도의 말씀 즉 "너희 가운데 한 사람이 나를 팔아넘길 것이다"(요한 13:21)라고 하신 말씀에 제각각의 표정과 제스처를 취하며 반응하는 모습을 연상시킨다.[41] 이 그림에서는 바로크 미술의 명암법과 흑백 유니폼에서 오는 대조성으로 개인의 개성 있는 표정과 제스처들이 더 집중적이면서도 리드미컬하게 표현되어 있다.

한편 맨 뒤에 서 있는 남자는 얼굴의 생김새로 보아 렘브란트 자신이다. 다른 회원들은 모두 교수의 실연에 집중하고 있는데 렘브란트 혼자만 홀연히 관람자를 바라보고 있다.

렘브란트 〈툴프 교수의 해부학강의〉의
렘브란트 자화상 디테일

새로운 외과기술이 실연되고 있는 문명의 현장에 자신을 그려 넣음으로써 '나도 거기에 있었다'라는 시민으로서의 자부심을 관람자에게 말하고 있는 듯하다. 그것을 강조하듯 뒷배경에는 화가의 서명과 제작연도 1632가 선명하게 쓰여져 있다. 이처럼 렘브란트는 그림 속에 자신의 자화상을 그려 넣으며 다양한 자의식을 표현하길 좋아했는데 그림의 내용에 따라 자화상의 성격도 달라지는 것이 흥미롭다. 〈십자가로 올려지심〉과 〈갈릴리 호수의 폭풍〉 등의 기독교 성화에서는 자신을 낮추어 믿음이 작은 자 혹은 그리스도의 수난에 일조한 죄인으로 스스로를 동일시하고 있다면, 〈야경〉에서는 아내를 그리워하는 남편의 애처로운 모습으로, 〈툴프 교수의 해부학강의〉에서는 새로운 질서로 탄생한 시민사회의 당당한 일원으로서의 자의식을 표출하고 있는 것이다.

4) 프란스 할스의 〈하를렘의 성 엘리자베스 병원의 이사들〉

네덜란드의 시민사회에서 그룹 초상화를 주문한 단체는 시민수비대나 다양한 직업조합 외에 양로원이나 고아원, 병원 등의 자선단체가 대표적이다. 이전에는 가톨릭교회와 가톨릭 귀족들의 소유였던 자산과 건축물이 모두 프로테스탄트 시㹰로 환원되면서 시민이 주축이 된 자선단체의 용도로 전환하는 일이 당시는 비일비재했다. 프란스 할스가 그린 〈하를렘의 성 엘리자베스 병원의 이사들〉도 그러한 배경에서 설립된 병원의 이사진들을 그린 그룹 초상화이다.

프란스 할스 〈하를렘의 성 엘리자베스 병원의 이사들〉 1641년. 프란스 할스 미술관. 네덜란드 하를렘

성 엘리자베스 병원은 가난한 이들을 위해 설립된 자선병원으로 그림은 병원을 운영하는 다섯 명의 이사들을 그리고 있다. 왼쪽에서 부터 지베르트 셈 바르몬트Siewert Sem Warmont, 살로몬 쿠재르트Salomon Cousaert, 장부를 쥐고 있는 비서관 요한 판 클라렌벡Johan van Clarenbeeck 에 이어 네 사람이 모두 주목하고 있는 이사장 디륵 디르크즈 델Dirck Dircksz Del 그리고 마지막으로 테이블 위의 동전을 가리키고 있는 회계사 프랑소아 부테르Francois Wouters가 이사회실의 테이블에 둘러앉아 있다. 이들의 모습은 위엄 있고 진지하며, 복장은 자선단체 성격에 맞게 절제된 검은색 복장이다. 벽에 걸린 지도는 이들의 의무 중 하나가 병원 소유의 땅을 관리하는 일임을 암시한다. 유니폼을 착용해 자칫 단조롭고 지루하게 보일 수 있는 단체 초상화에 바로크적인 운동감과 드라마를 표현하며 관람자들로 하여금 그림 속에 잠재된 이야기를 상상하게 만든다. 또한 다섯 명의 이사들을 제각각의 포즈와 표정으로 그

리며 개인의 특성을 살리고 있는 것은 렘브란트의 영향으로 볼 수 있다. 네덜란드의 시민 바로크 미술에서 그려진 단체 초상화에서 우리는 다수 속의 개인, 보편 속의 특수, 획일 속의 다양성, 공동체 안의 주체를 읽을 수 있고, 그 배경에는 일상 속으로 스며든 종교개혁의 정신 즉 공동체 안에서도 개인을 중시하는 정신이 자리하고 있음을 추론할 수 있다. 그러한 점에서 시민 바로크 미술의 그룹 초상화는 화가 자신들도 의식하지 못한 채 산출하고 있는 프로테스탄트 미술이라고 볼 수 있다. 다음에는 부부 초상화의 장르를 통해 그 안에 담긴 준準 종교화로서의 의미를 해석해보도록 하자.

2. 부부 초상화

제1장의 대 루카스 크라나흐가 그린 〈마틴 루터와 카타리나 폰 보라의 초상〉(1529)에서도 언급했듯이 종교개혁으로 신앙공동체의 핵심은 더 이상 가톨릭교회의 독신성직 체계가 아닌 만인사제설에 의한 신도들의 결혼과 가정이 된다. 그리고 이에 따라 부부 초상화는 종교개혁의 정신을 반영한 새로운 프로테스탄트 미술의 장르로 부상한다. 이 현상은 프로테스탄트 중산층 가정이 사회의 중심을 이루었던 네덜란드의 시민 바로크 미술에서 더욱 강하게 표출되는데, 프란스 할스의 작품 중 부부를 대상으로 한 초상화가 다수를 차지하고 있는 것만 봐도 당시 부부 초상화의 폭발적인 수요를 짐작할 수 있다. 프란스 할스의 작품 중 하를렘 시市의 시장이었던 야콥 피터스 올리칸Jacob Pietersz Olycan(1596~1638) 부부를 그린 작품은 당시 그려졌던 부부 초상화의 전형적인 예라고 볼 수 있다.

프란스 할스 〈야콥 피터스 올리칸과 알레테 하네만의 부부 초상화〉 1625년. 마우리츠하위스. 스페인 마드리드

프란스 할스의 부부 초상화 중 예술적인 면에서 가장 뛰어난 작품이 〈정원의 부부〉이다. 이 작품을 감상하며 시민 바로크 시대에 그려진 프로테스탄트 미술로서의 부부 초상화 속 의미를 살펴보도록 하자.

1) 프란스 할스의 〈정원의 부부〉

프란스 할스 〈정원의 부부〉 1622년경. 암스테르담 국립미술관. 네덜란드

이제 갓 결혼한 신혼부부가 정원에서 다정한 포즈를 취하고 있다.

아내는 손가락에 낀 결혼반지를 자랑스럽게 보여주며 남편의 어깨에 손을 올려놓고 있고, 남편은 가슴에 손을 얹으며 남편으로서 책임과 의무를 다할 것을 다짐하는 듯하다. 부부는 커다란 나무의 그루터기에 앉아 있는데, 아내의 뒤로는 담쟁이넝쿨이 무성하고, 남편이 앉은 자리에는 엉겅퀴가 무성하다. 담쟁이넝쿨이 상징하는 것은 남편에 대한 아내의 헌신이고, 엉겅퀴가 상징하는 것은 아내에 대한 남편의 충절이다. 부부의 뒷배경에는 푸른하늘 아래 사랑의 정원이 그려져 있다.

프란스 할스 〈정원의 부부〉의 사랑의 정원 디테일

사랑의 정원에는 행복하게 거니는 부부의 모습이 보이고, 그 옆에는 다산을 상징하는 조각상과 분수가 보인다. 부부금슬을 상징하듯 하늘에는 두 마리의 새가 날고 있고, 마당에도 공작새 두 마리가 노닐고 있다. 공작새는 결혼과 가정의 여신인 헤라를 상징하는 새이다. 오른쪽 배경에 자리한 저택도 헤라 신전을 그린 것으로 보인다.

그런데 오른편 앞을 보면 사랑의 정원과 어울리지 않는 폐허의 잔재와 엎어진 항아리들이 나뒹굴고 있다. 무슨 의미일까? 이를 통해 화가는 마냥 행복해 보이는 신혼부부의 모습 이면에 어떤 종교적 의미를 복선으로 깔고 있다. 폐허의 잔재와 엎어진 항아리들은

세상적인 것의 헛됨을 상징하는 바니타스^{vanitas} 모티브이다. 이 모티브로 그림의 의미는 한층 깊어진다. 남편이 앉은 자리에 자라난 엉겅퀴는 남편의 충절을 상징한다고 했는데, 이에는 가장으로서의 책임과 의무를 다하기 위한 노동이 포함된다.

노동은 프로테스탄트 윤리의 기본 덕목이다. 중세까지 인간의 근본덕목^{Kardinaltugend}은 절제, 정의, 지혜, 용기와 같은 추상적이고 정신적인 것들이었는데, 신교로 오면 그 자리에 노동과 같은 보다 구체적이고 현실적인 덕목이 들어선다. 노동은 성서적으로 보면 원죄로 소급되는 개념이다. 아담과 이브가 원죄를 범한 후 하나님은 아담에게 다음과 같이 말씀하신다. "이제 땅이 너 때문에 저주를 받을 것이다. 너는 죽는 날까지 수고를 하여야만, 땅에서 나는 것을 먹을 수 있을 것이다. 땅은 너에게 가시덤불과 엉겅퀴를 낼 것이다. 너는 들에서 자라는 푸성귀를 먹을 것이다. 너는 흙에서 나왔으니, 흙으로 돌아갈 것이다. 그 때까지 너는 얼굴에 땀을 흘려야 낟알을 먹을 수 있을 것이다."(창 3:17~19) 노동은 원죄의 대가이자 낙원에서 추방된 인간이 사는 실존의 방식이다. 노동을 통해서만 인간은 하나님 앞에서 죄의 대가를 치르며 하나님과의 관계를 회복해갈 수 있다. 그래서 노동이야말로 인간이 하나님 앞에서 지켜야 하는 가장 솔직한 덕목이며, 죄라는 업보를 소멸하게 하는 실존의 방식이다. 노동을 체화함으로써 남편은 신앙공동체의 핵심인 가정을 지키는 책임과 의무를 다하는 것이다. 이것이 프로테스탄트 신교의 새로운 윤리적 덕목이고, 남편이 아내에게 지켜야 할 충절의 길이다.

그러나 노동을 통해 얻게 되는 부와 명예도 하나님의 은총이 없

으면 결국 다 죄의 산물이고 헛되다. 정원에 그려진 폐허와 엎어진 항아리들은 그 헛됨을 상징하는 바니타스 모티브이다. 라틴어 vanitas는 "헛되다"라는 의미를 지니며 전도서 1장 2절의 "헛되고 헛되다. 헛되고 헛되다. 모든 것이 헛되다"에서 온 것이다. 전도서의 저자는 하늘 아래 새로운 것이 없으며 모든 것이 헛되다고 말한다. 솔로몬의 영화도 세상의 모든 지식과 지혜, 모든 수고도 헛되다고 말하며 인간 실존의 궁극적인 허무함을 설교한다. 그러나 성서는 허무주의는 아니다. 허무의 끝에서 다시 희망을 말한다. 그리하여 전도서의 저자는 책의 마지막에서 "다만, 네가 하는 이 모든 일에 하나님의 심판이 있다는 것만은 알아라"라고 말을 이어가며 모든 허무한 삶 속에서 인간이 명심해야 하는 중요한 것은 하나님을 두려워하는 마음과 계명을 지키는 것이라고 말한다(전 12:13~14). 인간은 원죄의 대가로 죽을 때까지 수고와 노동을 하며 살아야 한다. 그러나 그 역시 하나님을 두려워하는 마음이 없다면 모두가 헛되다. 노동이 구원으로 연결되지 않고 세상적인 것, 물질적인 것에 파묻힌다. 남편으로서의 충절을 지키기 위해 열심히 노동을 하고 부와 명예에 이르더라도 하나님에 대한 믿음과 은총이 없으면 다 헛되다는 것이 이 부부 초상화의 숨겨진 메시지이다. 행복한 신혼부부의 정원에 그려진 바니타스 지물들은 프로테스탄트 윤리의 근본덕목으로서 노동을 어떻게 수행해야 하는가를 말하고 있는 것이다. 종교개혁 이후 결혼과 가정이 신앙의 핵심 공동체로 부상하면서 각 가정의 남편과 아내도 신앙공동체의 핵심 일원으로서 죄로부터 구원에 이르는 삶의 모범을 보여야 하는 의무를 지니게 되었고, 그림은 갓 결혼한 신혼부부에게 그 점을 상기시키고 있다. 이

러한 점에서 부부 초상화는 프로테스탄트 미술에 적합한 장르라고 볼 수 있다.

네덜란드의 시민 바로크 미술에서 새롭게 등장한 그룹 초상화와 부부 초상화가 각각 나름의 방식으로 프로테스탄트 신교의 이념을 표상하고 있다면, 정물화 장르도 다양한 방식으로 준準 종교화로서의 면모를 보여준다.

3. 준準 종교화로서 바니타스vanitas 정물화

네덜란드의 시민 바로크 미술에서 가장 많이 그려진 또 다른 회화 장르가 정물화이다. 플랑드르 미술에서부터 네덜란드의 화가들은 일상의 사물을 그림 안에 그려 넣는 일에 진지함을 보여왔고, 그 일상의 사물들이 종교개혁 이후 진행된 성聖미술의 일상화, 세속화 과정에서 정물화 장르로 자연스럽게 독립하게 된다. 그러나 이전처럼 단순한 장식적 의미의 정물이 아니라 종교적 의미를 함축하는 상징적 사물들로 거듭난다. 대 피터 브뤼헐의 아들인 대★ 얀 브뤼헐Jan Brueghel de Oude(1568~1625)은 "꽃의 화가"로도 불렸는데, 그의 작품 〈도자기의 꽃〉을 통해 꽃 정물화에 내재하는 종교적 의미를 살펴보도록 하자.

1) 대★ 얀 브뤼헐의 〈도자기의 꽃〉

강을 상징하는 신화적 모티브가 그려진 도자기에 화려한 색채로 물들여진 풍성한 꽃다발이 꽂혀 있다. 그러나 자세히 보면 화려한 꽃봉오리 사이사이에는 시들어서 고개를 푹 숙인 꽃들이 보인다. 이미 시들어 힘없이 바닥에 떨어져 널브러진 꽃들도 보인다. 그 옆에는 꽃

대 얀 브뤼헐 〈도자기의 꽃〉 1620년.
안트베르펜 국립미술관. 벨기에

을 갉아먹는 벌레들도 보인다. 화가는 활짝 핀 꽃의 아름다움 이면裏面에 금방 피고 시들어 죽는 꽃의 다른 속성을 그리고 있다. 무엇보다 화려하게 피어나지만 또 무엇보다 수명이 짧은 꽃의 속성에 빗대어 세상적인 것의 덧없음을 그리고 있다. 아무리 화려하고 아름다운 것들도 결국은 시들어 죽게 된다는 허무함의 바니타스Vanitas 모티브이다. 전도서의 구절대로 하늘 아래 새로운 것이 없듯 화려하게 핀 생명도 언젠가는 시들어 사라진다는 삶의 유한성과 무상함의 교훈을 꽃에 비유해 그리고 있다.

바니타스 정물화는 일상 사물의 재현에서 끝나는 것이 아니라 이를 매개로 덧없는 인생을 '어떻게 살아야 하는가'에 대한 생각을 불러일으키는 상징적 그림이다. 얀 다비즈 데 헤임Jan Davidsz de Heem(1606~1684)이 그린 〈십자가와 해골이 있는 꽃 정물화〉를 보면 종교적 사유를 불러일으키는 준 종교화로서 꽃 정물화의 면모가 더욱 확실하게 나타난다.

2) 얀 다비즈 데 헤임의 〈십자가와 해골이 있는 꽃 정물화〉

형형색색의 탐스러운 꽃송이들이 화려하게 피어 있는데, 그 화려한 자태의 꽃다발을 받치고 있는 화병은 안이 환하게 들여다보이는 투명한 유리병이다. 건드리면 깨질 듯한 유리병과 지금은 화려하지만 금방 시들어버리는 꽃의 아슬아슬한 아름다움이 바니타스의 의미를 암시하고 있다. 화병 앞에는 조가비, 체리, 복숭아, 회중시계 등의 사물이 진열되어 있다. 조가비는 진귀함과 부를 상징하는 사물이지만 그 옆의 뚜껑 열린 회중시계가 흐르는 시간에서는 다 헛되다는 것을 말없이 알려주고 있다. 복숭아는 단맛이 나는 과실이지만 동시에 원죄를

암시하는 과실이며, 붉은색의 체리는 죄를 사하는 그리스도의 보혈을 암시한다. 이를 강조하듯 왼쪽에는 해골과 십자가상이 놓여 있다. 유한하고 허무한 인생에서 의미 있는 삶이란 자신의 죄를 기억하고 구원에 이르려 노력하는 삶이라는 것을 해골과 십자가 상징이 말하고 있다.

얀 다비즈 데 헤임 〈십자가와 해골이 있는 꽃 정물화〉 1630년대. 알테 피나코텍. 독일 뮌헨

이처럼 네덜란드의 시민 바로크 화가들은 꽃이라는 일상적 소재에 빗대어 삶의 의미를 묻는 준準 종교화를 산출하였다. 꽃을 많이 그린 데에는 당시 현미경의 발명, 식물학 연구의 발달과 식물도감의 성

행 등에 이유도 있었지만, 이미 플랑드르 미술에서부터 네덜란드의 화
가들은 종교화의 장식이나 메타포로 꽃을 많이 그려온 전통을 지니고
있었다. 『나사우의 엥겔베르트 기도서』에 그려진 필사본화와 플랑드르
화가 한스 메믈링이 그린 〈항아리의 꽃〉에서 그 전통을 살펴보자.

『나사우의 엥겔베르트 기도서』 Folio 133 recto.　　　　한스 메믈링 〈항아리의 꽃〉 1485년경. 티센
1470~1480년대. 옥스퍼드 보들레이언 도서관.　　　　보르네미사 미술관. 스페인 마드리드
영국

　　두 그림 모두 플랑드르 화가들의 작품으로 성모마리아와 그리스
도를 상징하는 꽃들을 그리고 있다. 『나사우의 엥겔베르트 기도서』[42]
의 꽃장식은 책의 삽화로 그려진 것이고, 한스 메믈링의 〈항아리의
꽃〉은 이폭제단화Diptychon의 일부로 추정되는 작품이다. 전자를 보면
아기예수의 탄생 장면이 프레임 안에 그려져 있고, 그 아래에는 이 기
도서를 헌정 받은 펠리페 1세Philip the Fair 가문의 문장紋章과 갑옷 위에
천사들이 왕관을 씌워주는 그림이 묘사되어 있다. 그리스도의 탄생 장

면과 세속적 왕의 대관 장면을 함께 그림으로써 왕권이 신으로부터 부여된 권한임을 보장받으려는 심리가 읽혀진다. 나머지 여백에는 각종 꽃들로 장식되어 있는데, 하얀색은 성모의 순결을, 붉은색과 보라색은 그리스도의 사랑과 희생, 수난을 상징하는 것으로 보인다.

이처럼 플랑드르 미술에서 꽃은 단순한 장식을 넘어 종교적인 의미를 담고 있는데, 이것은 한스 메믈링의 〈항아리의 꽃〉에서 더욱 강하게 나타난다. 이폭제단화의 한 쪽 면에 그려졌을 것으로 추정되는 이 꽃 정물화는 예배당의 벽감Niche을 배경으로 제단에 봉헌된 꽃을 그린 것으로 보인다. 아시아 풍의 고급 카펫 위에 마요카 풍의 항아리가 놓여 있는데, 항아리의 표면에는 예수의 십자가 도상과 함께 IHS라는 그리스도 모노그램이 새겨져 있다. IHS는 Iesus Hominum Salvator의 약자로 "인류의 구세주 예수"라는 의미를 지니며, 뒤러 화파의 한 판화작품을 통해 상세히 관찰할 수 있다.

그림의 원 안에는 그리스도의 십자가 양쪽으로 마리아와 사도 요한이 그려져 있고, 원 밖의 네 모서리에는 오른쪽 위부터 시계 방향으로 〈성 프란체스코의 오상〉, 〈성녀 바바라〉, 〈성 안토니우스〉, 〈성 그레고리우스의 미사〉 도상이 그려져 있다. 십자가 도상 위에는 "나자렛의 예수, 유대인의 왕"

뒤러 화파 〈그리스도 모노그램〉 1500~1510년.
암스테르담 국립미술관. 네덜란드

이라는 글귀가 히브리어, 그리스어, 라틴어로 쓰여 있다. IHS의 내용은 말하자면 "유대의 왕, 인류의 구원자, 예수 그리스도"이며, 그 안에는 십자가 대속의 신비가 함축되어 있다.

한스 메믈링의 항아리에는 이 의미가 담겨 있는 것이고, 항아리 속의 꽃들은 그 의미를 상징하고 있다. 하얀 백합은 원죄 없는 예수를 낳은 마리아의 순결성을, 검보라색의 아이리스는 예수의 십자가 수난과 그 수난을 겪어야 했던 마리아의 비애를 상징한다. 아이리스 아래쪽에 있는 작은 꽃은 매의 발톱을 닮았다 해서 매발톱꽃이라고 불리는데, 그리스도의 탄생과 죽음을 상징한다. 즉 한스 메믈링의 〈항아리의 꽃〉은 그리스도의 탄생과 수난과 죽음 그리고 이를 통한 인류의 대속과 구원의 의미를 상징하고 있는 것이다. 이처럼 플랑드르 미술에서는 중세로부터 마리아와 그리스도의 메타포로서 꽃을 사용해온 전통이 있었고, 이 전통이 종교개혁 이후 자연스럽게 꽃 정물화로 독립하며 그 안에 바니타스화의 준 종교적 의미를 담아내고 있는 것이다.

바니타스vanitas 정물화에는 꽃을 소재로 한 그림 외에도 조찬화 breakfast painting 같은 식탁 풍경의 그림들도 있었다. 이미 플랑드르 미술에서부터 네덜란드 화가들은 부엌의 풍경이나 식재료들을 진지하게 그려온 전통이 있었고,[43] 이 전통이 종교개혁을 거쳐 시민 바로크 미술에 오면서 조찬화 장르로 자연스럽게 이어진 것이다. 플로리스 반 다이크Floris van Dyck(1575~1651)가 그린 조찬화 그림을 보면 일상의 조찬에 오르는 음식들을 통해 종교적 의미가 표현되어 있음을 알 수 있다.

3) 플로리스 반 다이크의 〈치즈와 과일이 있는 정물화〉

플로리스 반 다이크 〈치즈와 과일이 있는 정물화〉 1613년. 프란스 할스 미술관. 네덜란드 하를렘

일상에서 매일 마주하는 식탁의 그림은 네덜란드 중산층 시민들이 선호하던 정물화 테마였다. 플로리스 반 다이크는 식탁만 전문적으로 그린 화가였는데, 그의 작품 〈치즈와 과일이 있는 정물화〉를 보면 치즈, 과일, 견과류, 빵, 포도주 등의 음식들이 식탁 위에 진열되어 있다. 그런데 그의 그림에 매번 반복적으로 등장하는 이 모티브들은 단순한 먹거리가 아닌 종교적 메타포들이다. 우선 화면의 중심에 크게 자리한 치즈는 그리스도의 부활을 상징한다. 서양인들에게 치즈는 매일 아침 식탁에 오르는 일용할 양식인데, 치즈가 만들어지는 과정을 보면 새롭게 태어난 음식이라는 의미를 내포한다. 액체인 우유가 발효 과정을 거쳐 점차 응고하면서 치즈라는 새로운 음식으로 다시 태어나는 것이다. 이 때문에 네덜란드인들에게 치즈는 그리스도의 부활을 상

징하는 음식이다. 화면 오른쪽의 접시에 소복하게 담긴 사과는 원죄를 상징하고, 왼쪽 맞은편에 놓인 포도는 원죄를 대속하신 그리스도의 보혈을 상징한다. 치즈 옆에 놓인 포도주와 빵은 각각 그리스도의 성체와 성혈을 상징하는 성만찬을 나타낸다. 식탁에 널브러져 있는 견과류도 그냥 그려진 것이 아니다. 딱딱한 껍질을 벗기면 그 안에 부드러운 열매가 나오는 견과류는 그리스도의 인성과 신성을 상징한다. 신성이 드러나기 위해서는 인간의 껍질이 부서져야 한다는 수난의 의미가 내포된 음식이다. 이처럼 일상의 음식을 통해 종교적, 성례전적 의미를 탑재한 식탁은 마치 제단을 상징하는 것 같다. 이를 암시하듯, 바로 펼친 듯 아직 각이 진 새하얀 천이 식탁보로 사용되고 있다. 성찬은 성당의 예전에서 뿐만 아니라 일상의 식탁에서도 행해질 수 있다는 종교개혁의 정신을 보여주는 듯하다.

네덜란드 황금기 미술의 대표적 정물화가 페테르 클라스^{Pieter} ^{Claesz}(1597~1660)의 〈아침식사〉를 보면 플로리스 반 다이크의 식탁 정물화보다 구도와 색감적인 면에서 더욱 정제되고 무르익은 것을 볼 수 있고, 내용적인 면에서도 종교적 상징을 넘어 바니타스 정물화로의 진화를 보여주고 있다.

4) 페테르 클라스의 〈아침식사〉

페테르 클라스도 대부분의 동시대 화가들처럼 플랑드르 지역에서 태어났지만(안트베르펜) 미술시장이 활발하게 형성된 북네덜란드의 하를렘^{Haarlem}으로 이주한 케이스에 속한다. 같은 하를렘에서 활동했던 프란스 할스가 초상화가로 자리 잡았다면, 페테르 클라스는 정물화가

페테르 클라스 〈아침식사〉 1646년. 푸시킨 미술관. 러시아 모스크바

로 전문화하며 명성을 얻었다. 하를렘의 성 누가 화가조합Sint-Lucasgilde
에 등록된 페테르 클라스의 정물화 수만 250여 점에 달한다고 하니 당
시 하를렘 시민들의 식탁 정물화에 대한 수요가 얼마나 많았는지 상상
할 수 있다. 아마도 이러한 식탁 정물화를 걸어놓고 식사 때마다 종교
적 의미를 되새기는 것이 프로테스탄트 중산층 가정의 새로운 문화로
자리 잡았던 것 같다.

페테르 클라스의 〈아침식사〉는 플로리스 반 다이크의 그림과 비
교할 때 구도면에서도 안정적이고, 색감도 화면 전체를 모노 톤으로
처리하며 화려한 색감으로 시선을 분산시키기보다는 명상적 분위기
를 자아낸다. 이 분위기는 은은한 명암법으로 인해 더욱 고조되고 있
는데, 바로크 화가들을 매료시킨 카라바조의 명암법이 이렇게 정물화
에도 스며들어 고요한 분위기를 연출하고 있다. 음식에 담겨 있는 상
징적 의미들을 살펴보면, 우선 왼쪽의 뢰머잔Roemer44에 담긴 포도주

와 오른쪽 끝에 놓인 빵은 그리스도의 성체와 성혈을 상징하는 성만찬을 연상하게 한다. 뢰머잔 뒤에 그려진 탐스러운 포도는 그리스도의 희생과 보혈의 의미를 다시 강조하고 있다. 가운데 놓인 생선도 그리스도를 상징하는 음식이다. 초기 그리스도인들은 박해를 피해 암호를 주고받으며 소통했는데, 그때 사용한 암호가 물고기였다. 그리스어로 물고기는 IXΘYΣ이며, 이 단어의 초성을 풀면 "예수스(I) 크리스토스(X) 테우(Θ) 휘오스(Y) 소테르(Σ)" 즉 "하나님의 아들 구원자 예수 그리스도"라는 뜻이다. 물고기는 말하자면 그리스도를 상징하는 은어인 것이다.[45] 생선 앞에 놓인 견과류는 그리스도의 신성과 인성을 상징하고, 맨 앞에 놓인 레몬과 칼은 세상적인 것의 허무함을 상징하는 바니타스 모티브이다. 레몬은 겉으로 보기에는 아름다우나 속맛은 시큼하다는 점에서 세상적인 것의 속성을 상징하고 있고, 칼은 권력의 무상함을 상징한다. 바니타스 정물들을 통해 무상한 인생을 '어떻게 살아야 하는가'에 대한 생각을 불러일으키고, 이를 통해 그리스도를 통해 구원받는 삶을 사유하도록 인도한다.

페테르 클라스는 식탁 정물뿐만 아니라 다른 다양한 사물들을 통해서도 바니타스의 의미를 사유하도록 한다. 그의 작품 〈바니타스 정물화〉는 그 대표적인 예이다.

5) 페테르 클라스의 〈바니타스 정물화〉

그림에서 가장 먼저 눈에 들어오는 사물은 해골이다. 해골은 도상학적으로 죽음을 상징하는 사물이며, "모든 사람은 죽는다"는 의미를 지닌 대표적인 바니타스 오브제이다. 그런데 해골 아래에 놓인 책

페테르 클라스 〈바니타스 정물화〉 1630년. 마우리츠하위스 미술관. 네덜란드 헤이그

더미와 펜은 선뜻 바니타스 의미와 연결이 되지 않는다. 책은 인간의 지혜와 지식 그리고 그에 따른 명예를 상징하는 사물이 아닌가? 그런데 화가는 책더미 위에 해골을 놓음으로써 마치 우리가 추구하는 지혜와 지식과 명예도 모두 헛되다고 말하는 듯하다.

그런데 사람들 모두가 갖고 싶어 하는 지혜와 지식과 명예 등의 가치조차 허무하다면 대체 무엇이 인생에서 가치 있는 것일까? 프란스 할스의 〈정원의 부부〉에서도 보았지만, 전도서에서 "헛되고 헛되다. 헛되고 헛되다. 모든 것이 헛되다"라고 반복적으로 말하는 대상에는 물질적인 것뿐만 아니라 정신적인 것도 포함된다. 하늘 아래 새로운 것은 없으며 솔로몬의 영광도 모든 지식과 지혜, 모든 수고도 헛되다고 말한다. 결국 하나님에 대한 두려움이 없는 지식과 지혜는 모두 세상적인 것이고 헛되다는 것이다. 해골 앞에 놓인 사물들은 죽음 앞에서 모든 것이 헛되다는 바니타스 모티브들이다. 뚜껑이 열린 회중시

계는 허망하게 흘러가는 시간을 상징하며, 타버린 램프와 엎질러진 유리잔은 세상적인 것의 허무함과 무의미함을 상징한다. 헛된 것에 생명을 고갈하는 동안 의미 없이 흘러가는 시간이 안타까울 뿐이다. 바니타스 정물화는 신의 형상을 직접 그리지는 않지만 일상의 사물에 빗대어 신의 존재와 삶의 의미에 대해 사유하도록 한다. 지금도 계속해서 흐르는 시간 속에서 의미 있는 삶은 무엇인지를 생각하게 만든다. 그러한 의미에서 바니타스 정물화는 그 어떤 종교적 형상도 그리지 않고 종교적인 의미를 사유하게 하는 준準종교화이다. 다비드 바일리David Bailly(1584~1657)가 그린 〈바니타스 상징들이 있는 자화상〉(1651)을 보면 "바니타스" 용어의 출처인 전도서의 구절이 직접 표기되어 있는 것을 볼 수 있다.

6) 다비드 바일리의 〈바니타스 상징들이 있는 자화상〉

다비드 바일리 〈바니타스 상징들이 있는 자화상〉 1651년. 라이덴 국립미술관. 네덜란드 라이덴

이 그림은 다비드 바일리가 67세에 그린 것인데, 자화상이라고
보기에는 그림 속의 남성이 너무 젊다. 이 남성은 현재 노인이 된 화
가의 젊은 시절 모습이고, 그가 들고 있는 액자 속의 노인이 바로 현
재 67세인 화가의 자화상이다. 젊음은 영원하지 않으며 모든 사람은
늙는다는 것을 자신의 두 초상화를 통해 보여주고 있다. 67세의 자화
상 옆에는 젊은 시절의 아내의 모습이 담긴 액자가 나란히 놓여 있다.
그림을 제작하던 해에 아내가 사망했다고 하는데 젊은 시절 아내의 모
습으로 간직하고 싶어 하는 화가의 마음이 시공간을 초월해 느껴진다.
아울러 두 초상화가 나란히 놓여짐으로써 시간의 흐름을 실감나게 한
다. 모든 것을 삼켜버리는 시간과 아무도 피해갈 수 없는 죽음, 세월의
무상함과 세상적인 것의 허무함을 화가는 다양한 사물을 통해 표현하
고 있다. 탁자 위에 놓인 해골, 책, 불 꺼진 양초, 뚜껑 열린 회중시계,
엎어진 잔, 깨질 듯한 유리잔, 모래시계, 시든 꽃 등은 모두 앞에서도
보았던 바니타스 모티브들이다.

　　이 그림에 새롭게 등장한 모티브는 곰방대인데 타버리고 재와 연
기만 남는다는 점에서 타버린 램프나 양초와 같은 허무함의 의미를 지
닌다. 또한 악기도 이 그림에 새로 등장한 바니타스 모티브이다. 67세
의 자화상 뒤에 놓인 피리가 그것인데, 음악의 향유와 즐거움도 시간
의 흐름처럼 스쳐 지나가는 것임을 말하고 있다. 동전과 진주 목걸이
는 물질적인 것과 사치의 헛됨을 상징한다. 모든 세상적인 것이 죽음
앞에서는 허무하다는 것을 시각화하듯이 건드리면 터질 듯한 물방울
들이 공간을 가로지르며 부유하고 있다. 벽에 걸린 프란스 할스의 〈류
트를 연주하는 광대〉(1625) 스케치는 화가가 25년 전에 실제 할스의 작

품을 모작한 것으로 다시금 '지금'과 '그때'의 시간 차, 세월의 흐름을 부각시키는 모티브이다. 이 모든 것을 개념으로 요약하듯이 그림의 오른쪽 아래 쪽지에는 라틴어로 전도서의 구절 "헛되고 헛되다. 모든 것이 헛되다^{Vanitas. Vani [ta] tum. Et. Omnia. Vanitas}"가 적혀 있다. 이 구절 바로 아래에 자신의 서명을 기입하며 화가는 이 그림의 주제가 바로 전도서에 나오는 "바니타스"임을 강조하고 있다.

다비드 바일리 〈바니타스 상징들이 있는 자화상〉의
쪽지 디테일

이처럼 네덜란드의 시민 바로크 화가들은 다양한 일상의 사물들을 통해 진정한 삶, 의미 있는 삶은 무엇인가에 대해 물으며 관람자들로 하여금 종교적인 것에 대해 사유하도록 하였다. 그러한 의미에서 네덜란드의 바니타스 정물화는 종교개혁 이후 일상화, 세속화의 경향을 보여준 프로테스탄트 종교화의 결정체라고 말할 수 있다. 그 어떤 신적 존재의 형상도 그리지 않으며 종교적인 삶을 사유하게 하기 때문이다. 네덜란드의 프로테스탄트 중산층 시민들은 아마도 이러한 바니타스 정물화를 사유공간에 걸어두고 경건한 삶을 다짐했을 것이다.

4. 준準 종교화로서 동물 사체 정물화

네덜란드 미술의 황금기에 그려졌던 또 다른 바니타스 정물화의 소재는 동물 사체였다. 얀 베이닉스^{Jan Weenix}(1640~1719)는 동물 사체

만 전문적으로 그린 화가였는데, 그의 작품 〈하얀 공작새〉를 통해 동물 사체가 어떤 방식으로 준 종교화로서의 메시지를 전하고 있는지 살펴보도록 하자.

1) 얀 베이닉스의 〈하얀 공작새〉

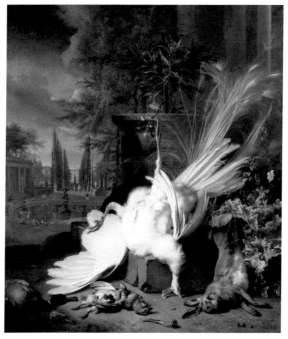

얀 베이닉스 〈하얀 공작새〉 1716년. 빈 조형미술 아카데미. 오스트리아

그림에서 우리의 눈길을 사로잡는 것은 단연코 전면 중앙에 그려진 새하얀 공작새이다. 주변과 구별되는 하얀색이 유난히 돋보이는데, 우아한 색과 달리 거꾸로 뒤집힌 채 꼬꾸라져 죽어 있다. 살아있을 때는 화려하고 풍성한 깃털로 자태를 자랑했겠지만, 이제는 앙상하게 남

은 깃털이 마치 마른 갈대줄기처럼 흐느적거리고 있다. 왼쪽 바닥에는 죽은 청둥오리들이 널브러져 있고, 오른쪽에는 토끼 사체가 축 늘어져 있다. 처참한 동물 사체들과는 대조적으로 배경에는 사이프러스 나무가 길에 늘어선 고즈넉한 황혼의 노을이 평화롭게 펼쳐져 있고, 그 앞에는 근사한 저택과 아름다운 분수가 그려져 있다. 그런데 새삼 궁금하다. 화가는 이런 평화로운 배경에 왜 하필 동물 사체를 전면에 주제화한 것일까?

동물 사체는 원래 귀족들의 사냥 문화를 상징하는 그림 소재였다. 그리스 신화의 아르테미스 여신이 사냥 장면에 많이 그려진 것도 귀족문화를 표상하는 문맥에서였다.[46] 그런데 네덜란드의 화가들은 사냥이라는 일차적 의미를 넘어 동물 사체를 종교적 의미의 차원으로 연결시키고 있다. 공작새는 살아있을 때는 화려한 자태로 가히 새들 중의 여왕이라고 할 수 있다. 그리스 신화에 나오는 하늘의 여왕, 헤라 여신의 상징이 공작새인 것도 그러한 문맥에서이다. 그런데 얀 베이닉스의 그림에서 공작새는 청둥오리와 별반 다를 게 없이 널브러져 죽어 있다. 살아있을 때는 화려했을 깃털도 바싹 마른 갈대처럼 흐느적거리고 있다. 여기서 화가는 "죽으면 다 똑같다mors omnia aequat"는 것을 보여주고 있다. 살아서는 비교할 수도 없는 차이를 지녔을지라도 죽으면 별반 다를 게 없는 사체일 뿐이다. 그리고 보니 그림의 배경에 그려진 근사한 저택도 다 허망해 보인다. 그 어떤 지상에서의 화려함과 부富도 죽음 앞에서는 모두가 헛되다는 것을 말하고 있다. 이를 강조하듯 죽음을 상징하는 사이프러스 나무 행렬이 황혼의 노을로 솟아 있다. 사이프러스 나무는 고대로부터 죽음을 애도하는 의미로 무덤가에 심

어지던 나무였다. 그러나 그 모양새가 하늘로 높이 솟았다고 하여 기독교에서는 부활을 상징하는 나무로 수용된다. 화가는 이 나무를 통해 바니타스를 넘어 부활의 희망을 전하고 있다. 공작새 옆에 죽은 토끼가 그려진 것도 같은 문맥에서 이해될 수 있다. 토끼는 세속 도상학에서는 풍요와 다산을 상징하지만, 기독교 도상학에서는 비잔틴 시대부터 그리스도의 부활을 상징하는 동물이었던 것이다.

네덜란드 미술에서 동물 사체를 매개로 종교적 의미를 표현하는 것은 이미 자체적인 전통을 지니고 있다. 요아힘 보이켈라르의 〈풍성한 부엌〉(1566)에서도 보았듯이 당시 네덜란드의 부엌에는 동물 사체를 걸어놓는 일이 흔한 풍경이었다. 이러한 일상 속의 풍경을 네덜란드 화가들은 놓치지 않고 화면에 옮겨 종교적 의미를 표현하는 매개로 발전시켰다. 전통 성화를 더 이상 그리지 못하게 되자 일상 사물에서 종교화를 대체할 방법을 찾은 것이다. 얀 페이트[Jan Fijt](1611~1661)가 그린 〈죽은 자고새와 사냥개〉도 동물 사체를 매개로 심오한 종교적 의미를 사색하게 만드는 작품이다.

2) 얀 페이트의 〈죽은 자고새와 사냥개〉

그림의 중앙에 자고새 사체 두 마리가 축 늘어져 있다. 그 옆에는 순하게 생긴 사냥개 한 마리가 곁을 지키고 있다. 사냥개의 등장으로 죽은 자고새들이 사냥의 희생물이라는 것을 알 수 있다. 자고새는 『피지올로구스[Physiologus]』[47]에 의하면 다른 새의 알을 자신의 둥지에 옮겨 부화될 때까지 품어주는 새로 묘사된다.

이러한 자고새의 특징이 기독교에서는 그리스도의 희생을 상징

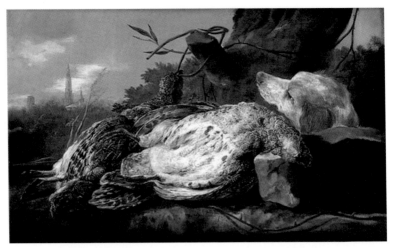

얀 페이트 〈죽은 자고새와 사냥개〉 1647년. 빈 미술사박물관. 오스트리아

할리Harley 필사본화. MS 4751 f. 48r. 1240년. 대영도서관. 영국 런던

하는 새로 수용되었다. 즉 그리스도께서 죄인이 하나님의 자녀로 거듭날 때까지 품어주는 것과 유사하다고 본 것이다. 그 때문에 자고새는 중세 필사본화나 스테인드글라스 등 다양한 미술품에 그려지면서 그리스도를 상징하는 새로 여겨져 왔다. 그러한 자고새가 얀 페이트의 그림에서는 축 늘어진 사체로 그려져 있다. 벽돌에 기댄 머리 주변에는 핏자국도 얼룩덜룩 보인다. 나무 그루터기를 휘감고 있는 가시덤불 줄기가 새들을 둘러싸고 있는데, 그리스도의 가시관을 연상시킨다. 심지어 뒤쪽의 자고새는 가시덤불 줄기에 주둥이가 꿰인 채 매달려 있다. 그 모습을 사냥개가 측은한 듯 바라보고 있는데, 마치 이 개를 통해 관람자들의 감

정이 이입되는 듯하다. 의미는 분명하다. 가시덤불 줄기에 매달려 죽은 자고새들은 그리스도의 수난과 죽음을 상징하고 있다. 스스로의 희생을 통한 인류의 구원이라는 그리스도의 숭고한 과업을 알리듯 멀리 배경에는 교회의 종탑이 하늘을 향해 우뚝 솟아 있고, 그로부터 구원을 알리는 종소리가 들려오는 듯하다. 다음 작품인 렘브란트의 〈도살된 소〉(1655)도 동물 사체를 통한 종교적 의미를 전달하는 그림으로 이해된다.

3) 렘브란트의 〈도살된 소〉

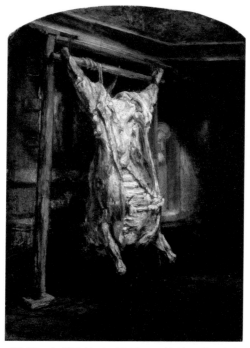

렘브란트 〈도살된 소〉 1655년. 루브르 미술관. 프랑스 파리

어두운 실내에 도살된 소가 거꾸로 매달려 있다. 소나 돼지를 거꾸로 매달아 놓는 것은 당시 네덜란드의 시장이나 정육점, 부엌에서 흔히 볼 수 있던 풍경이었는데, 그 목적은 피를 다 빼내기 위함이었다. 이 일상의 풍경을 네덜란드의 화가들은 점차 풍속화^{Genremalerei}의 한 장르로 정착시켰고, 렘브란트의 그림도 이 문맥에서 이해되는 그림이다. 그럼에도 불구하고 렘브란트의 이 그림을 단순히 풍속화로 규정하기에는 뭔가 석연치 않다. 명암이 짙게 깔린 어두운 실내공간에 집중 조명을 받고 있는 도살된 소의 분위기가 일상의 풍경으로만 보기에는 너무도 비범해 보이기 때문이다. 렘브란트는 당시 많은 화가들이 그리던 풍속화의 소재에 종교적 의미를 담고 있는 것이 분명하다. 거꾸로 매달린 소의 모습에서 그리스도의 십자가 이미지가 연상되기 때문이다. 도살된 소를 거꾸로 매달아 놓는 것이 피를 다 빼내기 위함이었듯이, 당시 십자가형도 몸에서 피가 다 빠져나갈 때까지 사람을 매

렘브란트 〈도살된 소〉의 여인 디테일

달아 놓는 잔인한 처형 방식이었다. 그래서 렘브란트의 〈도살된 소〉를 보고 있으면 왠지 그리스도께서 십자가에서 받으셨을 처절한 고통이 아프게 전해져온다.

그런데 이 그림을 종교적 상징으로 해석하니 문 뒤에 서 있는 여인도 심상치 않게 보인다. 손에 무언가를 들고 조심스

럽게 안을 들여다보는 모습이 일상의 여인을 넘어 마치 전통 기독교 도상에 나오는 막달라 마리아의 모습을 연상하게 하기 때문이다. 그리스도께서 십자가에서 돌아가시고 부활하시던 날 새벽에 막달라 마리아는 향유병을 들고 무덤가로 찾아간다. 그리고는 빈 무덤을 발견하고 그리스도를 찾아다니다 부활하신 그리스도를 가장 먼저 발견한 인물이다. 그래서 막달라 마리아는 그리스도의 부활을 상징하는 기독교 도상 즉 〈무덤가의 세 마리아〉, 〈나를 만지지 말아라〉 등에는 항상 주인공으로 등장한다. 렘브란트는 그 막달라 마리아를 풍속화의 형태 안에 일상인의 모습으로 그려 넣은 것은 아닐까? 그러고 보니 어두컴컴한 실내는 마치 무덤처럼 보이고, 마리아가 서 있는 곳은 돌로 막아 놓은 무덤의 입구처럼 보인다. 이 그림이 풍속화의 형태를 띤 종교화인지에 대한 진실은 화가 자신만이 알고 있겠지만, 그림에서 느껴지는 종교적 상징의 힘은 후대 화가들의 작품에서 증명되고 있다. 20세기의 적지 않은 화가들이 렘브란트의 이 작품을 모방하고 있는데, 대표적인 예로 카임 수틴Chaim Soutine(1893~1943)이 그린 〈도살된 소〉를 들 수 있다. 유대인이었던 수틴은 시대의 격변기에서 유대인들이 겪어야 했던 고통과 전쟁에서의 참상을 잔인하게 도살된 소를 통해 표현하고 있다. 이외에도 프란시스 베이컨Francis Bacon(1909~1992)의 〈십자가 책형을 위한 세 개의 습작〉과 데미안 허스트Damien Hirst(1965~)의 〈신만이 아신다God Alone Knows〉와 같은 현대미술에서도 렘브란트의 〈도살된 소〉를 연상케 하는 모티브를 모방하고 있다.

후대의 화가들이 렘브란트의 〈도살된 소〉를 다양한 방식으로 모방하고 있는 것은 이 작품 안에 내재하는 상징의 힘Kraft을 느꼈기 때문

카임 수틴 〈도살된 소〉 1925년(좌), 프란시스 베이컨 〈십자가 책형을 위한 세 개의 습작〉 1962년.
솔로몬구겐하임 미술관. 미국 뉴욕(중), 데미안 허스트 〈신만이 아신다〉 2007년(우)

이다. 작품에 내재하는 힘에 이끌려 상상에 날개를 달고 자신만의 언
어로 재해석하여 새로운 창조물로 재탄생시키고 있다. 렘브란트가 당
시 네덜란드에 유행하던 풍속화 소재를 차용해 일상적 성화를 그리고
있다면, 이 일상화된 세속적 성화를 모방하며 현대미술가들은 다시 죽
음의 극한적 상황과 인간의 폭력성을 고발하며 십자가가 지닌 의미를
시대를 초월해 묻고 있는 것이다.

　　네덜란드의 바로크 화가들이 동물 사체나 도살된 가축 그림을 그
리기 시작한 것은 역시 종교개혁의 영향으로 볼 수 있다. 더 이상 전
통적 성화를 그리지 못하게 된 화가들은 일상의 풍경을 그리며 다양한
풍속화 장르를 만들어냈고, 그 중 하나가 동물 사체 그림이었다. 렘브
란트를 비롯하여 위에 언급한 화가들은 일상의 풍속화에 종교적 의미
를 창조적으로 담아내며 종교개혁 이후 그리지 못하게 된 성화를 대체
해갔고, 그러한 방식으로 오히려 기독교 미술의 새로운 지평을 세속의
지평에서 열어간 것이다.

5. 신의 첫 번째 책으로서 풍경화

가톨릭 지배자에 대한 저항과 독립운동, 이와 맞물린 가톨릭 성상의 파괴운동으로 네덜란드는 정치 종교적으로 첨예한 분쟁지역이었다. 이에 따라 미술계에서는 전통적인 성화 대신에 우화, 풍속화, 초상화, 바니타스 정물화 등의 새로운 회화 장르들이 준^準종교화의 성격을 띠며 대거 등장했고, 이 대열의 마지막에 이제 풍경화가 남아 있다. 미술사에서 자연 풍경이 풍경화라는 장르로 전면에 등장한 것은 종교개혁 이후의 현상이었다. 종교개혁 이전에 자연 풍경은 보통 성서나 신화 장면의 배경 정도로만 그려졌으나, 종교개혁 이후에는 배경이었던 자연 풍경이 전면으로 배치되며 오히려 성서나 신화의 장면은 자연의 일부로 축소되는 현상들이 나타나기 시작한 것이다.

종교개혁 이전에도 독일 도나우 화파^{Donauschule} 같은 데서 간혹 독일의 울창한 숲을 소재로 한 독특한 풍경화가 그려지기는 했다.⁴⁸ 그러나 국제화된 양식으로서의 풍경화는 성상파괴운동이 가장 거세게 몰아쳤던 네덜란드에서 본격적으로 나타난다. 즉 세상 풍경화^{World Landscape}라고 불리는 풍경화 양식으로 실재 현실 풍경을 그린 것이 아니라 여러 독립적인 풍경들을 이상적으로 조합하고 배경은 파노라마로 넓게 처리한 이상적인^{ideal} 풍경화를 말한다. 세상 풍경화가 네덜란드에서 특별히 활성화된 것은 고^古 네덜란드 미술로 소급되는 나름의 전통이 있었기 때문이다. 플랑드르 화가 요아킴 파티니르^{Joachim Patinir} (1480~1524)의 〈그리스도의 세례〉를 보면 세상 풍경화의 초기 단계를 볼 수 있다.

1) 요아킴 파티니르의 〈그리스도의 세례〉

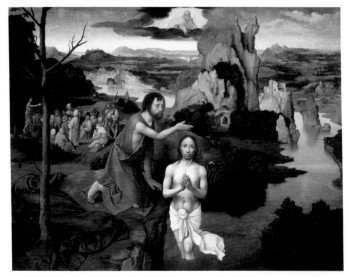

요아킴 파티니르 〈그리스도의 세례〉 1515년. 빈 미술사박물관. 오스트리아

세례자 요한이 그리스도에게 세례를 주는 장면이 정면에 그려져 있다. 하늘이 열리고 "이는 내 사랑하는 아들"이라고 말씀하시는 성부님이 하늘 꼭대기에 그려져 있고, 그 아래로 비둘기 형상을 한 성령이 그리스도의 머리 위에 임재하고 있고, 그 아래에 성자 그리스도는 세례자 요한보다 조금 낮은 위치에서 세례를 받고 있다. 수직으로 성부, 성자, 성령을 배치한 것은 이탈리아 르네상스 미술의 구도와 같지만, 묘사력에서는 동시대 이탈리아 미술을 훨씬 능가하고 있다. 사상 최초로 유화물감을 사용한 플랑드르 화가들의 정교한 묘사력은 그야말로 독보적이고, 그 묘사력으로 〈그리스도의 세례〉 배경도 이탈리아 미술에서는 볼 수 없는 파노라마 장관을 그리고 있다. 한편 화면 오른

편에 우뚝 솟은 암석절벽과 주변의 바위들은 네덜란드의 풍경이 아니라 벨기에 디낭Dinant의 풍경을 따로 떼어 조합한 것이다. 이렇게 산출된 이상적 풍경은 종교개혁을 거치며 이제 여러 성서와 신화 주제의 배경에 적용되는데, 점차 배경이 차지하는 비중은 높아지고 상대적으로 성서나 신화의 주인공은 풍경화의 일부로 작아지는 현상이 나타나게 된다. 대 피터 브뤼헐의 〈이집트로의 피신이 있는 풍경〉은 그 대표적인 예이다.

2) 대 피터 브뤼헐의 〈이집트로의 피신이 있는 풍경〉

대 피터 브뤼헐 〈이집트로의 피신이 있는 풍경〉 1563년. 런던 내셔널갤러리. 영국

대 피터 브뤼헐은 성상파괴운동이 극심하던 시기에 우화, 풍자화, 풍속화 등의 회화 장르를 개척하며 기독교 미술의 새로운 방향을 제시한 화가였다. 그는 풍경화의 영역에서도 새로운 가능성을 보여주

었는데, 그의 작품 〈이집트로의 피신이 있는 풍경〉을 보면 이전의 도상과 달리 주인공인 성가족이 매우 작게 그려져 있는 것을 볼 수 있다. 빨간 망토를 입은 마리아가 아기예수를 품에 안고 나귀 위에 앉아 있고, 그 앞에서 요셉이 나귀를 이끌고 있다. 그리고 배경에는 이상적인 파노라마 풍경이 시원하게 펼쳐져 있는데, 만약 성가족이 없다면 이 그림은 그냥 풍경화라고 해도 무방할 정도이다. 요아킴 파티니르의 그리스도 세례 장면보다 대 피터 브뤼헐의 성가족이 훨씬 작게 그려진 것은 종교개혁 이후의 현상이라고 볼 수 있다. 전통 성화를 대놓고 그리지 못하게 되자 이러한 방식으로 풍경은 확대하고 성화 주인공은 축소하는 방향으로 활로를 찾은 것이다. 이렇게 생겨난 세미 성화 내지 세미 풍경화는 제목도 〈~이 있는 풍경〉으로 붙여졌다. 대 피터 브뤼헐은 종교개혁과 성상파괴의 용광로 속에서 활동한 화가로서 정치 종교적 이데올로기로부터 자유로운 자연 풍경을 자연스럽게 부각시켰고, 그 결과 세미 성화 내지 세미 풍경화의 형태를 산출하며 풍경화가 독립 회화 장르로 발전하는 데에 가교역할을 한 화가로 평가될 수 있다. 그리고 그의 다음 세대인 파울 브릴Paul Bril(1554~1626)에 오면 이제 세미 풍경화는 전문적인 회화 장르로 자리 잡는다. 그의 작품 〈성 히에로니무스가 있는 산 풍경〉을 보자.

3) 파울 브릴의 〈성 히에로니무스가 있는 산 풍경〉

이 그림은 얼핏 보면 파노라마 풍경이 넓게 펼쳐진 이상적인 세상 풍경화처럼 보이지만, 왼쪽 아랫부분에 성 히에로니무스Hieronymus가 자연 풍경의 일부로 작게 그려지면서 세미 성화가 된다. 홀로 수도

파울 브릴 〈성 히에로니무스가 있는 산 풍경〉 1592년. 헤이그 왕립미술관. 네덜란드

를 하고 있는 성인과 그를 상징하는 추기경 모자, 라틴어 성서 그리고 성인의 도움으로 가시에서 해방된 사자가 지물로 작게 그려져 있다. 중경의 바위산턱에는 마치 바위의 일부처럼 보이는 작은 예배당이 보이고, 오른쪽 아래에는 양떼와 목동들이 이상적인 전원 풍경의 요소로 그려져 있다.

중립적 소재인 자연 풍경은 종교개혁자들에게도 거부감 없이 수용될 수 있었다. 로마서 1장 20절을 보면 "비가시적인 하나님의 신성과 능력이 가시적인 세계에 나타나 있다"라는 바울의 말이 나오는데, 이에 대해 칼뱅은 "하나님은 그 자체로 비가시적이지만, 그의 작품과 피조물 안에서 그의 위엄을 보이신다. 인간은 이들을 통해서 하나님을 인정할 수 있다. 이런 이유로 사도는 이 세계를 보이지 않는 세계의 거울 또는 표상이라고 부른다"[49]라고 주석을 달며 보이지 않는 하나님

의 영광이 가시화된 자연세계를 미적으로 표현하는 것을 긍정했다. 그리하여 정치적으로는 지배와 피지배, 종교적으로는 구교와 신교가 첨예하게 대립하던 네덜란드 같은 분쟁지역에서도 자연 풍경화는 자연스럽게 새로운 미술로 발전할 수 있었다. 그리고 이렇게 고난 가운데 꽃피운 세미 풍경화 내지 세미 성화는 로마에서 유학하고 활동한 파울 브릴에 의해 당시 미술의 중심지였던 이탈리아로 전파되기에 이르며, 국제적 양식으로 전 유럽에 확산된다. 가톨릭 바로크 화가 안니발레 카라치^{Annibale Carracci}(1560~1609)가 그린 〈이집트로의 피신〉(1603)을 보면 네덜란드 화가들이 창조한 세미 성화 내지 세미 풍경화의 형태가 로마의 미술계에도 확산되어 있음을 알 수 있다.

4) 안니발레 카라치의 〈이집트로의 피신〉

안니발레 카라치 〈이집트로의 피신〉 1604년. 도리아 팜필리 미술관. 이탈리아 로마

카라치의 그림은 네덜란드 화가들의 풍경화와 비교하면 여전히

고전적이고 정형화된 느낌을 주고 있지만, 그럼에도 불구하고 이집트로 피신하는 성가족을 크게 부각시키지 않고 자연의 일부로 보이게끔 그려 넣은 것은 종전의 이탈리아 미술과 비교하면 새로운 현상이라고 볼 수 있다. 가톨릭 바로크를 대표하는 화가가 종교개혁으로 생겨난 북유럽의 새로운 미술을 수용한 것이 참으로 아이러니하지 않을 수 없지만, 이러한 현상이 또한 이 시대의 현상이라는 것을 부인할 수 없다. 중요한 것은 세상 풍경을 배경으로 하는 세미 풍경화 내지 세미 성화는 파울 브릴에 의해 로마에 전파되었고, 로마에서 유학하던 각국의 화가들에게 영향을 주며 다시 북유럽으로 역수출되어 국제적 양식이 되었다는 것이다. 대표적인 예로 독일 화가 아담 엘스하이머Adam Elsheimer(1578~1610)나 프랑스 화가 클로드 로랭Claude Lorrain(1600~1682)을 들 수 있다. 로마의 유학파이던 이들이 각각 자신의 고향인 독일과 프랑스에 네덜란드의 독창적인 풍경화를 전파시켰고, 이를 통해 풍경화는 바로크 미술의 독립적인 회화 장르로 자리 잡게 된 것이다. 특히 〈이집트로의 피신〉 혹은 〈이집트로의 피신 중 휴식이 있는 풍경〉의 성화 주제는 성가족이 길고 힘든 피신의 여정을 떠난다는 이야기를 배경으로 하기에 풍경이 있는 세미 성화에 적합한 주제로 많이 그려졌다.

5) 아담 엘스하이머의 〈이집트로의 피신〉

아담 엘스하이머의 〈이집트로의 피신〉은 이 주제를 밤을 배경으로 그린 최초의 그림이었다는 점에서 미술사에서는 특별한 작품이다. 엘스하이머는 초기 도이치뢰머Deutschromer50에 해당하는 화가였고, 독일 특유의 표현주의적 감성으로 밤의 고요함과 적막함 속에 성가족이

아담 엘스하이머 〈이집트로의 피신〉 1609년. 알테 피나코텍. 독일 뮌헨

피신 중 휴식하는 모습을 고즈넉하게 담고 있다. 깜깜한 밤하늘을 밝
히는 광원光源으로 은하수와 반짝이는 별과 환한 보름달을 그려 넣은
것은 가히 환상적이며, 특히 보름달이 강에 반사되어 마치 두 개의 달
이 데칼코마니처럼 표현된 것은 밤의 자연 풍경을 탁월한 감성으로 그
린 명장면이다. 비록 자연 풍경 속의 성화라는 새로운 미술을 네덜란
드 화가로부터 배운 셈이지만 엘스하이머는 독일 특유의 표현주의적
감성으로 〈이집트로의 피신〉을 독창적인 분위기로 연출하고 있다. 그
리고 이것이 다시 북유럽의 화가들에게 역수출되며 루벤스나 렘브란
트 같은 화가들이 밤을 배경으로 〈이집트로의 피신〉을 그리는 데에 영
감을 주게 된다.[51]

　　로마에서 유학 중이던 프랑스 화가 클로드 로랭도 이탈리아에서
습득한 네덜란드의 풍경화를 고향인 프랑스로 전파했는데, 그의 풍경
화도 네덜란드의 세상 풍경화를 넘어 새로운 모습을 보여주고 있다.

즉 완연하게 무르익은 목가적-아르카디아 풍의 idyllic-Arcadian 바로크 풍
경화로 정착한 느낌을 물씬 주는데, 그가 그린 〈이집트로의 피신 중
휴식이 있는 풍경〉을 한 번 보자.

6) 클로드 로랭의 〈이집트로의 피신 중 휴식이 있는 풍경〉

클로드 로랭 〈이집트로의 피신 중 휴식이 있는 풍경〉 1666년. 에르미타주 미술관.
러시아 상트페테르부르크

고대 로마의 유적이 군데군데 보이는 이상적이고 고요한 전원의
목가적 풍경이 아득하게 펼쳐져 있고, 오른쪽에는 천사의 수발을 받
으며 휴식을 취하고 있는 성가족의 모습이 풍경의 일부로 작게 그려져
있다. 타고온 나귀 주변에는 양들이 한가롭게 풀을 뜯고 있고, 냇가에
는 일상의 일을 하는 사람들이 성가족과 평화롭게 공존하는데 이들은
클로드 로랭만의 독창적인 아르카디아 풍의 풍경화에 반복적으로 등
장하는 요소들이다. 안니발레 카라치나 아담 엘스하이머와 달리 클로

드 로랭은 이러한 목가적 풍경화만 전문적으로 그렸고, 그를 통해 풍경화는 프랑스의 바로크 미술에 대거 흡수되어 독립 장르로 정착하게 된다. 프랑스 또한 가톨릭 국가였고 여기서 풍미했던 풍경화의 기원에 종교개혁이 자리하고 있는 것이 다시금 아이러니하지 않을 수 없다. 이코노클라즘이 가장 맹렬하게 일어났던 네덜란드에서 궁여지책으로 생겨난 풍경화가 세미 풍경화 내지 세미 성화의 형태를 거치며 가톨릭 바로크 국가에서는 독립적인 미술 장르로까지 발전하게 된 것이다.

그럼 풍경화의 종주국인 네덜란드에서는 동시대 시민 바로크 미술에서 어떤 풍경화가 그려졌는지 궁금하지 않을 수 없다. 일상화, 세속화의 경향이 이미 큰 흐름으로 자리하고 있었고, 이 흐름 속에 바니타스 정물화가 준準 종교화로 일반화되던 시기였기 때문에 풍경화도 일찌감치 세속화되었고, 바니타스 의미가 스며들며 자연 풍경 자체가 '상징'이 되어 '말'을 품은 풍경화로 진화하게 된다. 시민 바로크 시대의 대표적인 풍경화가 야콥 판 루이스달Jacob van Ruisdael(1629~1682)의 〈폭포가 있는 숲속 풍경〉을 한 번 보자.

7) 야콥 판 루이스달의 〈폭포가 있는 숲속 풍경〉

야콥 판 루이스달의 풍경화는 얼핏 보면 네덜란드의 동시대 화가이자 그의 삼촌이었던 살로몬 판 루이스달Salomon van Ruysdael(1602~1670)의 풍경화와 별반 다를 게 없어 보인다. 이러한 류의 풍경화가 당시 많이 그려졌다는 얘기다. 즉 성서나 신화의 주제는 싹 빠져나가고 완전히 일상화, 세속화된 순수 풍경화들이 프로테스탄트 중산층이 주도한 시민 바로크 시대에는 대량으로 제작되었다.

야콥 판 루이스달 〈폭포가 있는 숲속 풍경〉
1655년. 워싱턴 내셔널갤러리. 미국

살로몬 판 루이스달 〈여행 마차가 있는 모래언덕의 길〉 1631년.
부다페스트 미술관. 헝가리

그림에도 불구하고 야콥 판 루이스달의 그림에는 다른 동시대 풍
경화가들의 작품에는 없는 요소들이 내재한다. 즉 자연을 단순히 모방
한 것이 아니라 특정 풍경 요소들에 빗대어 화가가 어떤 상징적 의미
들을 담아내고 있다는 점이다. 〈폭포가 있는 숲속 풍경〉(1655)을 보면
오른쪽에 고목이 한 그루 쓰러져 있고, 그 아래로 작은 폭포수가 흐르
고 있는 것을 볼 수 있는데 꺾어진 고목과 흐르는 물은 루이스달의 그
림에 항상 등장하는 요소들이다. 죽은 고목은 삶의 유한성을 상징하
고, 흐르는 물은 흐르는 시간과 함께 흘러가버리는 인생의 덧없음을
상징한다. 다른 동시대 풍경화에는 없는 이러한 상징적 요소들을 반복
적으로 그리며 화가는 준 종교화로서의 풍경화를 산출하고 있다. 다음
작품 〈교회 옆의 폭포〉에도 같은 바니타스 메타포들이 등장한다.

8) 야콥 판 루이스달의 〈교회 옆의 폭포〉

마치 거센 폭풍이 휩쓸고 지나간 것처럼 전경에는 고목이 무참히
쓰러져 있고, 폭포의 급물살은 퍼붓듯 흘러내리고 있다. 〈교회 옆의

아콥 판 루이스달 〈교회 옆의 폭포〉 1667~1670년. 발라프 리하르츠 미술관. 독일 쾰른

폭포〉는 루이스달의 "스칸디나비아 연작" 중 하나인데, 북유럽의 거센 날씨와 특유의 황량한 자연경관에 빗대어 재빨리 흘러가버리는 인생의 무상함과 덧없음을 극적으로 담아낸 풍경화이다. 자연과학과 기술문명이 아무리 발달해도 대자연은 인간에게 하나의 신비이자 두려움의 대상이다. 대자연의 위력 앞에서 인간은 작아지고, 나를 초월하는 힘 앞에 숭고함을 느낀다. 칸트는 이 숭고의 감정이 이성의 한계를 넘어서는 종교의 영역으로 연결된다고 보았다. 루이스달의 이 그림은 관람자를 그 길로 인도하는 것 같다. 거대한 폭우가 휩쓸고 지나간 후 황폐해진 땅과는 대조적으로 하늘에는 맑게 갠 하늘이 언뜻언뜻 보이고, 그곳으로부터 한 줄기 빛이 비치고 있다. 그리고 그 빛 아래에 교회 하나가 초연히 서 있는데 대자연 앞에 작아진 인간에게 남은 희망의 상

징처럼 보인다. 루이스달의 대표작 〈유대인 묘지〉를 보면 자연과 종교의 드라마틱한 만남이 더 구체적으로 표현되어 있다.

9) 야콥 판 루이스달의 〈유대인 묘지〉

야콥 판 루이스달 〈유대인 묘지〉 1655년. 디트로이트 미술관. 미국

묘지를 배경으로 하는 그림 전체의 분위기는 음산하고 그로테스크하다. 거센 폭우가 지나간 듯 무참히 꺾인 나무가 전경에 힘없이 쓰러져 있고, 그 아래로 폭우의 잔재들과 함께 시냇물이 빠르게 흘러내리고 있다. 꺾인 나무와 고목은 유한한 삶을, 흐르는 물은 허망하게 흘러가버리는 시간을 상징한다. 죽음을 향해 흘러가는 무상한 인생을 시각화하는 요소들이다. 이를 강조하듯 묘지들이 군데군데 보이고, 그 뒤로 폐허가 된 로마네스크 교회가 서 있다. 폭우로 인해 모든 것

이 휩쓸려간 황량한 땅, 죽음을 상징하는 묘지, 폐허가 된 교회를 통해 화가는 무엇을 말하려는 것일까? 모든 살아있는 것은 시간의 흐름과 함께 죽는다는 자연의 섭리를? 혹은 죽음 앞에서는 '모든 것이 헛되다'는 바니타스 메시지를? 그렇다고 보기에 이 그림은 좀 더 많은 상징을 함축하고 있는 것 같다. 그림 제목이 〈유대인 묘지〉라는 점도 그러하고 황량하고 음산한 풍경 뒤에 홀연히 떠오른 무지개도 예사롭지 않다.

성서에 의하면 무지개는 하나님이 노아와 새롭게 맺으신 언약의 증표이다. 아담과 이브가 낙원에서 추방된 후 셀 수 없이 많은 자손들이 번창하지만, 그들의 악행도 날로 더해간다. 이에 하나님은 인간을 만든 것을 후회하시며 40일간 거센 폭우를 내리시어 땅 위의 모든 것을 멸하신다. 그러나 하나님 보시기에 의로웠던 노아와 그의 일가만 방주를 짓게 하시어 구해내신다. 40일이 지나자 물이 점차 빠지고 육지가 서서히 드러나자 노아 일가는 방주에서 나와 무사히 육지에 이른다. 그리고 자신들을 구해주신 하나님에게 번제물을 바쳐 감사의 제사를 드린다. 이때 하늘에 무지개가 홀연히 나타나고 하나님은 다음과 같이 말씀하신다. "내가 너희와 언약을 세울 것이니, 다시는 홍수를 일으켜서 살과 피가 있는 모든 것들을 없애는 일이 없을 것이다. (…) 언약의 표는 바로 무지개이다. 내가 무지개를 구름 속에 둘 터이니, 이것이 나와 땅 사이에 세우는 언약의 표가 될 것이다. 내가 구름을 일으켜서 땅을 덮을 때마다, 무지개가 구름 사이에서 나타나면, 나는, 너희와 숨 쉬는 모든 짐승 곧 살과 피가 있는 모든 것과 더불어 세운 그 언약을 기억하고, 다시는 홍수를 일으켜서 살과 피가 있는 모든 것을

물로 멸하지 않겠다. 무지개가 구름 사이에서 나타날 때마다, 내가 그 것을 보고, 나 하나님이, 살아 숨 쉬는 모든 것들 곧 땅 위에 있는 살과 피를 지닌 모든 것과 세운 영원한 언약을 기억하겠다. 이것이, 내가, 땅 위의 살과 피를 지닌 모든 것과 더불어 세운 언약의 표다."(창 9:11~17) 성서에 쓰여진 대로 무지개는 하나님께서 노아를 통해 인간과 맺은 언약의 증표이다. 즉 다시는 땅을 물로 멸하는 일은 없을 것이라는 언약이다. 구름을 일으켜 땅을 덮을지라도 무지개가 구름 사이로 나타나면 그 언약을 기억하라고 말씀하신다. 무지개가 지닌 이러한 상징적 의미를 통해서야 루이스달의 〈유대인 묘지〉에 내재하는 상징적 의미를 온전히 이해할 수 있다. 노아의 후손인 유대인들에게 내려진 하나님의 벌은 사나운 구름과 폭풍으로 상징되지만, 장차 있을 하나님의 언약은 무지개로 상징된다. 그리하여 이 그림은 단순히 인생무상의 바니타스 의미를 넘어 자연 사물에 빗댄 화가의 설교라고 볼 수 있다. 무지개로 표상되는 하나님의 언약은 바로 장차 그리스도를 통해 이루실 하나님의 구원 섭리이다. 그리스도를 통해 인간의 모든 죄를 사하시고 산 자뿐만 아니라 죽은 자들도 구원받게 될 것임을 묘지 위에 홀연히 떠 있는 무지개는 소리 없이 말하고 있다.

야콥 판 루이스달이 그 어떤 성서적 도상도 없이 순수한 풍경을 통해 노아의 구원 이야기를 상징적으로 담아내고 있다면, 독일 낭만주의 화가 요셉 안톤 코흐Joseph Anton Koch(1768~1839)는 이상적 풍경을 배경으로 노아의 이야기를 서술적으로 그리고 있다. 그의 〈노아의 감사 제사가 있는 풍경〉을 한 번 살펴보자.

요셉 안톤 코흐 〈노아의 감사 제사가 있는 풍경〉 1803년. 슈테델 미술관. 독일 프랑크푸르트

전경에는 홍수에서 구원받은 노아 일가가 하나님에게 감사의 번제를 드리고 있고, 후경에는 언약의 증표로 계시된 무지개가 둥실 떠 있다. 신화적 요소가 다분한 이 그림이 1803년에 제작된 것을 생각하면, 1655년에 그려진 야콥 판 루이스달의 그림이 얼마나 현대적인지 새삼 알 수 있다. 루이스달은 일상의 삶에서 볼 수 있는 자연현상과 풍경만을 통해 죄와 벌을 둘러싼 구원의 서사를 시적 상징으로 전달하고 있기 때문이다. 그의 또 다른 대표작인 〈바이크 바이 두루슈테더의 풍차〉에서도 그러한 상징성이 유감없이 표현되고 있다.

10) 야콥 판 루이스달의 〈바이크 바이 두루슈테더의 풍차〉

이 풍경화의 주 오브제는 구름과 풍차이다. 국토가 해수면보다 낮아 배수가 필요한 네덜란드에서 풍차는 흔히 볼 수 있는 건축물이었다. 특히 전기가 없던 시절 방앗간으로 사용되며 사람들에게 일용

아콥 판 루이스달 〈바이크 바이 두루슈테더의 풍차〉 1670년. 암스테르담 국립미술관. 네덜란드

할 양식을 제공한 기구였다. 풍차는 바람의 힘을 이용해 동력을 얻기 때문에 풍차가 돌아간다는 것은 바람이 분다는 것을 암시한다. 그래서 풍차의 존재를 통해 우리는 이 그림에서 보이지 않는 바람의 존재를 연상하게 된다. 바람 자체는 보이지 않지만 풍차와 아울러 계속 모양이 변화하는 뭉게구름을 통해 바람의 현존이 간접적으로 가시화되고 있다. 성서에서 바람은 성령을 가리키는 은유적 표현이다. 요한복음 3장 8절을 보면 그리스도와 유대교 지도자인 니고데모의 대화가 나오는데, 니고데모가 예수에게 "다시 태어난다는 것"의 의미를 묻자 예수는 "바람은 불고 싶은 대로 분다. 너는 그 소리는 듣지만, 어디에서 와서 어디로 가는지는 모른다. 성령으로 태어난 사람은 다 이와 같다"라고 대답하신다. 그리스도는 다시 태어나는 것이란 성령으로 거듭나는 것임을 말씀하신 것이며, 성령을 보이지 않는 바람의 길에 비유하

신 것이다. 바람이 분다는 것은 성령의 존재를 암시하는 은유적 표현이다. 구약성서에서는 "숨"을 의미하는 히브리어 루아흐ruach가 성령을 가리킨다. 살기 위해 들이마시고 내쉬는 들숨과 날숨 안에 하나님의 영이 작용하는 것이다. 생사生死는 인간 스스로의 힘이 아니라 우리들 숨마저 주관하시는 하나님의 영에 의해 이루어진다고 구약인들은 믿은 것이다. 루이스달은 풍차와 뭉게뭉게 핀 구름을 통해 바람의 운행을 연상하게 함으로써 보이지 않는 성령의 숨결을 상상하게 만든다. 바람이 불어 풍차가 움직임으로써 우리에게 일용할 양식을 주듯이, 보이지 않는 성령의 숨결은 우리를 숨 쉬게 하고 살게 한다. 그 풍차가 있는 곳을 향해 세 여인이 걸어가고 있다.

야콥 판 루이스달 〈바이크 바이 두루슈테더의 풍차〉의
여인들 디테일

네덜란드의 전통 복장을 입은 여인들은 풍차를 향해 발걸음을 재촉하고 있다. 아마도 곡물을 수급하기 위해 가고 있는 듯하다. 그런데 숫자 3이 뭔가 의미심장하다. 3은 기독교 미술에서 중요한 숫자이다. 삼위일체 하나님을 위시하여 열방의 교회를 상징하는 동방박사도 세 명이고, 부활하신 그리스도의 빈 무덤을 찾은 여인들도 세 명이다. 아브라함을 방문한 천사도 셋이고, 그리스도가 세례 받을 때 시중든 천사도 보통 셋으로 그려진다. 그래서 루이스달의 그림에 그려진 여인의 수도 그냥 간과할 수만은 없다. 구원자의 탄

생을 경배하기 위해 기쁜 마음으로 발걸음을 재촉한 세 명의 동방박사들, 안식일이 끝나자마자 그리스도의 시신에 향유를 바르기 위해 이른 새벽 서둘러 무덤가를 찾은 세 여인의 마음으로 그림 속 여인들도 풍차로 향하고 있는 것은 아닐까? 일용할 양식을 얻기 위한 그녀들의 발걸음은 곧 성령의 은사를 받기 위한 발걸음은 아닐까?

루이스달은 일상의 자연 풍경을 통해 성서말씀을 전달하는 데에 능숙한 화가였다. 그 능력은 하루아침에 생겨난 것은 아니었다. 800여 점에 달하는 풍경화를 그리며 그의 마음에 내재한 신앙심이 자연스럽게 자연 풍경의 사물을 통해 발현되었다고 볼 수 있다. 그리하여 이 그림에서도 하늘의 뭉게구름과 풍차를 통해 바람의 존재를 상상하게 함으로써 일상 속에 살아계시는 보이지 않는 성령 하나님의 존재를 시적_{詩的}으로 표상하고 있다. 그의 또 다른 대표작 〈폐허가 된 성과 마을교회가 있는 파노라마 풍경〉에서도 화가는 순수한 자연 풍경 안에 신앙심을 상징적으로 담아내고 있다.

11) 야콥 판 루이스달의 〈폐허가 된 성과 마을교회가 있는 파노라마 풍경〉

루이스달의 작품 중에는 하늘과 땅이 맞닿은 지평선이 넓게 펼쳐진 파노라마 풍경화가 많다. 〈폐허가 된 성과 마을교회가 있는 파노라마 풍경〉도 그 중 하나이다. 고향을 떠나 대도시 암스테르담에서 활동했던 루이스달은 항상 고향인 하를렘을 그리워했다고 한다. 그 그리움이 담긴 그림들이 파노라마 풍경화이다. 타향살이에서 느끼는 고향에 대한 그리움은 인간의 근원적 감정이다. 인생 자체가 타향살이요, 사

야콥 판 루이스달 〈폐허가 된 성과 마을교회가 있는 파노라마 풍경〉 1665~1672년.
런던 국립미술관. 영국

는 동안 우리는 영원한 고향을 그리워한다. 우리가 궁극적으로 돌아가고자 하는 고향은 어디일까? 파노라마 풍경을 그리며 화가는 그런 생각을 하지 않았을까? 그래서일까, 그림에 펼쳐진 아득한 지평선을 바라보고 있으면 알 수 없는 망향의 슬픔과 그리움이 밀려오는 듯하다.

　그림은 네덜란드 마을의 평온한 일상 풍경을 담고 있다. 앞의 왼쪽에는 양치는 목동이 그려져 있고, 오른쪽 맞은편에는 폐허만 남은 성곽과 그 아래로 흐르는 물이 보인다. 루이스달의 그림에 늘 등장하는 요소인 물과 폐허는 바니타스 모티브이다. 누가 살았는지는 모르지만 화려했던 부와 명예는 사라지고 지금은 폐허만 남아 있다. "하늘 아래 모든 것이 다 헛되다"라는 전도서의 의미를 상기시키듯 세상적인 것의 무상함을 흐르는 물이 말없이 알려 주고 있다. 그러나 루이스

달의 다른 풍경화에서처럼 이 그림도 바니타스 의미에서 끝나지 않는다. 하늘을 향해 우뚝 서 있는 교회의 종탑을 통해 그림 전체는 종교적 색채를 띤다. 허무로부터의 구원이 교회의 종소리에 실려 하늘과 땅의 경계에서부터 울려 퍼지는 듯하다. 그리고 보니 양떼를 치는 목동도 종교적 메타포이다. 목동은 고대 근동지방의 유목문화로부터 백성을 이끄는 "목자", "지도자"의 의미를 지녔던 메타포로 다윗은 하나님을 가리켜 "나의 목자"라고 불렀고(시편 23장 1절), 그리스도도 자신을 "선한 목자"로 비유하였다(요한 10:14~15). 땅 위에는 목자가 존재하고, 하늘과 땅의 경계에는 우리를 부르는 하나님의 집(교회)이 존재하고, 하늘에는 생명을 주관하는 성령 하나님이 존재한다. 어디서 와서 어디로 가는지는 모르지만 나타났다가 사라지는 뭉게구름을 통해 성령의 바람을 느낄 수 있다. 루이스달의 파노라마 풍경화는 고향에 대한 그리움에 빗대어 영원한 고향에 대한 그리움을 표현한 수작이다. 나그네 같은 인생살이의 영원한 종착지인 구원과 삼위일체 하나님을 일상의 자연 풍경에 빗대어 시적으로 그리고 있다. 그가 그린 하늘은 텅 빈 하늘이고, 비신화화된 하늘이다. 동시대 가톨릭 바로크 미술의 하늘에서처럼 신적 존재도, 성령을 상징하는 비둘기도, 성스러운 분위기를 강조하는 천사의 무리들도 없다. 그럼에도 불구하고 숭고하다. 그래서 작은 교회 하나만으로 이 그림은 충분히 종교적이다. 허무한 인생살이에서 진정한 삶은 무엇인가를 사유하게 하는 준準 종교화이다.

　종교개혁자들에게 신의 첫 번째 책은 자연이었다. 신교 국가의 화가들은 그 자연을 그리며 하나님의 첫 번째 책 안에 내재하는 신의 숨결을 가시화했다. 일상의 자연에 빗대어 하나님의 섭리와 구원의 희

망을 그림으로써 지상에서의 의미 있는 삶에 대해 사유하도록 하였다.

종교개혁과 이코노클라즘으로 네덜란드의 화가들은 새로운 그림 소재를 찾아야 했다. 그러나 이것이 화가 개인에게는 오히려 자신에게 부여된 천부적 재능을 마음껏 살리는 기회로 작용하였고 수많은 독창적 그림들이 창조되기에 이른다. 그리고 이 그림들은 일상에 빗대어 신성을 상징적으로 표현하는 새로운 기독교 미술의 지평을 열게 된다.

종교개혁 이후 신교 국가들에서 진행된 세속화, 일상화, 비신성화의 경향은 일상 속에서 신과 존재를 사유하게 하는 새로운 프로테스탄트 미술의 길을 열고 있다. 고난은 새로운 창작의 원천인가? 대대적인 이코노클라즘의 공포스러운 시기를 경험하고 창작과 생계의 어려움을 겪으면서도 오히려 더욱 빛나는 창조물들로 부활했기 때문이다. 이전에 없던 우화, 풍속화, 정물화, 초상화, 풍경화 등의 새로운 미술 장르는 전통적인 가톨릭 성화에 대한 프로테스탄트 미술의 대답이었고, 이 대답은 종교개혁과 반종교개혁의 시대를 넘어 근현대 미술로까지 영향을 미치며 전체 서양미술사의 판도를 바꾸어 놓는다. 즉 미술의 한가운데로 성큼 들어온 '일상성'의 키워드로 우리가 모더니즘이라고 부르는 미술의 요람이 된 것이다. 이 점에 주목하며 필자는 서양미술사에서 크게 부각되지 않는 종교개혁이라는 사건이 근현대 미술의 흐름을 이해하는데 얼마나 중요한 역할을 하고 있는지를 전제하고 이 책을 기술하였다. 이 책의 후속편인 근현대 미술과 20세기 현대미술에서도 이 관점은 계속 유지될 것으로 본다. 종교개혁은 개인과 주체를 낳았고, 이 사상은 근현대 미술을 지나 동시대의 미술로까지 이어지고 있

기 때문이다.

『미술사의 신학』 시리즈는 미술을 통해서도 신학적 사유를 할 수 있고, 미술을 통해서도 신과 존재에 이를 수 있다는 가능성의 로드맵을 그리고 있다. 그리스도교로 인해 이룩된 찬란한 문화를 정작 그리스도교인들은 누리지 못하는 현실이 안타깝다. 그 안타까운 현실에서 이 책은 신앙과 미술을 잇는 가교의 역할을 하고자 한다. 그 길이 더욱 견고하고 단단해지는 것은 독자들의 참여이다. 함께 공감하고 미술을 통한 신학적 사유의 길을 함께 갈 때 아름다움도 구원으로 이르는 하나의 길이 되고, 그 길에서 우리의 신앙은 더욱 풍요로워질 것이라 믿는다.

1) 루터의 종교개혁에도 어두운 면은 있었다. 가톨릭 귀족들에게 불만을 품었던 농민들에게 루터의 개혁은 억압으로부터의 해방 메시지로 다가왔고, 농민반란의 불씨가 된다. 그런데 예기치 못한 폭력적 사태에서 루터는 비폭력을 외쳤고, 농민반란을 저지하는 과정에서 가톨릭 귀족의 편을 들어 결과적으로 수많은 농민이 학살당하는 참사가 일어난다. 종교개혁 과정에서 일어난 이러한 정치적 비극은 종교적 메시지가 과연 정치적 해방의 메시지로 이어질 수 있는지에 대한 많은 찬반 논란을 낳게 된다.

2) 프레델라Predella는 다폭제단화의 받침대 역할을 하는 구조물로, 중세에는 이 안에 성인의 유골 등을 보관하기도 했다.

3) 플랑드르 화파Flemish primitive는 지금의 프랑스, 벨기에, 네덜란드를 아우르던 중세 플랑드르 지역에서 활동했던 화가들로 얀 반 에이크Eyck, Jan van(1370~1441)를 선두로 로베르 캉팽Robert Campin(1375~1444), 로히어 판 데르 베이덴Rogier van der Weyden(1400~1464), 한스 메믈링Hans Memling(1430~1494), 후고 판 데르 고스Hugo van der Goes(1440~1482), 페트루스 크리스투스Petrus Christus(1415~1476), 디에릭 보우츠Dieric Bouts(1415~1475) 등이 대표적 화가들이다. 이들은 미술사상 최초로 유화물감을 사용하여 동시대 이탈리아 화가들이 넘볼 수 없는 극사실에 가까운 아름다운 제단화들을 산출하였고,

* 주석에 『미술사의 신학 1』로 표기한 참고도서는 〈신사빈 『미술사의 신학 1: 초기 기독교 미술부터 이탈리아 르네상스 미술까지』, 서울: W미디어, 2021〉의 약칭이다.

양식적으로는 중세 고딕에서 르네상스로 이행하는 북유럽 특유의 과도기적 양식을 보여주고 있다.

4) 건축구조에 대해서는 『미술사의 신학 1』. 77, 82 참조

5) 내진 스크린에 대해서는 『미술사의 신학 1』. 91 이하 참조

6) 〈베로니카의 수건〉은 1세기 예루살렘에 살았다는 베로니카라는 여인을 둘러싼 전설적 이야기에 바탕한 기독교 도상이다. 그리스도께서 십자가를 지시고 골고다산으로 오르는 도중 베로니카는 고통스러워하는 그리스도에게 수건을 건네주었고, 그 수건으로 피로 범벅된 얼굴을 닦자 수건에 성안聖顔 자국이 선명히 새겨졌다는 전설이다. 이 전설은 베로니카veronica란 이름의 어원 즉 vera와 icon을 합성한 "참된 이미지"의 뜻에 기반하여 생겨났다고 한다. '성안'만이 '참된 이미지'라는 의미이다. 외경에만 잠시 언급되는 베로니카의 존재에 대해 알려진 것은 없지만 가톨릭교회에서는 그녀를 성녀로 추대하여 "십자가의 길" 6처에서 기리고 있다.

7) 〈아르마 크리스티arma christi〉란 그리스도의 십자가 수난 때 사용된 도구들 내지 사건들을 가리키는 라틴어 용어이다. 십자가, 옆구리를 찌른 창, 신포도주를 적신 해면이 달린 창, 못, 채찍, 가시관, 책형 기둥, 베드로의 부인을 상징하는 닭, 빌라도가 손 씻는 대야, 유다의 돈주머니, 조롱하는 병사들의 손, 갈대로 만든 홀, 가시관, 십자가에서 내리실 때 사용한 사다리 등 그리스도의 수난과 관련된 사물이나 사건이 기호나 상징적 이미지로 그려진다. 이스라헬 판 메케넴의 그림에서는 옆구리를 찌른 창과 신포도주를 적신 해면이 달린 창이 X자 모양으로 그려져 있다. 가장 왼쪽 기둥의 꼭대기에는 베드로의 닭이, 오른쪽 기둥들 사이에는 사선으로 사다리가 그려져 있다.

8) 『미술사의 신학 1』. 219 참조

9) 『미술사의 신학 1』. 249 참조

10) 『미술사의 신학 1』. 253 참조

11) 사도 요한은 그리스도의 열두 제자 중 유일하게 순교하지 않고 천수를 다한 인물이다. 그래서인지 그가 어떻게 살아남을 수 있었는지에 대한 이야

기가 많다. 끓는 기름 안에 산 채로 던져졌으나 성령의 도움으로 살아난 이야기도 있고, 독배를 받았으나 요한이 축복하자 독극물이 독사가 되어 기어 나와 살았다는 이야기도 있다. 그래서 사도 요한을 묘사하는 그림에는 항상 독사가 기어 나오는 독배가 지물로 등장한다.

12) 보석保釋은 죄를 용서받기 위해 신자가 수행해야 하는 책무를 말한다.

13) 하나님이 왜 선악과를 에덴동산에 두시어 인간으로 하여금 시험받게 하셨는지에 대한 해석은 신학자들 사이에서도 많은 논쟁을 낳아왔다. 한 가지 분명하게 말할 수 있는 것은 하나님께서는 인간에게 '선택'할 수 있는 '자유'를 주셨다는 점이다. 아무 선택도 할 수 없는 낙원은 안락하지만 마치 독재의 낙원과도 같을 것이다. 하나님은 독재자가 아니라 '자유'의 근원자이다. 때문에 자신의 형상에 따라 만든 인간에게도 '선택'할 수 있는 '자유'를 주신 것이다. 그러나 인간은 창조자의 명을 어기는 선택을 하였고, 그 결과 자유는 "죄지을 수밖에 없는 자유"로 타락해버린다. 그리고 인간의 역사는 죄의 역사로 물들어간다. 실존주의자 키에르케고어는 원죄Erbsunde란 아담과 이브의 신화적 사건이 아니라 '지금' '여기' 나에게도 일어나는 사건이라고 말한다. '지금' '여기' 내가 "죄지을 수밖에 없는 자유"를 사용할 때마다 원죄는 더해지고, 나는 죄의 양적 증가에 참여하게 된다. 그렇다면 인간은 대체 어떻게 살아야 하는가? 아무것도 하지 말아야 하는가? 혹은 죄의 절망에만 빠져 있어야 하는가? 키에르케고어는 해결책으로 믿음을 말한다. 죄의 현실에 희망으로 나타난 그리스도를 믿는 것이다. 그리스도를 믿음으로써 지금은 죄지을 수밖에 없는 자유로 살아가지만 점차 "죄지을 수 없는 자유"로 변화해간다. 이것이 본래적 인간으로 되어가는 길이다. 그러나 마지막 때Escha에 완성될 "죄지을 수 없는 자유"는 처음 아담과 이브에게 주어졌던 자유와는 다르다. 처음에 주어졌던 자유가 자유를 어떻게 사용해야 하는지조차 모르는 어린아이에게 주어졌던 자유였다면 장차 회복될 자유는 어른의 성숙한 자유이다. 자유에 책임이 따른다는 것을 알고 행하는 자유이다. 어린아이에게 주어졌던 최초의 자유가 타락과 회복의 시련과정을 거치며 성숙한 자유, 죄지을 수 없는 성숙한 자유로 변화, 완성되어 간다. 이것이 그리스도교에서 보는 자유의 역사적 전

개과정이다.

14) 예표론에 대해서는 『미술사의 신학 1』, 134 이하 참조

15) 그런데 왜 하필이면 뱀인가? 뱀은 이브를 유혹한 죄의 상징인데 왜 십자가의 예표가 되는가? 이에 대해 루터는 심판의 상징인 불뱀과 구원의 상징인 놋뱀은 똑같은 뱀의 형상을 하고 있지만, 그 안에 독이 있고 없다는 점을 들면서 차이를 설명한다. Luther's Sermon on John III, 1~15. 그리스도 역시 죄 많은 인간과 똑같은 모습으로 세상에 오셨지만, 그리스도 안에는 죄가 전혀 없다는 점에서 죄 많은 인간과 다르다. 놋뱀도 불뱀과 같은 모습을 하고 있지만 독이 없다는 점, 그리스도도 인간과 같은 모습이지만 죄가 없다는 점에서 놋뱀과 그리스도의 예표 관계가 설명된다. 그래도 여전히 의문은 남는다. 왜 하필이면 놋으로 만든 뱀일까? 좀 더 값진 재료로 만들 수는 없었을까? 십자가형은 고대 로마에서 가장 저주받은 형벌이었다. 그러한 죽음이셨기에 그리스도의 죽음이 세상의 모든 죄를 대속할 수 있다는 것이 구원의 섭리이다. 그 섭리를 예표하듯 모세는 금도 은도 아닌 가장 초라한 놋으로 뱀을 만든 것이다. 마지막으로, 모세의 놋뱀과 관련해 하나 더 언급해야 하는 사건이 있다. 열왕기하 18장에 나오는 "느후스단" 이야기이다. 히스키아왕은 주님 보시기에 올바른 성품을 지닌 자였다. 그는 종교개혁을 단행하며 일체의 우상을 파괴하였는데, "느후스단"이라고 불리던 모세의 놋뱀상도 산산조각내버린다(열하 18:4). 놋뱀은 구원의 증표인데 히스키아왕은 왜 그것을 파괴했을까? 히스키아왕의 행동은 다음과 같이 해석된다. 구약인들은 아직 그리스도를 알지 못했다. 그래서 자신들이 분향하고 섬기던 "느후스단"의 원형이 무엇인지 모른 채 모형을 숭배했고 매너리즘에 빠진 것이다. 참 이미지는 그리스도의 십자가이다. 참 이미지를 망각한 이미지는 무의미한 우상이다. 놋뱀(모형)은 그리스도의 십자가(원형)를 통해서만 의미를 지니기에 모형을 숭배하는 행위는 우상숭배로 해석되는 것이다.

16) WA 56,347,3~4. 루터는 simul justus et peccator라는 표현을 로마서 강독 때 사용한다. Weimarer Ausgabe 56. Schriften; Romervorlesung (Hs.) 1515~16, 347,3~4.

17) 인천가톨릭대학교 종교미술학부編. 『부활』. 그리스도교미술연구총서3. 서울: 학연문화사, 2008. 38페이지 참조

18) 하나님의 손에 대해서는 『미술사의 신학 1』. 66 참조

19) "그 지역에서 목자들이 밤에 들에서 지내며 그들의 양떼를 지키고 있었다. 그런데 주님의 한 천사가 그들에게 나타나고, 주님의 영광이 그들을 두루 비추니, 그들은 몹시 두려워하였다. 천사가 그들에게 말하였다. 두려워하지 말아라. 나는 온 백성에게 큰 기쁨이 될 소식을 너희에게 전하여 준다. 오늘 다윗의 동네에서 너희에게 구주가 나셨으니, 그는 곧 그리스도 주님이시다. 너희는 한 갓난아기가 포대기에 싸여, 구유에 뉘어 있는 것을 볼 터인데, 이것이 너희에게 주는 표징이다."(누가 2:8~12)

20) "내가 율법이나 예언자들의 말을 폐하러 온 줄로 생각하지 말아라. 폐하러 온 것이 아니라, 완성하러 왔다."(마태 5:17~18)

21) 도나우 화파Donau Schule는 도나우강을 따라 형성된 화파로 알브레히트 알트도르퍼Albrecht Altdorfer(1480~1538), 볼프 후버Wolf Huber(1485~1553) 등 독일과 오스트리아 화가들이 주로 속했고, 강렬한 표현주의 화법이 특징이며, 지역 특유의 울창한 숲을 소재로 한 순수 풍경화가 처음 등장한 화파이기도 하다.

22) 막시밀리안 1세Maximilian I(1459~1519)도 이 그림의 배경이 되는 "거룩한 묵주기도 형제회Confraternity of the Holy Rosary"에 소속된 인물이었다.

23) 미하엘 파허Michael Pacher(1435~1498)는 이탈리아 최북단인 티롤Tyrol 지역의 화가로 르네상스 이념을 독일로 전파하는데 기여했다.

24) 테오토코스 도상에 대해서는 『미술사의 신학 1』. 46 참조

25) 바니타스vanitas 모티브에 대해서는 본서 제5장 1〉 프란스 할스의 〈정원의 부부〉 참조

26) 카를 5세는 스페인에서는 카를로스 1세Carlos 1로 불린다.

27) 플랑드르 화파에 대해서는 본서 제1장 1〉 로히어 판 데르 베이덴의 〈칠 성례전 제단화〉의 주석 3) 참조

28) "나는 물로 세례를 주오. 그런데 여러분 가운데 여러분이 알지 못하는 이

가 한 분 서 계시오. 그는 내 뒤에 오시는 분이지만, 나는 그분의 신발 끈을 풀 만한 자격도 없소. (…) 보시오, 세상 죄를 지고 가는 하나님의 어린 양입니다. 내가 전에 말하기를 '내 뒤에 한 분이 오실 터인데, 그분은 나보다 먼저 계시기에, 나보다 앞서신 분입니다' 한 적이 있습니다. 그것은 이분을 두고 한 말입니다."(요한 1:26~30)

29) 데페이즈망Depaysement 기법은 사물을 본래 있던 익숙한 곳으로부터 떼어내 우연으로 재조합한 초현실주의의 기법이다. 로트레아몽의 "해부대 위에서의 우산과 재봉의 우연한 만남처럼 아름다운"이라는 글귀가 초현실주의자들의 슬로건이었다는 점에서 알 수 있듯이 데페이즈망이 의도한 것은 일상의 익숙한 현실을 '해체'하여 새 현실의 지평을 여는 데에 있었다. 조르조 데 키리코의 〈사랑의 노래〉(1915)란 작품을 보면 아폴로 두상, 외과용 수술 장갑, 텅 빈 건물, 초록색 공, 달리는 기관차 등 그 어떤 연관성도 찾아볼 수 없는 사물들이 무작위로 조합되어 있다. "사랑"도 "노래"도 떠올릴 수 없는 그림 앞에서 관람자들은 적잖게 당황스러워한다. 하지만 이 낯섦과 기이함, 당혹스러움이 바로 데페이즈망 기법이 의도하는 것이다. 익숙함이 해체될 때 새로운 현실이 들어올 수 있다고 보는 것이다.

30) 이탈리아어 푸티Putti는 푸토Putto의 복수형으로 아기천사를 가리키는 용어이다. 보통 여러 명이 함께 묘사되기 때문에 복수형인 "푸티"를 일반적으로 사용한다. 푸티의 기원은 아프로디테 여신의 아들인 에로스eros 신으로 볼 수 있다. 사랑을 주관하는 에로스 신이 기독교 도상에서는 그림의 분위기를 사랑스럽게 만드는 요소로 수용되었고, 화려함을 추구했던 가톨릭 바로크 미술에서 푸티는 분위기 메이커로서 필수적 요소가 된다.

31) 바실리카basilica 건축의 구조에 대해서는『미술사의 신학 1』 70 이하 참조

32) 『미술사의 신학 1』 213 참조

33) 보데곤은 스페인어로 "주점", "간이식당" 등을 뜻하는 말이며, "보데곤화"는 서민의 일상에서 흔히 볼 수 있는 광경들을 담은 일종의 풍속화Genremalerei를 가리킨다.

34) 예표론에 대해서는『미술사의 신학 1』 134 이하 참조

35) 에클레시아에 대해서는 『미술사의 신학 1』. 160 참조

36) 오란스^{orans} 자세에 대해서는 『미술사의 신학 1』. 36 참조

37) 그리스도의 매장 장면에는 아리마대의 요셉 외에도 니고데모가 항상 같이 묘사되는데, 네 복음사가 중 요한이 니고데모를 언급하고 있다. 니고데모에 관한 더 자세한 내용은 본서 제5장 10〉야콥 판 루이스달의 〈바이크 바이 두루슈테더의 풍차〉 참조

38) 본서 제2장 1〉5세기 〈베들레헴의 영아학살 상아 명판名板〉 참조

39) 본서 제5장 5〉아담 엘스하이머의 〈이집트로의 피신〉 참조

40) 그리자유^{Grisaille}는 플랑드르 화파에서 많이 사용하던 표현기법으로, 무채색의 모노 톤으로 사물을 데생^{dessin}하듯 그리는 기법이다. 그래서 그림이 마치 조각처럼 보이는 착시효과를 자아내기도 하며, 다폭제단화의 덮개 표면에 주로 많이 그려졌다. 요하힘 보이켈라르의 그림에서는 원경을 표현하기 위한 기법으로 사용되었다.

41) 『미술사의 신학 1』. 202 참조

42) 『나사우의 엥겔베르트 기도서^{The Book of Hours of Engelbert of Nassau}』는 나사우의 엥겔베르트 2세^{Engelbert II of Nassau}가 주문하여 부르고뉴의 메리^{Mary of Burgundy}의 아들인 펠리페 1세^{Philip the Fair}에게 선물로 헌정한 기도서이다. 책 이름은 헌정자 엥겔베르트의 이름에 따라 지어졌다. 플랑드르 필사본화의 백미를 장식하는 작품으로 평가된다.

43) 본서 제5장 3〉요아힘 보이켈라르의 〈풍성한 부엌〉 참조

44) 당시 네덜란드에는 해상무역을 통해 이국적인 물품들이 많이 들어와 있었다. 뢰머^{Roemer}라고 불리는 베네치아산 포도주 잔이나 일본산 칼, 중국산 후추 등이 그러한 물품들에 속하며, 페테르 클라스의 정물화에 자주 등장하는 주요 소재들이다.

45) 물고기에 대해서는 『미술사의 신학 1』. 16 참조

46) 아르테미스^{Artemis}는 그리스 신화의 여신으로 숲에서 사냥을 즐기며 평생 처녀로 살았다고 한다. 바로크 시대에 귀족들의 궁전을 장식하는 데에 특히 많이 그려졌으며, 주로 활을 든 모습으로 사냥개와 함께 묘사된다.

47) 『피지올로구스Physiologus』는 초기 기독교 시대에 그리스어로 작성된 자연과
 학서로, 자연에 생태하는 동물, 식물, 광물을 그리스도의 구원사적 의미
 와 알레고리적으로 연결시킨 내용을 담고 있으며 기독교 도상에도 많은
 영향을 주었다.

48) 도나우 화파Donauschule에 대해서는 본서 제1장 1〉 대 루카스 크라나흐의
 〈그리스도의 십자가〉의 주석 21) 참조

49) John Calvin, New Testament Commentaries: The Epistle of Paul to
 the Romans and Thessalonians, trans by Mackenzie (Grand Rapids:
 Eerdmans, 1973), 31.

50) 도이치뢰머Deutschromer는 "독일—로마인"이라는 뜻을 지니며, 로마에서 유
 학하며 활동하던 독일 출신의 화가들을 가리키는 용어이다. 르네상스 이
 래 미술의 중심지 로마에서 유학하고 활동한 일련의 독일 화가들이 꾸준
 히 있어 왔는데, 알브레히트 뒤러부터 낭만주의 화가들에 이르기까지 그
 역사는 수백 년에 달한다. 독일은 종교개혁이 일어난 나라였지만 화가들
 에게 로마는 고대미술의 근원지이자 르네상스의 발원지로 강한 동경의 대
 상이었다.

51) 본서 제5장 6) 렘브란트의 〈이집트로의 피신 중 휴식〉 참조

미술사의 신학 ②
– 북유럽 르네상스 미술부터 시민 바로크 미술까지

지은이 신사빈
펴낸이 박영발
펴낸곳 W미디어
등록 제2005-000030호
1쇄 발행 2022년 8월 12일
주소 서울 양천구 목동서로 77 현대월드타워 1905호
전화 02-6678-0708
e-메일 wmedia@naver.com

ISBN 979-11-89172-43-5 03600

값 20,000원